파이널 페인팅

지은이 파트릭 데 링크 Patrick De Rynck

고전학자이자 출판사와 신문사, 라디오 프로그램에서 작가로도 활동했다. 『The Art of Looking』 시리즈 중 크게 호평 받고 널리 번역된 책 두 권과 『한 권으로 읽는 명화와 현대 미술』을 집필했다. 그는 오랫동안 여러 미술관을 위해서 회화와 고대 그리스와 로마를 주제로 글을 썼으며 고대, 문화유산 그리고 회화에 대한 책을 30여 권 저술하고 번역했다.

옮긴이 장주미

서울대학교에서 심리학과 영문학을 공부했으며, UC 버클리 대학교에서 경영학 석사학위를 받았다. 제일기획과 씨티은행에서 기획과 마케팅을 담당했고, 한국과 미국의 여러 갤러리에서 큐레이터 등으로 활동했다. 옮긴 책으로는 『빈센트 반 고흐』, 『드로잉 마스터클래스』, 『디테일로 보는 현대미술』이 있다.

The Final Painting

파이널 페인팅

파트릭 데 링크 지음 | 장주미 옮김

마로니에북스

차례

화가의
마지막 작품

'말기 작품'의 부활

지난 몇 년간 위대한 작가들의 말기 작품에 대해 새로운 연구결과와 통찰, 평가가 더해진 수많은 전시와 간행물이 나왔다. 작가의 생애가 길고 짧음을 불문하고 그들의 말년에 대한 관심은 매우 뜨거워지고 있다. 이 과정에서 명예 회복과 재평가가 눈에 띄게 자주 일어난 점을 고려한다면 '관심'이란 표현이 너무 평범할 수 있다.

얼마 전까지만 해도 주요 화가들의 말기 작품을 두고 대부분 부정적으로 표현하거나 폄하하였다. 그러나 이제는 여론의 평가가 반대 방향으로 옮겨간 것 같다. 적어도 특정 작가에 대해서는 인간의 삶이 가차 없이 한 방향으로만 흘러간다는 생각을 버린 것 같다. 이 주장은 고대에 이미 보편화된 개념으로 많은 작가의 말기 작품에 대한 우리의 판단을 흐리게 했다. 이 전통적인 견해에 의하면 우리의 삶은 성장과 학습의 긴 상승기를 거쳐 활력과 능력의 정점에 이른다. 그 후로는 온갖 제약과 부정적 의미가 내포된 정신적, 육체적 쇠퇴와 함께 불가피하게 내리막길로 접어든다. 이는 떨쳐버리기 힘든 이미지일 뿐만 아니라 문화 공동체 전반에 걸쳐 오랫동안 적용되었다. 성장과 개화(開花)에 이은 쇠퇴와 하락. 이 비유의 위력은 라틴어 '활약기(floruit)'를 통해 알 수 있는데 미술사학자들이 작가와 관련된 연대

가 분명하지 않을 때 사용하는 단어다. 직역하면 '꽃이 피었다'라고 하며 '정점에 다다르다'라는 뜻으로 그 이후로는 내리막이라는 의미가 내포되어 있다.

이런 비유를 사용하는 사람이라면 시들어가고 퇴색한 마지막 작품에 대해 내세울 게 없다고 결론짓게 될 것이다. 더군다나 논의되는 화가가 말년에 건강이 좋지 않았고, 안타깝게도 시력이 악화되고 손에 관절염을 앓았다면 더욱 그랬을 것이다. 그러나 지난 수년간 미술관과 큐레이터, 미술사학자들이 이런 사고방식에 저항해왔다. 화가가 나이 들고 병약해졌을지 모르지만 우리는 그들을 (또는 다른 누구도) 단순히 나이나 건강 상태만으로 판단해서는 안 된다. 2014년, 런던의 테

현상을 자신의 저서 『행복할 권리(The Age of Absurdity: Why Modern Life Makes it Hard to be Happy, 2010)』에서 다음과 같이 다루었다.

삶은 짧고 유한하다는 사실을 인정하는 경우에만 소멸에 대한 생각이 불러일으키는 고유의 찬란함과 불타오름을 느낄 수 있다. 일례가 말년의 양식이라는 현상인데 화가, 작곡가, 저술가들의 생애 마지막 단계에서 공통적으로 보이는 왕성함이다. [...] 이들의 작품이 유치하고, 조잡하고, 단편적이고, 미완성이고, 반복적이며, 쇠퇴하는 정신의 산물이라고 일축해 버리는 동시대인에게 충격으로 다가오기도 한다.

점점 어두워져서, 보이지 않을 정도로 어두워지고 있다
마치, 천국의 문을 두드리고 있는 것 같은 기분이다.

– 밥 딜런

이트 브리튼(Tate Britain)에서 '말기의 터너: 자유로워진 그림(Late Turner: Painting Set Free)'라는 전시회를 준비한 큐레이터 샘 스마일스(Sam Smiles)는 연로한 조지프 말로드 윌리엄 터너에 대해서 다음과 같이 기술했다. '터너가 아팠다는 진단서가 많다 할지라도 우리가 그의 마지막 창작 활동을 나이와 질환이라는 해석의 잣대로 논의하는 것은 잘못된 일이다.'

'말기' 작품이 많은 관심과 인정을 받게 된 현시대에, 혹시 모든 '말기' 것들을 과잉 보상하여 칭송하고, 정반대 극단으로 치달은 것은 아닐까? 또는 상업적 속셈을 가지고 작가의 말년을 성공적으로 미화하고 각색하고 심할 경우 신격화시키는 것을 아닐까? 베스트셀러 작가인 마이클 폴리(Michael Foley)는 이처럼 과열된

많은 시간이 지난 뒤에야 그들의 짜릿한 활력이 인정받고는 하는데, 평론가 바바라 헤른스타인 스미스(Barbara Herrnstein Smith)는 이를 '노망든 숭고함(senile sublime)'이라고 정의했다.

이런 관점에서 볼 때 말기 작품들이야말로 작가가 속해 있는 사회로부터 몸부림쳐 얻은 자유로움이다. 작품과 그 창조자 모두 그 어떤 진부한 가치나 기준에 더 이상 신경 쓰지 않으며, 사회에서 전통적으로 일정한 나이에 도달한 그들(주로 남성)에게 기대하는 원숙함, 지혜, 사려 깊음 같은 따분한 자질에 관심이 없다. 예술 분야에서 폴리의 논지가 들어맞는 예를 분명 찾을 수 있다. 일례로 철학자 테오도르 아도르노(Theodor Adorno)가 만년(晩年)의 베토벤 작품을 그런 식으로 해

석했다. 그러나 그렇지 않은 경우도 허다하며 특히 회화를 역사적으로 살펴볼 때 찾아볼 수 있다.

연로하든 아니든, 끝이 다가온 것을 자각한 화가들의 말기와 마지막 작품을 혹평하는 것은 폴리가 마지막으로 타오르는 불길에 비유하며 비판 없이 격찬한 것과 마찬가지로 조악한 일반화라고 생각해보자. 알터스틸(Alterstil, 더 이상 당대의 어떤 지배적인 양식에 구애받지 않는 노령의 예술가가 보여주는 양식) 또는 '만년 양식'이라는 건 없다. 이는 낭만주의에 뿌리박힌 개념으로 이어지는 폴리의 다음 글귀가 설명하고 있다. '그리고, 역설적으로도 이런 화가, 저술가, 작곡가들은 오로지 자신만을 위해 작업을 함으로써 훨씬 더 직접적이고 강렬

며 자기표현, 작품 판매를 위해서 사용한 전략 등의 문제를 중점적으로 다루고 있다' 틴토레토의 말기 작품에 대해 로버트 에콜스(Robert Echols)와 프레데릭 일크만(Frederick Ilchman)은 다음과 같이 냉정하게 지적했다. '작가들이 성공적인 기업가로 변신하여 말년에 사업을 확장하고 성공한 자기 브랜드를 이용하는 이야기에 우리는 별 흥미를 못 느낀다.' 그러나 그런 이야기들은 분명히 존재하며 사실 경제적인 요인이 많은 화가의 생애 마지막 몇 년, 몇 달에 영향을 미친다는 의미이다. 예를 들어 '일상' 생활의 책임에서 벗어날 기회를 준다거나, 작가가 고객들과의 거래나 미술 시장에서 (경제적이든 아니든) 더 큰 자유를 누릴 수 있는 상황을

그는 매우 연로하지만
아직도 그 누구보다 훌륭한 화가다.

– 알브레히트 뒤러, 조반니 벨리니에 대해, 1506

하게 소통을 한다. 다른 사람을 기쁘게 하거나 감동시키거나 매료시키거나 안심시키려는 생각이 전혀 없으므로 깊은 곳에서 있는 그대로 절실하게 깊은 곳끼리 소통을 할 수 있다.'

문제는 무엇보다도 개인의 차이이며 그래서 더욱 흥미롭다. 이 책에서는 인생의 끝자락에 다다른 30명의 서로 다르고 독특한 작가들의 지극히 개인적인 이야기를 다루고 있는데 그들이 모두 '연로하다'고 말할 수는 없다. 『렘브란트: 말기 작품들(Rembrandt: The Late Works, 2015)』에서 저자 조나단 비커(Jonathan Bikker)와 그레고르 J.M. 웨버(Gregor J.M. Weber)는 보다 현실적인 어조로 제대로 서술하고 있다. '최근 연구에서는 노령 작가들이 어떤 사회적 환경과 건강 상태에 처했으

점차 만들어 나갈 수도 있다. 이런 면에서 페테르 파울 루벤스가 좋은 예다. 그러나 이것으로 알터스틸이 존재한다고 논할 수 있는 충분한 근거가 되지는 않는다.

사람의 일생에서 전통적으로 단계마다 사회적으로 다른 기대가 부여된다는 건 사실이며 작가들도 예외가 아니다. 특정 연령대로서 부적절한 행동을 하는 것은 지속적으로 코미디의 소재가 되어 왔다. 그러나 구체적인 사실이나 공통점을 찾아본다면 그 정도뿐이다. 우리가 화가의 말기(의미상 마지막) 작품을 살펴보면 그 안에는 정말 온갖 요소가 다 존재한다. 쇠퇴와 반복, 폭발적인 혁신, 성숙함, 경험과 기술적 기교, 새로운 매체의 사용, 체념과 반발 그리고 눈에 띄는 병약함과 극복하는 힘까지.

이 책에 대하여

여기서는 최근 몇 년 동안 등장한 화가의 마지막 작품에 대한 새로운 통찰을 다루면서 관음적인 시각에서 벗어나 침착하게 책을 만들고자 했다. 그런 의미에서 참고문헌에는 주로 최신 간행물들이 실려 있다. 작가마다 3점의 작품을 언급했는데, 대부분 마지막 작품이라는 사실 (또는 추정) 때문에 강한 감동을 주는 작품들이다. 물론 어느 작품이 정말로 작가의 마지막 작품이었는지는 논란의 대상으로 자주 떠오른다. 그리고 작가가 숨을 거뒀을 때 어느 작품이 이젤 위에 놓여 있었냐는 재미난 질문에 대한 답은 금전적인 영향을 미치기도 한다. 그러나 많은 경우 실제로 확실하게 알 수가 없다. 때로는 논란이 타당한 경우도 있는데, 예를 들어 특정 작품이 미완성인 채로 남아있었는지, 다른 작가에 의해 완성되었는지와 같은 문제다. 그러나 때로는 이러한 논란이 무의미하기도 하다. 또다른 문제는 얼마만큼 '거장이 직접' 마지막 작품에 관여했고 어느 정도까지 작업실이나 개별 조수에게 맡겼느냐는 것이다. 이 또한 '낭만적이지 못한' 논란이지만 마땅하게 최근의 미술사 연구에서 주목받고 있으므로 이 책에서도 다루려 한다. 그런 연구는 (작가에 대해) 사실적으로 서술을 할 수 있도록 도와주며 작가의 마지막 작품을 이야기할 때도 마찬가지이다. 이 책에 포함된 각 작가의 작품 세 점을 선택하면서 그것이 엄밀하게 최후 작품의 범주에 들지는 않더라도 작가의 '마지막 자화상(그런 작품이 존재하는 한)'을 최대한 많이 선보이려고 일관되게 노력했다. 이 책은 작가가 자신에게 시간이 얼마 남지 않았다는 사실을 깨달았는지, 또 작품이 이런 최종 '마감 시간'에 영향을 받았는지 같은 흥밋거리를 다루지 않는다. 그 이유는 의사가 환자에게 남은 시간을 예측할 수 있게 된 것이 비교적 최근에야 가능해진 일이기 때문이다.

『파이널 페인팅』은 자칫 출판하기 어려울 정도로 양이 방대해질 수 있었으므로 인물과 작품을 선택하는 것이 어려웠다. 화가도 죽음을 맞이할 수밖에 없다는 것은 뻔한 얘기다. 여기서는 5세기에 걸친 회화사(繪畫史)에서 주요 화가 30명을 택했는데 여러 가지 이유로 그들의 마지막 작품이 의미 있고, 저마다 빠져들게 만드는 요소가 있다고 생각했기 때문이다. 제일 먼저 살펴본 작가는 얀 반 에이크로 그의 말년에 대해 알려진 것이 거의 없다. 그런 사실 자체도 '초기' 회화를 논할 때 직면하는 현실적인 문제로 여기서 다루고 싶었다. 책의 마지막은 적절하게도 파블로 피카소로 마무리된다. 그의 생애에 대해서는 엄청난 양의 사실이 알려져 있으며 그는 매우 노령까지 지칠 줄 모르고 계속 드로잉과 회화 작품을 제작했다. 1988년에 존 버거(John Berger)는 이 스페인 출신 작가의 마지막 작품과 그 반응에 대해 다음과 같이 말했다.

> 피카소의 말기 작품을 어떻게 평가할 수 있는가? 아직 너무 이르다. 그것들이 피카소 미술의 정점을 이룬다고 주장하는 자들은 주변에서 항상 그를 성인처럼 떠받들던 자들만큼이나 터무니없다. 이를 노인의 반복된 호통 소리로 치부하는 자들은 사랑이나 인간의 역경에 대해 아무것도 모르는 사람들이다.

이 책에는 또 라파엘로, 에곤 실레, 프리다 칼로와 같이 젊어서 세상을 떠난 몇몇 작가들도 함께 언급했다. 그들을 모든 호모사피엔스(Homo sapiens)에게 경고하는 메멘토 모리(죽음의 상징)라고 생각했다. 죽음은 자기 마음대로 찾아온다. 그 사실을 아무리 망각하고 억누르려고 할지라도 우리는 모두 너무나 잘 알고 있다. 그러므로 '말기 작품'이란 매우 상대적인 개념이다. 왜냐하면 마지막 작품이란 화가가 20대였을 때 그려진 것일수도 있기 때문이다.

파트릭 데 링크 Patrick De Rynck

9

얀 반 에이크

Jan Van Eyck

출생 장소와 출생일 벨기에 리에주 교구(마세이크?). 1385~1390년 사이 혹은 1390~1400년 무렵으로 추정

사망 장소와 사망일 벨기에 브뤼헤, 1441년 6월 말 또는 7월 초

사망 당시 나이 51~56세

혼인 여부 마르가리타 반 에이크(Margaret van Eyck)와 결혼. 슬하에 리비나(Livina), 필리페(Philippe)라는 (추정) 두 자녀를 두었다.

사망 원인 미상

마지막 거주지와 작업실 얀 반 에이크는 브뤼헤에 집을 소유했다(작업실이 딸려 있었으며 전시실도 있었을 가능성이 있다). 소재지는 현 하우덴 한드스트라트 6번지였고 집은 더 이상 남아 있지 않다. 브뤼헤에 집 한 채 이상을 더 소유했을 가능성도 있다.

무덤 처음에는 성 도나시아노 성당의 묘지에 안장됐다가 1442년 봄 동생 람베르트 반 에이크(Lambert van Eyck)의 노력으로 성당 내부 성가대석으로 이장했다. 현재는 성당과 무덤 모두 소실됐다.

전용 미술관 반 에이크의 작품은 유럽과 미국 전역의 미술관에 퍼져 있다. 그의 주요 작품을 소장하고 있는 미술관으로는 브뤼헤 흐로닝헤 미술관, 베를린 국립 회화관, 런던 내셔널 갤러리와 안트베르펜 왕립 미술관이 있다. 〈어린양에 대한 경배(The Adoration of the Lamb of God)〉는 헨트 성 바프 대성당에 있다.

빛나는 사실주의 혁명을 이루다

1432년 5월 6일. 헨트(Ghent)에 소재하며 당시 성 요한 성당이었던 현 성 바프 대성당에서 〈어린양에 대한 경배〉가 포함된 다폭 제단화(祭壇畫)가 (적어도 그 일부가) 전시에 들어갔다. 이 제단화는 네덜란드 회화에서 처음으로 제작연도가 기록된 작품으로 후베르트(Hubert)와 얀 반 에이크가 만든 진정한 걸작이다. 이 거대한 제단화는 반 에이크 형제가 일으킨 예술적 혁명의 정점을 이루며 그 주요 특징으로 자연주의, 기발한 관찰력, 선명한 색상과 눈부신 유화 기법을 꼽을 수 있다. 후베르트는 일찍이 1420년에 '어린양(Lamb of God)'에 대한 작품 의뢰를 받았으나 완성되기 약 6년 전 세상을 떠난 관계로 얀이 그의 작업실의 도움을 받아 작품을 완성했다.

부르고뉴의 선량공 필립(Philip)의 외교사절이자 궁정화가였던 얀 반 에이크는 이즈음 릴(Lille)에서 유럽의 주요 도시였던 브뤼헤로 이주했으며 여생을 그곳에서 보냈다. 1432년 여름부터 그는 성 도나시아노 성당에 자기가 사는 집에 대한 집세를 냈으며 이듬해 '마르가리타(Marguerite)'와 결혼한 것으로 추정된다. 1434년 첫 아이를 낳았고, 1435년에는 연봉이 7배 인상된 금액으로 평생 연금을 받게 되었다. 반 에이크와 그의 남동생 람베르트를 포함한 조수들이 일하는 작업실에는 많은 고관들이 방문했는데, 브뤼헤의 관료들뿐만 아니라 공작도 직접 수행단과 함께 찾아왔다. 그는 사회적으로 높은 신분을 인정받는 화가로, 세상을 떠날 때는 유럽 전역, 그중에서도 1430~41년 사이 많은 고객을 자랑하던 이탈리아에서, 잘 알려져 있었다. 반 에이크와 그의 작업실에서 만든 작품은 널리 퍼졌으며 구매자들 사이에서도 인기가 있었다.

얀 반 에이크와 그의 작업실에서 만든 것으로 알려진 거의 모든 작품은 그의 생애 마지막 10년 동안 제작되었다. 반 에이크는 1385~90년 사이에 마세이크라는 작은 마을에서 출생한 것으로 추정된다. 그렇기에 적어도 56세까지 살았다고 예측할 수 있다. 반 에이크는 처음에 책의 삽화를 그리거나 극채색으로 장식된 필사본을 그리는

우리는 반 에이크의 마지막 작품이 세 폭 제단화라는 사실을 안다. 초기 자료에 의하면 (1560년경) 미완성작으로 프랑스 혁명 즈음 세상에서 모습을 감췄다. 〈니콜라스 반 말베그의 마돈나(Madonna of Nicolas van Maelbeke)〉라고 알려진 그 작품은 제목에 등장하는 후원자인 반 말베그가 성모자 앞에 무릎 꿇고 경배하는 모습을 묘사하고 있다. 반 말베그는 1445년에 세상을 떠났으며 그 유명한 대작은 그의 고향 이프르(Ypres)의 성 마틴 성당 회랑에 있는 그의 무덤 위에 오랫동안 걸려 있었다. 이 모사품은 훨씬 뒤인 17세기에 의전사제 피터 웨이츠를 위해서 제작되었으며, 그는 기도하는 반 말베그 대신에 자신의 모습을 그려 넣도록 했다. 모사품에는 덧발라진 흔적을 여러 군데 발견할 수 있다. 1450년경 만들어진 두 점의 은필 드로잉이 존재하는데 원본의 중앙 패널이 미완성이라는 것을 보여준다.

것으로 일을 시작했다. 화가로서 그의 '말기' 작품은 다수의 성모 마리아에 대한 묘사, 그리스도의 수난 이야기, 인물화 그리고 1434년에 그린 유명한 〈아르놀피니 부부의 초상(The Arnolfini Portrait)〉 같은 세속적인 주제로 이루어졌다. 이 중 다수의 작품에 제작연도와 서명이 적혀 있으며 1433년 이후로 반 에이크는 그의 모토인 '내가 할 수 있는 최선으로(Als ich can)'도 첨가했다. 비교적 짧은 기간 동안 제작되었기에 현존하는 작품의 제작 순서를 밝히는 것은 결코 쉬운 일이 아니다. 그는 동시에 다양한 화풍으로 작품을 제작했는데, 작품의 기능과 목적지 더 나아가 고객이 누구냐에 따라 달라졌다. 작품들은 예외 없이 질적으로 우수하며 그가 예비 습작을 만들어서 그림으로 완성하기까지 어느 정도 시간이 흘렀을 가능성도 충분히 있다. 어떤 경우에는 그가 세상을 떠난 뒤에야 작품이 완성되기도 했다.

최근에 발견된 바에 의하면 얀과 그의 아내 마르가리타는 1441년 3월에 교황에게 '고백서'를 신청해서 자신들의 고해 사제를 선택할 수 있도록 허락을 구했다. 이런 허가증은 상당히 큰돈이 들고 엘리트층만 받을 수 있었다. 화가는 자신의 건강과 영혼의 구원이 걱정되었던 것일까? 얀 반 에이크가 1441년 7월 초에 세상을 뜨자 공작은 마르가리타에게 일 년 치 임금에 해당하는 목돈을 선사했다. 얀이 사망하고 일 년 후 그의 동생 람베르트는 걸출한 예술가 반 에이크의 유해를 성 도나시아노 성당 성가대석에 매장할 수 있도록 허락받았다. 마르가리타와 람베르트는 합심해 고도로 숙련된 화가들이 소속된 브뤼헤의 작업실을 1450년까지 계속 운영했다. 그 시점에는 브뤼헤에 있던 반 에이크의 집이 팔렸고, 마르가리타는 그곳을 떠났으며 딸 리빈느(Lievine) 혹은 리비나(Livina)는 마세이크에 있는 성 아그네스 수녀원에 들어갔다. 작업실은 문을 닫았고 직원들은 다른 곳으로 일자리를 찾아 떠났다. 바꿔 말하면 얀 반 에이크의 조수들은 고인이 된 스승의 화풍으로 1440년대 이후까지 회화 작품과 미니어처를 제작하고 있었다. 반 에이크의 영향력은 여러 해 동안 강한 힘을 발휘했다.

성녀 바르바라

St. Barbara

1437
얀 반 에이크
패널에 유채, 31×18cm,
안트베르펜 왕립 미술관, 안트베르펜(앤트워프)

'그의 밑그림은 다른 거장들의 그 어떤 완성작보다 더 정확하고 섬세하게 이뤄졌다. 나는 그가 만든 작은 인물화를 본 적이 있는데 한 여인이 있었으며 배경에는 풍경이 바탕칠만 한 상태였지만 깔끔하고 매끄러우며 훌륭했다.'

1604년 카럴 반 만더르(Karel van Mander)가 이렇게 기술한 것은 성녀 바르바라를 믿기 어려울 정도로 상세하게 그린 이 작품을 두고 한 말이었을 것으로 추정된다. 성녀의 아버지가 그녀를 감금시킬 탑이 배경에 지어지고 있다. 성녀가 순교자의 상징인 종려나무 잎을 쥔 채 기도서를 보는 모습에서 알 수 있듯이 그녀는 기독교인이 되었고, 아버지는 그런 딸을 노여워했다. 작품의 미완성 상태는 의도적인 상징성을 갖는 걸까? 마치 교회의 과업을 상징하는 탑이 미완성 상태며 결코 완성될 수 없는 것과 마찬가지로?

　　수 세기 동안 이 작은 패널에 대해 열띤 논쟁이 맹렬하게 이어졌다. 이 작품은 본인도 화가인 카럴 반 만더르가 쓴 것처럼 실제 밑그림이었을까? 아니면 완성된 하나의 소묘 작품일까? 라틴어로 '얀 반 에이크가 나를 1437년에 제작했다'라고 적힌 글귀가 후자의 가능성을 시사한다. 그러나 당시 관행대로 그림 작업이 시작되기도 전에 액자에 글귀를 새겼을 수 있다. 그렇지만 작가가 값비싼 참나무 패널을 사용한 사실로 미루어 이것은 분명히 작은 회화 작품이라고 볼 수 있다. 파란색 하늘은 나중에 첨가되었으며 황토색은 변색의 결과다.

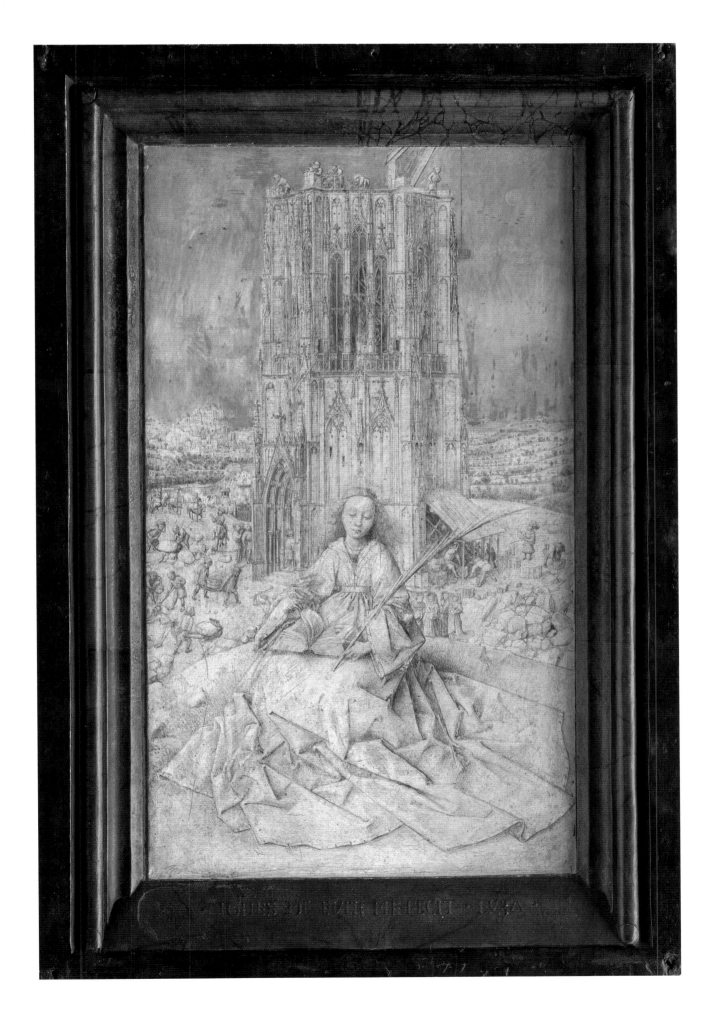

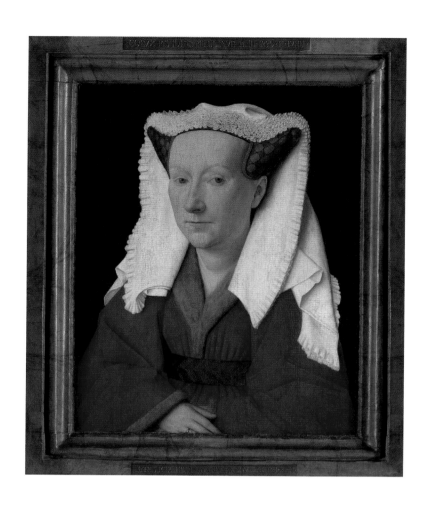

마르가리타 반
에이크의 초상
Portrait of Margaret van Eyck

1439
얀 반 에이크
패널에 유채, 33×25cm,
흐로닝헤 미술관, 브뤼헤

그림이 실제로 완성된 날짜를 안다는 것은 드문 일이며 수 세기 전에 제작된 경우 더욱 그렇다. 이 작품 액자에는 다음과 같은 글귀가 새겨져 있다. '나의 남편 요하네스가 나를 1439년 7월 15일에 완성했다. 나는 33살이었다.' 그다음에는 익숙한 작가의 모토 '내가 할 수 있는 최선으로(Als ich can)'도 적혀 있다.

이 작품은 작가의 아내를 그린 초상화로 알려진 가장 오래된 것이다. 작가 자신의 초상화가 왼쪽에 위치해서 한 쌍의 초상화를 이뤘을 가능성이 크다. 마르가리타가 감상자를 바라보는 방식이 초기 초상화로는 매우 독특하다. 당시 초상화라는 장르는 새로운 것이었으며 반에이크는 그 성격을 특징짓는 데 일조했다. 그 때문에 후대의 유럽 화가들은 그의 초상화 작품에 대해 잘 알고 있었다.

마르가리타는 가장자리에 다람쥐 모피를 단 값비싼 모직 가운을 입고 레이스로 장식한 '뿔' 모양의 헤어스타일을 한 채 포즈를 취하고 있다. 반 에이크는 분명히 그녀의 사회적 지위를 과시하여 자신의 지위도 나타내려는 의도였을 것이다. 라틴어를 세련되게 사용한 것도 같은 목적이었다. 그러므로 이 초상화가 일부에서 제안된 것처럼 사적인 생일선물이나 결혼선물일 가능성은 낮다.

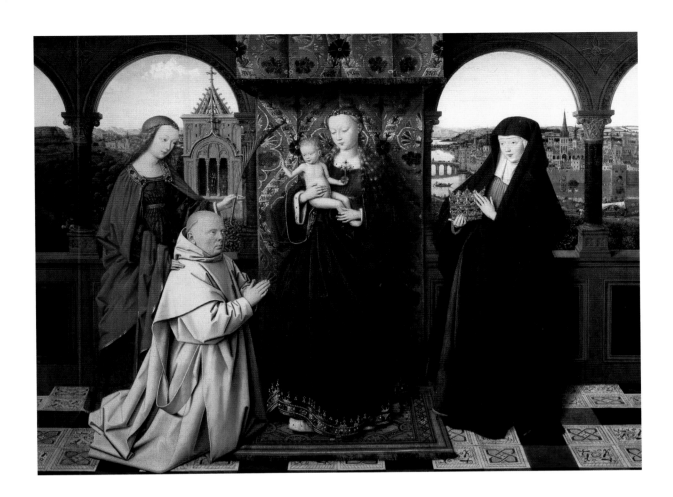

성모자와
성녀 바르바라와
성녀 엘리자벳과
얀 보스

Virgin and Child with
St. Barbara and St. Elizabeth
and Jan Vos

1442~3
얀 반 에이크와 작업자들
메이소나이트에 유채(패널에서 옮김),
47×61cm,
프릭 컬렉션, 뉴욕

〈카르투시오회 수도사와 마돈나(Carthusian Madonna)〉라고도 알려진 이 패널은 누가 제작한 것일까? 그보다, 누가 작업을 시작하고 누가 완성했는가? 누가 구도를 계획하고 누가 작업에 참여했는가? 우리가 아는 것은 그림의 후원자 얀 보스가 1441년 4월 브뤼헤의 헤나데달에 있는 카르투시오회 수도원장이 되었다는 것과 얀 반 에이크가 같은 해 6월 혹은 7월에 세상을 떠났다는 사실이다. 전문가들은 패널이 반 에이크의 사후에 완성되었다고 판단하지만 작품을 완성한 사람은 적어도 반 에이크의 디자인과 습작 드로잉을 활용한 것이 분명하다. 많은 화가들의 작업실에서는 이런 자료가 외부로 유출되지 않도록 신중하게 지키며 조수와 도제들만 사용하도록 했다. 이는 소위 작가의 자산이라고 볼 수 있다. 자료는 모티프와 디자인을 만들 때 참고했으며 이 경우에는 창작자의 사후까지 계속해서 같은 방식으로 활용되었다. 성모 마리아의 모습과 공경을 나타내는 금사로 장식된 의상, 카르투시오회 수도복을 입은 후원자 얀 보스, 파노라마처럼 펼쳐지는 풍경, 도시의 광경 등은 모두 반 에이크의 작품에서 찾아볼 수 있는 특징적인 모티프이다. 작가의 사후에 작업실 소속 조수가 완성한 것으로 알려진 패널들이 더 있는데 그 중에서 〈서재에 있는 성 제롬(St. Jerome in his Study)〉이 가장 유명하다.

조반니 벨리니

Giovanni Bellini

출생 장소와 출생일 이탈리아 베네치아. 출생연도는 대략 1424~1440년으로 추정

사망 장소와 사망일 이탈리아 베네치아. 1516년 11월 26일 또는 29일

사망 당시 나이 85세 또는 88세로 추정

혼인 여부 미혼. 그는 야코포 벨리니(Jacopo Bellini)의 사생아로 추정되는데 일각에서는 야코포보다 훨씬 어린 이복 남동생의 자식으로 보기도 한다. 벨리니의 누이 중 한 명은 화가 안드레아 만테냐(Andrea Mantegna)와 결혼했다.

사망 원인 미상. 그러나 벨리니는 확실히 고령이 될 때까지 살았다.

마지막 거주지와 작업실 미상

무덤 베네치아의 산 자니폴로 성당(공식 명칭 산티 조반니 에 파올로 성당). 그 이전에는 스쿠올라 디 산토르솔라 묘지

전용 미술관 벨리니의 작품은 매우 널리 퍼져 있다. 베네치아의 아카데미아 미술관을 비롯해서 이탈리아, 유럽, 미국의 미술관과 수많은 성당에서 찾아볼 수 있다.

'조반니는 [...] 고령의 나이에도 불구하고 시간을 보내기 위해서 계속 조금씩 작업했다. 그는 초상화를 사생(寫生)하는데 전념함으로써 베네치아에서 어느 정도 지위가 있는 사람은 벨리니나 다른 대가에게 초상을 그리는 유행을 불러 일으켰다.'
—
조르조 바사리(Giorgio Vasari, 1511~1574), 이탈리아의 저술가 겸 전기 작가로 『위대한 화가, 조각가, 건축가들의 생애(The Lives of the Greatest Painters, Sculptors and Architects)』를 두 권에 걸쳐 발간했다(1550년과 1568년). 그는 책의 같은 단락에서 야코포 벨리니와 그의 두 아들 조반니와 젠틸레(Gentile)에 대해 다루고 있다.

그림 안에서 자유롭게 거닐다

1500년 전후, 조반니 벨리니는 베네치아에서 가장 각광받는 화가였다. 작가는 베네치아를 거의 떠나지 않았지만 그 명성은 이미 오래전부터 도시를 벗어나 멀리 퍼져 있었다. 그를 찾는 고객도 매우 많았는데 이사벨라 데스테(Isabella d'Este)가 그에게 작품을 의뢰하기 위해서 10년 동안(1496~1506) 설득했지만 허사였다는 일례가 있다. 벨리니가 이토록 저명한 인사들의 제안을 거절할 수 있었다는 사실은 예술가로서 그의 지위에 대해 많은 것을 나타낸다.

1506년에 이탈리아를 방문한 알브레히트 뒤러는 벨리니에 대해 '매우 연로하지만 아직도 그 누구보다 훌륭한 화가다'라고 이야기했다. 그런데 뒤러가 언급한 '매우 연로하다'는 정확히 몇 살을 의미하는 것이었을까? 그 답을 모른다는 사실은 우리가 그의 생애에 대해 대략적인 지식밖에 알지 못한다는 것을 나타낸다. 하물며 출생연도조차 1424년에서 1440년 사이의 언젠가로 추정할 뿐이다. 미술가들의 전기를 쓴 바사리에 의하면 벨리니가 1516년 90세를 일기로 세상을 떠났다고 한다. 하지만 바사리의 저서 역시 미술가의 나이에 대해서는 믿을만하지 않다. 그래도 참고할 만한 자료가 하나 있다면 1459년도 기록보관소 문서이다. 이 문서에 의하면 조반니 벨리니가 그때 이미 독립적으로 생활하며 자신의 작업실도 운영했을 가능성을 보여준다. 기록과 그 밖의 증거로 미루어 보아 몇몇 학자들은 벨리니의 출생연도를 1435년 전후로 조심스레 추정하고 있다. 그렇다면 뒤러가 그를 '매우 연로하다'고 표현했을 당시 벨리니는 70대였고, 사망 당시는 81세가 된다.

이사벨라 데스테는 이루지 못했지만 그녀의 남동생인 페라라 공작 알폰소 데스테(Alfonso d'Este)는 작품 의뢰에 성공하여 연로한 작가 벨리니가 몇 년 뒤인 1514년 11월 14일에 공작으로부터 작품 대금의 마지막 잔금을 받았다. 작품은 〈신들의 잔치〉(1514)라는 캔버스 연작으로 알폰소 공작의 '석화석고 탈의실(camerini d'alabastro)' 내부의 서재를 장식했다. 화가 도소 도시(Dosso Dossi)와 티치아노도 이 작품을 함께 작

조반니 벨리니, 〈성 도미니코의 모습을 한 우르비노의 프라 테오도로 초상(Portrait of Fra Teodoro of Urbino as St. Dominic)〉, 1515년경, 캔버스에 유채, 63×51cm, 내셔널 갤러리(빅토리아 앨버트 박물관에서 대여), 런던

벨리니의 말기 작품인 이 초상화는 그의 〈몸단장하는 젊은 여인〉(1515)과 마찬가지로 눈에 잘 띄는 곳에 서명이 있다. 작가의 이름이 난간에 붙은 명판에 기재되어 있으며 지금은 거의 보이지 않는 '테오도로 우르비노 수사의 초상(Imago fratris/Theodori Urbinatis)'이라는 글도 새겨져 있다. 이 그림에 대해서는 논란이 있다. 수도회의 창시자인 성 도미니코를 존경하는 베네치아 출신의 도미니코회 수사를 실물대로 그린 것인가 아니면 머리 위의 후광과 꽃, 책이 나타내듯이 이 수사는 성인을 그리기 위한 대역으로 모델이 되었을 뿐인가?

'오늘 아침 우리는 최고의 화가인 조반니 벨리니의 사망 소식을 접했다. […] 그의 명성은 세계적이며 연로한 나이에도 불구하고 계속해서 훌륭하게 그림을 그렸다.'
—
베네치아의 기록가 겸 사학자 마린 사누도(Marin Sanudo), 1516년 11월 26일

업했다. 신화적 주제를 가졌다는 점에서 벨리니의 그림으로 특이한데 이런 주제의 작품은 매우 적었고 모두 그의 말년에 제작되었다. 벨리니는 그의 긴 일생동안 종교화를 많이 그렸으며 성모자라는 주제를 변형시킨 것만 80종류가 된다. 초반에는 주로 개인 기도를 위해서 작은 패널로 제작되었지만 점차적으로 베네치아와 북부 이탈리아의 성당을 위한 웅장한 제단화를 의뢰받았다. 그의 종교화에는 풍경이 두드러지는 특징을 이루기 때문에 벨리니는 풍경화가로도 분류되며 또한 고관들의 초상화를 여러 점 제작하기도 했다. 벨리니는 여러 명의 조수를 두고 작업실을 운영했기 때문에 많은 작품의 작가가 누구인지 판단하기가 쉽지 않다.

미술사학자 요하네스 그라베(Johannes Grave)는 그의 명저 『조반니 벨리니: 사색의 예술(Giovanni Bellini: The Art of Contemplation)』(2018)에서 벨리니의 핵심적인 특징을 그의 작품 〈신들의 잔치〉(1514/1529)에서 발견했다고 적었는데, 양면성과 불확정성이다. 그림을 보는 감상자인 우리가 보고 있는 것에 대한 의미를 찾아낼 수 있으며 또 그렇게 해야 한다는 것이다. 인문주의자 피에트로 벰보(Pietro Bembo)에게 쓴 편지에서 벨리니 자신도 이런 특징을 요약해 감상자로 하여금 '그림 안에서 자유롭게 거닐도록 한다(vagare a sua voglia nelle pitture)'고 표현했다. 벨리니가 사망하기 전 해인 '1515년'으로 제작연도와 서명이 적힌 작품 〈몸단장하는 젊은 여인〉에서도 같은 요소들을 발견할 수 있다. 여기에 덧붙여 인문주의의 시대라고 할 수 있는 16세기 초반에 사람들은 오늘날 우리의 사고방식보다 이런 양면성과 불확정성을 실제로 더 기대했다는 문학적인 근거도 찾아볼 수 있다. 이런 열린 사고는 그림의 해석에 대해 박식한 토론을 유발했으므로 '이야깃거리를 이끌어내는' 벨리니의 그림들이 이런 교류를 자극하고자 했다고 추측하기 쉽다.

벨리니가 1516년 베네치아에서 사망했을 때는 그의 촉망받는 제자 조르조네(Giorgione)가 불과 35세의 나이로 세상을 뜬 지 5년이나 지난 뒤였다. 벨리니의 또 다른 제자 티치아노는 베네치아를 대표하는 화가의 자리를 이어받아 떠오르는 작가였다. 틴토레토와 베로네세(Veronese)는 아직 태어나지 않았지만 이때 '베네치아파(Venetian School)'의 초석이 단단하게 다져졌다.

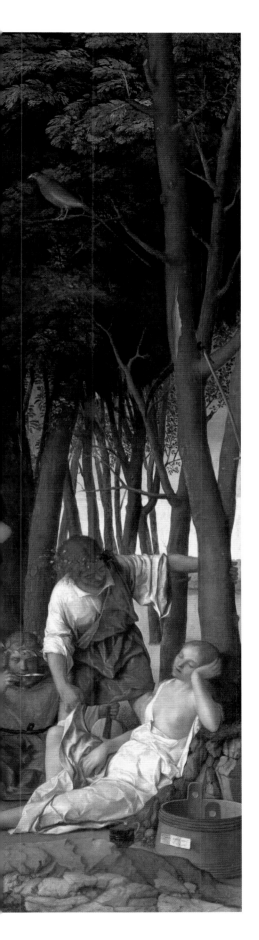

신들의 잔치

The Feast of the Gods

1514
조반니 벨리니
캔버스에 유채, 170×188cm,
워싱턴 국립 미술관, 워싱턴

한 무리의 신과 사티로스(Satyrs) 그리고 요정들이 잔치를 벌이고 있
는 도중에 로마 시인 오비디우스(Ovid)에 의해 전해진 이야기가 오른
쪽 끝부분에서 벌어지고 있다. 바로 프리아포스(Priapus)가 요정 로티스
(Lotis)를 추행하려는 순간이다. 그때 실레노스(Silenus)의 당나귀가 울기
시작했고, 그 소리에 로티스가 깨어나면서 프리아포스의 계획이 실패
로 돌아간다. 이곳은 풍요의 땅인가? 아니면 당대 사람들이 기이한 옷
차림으로 신들의 역할을 재연하고 있는 풍자화이자 패러디인가? 작품
은 인간도 신이라고 말하고 있는가? 아니면 벨리니는 모호하게 남겨
두었는가?

최근 조사된 바에 의하면 작가가 수정을 아주 많이 한 펜티멘토
(pentimento)가 드러나는데 이는 아마도 결과가 만족스럽지 않아서 그
랬을 것이다. 예를 들자면 그는 더 많은 사람이 가슴을 드러내도록 수
정했고 숲의 신 실바누스(Silvanus)를 당나귀 뒤에 추가했다. 이 작품에
대한 중요한 사실 한 가지는 벨리니 사후에 도시와 티치아노가 수정했
다는 점이다. 왼쪽의 바위산은 티치아노가 작업한 것이다. 이때 벨리
니가 그린 인물들은 수정되지 않은 것으로 보인다.

만취한 노아

The Drunkenness of Noah

1515년경
조반니 벨리니
캔버스에 유채, 103×157cm,
브장송 고고학 예술 박물관, 브장송

이 놀라운 장면에서 나이 든 노아(Noah)가 알몸 상태의 속수무책인 모습으로 등장한다. 그는 술에 취해 옆으로 누워 감상자를 정면으로 향한 채 돌을 베고 자고 있다. 구약성경에 나오는 이스라엘 민족의 선조는 세 아들들에게 둘러싸여 있다. 가운데 있는 함(Ham)은 불온하게도 노아를 조롱하고 있지만 나머지 두 형제는 취한 아버지를 조심스레 다루고 있다. 함의 희화된 얼굴은 나머지 형제들보다 더 밝게 빛을 받고 있으며 그는 팔 동작을 통해 형제들을 끌어들이려 하고 있다.

구약성경에 나오는 이 사건은 신약성경에서 십자가형을 앞두고 조롱당하는 예수에 대한 예시로 해석되었다. 예수는 익히 자신을 '참 포도나무'라고 지칭했으며 이 그림에서 포도는 노아가 술에 취하게 된 원인이었지만 또한 포도주를 상징하고 예수의 말씀을 나타낸다. 전경에 있는 컵 속의 포도주는 넘쳐흐르려고 한다. 이미 80대였던 벨리니는 이 그림에서 밀실공포증 같은 느낌으로 극적인 상황을 더욱 강렬하게 만들어 눈을 떼기 힘든 장면을 연출했다. 하지만 안타깝게도 현재 이 작품은 그 보존 상태가 좋지 않다.

몸단장하는 젊은 여인

Young Woman at her Toilette

우리는 거의 나체로 머리를 손질하는 젊은 여인 가까이에 서 있는 것 같은 느낌이 든다. 그녀는 손거울을 들여다보며 머릿수건을 매만지고 있는데 감상자의 존재를 의식하지 못하는 것 같다. 많은 누드화가 그렇듯이 그녀의 팔 동작, 진주와 천 조각이 고전적인 비너스를 떠오르게 한다. 탁자에 놓여 눈에 잘 띄는 쪽지에서 벨리니의 서명이 보이며 창밖으로는 전형적인 베네토 지방(베네치아가 주도인 이탈리아 북동부 지역 – 역자 주)의 풍경을 알아볼 수 있다.

일부 학자들은 이 그림에서 화가가 훔쳐보기 놀이를 하고 있다고 생각한다. 즉, 감상자는 자신을 보고 있는 여인을 엿보고 있고, 그녀는 두 개의 거울 덕분에 일반적으로 볼 수 없는 자신의 뒷머리를 벽에 걸린 거울을 통해 보고 있다. 이 작품은 어쩌면 결혼을 기념해서 그려진 초상화인가, 신화에 등장하는 인물인가, 혹은 아름다움이나 시각(視覺)에 대한 알레고리(allegory)인가? 또는 동시에 이 모든 것을 표현하는가? 어쨌든 벨리니는 대부분 그의 작품에서와 마찬가지로, 자신의 예술이 갖는 힘에 대해 완전히 잘 알고 있는 화가로서 대단한 자신감을 나타내고 있다. 벨리니의 시대에는 입체적인 조각과 다시점 회화 중 어떤 분야의 시각예술이 우선되는지에 대해 격렬한 논쟁이 있었다. 자연의 모방이라는 미술의 궁극적인 목표에 무엇이 가장 가깝게 도달할 수 있는가? 그 결판을 내기 위해 여성의 누드는 탁월한 격전의 장이 되었다.

1515
조반니 벨리니
패널에 유채, 63×78cm,
빈 미술사 박물관, 빈

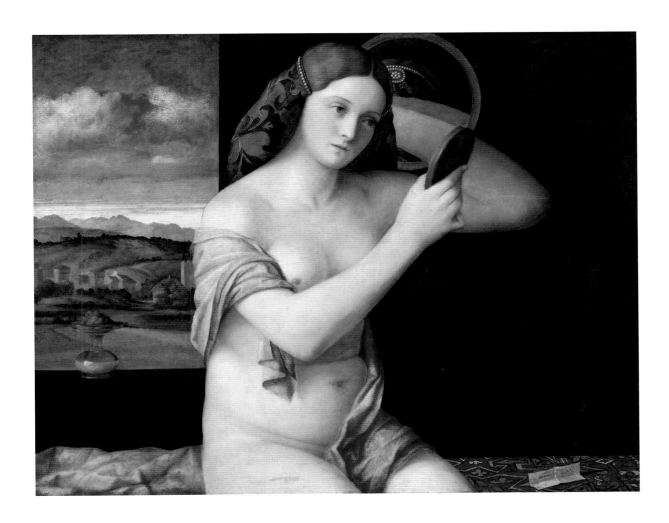

라파엘로

Raphael

출생 장소와 출생일 이탈리아 우르비노, 1483년 3월 28일

사망 장소와 사망일 이탈리아 로마, 1520년 4월 6일

사망 당시 나이 37세

혼인 여부 미혼. 1514년부터 마리아 비비에나(Maria Bibbiena)와 약혼 관계였으나 그녀도 1520년에 사망했다. 그녀는 베르나르도 비비에나 추기경(Cardinal Bernardo Bibbiena)의 조카였다.

사망 원인 고열을 동반한 급성질환으로 추정

마지막 거주지와 작업실 로마, 카프리니 궁전

무덤 로마, 판테온

전용 미술관 라파엘로의 작품은 바티칸 미술관을 비롯해 로마와 피렌체의 여러 곳, 파리의 루브르 박물관, 런던의 내셔널 갤러리, 워싱턴의 국립 미술관, 뉴욕의 메트로폴리탄 미술관을 포함하여 매우 광범위하게 퍼져 있다.

짧고 강렬한 인생

1517년 3월 페라라의 알폰소 데스테 공작은 자신의 서재에 걸기 위해 34세의 화가 라파엘로 산치오(Raffaello Sanzio)의 작품을 확보하기 위한 노력을 배가했다. 그는 이미 벨리니와 티치아노를 끌어들여 도움을 받았지만 3년 동안이나 압력을 넣고 특사들을 활용했음에도 라파엘로는 여전히 답이 없었다. 알폰소의 고집스러운 노력은 라파엘로의 행동이 모욕적이라는 다소 강력한 항의로 마무리되었다. 공작 각하를 이런 식으로 대한다는 것은 그야말로 있을 수 없는 일이었다. 때로는 공작이 보낸 사절과 말조차 나누지 않았다. 한번은 공작에게 두 가지 도안을 제공하겠다고 제안했지만 사실은 다른 고객을 위해 만든 것이었다. 대개의 경우 그는 너무 바쁘다는 이유로 발뺌했는데 교황 레오 10세(Leo X)한테 시간을 전부 빼앗기고 있다며 평계를 댔다.

라파엘로의 말년에 대한 이런 흥미로운 일화는 무엇보다도 그가 얼마나 젊은 나이에 세상을 떠났는지를 강조하는데, 그가 37세 생일날 사망했다는 것이 일반적인 의견이다. 또한 그만큼 재능을 지닌 화가라면 그토록 높은 지위의 고객에게도 비싸게 행동할 수 있었다는 사실을 보여준다. 르네상스 시대의 위대한 작가들은 명백하게 더 이상 미천한 장인이 아니었다. 이 이야기에서 알 수 있는 또 다른 사실은 그가 1508년부터 자리를 잡은 로마에서 비록 전적으로는 아닐지라도, 주로 교황을 위해 작업했다는 점이다. 처음에는 교황 율리오 2세(Pope Julius II)를 위해, 그다음에는 1513년부터 레오 10세를 위해서 일을 했다. 그의 주된 임무는 주로 교황의 숙소를 장식하는 유명한 프레스코(Stanze, 1508~17)와 초상화, 제단화와 나무 패널에 그려진 성모 마리아상을 디자인하고 그리는 일이었다. 그러나 라파엘로는 또 성 베드로 대성당을 비롯한 건물을 설계하고, 로마에서 진행 중이던 수많은 굉장한 고고학 발굴 작업을 감독하고, 당시 가장 권위 있고 값비싼 예술 장르였던 거대한 태피스트리를 디자인하는 등 활발하게 활동했다. 야망 있고 일중독에 빠진 이 작가는 1516년 시스티나 성당을 위한 10점의 태피스트리 연작을 디자인했는데, 이 태피스트리는 라파엘로의 조수 한 명의 감독 하에 브뤼셀에 있는 피터르 반 앨스트(Pieter van Aelst)의 작업실

라파엘로, 〈성모 마리아와 아기 예수, 세례
요한과 성 엘리자베스 – '라 펄라'(Virgin and
Child, John the Baptist and St. Elizabeth –
'La Perla')〉, 1519∼20, 패널에 유채,
147×116cm, 프라도 미술관, 마드리드
스페인의 국왕 필립 4세(Philip IV)는 라파엘로의
마지막 작품 중 하나인 이 작품에 대해
'내 소장품 중 가장 주옥같은 작품'이라 칭했다고
전해진다. 성모 마리아를 주제로 조연 인물과
함께 그린 긴 연작 중 마지막 작품이다.

'라파엘로는 37세의 나이로 생을 마감했는데
본인이 태어난 날과 같은 성 금요일이었다.
그리고 그의 재능으로 이 세상을 아름답게
장식했듯이 그의 영혼이 천국에 존재함으로써
그곳을 아름답게 할 것이라고 믿는다. [...]
모든 장인들이 슬피 울며 그를 따라 무덤으로
갔다.'

조르조 바사리, 『위대한 화가, 조각가, 건축가들의
생애』 1568

에서 직조됐다. 라파엘로는 일련의 작품이 모두 로마에 도착한 것으로
추정되는 1520년에 어쩌면 전 작품을 봤을 수도 있다. 태피스트리 연
작은 서사 회화에 지대한 영향을 미치게 된다. 당시로서 아직 초기 단
계였지만 라파엘로는 수익성이 좋은 판화 작업에도 관심을 보였고 판
화를 위한 드로잉을 제작해서 자신의 창작물이 더 널리 퍼지도록 했
다. 대가의 사후, 동판에 대한 소유권이 대부분 조수 바베리오 카로치
(Baverio Carocci)에게 넘어갔으며 그는 계속해서 판화를 인쇄했다.

그의 때 이른 죽음에도 불구하고 라파엘로가 제작한 작품의 범위
는 작품의 양만큼이나 엄청났다. 작업량을 유지하기 위해서 그는 조수
들과 견습생들을 두고 큰 작업실을 운영했으며(특히 로마에 머물던 시절에)
그들 중 여럿이 후에 당당히 주요한 작가가 되어 라파엘로의 화풍을
계속해서 전파했다. 그들 중 두 명이 줄리오 로마노(Giulio Romano)와 잔
프란체스코 펜니(Gianfrancesco Penni)다. 이러한 이유로 어떤 작품이 라
파엘로의 것이고 어떤 것이 그의 영향을 받은 것인지 판별하기가 더
욱 어려워졌다. '누가 어느 작품을 작업했는가?'라는 문제는 라파엘로
의 '작은 공장' 방식을 본떠 운영되었던 후대의 작업실에서도 적용된
다. 그 예로 루벤스나 베르니니(Bernini)가 사업적으로 운영한 작업실들
이 있다. 많은 경우에 최초의 창작물은 거장이 만들고, 제작의 일부는
작업실에서 이뤄지고, 마무리 작업은 다시 거장이 직접 손봤다. 상황을
더욱 복잡하게 만드는 것은 여러 점의 후기 작품이 라파엘로의 작업실
에서뿐만 아니라 다른 곳에서도 수없이 모사되었고, 19세기에는 그의
서명을 전문으로 모방하는 위조범들이 있었기 때문이다.

전기 작가 조르조 바사리에 의하면 '화가들의 왕자'로 불린 라파
엘로는 1520년 격정적이고 무절제한 밤을 보낸 이튿날 세상을 떠났
다. 게다가 그날은 그가 1483년에 태어난 날과 같은 성 금요일(Good
Friday)이었다. 그러나 앞의 내용은 그 사실 여부에 대해 논란의 여지가
있다. 그 밖에 제시되는 사망원인으로 수은과 납중독, 폐질환 등이 있
다. 우리가 확실하게 말할 수 있는 것은 작가의 전기를 저술한 초기 저
자들이 사실과 허구를 거리낌 없이 조합했다는 점이다. 라파엘로는 사
망하기 몇 주 전에 유서를 작성하고 고백성사를 보고 자기를 로마에
있는 판테온(Pantheon)에 묻어달라고 했다. 이는 어떤 화가에게도 주어
지지 않은 명예였지만 그의 소원은 허락되었고 장례식은 장대하게 치
러졌다. 대리석으로 만들어진 그의 석관에는 벰보가 지은 라틴어 비문
이 다음과 같이 적혀 있다. '여기 라파엘로가 잠들어있으니, 그가 살아
있을 때 정복될까 두려워했던 만물의 어머니인 자연이 이제 그와 함께
죽을까 두려워한다.'

거룩한 변모

The Transfiguration

1516~20
라파엘로
패널에 유채, 405×278cm,
바티칸 미술관, 바티칸 시국

라파엘로는 로마에서 주로 건축 프로젝트와 커다란 장식적 프레스코 제작 때문에 바빴다. 패널화 작업은 이 두 가지 작업 다음으로 세 번째를 차지했는데, 예전에는 그렇지 않았다. 그래도 건축 관련 작업이나 프레스코에 비해 패널 작업에 직접 개입하는 일이 훨씬 더 많았다.

라파엘로의 마지막 걸작이자 사망할 때까지 작업하고 있던 예술적 유작은 1516년 말, 훗날 교황 클레멘스 7세(Pope Clement VII)가 되는 줄리오 데 메디치 추기경(Cardinal Giulio de' Medici)으로부터 의뢰를 받은 것이었다. 나르본느 대성당을 위해 의뢰되었던 이 작품은 거장이 사망한 뒤에 그의 제자 줄리오 로마노에 의해 완성되어 라파엘로의 직접적인 영향이 얼마나 미쳤는지에 대해 논란의 여지를 남기고 있다. 라파엘로의 장례식 당시에 그 큰 패널화는 그의 상여 옆에 놓였으며 그 이후로 줄곧 로마에 남아 있다.

이 극적인 그림은 두 부분으로 이뤄졌는데, 윗부분은 천상의 빛을 발하고 있는 반면에 아랫부분은 그림자의 효과가 지배적이다. 두 손을 펼친 예수는 타보르 산(Mount Tabor) 위에서 눈부셔하며 당황하고 있는 세 명의 사도 위에 떠 있으며 예언자 모세(Moses)와 엘리야(Elijah)가 동반하고 있다. 이것은 그리스도의 승천이 아니라 변모 장면인데, 작가는 복음서 뒤에 나오는 귀신 들린 아이가 치유되는 모습을 아랫부분에 묘사하며 결합시켰다. 오로지 지상으로 내려온 예수만이 이런 위업을 이룰 수 있다. 두 가지 주제는 아마도 의뢰인의 요청에 따라 엮었을 것으로 추측된다.

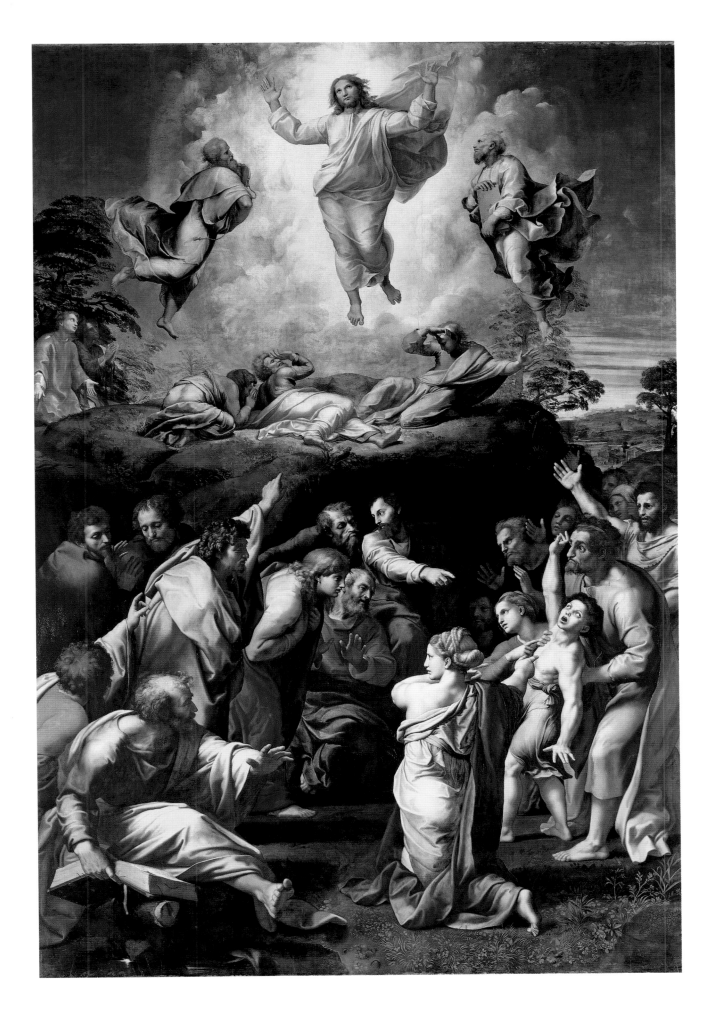

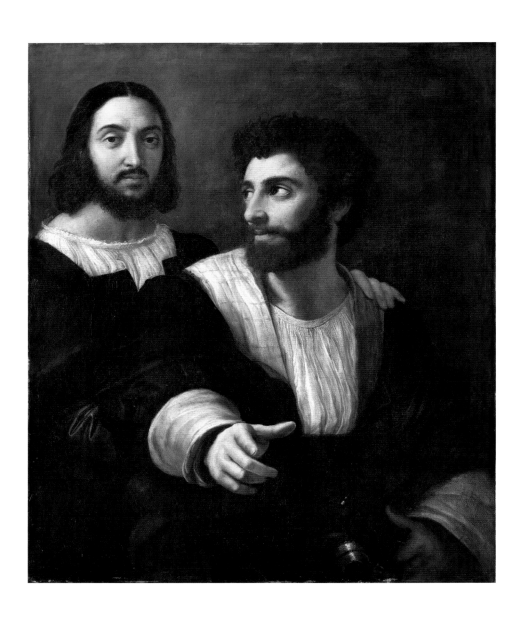

줄리오 로마노와
함께 있는 자화상

Self–Portrait with Giulio
Romano

1519~20년경
라파엘로
캔버스에 유채, 99×83cm,
루브르 박물관, 파리

두 명의 초상을 담은 이 말기 작품은 원래 더 밝은 색상이었다. 피곤해
보이는 라파엘로가 젊은 제자 또는 조수의 어깨 위에 친구 같이 친근
하게 혹은 아버지처럼 자애롭게 손을 얹고 있다. 젊은이는 라파엘로를
보기 위해 고개를 돌리면서 그림 밖에 있는 무엇인가를 손으로 가리키
고 있다. 라파엘로는 감상자를 똑바로 쳐다보고 있다. 전경에 있는 남
성의 신원이 오랫동안 추측의 대상이었지만 현재는 그가 줄리오 로마
노일 것이라는 가설이 유력하다. 그 근거는 가능성이 제기됐던 여러
후보들이 다른 초상화들을 통해 신원이 밝혀진 덕분도 있다. 줄리오는
라파엘로의 말년에 작가의 충실한 조수였으며 라파엘로는 그를 자신
의 영적인 아들로 생각했다. 거장이 사망한 후에 로마노는 라파엘로의
작업실과 내용물 일부를 상속받아 작업을 계속 이어나갔다. 전경 아래
쪽에 검(劍)의 일부가 보이는데, 그것은 아마도 로마노가 귀족 출신이
라는 사실을 암시하는 것 같다.

젊은 여인의 초상

Portrait of a Young Woman
(La Fornarina)

1520년경
라파엘로
패널에 유채, 87×63cm,
바르베리니 궁전 미술관, 로마

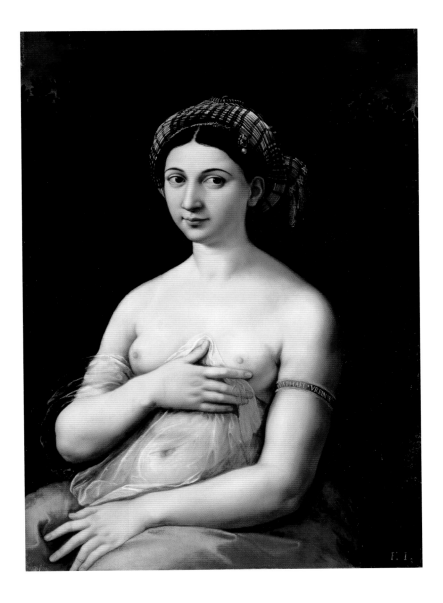

전통적으로 이 여인은 마르게리타 루티(Margherita Luti)를 묘사한 것으로 알려졌으며, 로마에 가게를 차린 시에나 출신 제빵사(제빵사는 이탈리아어로 포르나이오(fornaio), 그러므로 여성형은 포르나리나(fornarina))의 딸이다. 라파엘로와 마르게리타는 영원의 도시 로마에서 여러 해 동안 진지한 관계를 유지했다. 그는 특히 격렬하고 열정적인 밤을 보낸 후 몇 주 뒤에 사망했지만, 유언장에서 그녀를 위해 충분히 대비를 해둔 상태였다. 이 초상화에서 그녀는 감상자인 (우리가 아니라!) 화가를 향해 애정을 담아 미소 짓고 있으며, 라파엘로가 사망하기 직전에 제작되었다. 그 후 마르게리타는 수도원에 들어갔으며 얼마 지나지 않아 그녀 역시 세상을 떠났다.

여기서도 앞선 단락에 적힌 내용은 모두 추측일 뿐이다. 예를 들어 이 초상화의 인물이 마르게리타 루티라고 추정하는 것도 19세기부터 시작되었다. 우리는 실제로 이 여인이 누구인지 알지 못하지만 화가가 그녀의 팔찌에 서명을 한 것으로 미루어 둘의 관계가 친밀했다는 점을 시사한다. 헝겊을 말아서 만든 멋스런 터번 아래에 있는 머리띠에 달린 진주 장식 또한 친근한 표시로 라파엘로의 다른 작품에서도 찾아볼 수 있다. 어두운 배경에 그려진 도금양(桃金孃) 나무는 비너스를 상징하며 역시 육체적인 사랑을 나타낸다. 젊은 여인은 따로 가슴을 가리지 않고 무릎 위에 붉은색 천을 두르고 있지만 고전적인 '정숙한 비너스 상(Venus Pudica)'이 떠오르는 포즈를 취하고 있다. 일부 미술사학자들은 이 그림이 라파엘로의 제자 줄리오 로마노의 작품이라고 믿는다.

알브레히트 뒤러

Albrecht Dürer

출생 장소와 출생일 독일 뉘른베르크, 1471년 5월 21일

사망 장소와 사망일 독일 뉘른베르크, 1528년 4월 6일

사망 당시 나이 56세

혼인 여부 아그네스 프라이(Agnes Frey)와 결혼했으나 자녀는 없었다.

사망 원인 1520년 말 젤란트에서 말라리아로 추정되는 전염병에 감염된 후 그 여파로 말년에 심한 고열을 여러 차례 앓았다.

마지막 거주지와 작업실 뉘른베르크에 있는 현 알브레히트 뒤러 하우스(Albrecht–Dürer–Haus)

무덤 뉘른베르크 성 요하니스 프리드호프 묘지(당시 성 요하니스 고트자커). 유해의 정확한 소재지는 알려지지 않았다.

전용 미술관 뒤러 하우스, 뉘른베르크

'나는 재능과 인품이 뛰어난 알브레히트 뒤러가 젊은 시절에는 밝고 화려한 그림을 좋아했다고 말하던 기억이 난다. [...] 그러나 노인이 되어 자연을 꾸밈없는 본래의 모습으로 보려고 노력하자 그제야 그는 소박함이 미술의 가장 찬란한 아름다움이라는 사실을 알게 되었다.'
—
인문주의자 필립 멜란히톤(Philipp Melanchthon)은 1525년 뉘른베르크를 방문해서 뒤러를 만났을 것이다. 이때 뒤러가 그린 그의 초상화가 뒤러의 마지막 판화 중 하나가 됐다고 추정된다.

모든 것에 만능이었던 사람

알브레히트 뒤러가 세상에 대해 끊임없는 호기심을 가졌던 사실이 결국 그에게 치명적이었다고 할 수 있다. 그러나 이 만족할 줄 모르는 갈망으로 인해 수없이 훌륭한 드로잉과 목판화, 동판화, 수채화와 회화 작품이 탄생했다. 뒤러가 1520년 7월부터 1521년 7월 사이에 베네룩스 지방을 여행하고 있을 때였다. 작가는 젤란트(네덜란드 남서부 – 역자 주) 해변에 바다코끼리의 사체가 밀려 올라왔다는 소식을 1520년 12월에 듣게 됐다. 뒤러는 어떤 대가를 치르고라도 바다코끼리를 보겠다고 결심했지만 그의 계획은 수포로 돌아갔다. 그가 도착했을 때는 사체가 이미 조류에 떠내려간 뒤였다. 이 모든 사실은 작가가 여행하며 기록했던 상세한 일기를 통해서 알 수 있다. 이 일기는 문화적, 역사적으로 막대한 가치를 지닌 사료다. 그러나 이렇게 젤란트로 우회하면서 작가는 전염병에 걸린 것으로 추정된다. 고열, 두통, 메스꺼움 등의 증상으로 보아 말라리아로 짐작된다. 그는 1528년 4월 6일 세상을 떠날 때까지 한바탕씩 고열에 시달리곤 했다.

질병에 감염된 것은 불운한 일이었지만 여행 자체는 이 독일 작가에게 매우 성공적이었다. 여행하는 동안 대단히 생산적으로 작업해 100점이 넘는 드로잉과 18점의 회화 작품이 이 시기에 제작됐다. 가는 지역마다 동료 작가와 인문주의 학자, 지도자의 환대를 받았다. 앤트워프(Antwerp, 안트베르펜)뿐만 아니라 헨트, 브뤼헤, 메헬렌과 브뤼셀 등에서 영웅이자 점잖은 신사로서 대접을 받았는데 당시에 화가로서 흔한 일이 아니었다. 물론 그를 초대한 여러 사람들도 그를 따르는 후광을 누리고자 했을 것이다. 여행에서 뒤러는 위대한 인문주의자 에라스무스(Erasmus)를 적어도 세 번 이상 만났다.

거론되는 시기에 북부 미술은 결정적인 전환점을 맞이하고 있었고, 당시의 전반적인 사고방식 또한 그랬다. 이탈리아 르네상스의 영향이 글과 회화에서 그 어느 때보다 분명해지고 있었고 그 결과의 하나로 작가들이 점점 더 유명인사로 환대받기 시작했다. 뒤러는 새로운 문화의 상호교류를 이끈 위대한 개척자 중 하나였다. 이는 두 번의

'그들은 오늘날 우리 중에 회화라는 예술을 매도하며 우상숭배에 종속되는 것이라고 하는 자들에게 현혹되지 않을 것이다. 왜냐하면 정직한 사람이 무기를 소지한다고 해서 살인을 저지르지 않는 것과 마찬가지로 그리스도인이 그림이나 모상 때문에 미신에 빠지게 되지 않을 것이다.'
—
뒤러는 마르틴 루터(Martin Luther)의 종교개혁에 대해서 처음에는 열광했지만 뒤이어 벌어진 우상파괴에 충격을 받았다. 그는 급증하는 성상파괴 현상이 자신의 직업을 위협한다고 생각했다. 위의 인용문은 뒤러가 1525년에 발표한 『측정에 관한 논문(Underweysung der Messung)』에 나온다.

마테스 게벨(Matthes Gebel), 알브레히트 뒤러의 죽음을 애도하기 위해 주조된 메달, 1528, 브론즈, 직경 약 3.9cm

이탈리아 여행 덕분이었는데, 특히 베네치아에서 많은 영감을 얻었다. 게다가 서부 유럽의 힘의 균형이 이동하는 시기여서 부르고뉴가(家)의 권력이 젊은 찰스 5세로 대표되는 합스부르크가로 넘어가고 있었다. 이 두 왕조는 1519년 초에 사망한 막시밀리안 황제로 연결되어 있었으며 뒤러는 그의 궁정화가로서 재정적으로 그에게 의지하고 있었다. 그리고 또 하나의 엄청난 변혁이 다가오고 있었다. 뒤러의 말년에 이르러 마르틴 루터와 그의 추종자들에 의한 종교개혁 운동이 시작됐다. 뒤러는 격동의 시기였던 1520년대 상반기에는 루터에 어느 정도 공감하며 가톨릭교회가 내부적으로 존재하는 폐해를 스스로 타파하기를 바랐다. 그때까지는 교회가 분열된다는 조짐이 보이지 않았다. 그러나 시간이 갈수록 종교적 회화를 반대하는 우상 파괴론자의 주장과 예술가들에게 수많은 일거리를 제공했던 오래된 종교적 시각예술 문화가 파기될 위험성에 대해 우려가 커졌다. 뒤러가 신교도들의 대의명분에 가졌던 존경이 환멸로 바뀌었다.

1520년대가 되어 뒤러가 50대에 이르렀을 때, 그는 우리가 현재 유럽이라고 일컫는 지역에서 이미 오랫동안 선두적인 화가로서 평판과 권위를 누리고 있었는데, 이는 무엇보다도 그의 판화 작품 덕분이었다. 1520년에 그는 실제로 자신의 모습을 담은 메달을 주조했다. 이는 그 이전까지 어떤 작가에게서도 찾아볼 수 없던 자신감의 표출이었다. 또 하나의 영예로운 메달이 그의 사망을 애도하기 위해서 만들어졌다. 뒤러는 레오나르도(Leonardo)에 비길만한 다재다능함을 보였다. 앞서 언급되었듯이 그는 다양한 분야에서 활동했고 뒤러의 말년 작품 상당수가 마무리되지 않은 채 남겨진 이유는 건강 악화 때문이었을 것으로 추정된다. 그는 건축학 분야에서도 재능을 보였으며 야심도 있었다. 뒤러는 요새(要塞) 건축에 대한 연구, 자서전적인 글, 미술 이론에 대한 논문과 편람을 써서 사후에 국제적인 명성을 얻었다. 미술이론 논문 중 하나인 『인체 비례론 4권(Vier Bucher von menschlicher Proportion)』은 그가 세상을 뜨고 불과 6개월 후인 1528년에 발행됐다. 그 교재는 뒤러가 평생에 걸쳐 추구했던 조화와 비례와 역동성을 지닌 이상적인 아름다움, 특히 인체의 아름다움에 대한 결정체였다. 말년에 이르러 그에게 미술이란 '이 세상'의 자연법칙을 탐구하는 수단이 되었다.

뒤러의 친구이자 동시대 인물인 인문주의자 빌리발트 피르크하이머(Willibald Pirckheimer)는 그에게 어울리는 비문을 지어줬다. '죽음을 피할 수 없는 알브레히트 뒤러의 육신만이 이 비석 아래 묻혀 있다.'

네 명의 사도

The Four Apostles

1526
알브레히트 뒤러
패널에 유채, 212×76cm,
(각각), 알테 피나코테크 미술관,
바이에른 주립 회화관, 뮌헨

1521년 7월, 베네룩스 지방에서 돌아온 뒤에 뒤러는 부강한 도시였던 고향 뉘른베르크 시(市) 청사를 개보수하는 권위 있는 작업을 의뢰받았고, 시 행정 관리에도 적극적으로 참여했다. 그리고 작업을 의뢰받기 5년 전에 자신의 제안사항을 건의했었다. 뒤러는 사망하기 2년 전인 1526년까지 계속 프로젝트에 관여했다. 그 시점에서 이 두 개의 기념비적인 패널을 선보였는데 화가로서 그의 최고 업적으로 손꼽힌다. 이 작품은 당시 건강이 악화되고 있던 뒤러가 자신을 기념하는 명백한 의도로 제작되었다.

네 인물의 두상 이외에도 그림에서 붉은 겉옷과 흰 겉옷 그리고 천의 주름이 가장 눈에 띈다. 성 요한 복음사가(St. John the Evangelist)와 베드로 사도(Apostle Peter)는 왼편에, 복음사가 마르코(Gospel–writer Mark)와 개종한 바오로(Paul)가 오른편에 있다. 네 사람은 대략 실물 크기로 묘사됐으며 '네 가지 기질' 즉, 낙관적인, 냉정한, 다혈질 그리고 우울한 기질을 상징하는 것으로 여겨진다. 어쨌든, 작품의 가장 중요한 메시지는 글귀를 통해서 전달된다. 이 네 명의 의인들은 종교적 망상과 거짓 선지자들을 조심하라고 경고하고 있다. 참된 믿음을 박해해서는 안 된다. 문구는 1522년 루터가 독일어로 번역한 성경에서 인용했다.

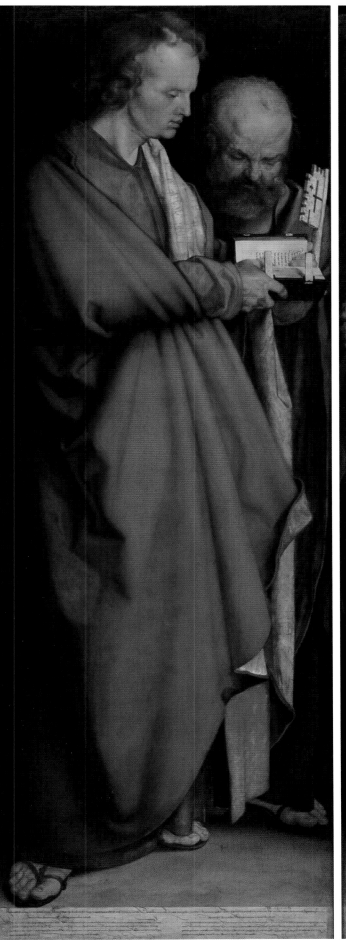
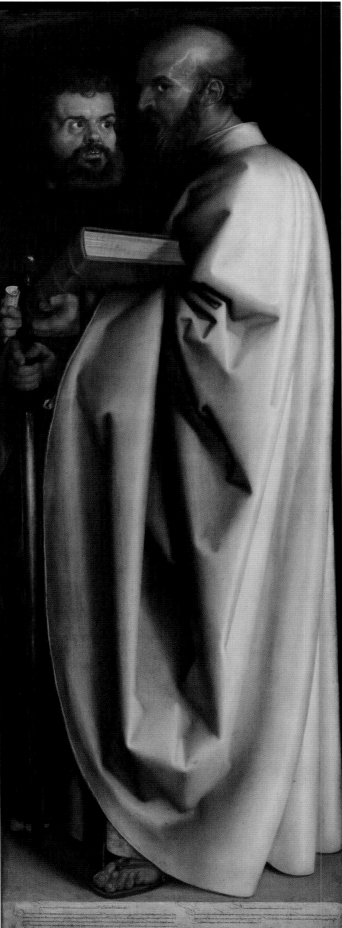

배를 든 성모와 아기

Madonna with the Pear

1526
알브레히트 뒤러
패널에 유채, 43×32cm,
우피치 미술관, 피렌체

뒤러는 인생의 말년에 주로 그리스도의 십자가형과 죽음이라는 주제에 주력했다. 그는 작업 활동 초기와 마찬가지로 동정 마리아(Virgin Mary) 그림도 그렸다. 특히 이 장르의 위대한 거장인 베네치아 출신 조반니 벨리니의 영향이 역력한데, 뒤러는 그를 1506년에 베네치아에서 만났다. 이런 종류의 작은 패널들은 주로 개인 기도를 위해 제작됐으며 작품 주인은 그림을 바라보며 묵상과 기도를 했을 것이다. 뒤러의 작품 중에서는 초상화와 함께 종교화가 대부분을 차지했다.

작품의 우측 상단에 작가의 이름 첫 글자를 합쳐 만든 합일문자 위에 '1526'이 적혀 있는데, 뒤러의 마지막 성모상은 종교개혁이 한창일 때 그린 것으로 뉘른베르크가 공식적으로 개신교로 바뀐 이듬해였다. 마리아가 들고 있는 배는 원래 도안에서는 더 크게 그려졌고 예수는 통통한 손으로 꽃을 움켜쥐고 있다. 벨리니도 이전에 마리아와 배를 그린 적이 있는데 인류를 원죄로부터 구원하기 위해 오신 '새로운 이브'의 역할을 암시한다. 여기서 배는 전통적으로 사과로 상징되어 온 금단의 열매에 상응하는 것이다. 또는 인류에 대한 그리스도의 사랑을 상징하는 것일 수도 있다.

히에로니무스 홀츠슈허

Hieronymus Holzschuher

1526
알브레히트 뒤러
패널에 유채, 51×37cm,
베를린 국립 미술관 – 프로이센 문화재단,
회화관, 베를린

알브레히트 뒤러는 초상화가로 활발히 활동했으며 자화상도 많이 그
렸다. 1500년에 자신을 모델로 그리스도를 그린 자화상이 매우 유명
하다. 여기 등장하는 인문주의자이자 정치가인 히에로니무스 홀츠슈
허는 뒤러와 함께 뉘른베르크의 저명인사이자 시장이기도 했다. 두 사
람은 친분이 두터웠다. 뒤러의 초상화들이 대부분 그렇듯이 액자를 가
득 채우는 반신상으로 감상자와 눈높이를 같이한다. 모델은 집념에 찬
눈빛으로 감상자를 뚫어져라 처다본다. 홀츠슈허는 두꺼운 모피 외투
를 입었으며 그가 포즈를 취하고 있는 방의 창문이 눈동자에 반사되어
보인다. 무채색 배경에는 모델이 누구인지, 패널이 언제 제작되었는지
그리고 모델의 나이(57세)를 알려주는 글이 적혀 있다. 뒤러의 이름을
나타내는 유명한 합일문자 'AD'가 오른편에 새겨져 있어서 이런 초상
화에도 사용했음을 보여준다.

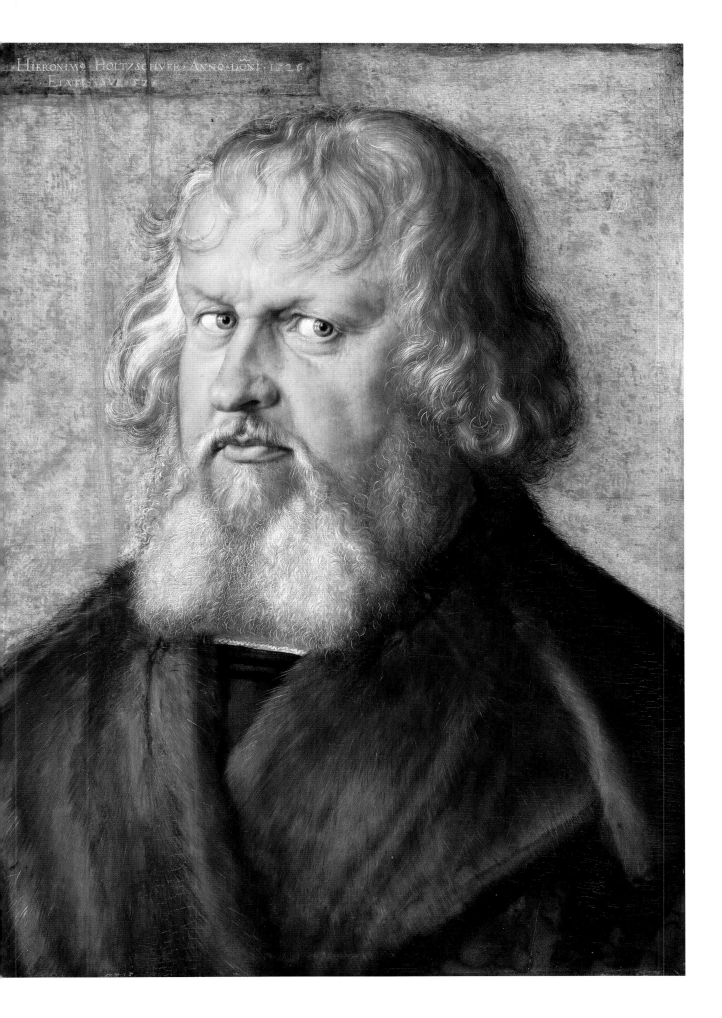

티치아노

Titian

출생 장소와 출생일 이탈리아 피에베 디 카도레, 1490년 직전으로 추정

사망 장소와 사망일 이탈리아 베네치아, 1576년 8월 27일

사망 당시 나이 약 88세, 또는 100세 이상까지도 추정

혼인 여부 1530년에 아내 체칠리아 솔다니(Cecilia Soldani) 사망. 폼페오(Pompeo), 오라지오(Orazio), 라비니아(Lavinia)라는 세 명의 자식을 두었다.

사망 원인 노령 혹은 역병

마지막 거주자와 작업실 1531년부터 사용한 베네치아 산 칸치아노 교구의 비리 그란데 소재 거주지 겸 작업실

무덤 산타 마리아 글로리오사 데이 프라리 성당, 기념비는 19세기에 제작되었다.

전용 미술관 상당히 많은 티치아노의 현존하는 작품들은 유럽과 미국의 여러 주요 미술관에 퍼져 있다.

끊임없이 변신한 대 화가

'본 역사서의 저자인 바사리가 1566년 베네치아에 갔을 때 친애하는 벗인 티치아노를 만났는데 그는 고령에도 불구하고 손에 붓을 쥐고 그림을 그리느라 바빴다. 그 만남에서 바사리는 티치아노와 대화하고 그의 작품을 감상하며 매우 기뻐했다.' 바사리는 그의 저서 『위대한 화가, 조각가, 건축가들의 생애』재판(再版)의 마지막 부분에 이렇게 기술했다. 1568년에 발행된 이 책은 일련의 이탈리아 출신 작가들의 전기를 모은 것으로 마지막을 카도레 출신 티치아노로 끝맺는다. 티치아노는 1574년에 사망한 바사리보다 오래 살았고 결국 1576년 8월 27일에 세상을 떠났다.

바사리가 티치아노를 방문했을 때 '고령'이라는 그의 나이가 정확히 몇 세인지 알 수 없다. 미술가의 전기를 쓴 저자 바사리에 의하면 그의 '친애하는 벗'은 1480년 돌로미테 알프스의 마을 피에베 디 카도레에서 태어났다. 그러나 이를 증명하는 기록이 없기 때문에 티치아노의 출생 연도에 대해서 1476/77년부터 최근 학자들의 지지를 받는 1490년까지 상당히 다른 견해가 있다. 어느 자료에서는 심지어 그가 사망했을 때 103세였다고 주장하기도 한다! 그러나 우리가 확실히 아는 것은 티치아노가 장수했다는 사실이며 30세가량에 사망한 조르조네와 1508년에 공동으로 작업했다는 점이다. 그는 1511년 이후 줄곧 독립된 장인으로 베네치아에서 작업을 했다.

티치아노의 생애에서 마지막 단계에 해당하는 기간은 실제로 1550년경에 시작됐다. 그는 그 이후로 잠시 카도레를 방문할 때 외에는 거의 베네치아를 떠나지 않았으며 그림 작업에 전념하는 동시에 사회적 책임을 다했다. 비록 틴토레토와 베로네세가 점차 그를 대신해서 베네치아의 보다 중요한 공공 작품을 의뢰받았지만 그 역시 각광받는 화가였다. 티치아노는 지속적으로 많은 관심을 받으며 최상류층을 위해 작업했다. 1553년에 위대한 화가 티치아노가 사망했다는 '가짜 뉴스'가 퍼졌을 때, 염려가 되었던 신성 로마 제국 황제 겸 오스트리아 대공 카를 5세(Charles V)는 베네치아로 서신을 보내 자신이 의뢰했던

작품들이 미완성 상태로 남겨졌는지 문의하기도 했다.

티치아노는 그의 작업실에서 거의 모든 장르를 다룰 수 있었지만, 특히 초상화와 종교화, 신화를 주제로 하는 회화 작품에 능했다. 티치아노는 70년이라는 성공적인 활동 기간 동안 그 지역의 고관들과 베네치아의 권력자들, 이탈리아 귀족들뿐만 아니라 교황, 신성 로마 제국 황제와 스페인 국왕 찰스 5세(Charles V)와 후에 필립 2세와 같이 명망 있는 국제적인 고객들로부터 작품 의뢰를 받았다. 티치아노는 유럽에서 가장 성공한 화가였다. 그의 화풍과 기법은 생애 마지막 25년 동안 진화했다. 붓질과 손가락을 활용한 터치가 보다 자유로워졌으며 새로운 색채의 조합과 색다른 구도를 보여줬다. 그의 가장 마지막 작품들은 시대를 뛰어넘어 '추상'과 '인상주의' 작품 같다고 묘사된다.

티치아노의 생애 마지막 20년 동안 가장 중요한 고객은 필립 2세였으며 그는 '궁정화가'로서 사망하는 해까지도 왕자의 측근들과 연락을 유지했다. 여러 서신에서 이어지는 하나의 주제를 꼽아본다면 그것은 티치아노가 왕을 위해 제작한 상당히 많은 작품들에 대해 보수를 지급해 달라는 애원이다. 티치아노는 그가 궁핍한 생활을 하고 있다고 자주 얘기했지만 이는 심한 과장이었다. 또한 필립이 그의 유일한 후원자도 아니었다. 티치아노와 그의 작업실에서는 국내외 고객들을 위한 작업을 계속했다.

티치아노는 1576년 8월 27일 산 칸치아노 교구에 속한 비리 그란데 지역에 위치한 그의 안락한 집에서 세상을 떠났다. 당시 베네치아에는 역병이 돌고 있었는데 아마도 콘스탄티노플에서 항해해 그곳에 정박한 배의 승객으로부터 퍼졌을 것으로 추측된다. 티치아노가 노령으로 사망했는지 수천 명의 목숨을 앗아간 전염병이 원인이었는지는 알 수 없다. 어쨌든, 조수로 일했던 그의 아들 오라지오는 그보다 두 달 앞서 역병에 희생됐다. 티치아노의 사망과 관련하여 또 하나의 흥미로운 의문점은 그의 여러 말기 작품들이 그가 세상을 떠났을 때 어느 정도 완성되어 있었냐는 것이다.

'[...] 티치아노가 이 마지막 그림을 제작하는데 사용한 방법은 젊은 시절의 작업방식과 매우 다르다. 초기작은 믿기 힘들 정도로 섬세하고 성실하게 제작했고 멀리서나 가까이서나 감상할 수 있는 반면 이 마지막 작품들은 과감하고 큰 붓질과 색채 조각들을 사용해서 가까이서는 감상할 수 없으나 멀리서는 완벽해 보인다. [...] 티치아노가 여러 번 색채를 덧칠해서 그림을 수정한 것으로 보아 그가 고심했다는 것을 짐작할 수 있다.'
—
조르조 바사리, 『위대한 화가, 조각가와 건축가들의 생애』, 1568

베네치아, 1576년 2월 27일
'저는 오래도록 헌신적으로 봉사했기에 폐하의 기억 속에 제가 자리 잡고 있을 것이라고 확신합니다. 그러므로 그 기억에 의지하여 다음 부탁을 드립니다. 제가 수차례에 걸쳐 폐하께 보내드린 많은 그림에 대해서 아무런 대가도 받지 못한 지 25년가량 지났습니다. [...] 저는 이제 연로하여 매우 궁핍한 생활을 하고 있습니다. 그러므로 이렇게 복망하여 간청하오니 폐하께서 항상 존경받아 온 사명감을 발휘하시어 저의 사정을 구제할 가장 마땅한 방안을 베풀어 주시길 바랍니다.'
—
티치아노가 스페인 국왕 필립 2세(Philip II)에게 보낸 편지

자화상

Self-Portrait

1562년경
티치아노
캔버스에 유채, 86×65cm,
프라도 미술관, 마드리드

티치아노의 자화상은 두 점이 전해지는데, 그중 하나인 이 작품에서는 회색 수염의 연로한 화가가 단조로운 배경에 옆모습을 보이고 있다. 바사리가 '4년 전에 완성된 자화상으로 매우 실물과 같고 아름다운 그림'을 봤다고 서술한 것으로 보아 1566년에 티치아노를 방문했을 때 이 작품을 봤을 가능성이 있다. 그림에 등장하는 남성은 나이가 70대로 보이는데, 일부에서는 이때부터 작가가 의뢰받은 작품들을 완성할 수 있을지 의문을 갖기 시작했다. 하지만 화가가 고령으로 세상을 뜨기까지 이후 약 14년 동안 활발하게 작업을 이어갔다. 그림 속 인물이 입은 검정 벨벳 외투는 수수하지만 값비싸고, 카를 5세로부터 선사받은 금 목걸이를 착용하고 있으며 오른손에 붓을 쥐고 있다. 남성의 목걸이가 나타내듯 작가는 귀족의 반열에 올랐을 뿐만 아니라 바로 화가로서 사회적 성공을 거두었다는 것을 보여주고 싶어 하는 사람이기도 했다. 당시로서 이와 같이 화가가 자화상을 통해 자신의 지위를 알리려고 하는 것은 매우 드문 일이었다. 티치아노의 얼굴은 말랐고 모자를 써서 머리숱이 없는 것을 가리고 있다. 티치아노를 존경했던 루벤스가 이 초상화를 소유했으며 그는 1640년에 세상을 뜰 때까지 앤트워프에 있는 자신의 작업실 겸 주택에 소장했다.

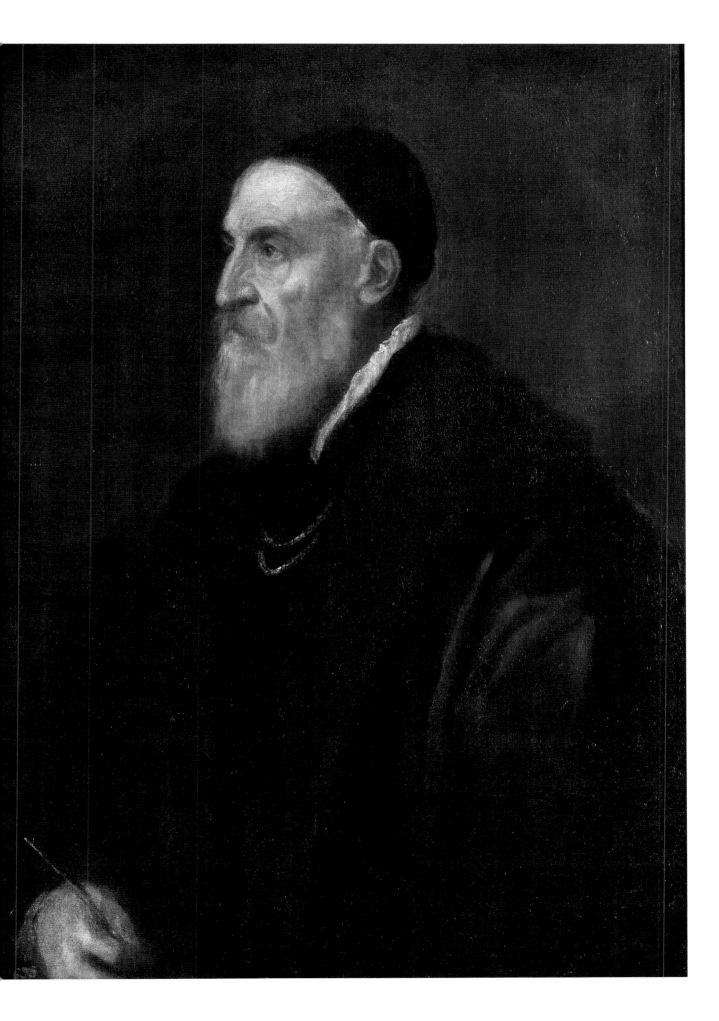

'그가 소리치자 아폴로(Apollo)가 그의
살갗을 벗겼다. 그의 전신이 하나의 거대한
상처였으며 사방에 피가 흘렀다. 힘줄이
드러나고 혈관이 노출되었으며 떨리고
진동했다. 경련을 일으키는 그의 내장을
헤아릴 수 있었으며, 갈비뼈 사이로 빛이
비추니 조직이 훤히 보였다.'

오비디우스, 『변신 이야기(Metamorphose) VI』,
387～91

살가죽이
벗겨지는
마르시아스

The Flaying of the Satyr
Marsyas

1570～6년경
티치아노
캔버스에 유채, 220×204cm,
대주교의 궁전/크로메리츠 국립 미술관,
크로메리츠(체코공화국).

티치아노가 사망할 당시 그의 작업실에 있던 이 잔혹하고 고통스럽고
격앙된 작품은 누가 의뢰한 것인지 알 수 없다. 캔버스에 서명이 있는
것으로 봐서 티치아노는 이 작품이 완성된 것으로 간주했다. 그림은
사티로스 마르시아스(Marsyas)의 끔찍한 최후를 묘사하고 있다. 로마의
시인 오비디우스가 『변신 이야기』에서 서술하고 있듯이 마르시아스는
아폴로 신과 음악 대결에서 패했고 그 대가로 아폴로가 그를 산 채로
살가죽을 벗겼는데, 티치아노의 그림에서는 제3자가 돕고 있다. 이 극
적인 이야기, 특히 마르시아스라는 인물은 로마 조각에 자주 등장하는
모티프였으며 르네상스 시대 화가들에게도 매우 사랑받는 주제였다.

　일부에서는 오른편에 있는 수심에 가득 찬 인물이 작가 본인이라
고 해석한다. 티치아노는 후기작에서 자주 그랬듯이 이 그림의 대부분
을 손가락으로 그렸다. 전경에 피를 핥아먹는 작은 개와 양동이를 내
밀고 있는 사티로스는 오비디우스의 시에 화가가 추가한 내용이다.

피에타

Pietà

1570~6년경
티치아노
캔버스에 유채, 353×347cm,
아카데미아 미술관, 베네치아

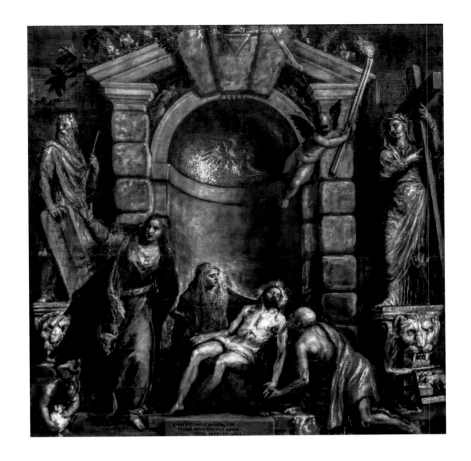

티치아노는 동시에 여러 개의 캔버스를 작업하는 버릇이 있었다. 희박한 불빛에 숨 막히는 밤 분위기를 가진 이 강렬한 대작을 1570년경에 그리기 시작했을 것으로 추정된다. 1576년 화가가 사망했을 당시 그림은 미완성 상태였으며 아랫부분에 라틴어로 적혀 있듯이 화가의 제자 야코포 팔마 일 조바네(Jacopo Palma il Giovane)에 의해 완성됐다. 티치아노가 특별히 이 주제로 작품을 그린 것은 베네치아에 있는 산타 마리아 글로리오사 데이 프라리 성당에 위치할 자신의 무덤에 걸기 위해서라고 예전부터 전해 내려왔다. 그러나 현재 밝혀진 바에 의하면 그는 기존의 더 작은 작품을 확대해서 그렸으며 자신의 출생지인 피에베 디 카도레에 위치한 성당의 중앙 제단을 위한 것이었다. 하지만 티치아노가 사망하면서 계획이 이뤄지지 않았다.

왼쪽부터 오른쪽으로 차례로 묘사된 인물은 모세, 마리아 막달레나, 마리아, 사색이 되어 창백한 예수, 죽은 예수의 손을 움켜쥐고 있는 연로한 성 제롬(작가 자신의 초상?), 그리고 메시아의 죽음을 예측했다고 전해지는 여자 예언자다. 우측 하단에 있는 사자머리 상 아래에 그림 속의 그림이 있는데 티치아노가 그의 아들 오라지오와 함께 기도하는 모습을 묘사하고 있다. 이 작품은 제작되는 과정에서 티치아노와 그의 아들이 역병으로부터 무사하길 기원하는 뜻을 담으면서 점차 거대한 봉헌화로 변했을 가능성을 생각해 볼 수 있다.

틴토레토

Tintoretto

출생 장소와 출생일 이탈리아 베네치아, 1518년 혹은 1519년으로 추정

사망 장소와 사망일 이탈리아 베네치아, 1594년 5월 31일

사망 당시 나이 75세로 추정

혼인 여부 1560년 이후에 파우스티나 에피스 코피(Faustina Episcopi)와 결혼한 것으로 예측 되며 틴토레토가 먼저 사망했다. 둘 사이에 자녀를 8명 두었다.

사망 원인 사망하기 전 몇 주 동안 극심한 복통 과 고열에 시달렸다.

마지막 거주지와 작업실 폰타멘타 데이 모리에 있는 주택(베네치아 북부 카나레조 구역의 산 마르 지알레 교구)

무덤 마돈나 델 오르토 성당. 이곳에도 그의 작품이 소장되어 있다.

전용 미술관 없음. 틴토레토의 작품은 '그'의 도 시라고 간주되는 베네치아 전역에서 찾아볼 수 있다.

베네치아를 그리다

1574년에 베네치아는 55세의 야코포 로부스티(Jacopo Robusti, 틴토레토) 에게 연금, 또는 '산사리아(sansaria)'를 지급하기로 결의했다. 이로써 그 를 비공식적으로 '시(市) 지정 화가'로 인정하며 베네치아 시국(市國)의 교회와 정계와 개인 후원자들이 오랫동안 알고 있던 것을 확인시켜주 었다. 즉, 틴토레토가 당대 베네치아의 가장 저명한 화가라는 사실이 다. 이는 한없이 야심차고 주관이 뚜렷한 작가 특유의 색다른 작품세 계에 대한 평단의 회의적인 견해에도 불구하고, 파올로 베로네세(Paolo Veronese)나 이미 연로한 티치아노 등의 동료들과의 치열한 경쟁을 딛 고 이룬 결과다. 1576년 티치아노가 사망하자 권위 있는 작품들을 제 작할 새로운 기회들이 생겨났다.

틴토레토는 1575년에 작품의 크기나 중요도에서 모두 그의 가장 위대한 업적으로 남을 작업을 시작했다. 거대한 산 로코 대신도 회당 의 '살라 수페리오레(Sala Superiore)'를 장식하는 일이었는데 이곳은 중 요한 평신도 단체의 본부였다. 그는 이미 10여 년 동안 회당의 다른 방 들에 그림을 그려 왔으며 살라 수페리오레가 완성된 후에도 1588년까 지 그 단체를 위해 작업을 계속했다. 그때 틴토레토는 70세였으며 5년 후에 세상을 뜨게 된다. 그에게 성공의 돌파구가 됐던 계기도 40년 전 같은 단체가 의뢰한 작업 덕분이었다. 획기적인 작품 〈노예의 기적(The Miracle of the Slave)〉은 틴토레토가 가진 가장 뛰어난 재능을 분명하게 보 여줬는데, 얼굴 표정보다는 자세와 몸짓을 통해서 서술과 드라마를 표 현하는 능력이었다. 같은 해에 그는 '틴토레토(작은 염색공)'라는 별명으 로 처음 불렸다. 〈노예의 기적〉은 그의 서명이 담긴 첫 번째 작품이다.

베네치아의 교회, 협회 건물, 자선단체, 행정기관과 개인 궁전 곳곳 에서 엄청나고 압도적인 틴토레토의 존재감을 찾아볼 수 있다. 여러 해 동안 그는 베네치아의 기념비적인 작품을 제작하는 시장의 선두주자였 다. 많은 회화 작품이 거대한 규모를 자랑했고 의뢰받는 작품의 수도 꾸 준히 늘어났기 때문에 그의 활동이 나이의 영향을 받을 수밖에 없었다. 틴토레토의 경우에 작업실을 운영하는 일이 갈수록 중요해졌으며 작업 실의 조수들이 담당하는 역할도 커졌다. 그러므로 작가가 전체든 일부 든 직접 작업한 것과 그의 자식들이 작업한 것, 조수와 제자가 작업한

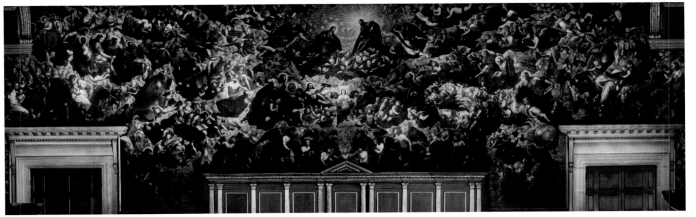

야코포와 도메니코 텐토레토, 〈천국
(Paradise)〉, 1588~92, 캔버스에 유채,
약 700×2,200cm, 두칼레 궁전, 베네치아
'세계에서 가장 큰 유화 작품'으로 불리는
〈천국〉은 틴토레토의 말년 작품이다.
1588~92년에 그의 아들 도메니코와
작업실의 여러 조수들이 함께 제작했다.
원래는 파올로 베로네세와 프란체스코 바사노
(Francesco Bassano)가 경합에서 승리하여
작품 의뢰를 받았으나 작업을 시작하기 전에
베로네세가 세상을 떠났다. 가로 약 22m,

세로 7m에 이르는 이 작품에는 수백 명의
인물이 등장하며 몇 번의 복원 작업이 다소
부실하게 진행된 탓에 그림의 질이 매우
고르지 못하다. 작품은 베네치아에서 가장
명망 있는 장소인 도제의 궁전 대평의회실
(Sala del Maggior Consiglio)에서 볼 수
있다. 이 작품의 제막식은 라 세레니시마(La
Serenissima, 697~1797년까지 계속된
베네치아 공화국)에 바탕을 둔 틴토레토의
긴 활동 기간의 성공적인 정점으로 대단한
찬사를 받았다.

것이 어느 작품이냐에 대한 열띤 논쟁이 줄곧 있어왔다. 새로운 기술의
등장은 오히려 이런 논란을 더욱 고조시켰다. 어쨌든 분명한 사실은 작
업실에서 제작된 몇몇 작품은 그 품질이 떨어진다는 것이다.

1580년대를 거치면서 틴토레토의 '작업실(bottega)'은 서서히 집안
사업으로 변해갔다. 거장의 이름은 브랜드화되었고, 그는 갈수록 자기
작품을 조수들이 제작하도록 맡겼으며 본인은 디자인과 품질관리, 다
른 사람들이 제작한 것을 수정하는 정도의 작업만 했다. 틴토레토는
그의 아들 도메니코(Domenico)가 사업을 주도적으로 이끌도록 했으며
사망하기 전날 작성한 유서에서도 미완성작들을 끝마치는 임무를 도
메니코에게 맡겼다. 미술사가 남성 중심으로 이뤄진 전형적인 현상 때
문에 당대에 명성을 누린 틴토레토의 딸 마리에타(Marietta)가 담당했
던 중요한 역할은 이제껏 관심을 받지 못했으며 그녀가 비교적 일찍
1590년에 사망한 점도 여기에 한몫했다. 작가의 셋째 자식인 마르코
(Marco)는 재능이 없었던 것 같다.

틴토레토는 70대의 나이에도 화가로서뿐만 아니라 인맥을 넓히고
가업을 감독했으며 세상을 떠나는 해까지 매우 활발하게 활동했다. 그
의 작업실은 계속해서 베네치아의 교회와 공공건물에 몇몇 중요한 그
림을 더 제작했지만 작품의 질과 '틴토레토가(家)'의 명성과 성공은 후
에 급락했다.

자화상
Self-Portrait

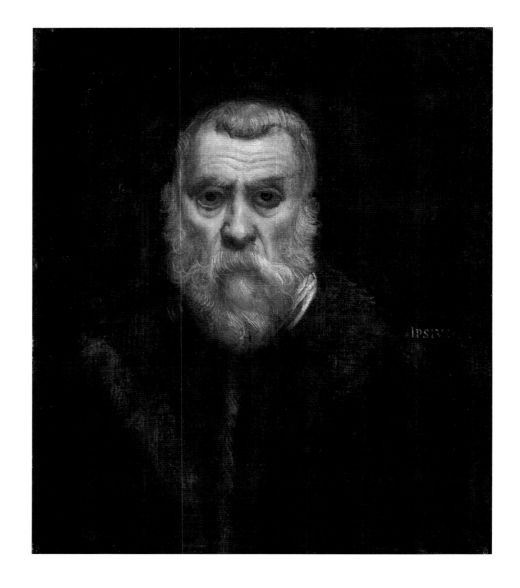

1588년경
틴토레토
캔버스에 유채, 63×52cm,
루브르 박물관, 파리

틴토레토는 대형 캔버스 작품과 더불어 초상화에도 재능이 있어서 인기를 얻었지만, 작업실에서 제작된 작품들의 완성도가 떨어졌기 때문에 이 장르에서는 작가의 명성이 퇴색된 경향이 있다. 미술 시장에서 수백 점의 초상화가 그의 작품으로 알려져 있으나 전문가들은 40여점 만이 작가가 전적으로 그린 작품이라고 평가한다.

그중에서 자화상은 두 점뿐인데 하나는 작가의 28~9세의 모습이고 두 번째는 70세 전후의 모습이다. 그가 두 번째 작품을 그린 것은 티치아노가 연로한 모습의 자화상을 그린 지 약 25년 후의 일이다(38~39쪽 참조). 틴토레토가 초상화 작가로서 지닌 가장 훌륭한 점

은 정면을 보여주는 직접성, 절제력과 냉철한 성격이다. 그리고 이 모든 것이 역동적이면서 커다란 캔버스와 대비를 이뤄 바로 알아볼 수 있다. X - ray 촬영으로 작가가 '자신(Ipsius, 라틴어로 자신을 뜻함)'을 그리기 시작할 때 두개골을 스케치했다는 사실이 밝혀졌다. 그림 속 남성의 나이 든 모습은 위에서 비추는 빛에 의해 캔버스에서 더욱 고조된다. 틴토레토는 나이 든 남성을 그린 초상화로 찬사를 받고는 했다. 이 자화상은 한스 야콥 코닉(Hans Jacob Konig)이라는 독일인 보석상 겸 화상을 위해 그린 것으로 그는 베네치아에 거주하며 작가들의 초상화를 수집했다.

최후의 만찬

The Last Supper

1592~4
틴토레토
캔버스에 유채, 366×567cm,
산 조르조 마조레 성당, 베네치아

산 조르조 마조레 성당을 위해 제작한 일련의 회화작품은 틴토레토의 말년에 이루어진 중요한 작업이었다. 그중에 〈최후의 만찬〉이 포함되어 있는데 거의 반세기 동안 작가의 관심을 차지한 그림이었다. 이 위엄있는 유화는 그가 노년에도 구도적으로 걸출한 작품을 제작할 능력이 있었음을 증명한다. 대각선들과 설정, 세련된 공간 효과, 시각적인 힘과 명암법이 모두 재능을 입증하고 있으며 반투명한 천사들은 화가가 지속적으로 혁신을 시도했다는 사실을 보여준다. 그 어떤 모사품도 이 커다란 유화 원작을 따라갈 수 없으며 이 작품은 성당 내부 여러 각도에서 감상할 수 있다. 그럼에도 조수들이 제작한 탓에 아쉬운 부분이 보이는데, 이는 틴토레토 말년 작품에서 공통적으로 나타나는 결점이다.

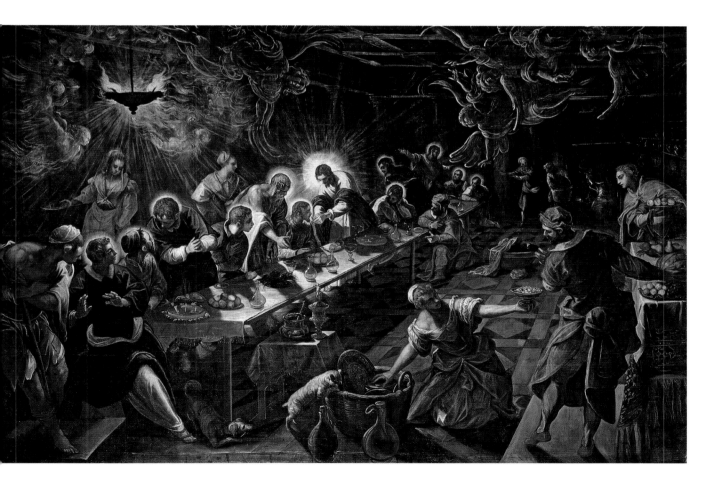

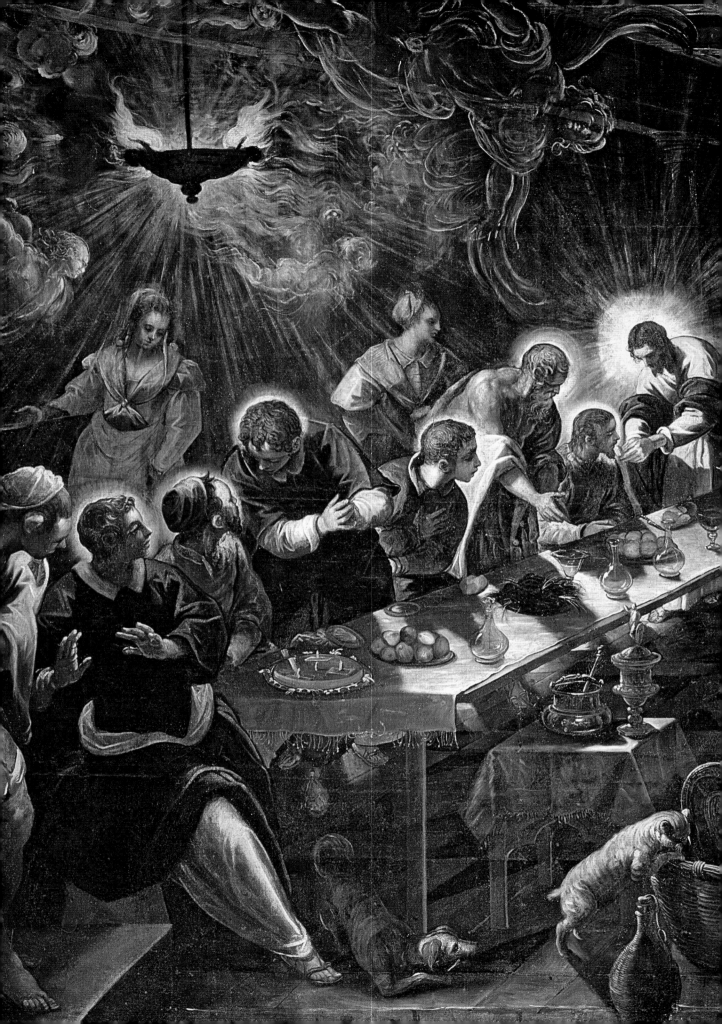

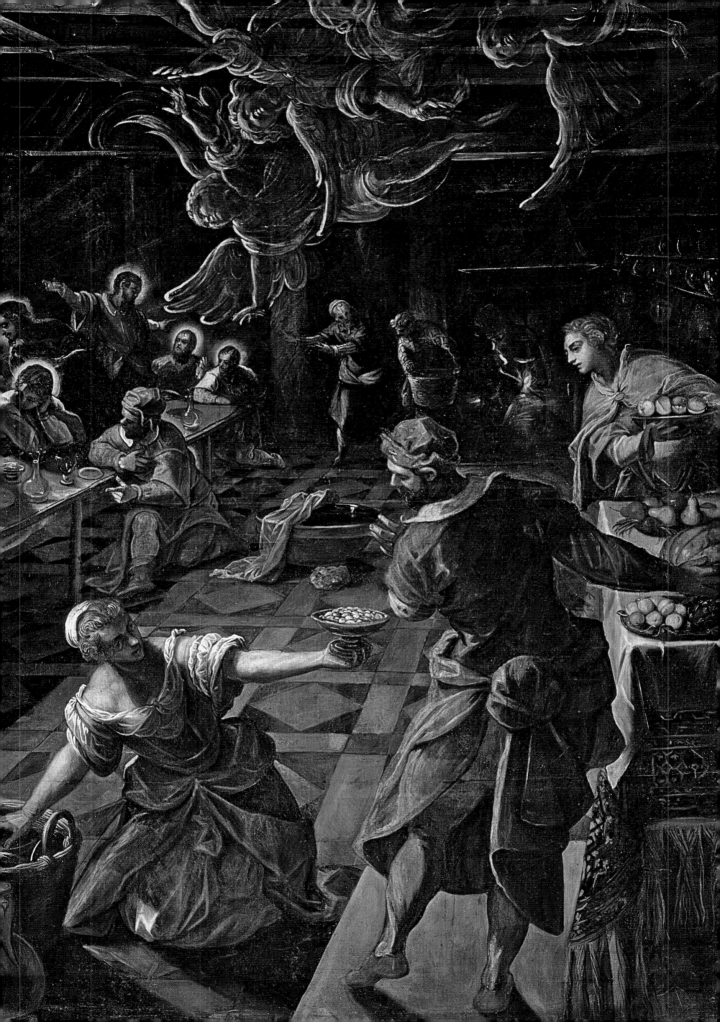

그리스도의 매장

The Entombment of Christ

1594
틴토레토
캔버스에 유채, 288×166cm,
산 조르조 마조레 성당, 베네치아

산 조르조 마조레 성당은 1592년 죽은 사람들을 위한 예배당(Chapel of the Dead)에 걸기 위해 이 작업을 의뢰했다. 틴토레토가 그림을 디자인했고, 그가 사망한 해에 아들 도메니코가 완성했다. 이 작품은 끝까지 왕성하게 활동한 작가의 활동기간 중에서 정서적으로 절정을 이루는 작업이었다.

배경에 갈보리 산(Mount Calvary)의 십자가형이 보인다. 비탄에 빠져 기절하는 마리아가 중간 부분에 있으며, 전경에는 애도하는 한 무리의 사람들이 있는데 그리스도의 시신을 열려있는 무덤에 안치할 준비를 하고 있다. 예수의 팔은 아직도 십자가에 매달려 있는 것처럼 펼쳐져 있고 마리아의 팔도 아들과 같은 자세를 취하고 있어 모자가 죽음에서도 하나됨을 보여준다. 원래 예배당의 제단이 이 그림 아래 앞쪽에 세워져 있어 미사 때마다 그리스도의 희생이 재현되었다. 어떤 의미로 이 작품은 이 세상에 대한 틴토레토의 작별 인사였다.

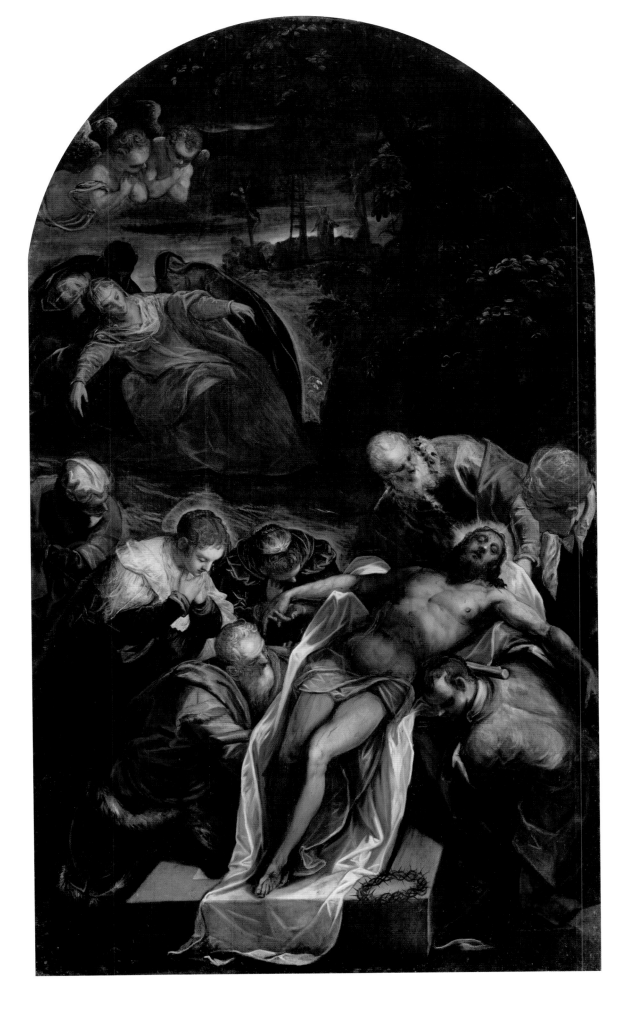

카라바조

Caravaggio

출생 장소와 출생일 이탈리아 밀라노, 1571년 9월 29일

사망 장소와 사망일 이탈리아 포르토 에르콜레, 1610년 7월 18일로 추정

사망 당시 나이 38세

혼인 여부 미혼

사망 원인 오랜 가설로 말라리아와 매독이 있다. 보다 최근인 2018년 의학저널 「더 란셋(The Lancet)」에 게재된 논문에서는 칼로 인한 상처에 생긴 염증(포도상구균) 때문이라고 주장했다.

마지막 거주지와 작업실 나폴리

무덤 카라바조는 포르토 에르콜레에 있는 산 세바스티아노 묘지에 묻혔으며 마을에는 현대 '무덤'이 조성되어 그를 기리고 있다.

전용 미술관 카라바조의 작품은 유럽과 미국의 여러 미술관에 퍼져 있는데 미국보다 유럽에서 더 많은 작품을 볼 수 있다. 로마에 소재한 여러 교회와 미술관에서 카라바조의 그림 25점을 감상할 수 있으며 이는 그의 전체 작품의 절반가량에 해당된다.

'상상력이 풍부하고 성격이 대단히 별나며, 얼굴은 창백하고, 곱슬곱슬한 머리는 숱이 많았다. 눈빛이 빛났지만 움푹 들어가 있었다.'
—
리오 세자르 질리(Giulio Cesare Gigli), 시인이자 카라바조의 지인. 카라바조 사후 5년 뒤인 1615

위태로운 천재

미켈란젤로 메리시 다 카라바조(Michelangelo Merisi da Caravaggio)의 말년에 대한 이야기를 시작할 때 피할 수 없는 사건이 1606년 5월 28일 일요일에 벌어졌다. 34살이었던 화가는 20살의 라누치오 토마소니(Ranuccio Tomassoni)라는 청년에게 칼로 치명상을 입혔다. 다혈질이었던 두 사람 모두 경찰에게 잘 알려진 인물이었으며 둘 다 매춘부 필리데 멜란드로니(Fillide Melandroni)와 친숙한 사이였고 같은 선술집을 자주 드나들었다. 카라바조는 지난 몇 해 동안 로마에서 여러 번 심문을 받았으며 억류되거나 수감된 일도 있었다. 이런 사실은 여러 자료가 뒷받침하며 최근에 발견된 공문서에서도 카라바조가 불법 무기 소지 및 사용과 명예훼손, 폭력 때문에 당국의 주목을 받았다는 사실을 알 수 있다. 그러나 이런 버릇없는 행동에도 불구하고 화가로서 대단한 성공을 거뒀고 고위 성직자를 포함해서 최고위층 사회 인사들과 접촉할 수 있었다.

사건이 벌어지고 며칠 뒤 싸움에서 부상당한 카라바조는 화가 친구 두 명의 도움을 받아 자신이 명성을 이뤘던 도시에서 도망쳤다. 그는 부재중에 법정에서 유죄판결과 참수형을 선고받았다. 범법자가 된 로마 출신 화가 카라바조는 라치오에 있는 귀족 콜로나 가문의 저택에 임시로 도피했다. 콜로나는 카라바조처럼 일찍 사망한 작가의 아버지를 고용했던 집안이다. 그들은 수년간에 걸쳐서 정기적으로 카라바조를 돕기 위해 그의 편에서 문제에 개입했다. 라치오를 떠나 도시 왕국인 나폴리로 간 작가는 가을 무렵 도착하자마자 교회로부터 중요한 작품들을 의뢰받았다. 이를 말미암아 분명 부유한 개인 고객들의 의뢰도 받은 것으로 보인다.

1607년 7월에 카라바조는 안전한 피신처인 몰타에 '귀빈' 신분으로 나타났는데, 처음부터 이곳을 목적지로 삼았던 것으로 추측된다. 통설로는 카라바조가 성인이 된 이후로 가장 조용한 일 년을 보냈다. 평민인데다가 심지어 유죄판결을 받은 살인범인데도 불구하고 작가는 1608년 7월 14일 권위 있는 성 요한 기사단에 입회했다. 이는 교

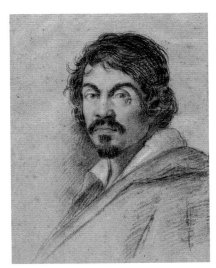

오타비오 레오니(Ottavio Leoni), 〈카라바조〉,
1621, 푸른색 종이에 목탄과 초크, 23×16cm,
마르셀리아나 도서관, 피렌체
레오니는 카라바조보다 조금 어린 동시대
인물이다. 그도 로마에 거주하며 작업했는데
제단화, 예술가와 학자들의 초상화를 그렸다.

'그림에 몰두하는 일도 카라바조의 가만히
있지 못하는 성격을 차분하게 진정시키지
못했다. 낮에 몇 시간 그림을 그린 후에 그는
마치 검객마냥 옆에 칼을 차고 놀러 나가곤
했는데, 그림 그리는 것 외에는 뭐든지 하는
것 같았다.'
—
조반니 피에트로 벨로리(Giovanni Pietro
Bellori), 『우리 시대의 화가, 조각가 그리고
건축가들의 생애(The Lives of Painters,
Sculptors and Architects of Our Time)』
중에서, 로마, 1672

황이 직접 허락해야 하는 특별한 영광이었다. 이 상황은 작가와 기사
단 양측에 모두 도움이 됐던 것으로 추측된다. 즉, 카라바조는 정상적
으로 작업을 계속할 수 있었고 기사단은 국제적인 지명도를 가진 작가
에게 건물 장식을 맡길 수 있었다. 그러나 몇 개월 지나지 않아 새로운
갈등이 생긴듯한 기사단은 그를 '썩어서 역겨운 팔다리를 쳐내듯' 쫓
아냈고 그 해 가을에 그는 시칠리아로 도망쳤다. '두 번이나 죄를 지은
도망자' 입장임에도 불구하고, 카라바조는 또다시 시라큐스, 메시나와
팔레르모에서 공공기관과 개인들로부터 작품을 의뢰받았다. 화가 카
라바조는 1609년 10월 나폴리로 돌아가서 다시 한번 콜로나 가문에
피신한다. 그곳 남부 이탈리아 도시에 머무는 동안 그는 오스테리아
델 세릴리오라는 술집에서 얼굴을 찔려 심각한 부상을 입는다.

이듬해 카라바조가 비극적인 최후를 맞이한 직후 바로 터무니없
는 소문들이 나돌기 시작했다. 우리가 오로지 확실하게 아는 것은 카
라바조가 1610년 7월 18일경 자신의 39번째 생일을 두 달 남겨두고
사망했다는 사실이다. 당대의 한 자료에 의하면 작가는 스페인의 포르
토 에르콜레라는 마을의 해변에서 사망했으며 이곳은 행선지였던 로
마로부터 150km 북쪽으로 수비대가 주둔하는 마을이었다. 사형선고
를 받은 이 화가는 어쩌면 소지하고 있던 몇 점의 그림을 대가로 로마
로 가는 안전한 통행을 약속받았던 것일까? 아니면 다른 자료에 기록
되었듯이 로마에서 멀지 않은 곳에서 구속되었던 것일까? 또 다른 가
설에 의하면 그는 막대한 금액을 지불하고 풀려났으며 로마까지 타고
간 배가 더 북상하기 전에 그림을 포함한 자기 소유물을 찾기 위해 포
르토 에르콜레에 갔다. 그리고는 말라리아 때문에 사망했다고 한다.
그러나 이야기는 모두 다소 믿기 어려우며 이 뛰어나기 그지없는 화가
의 극적이고 논란 많은 생애에 대해 꼬리에 꼬리를 물고 늘어난 전설
같은 이야기들과 매우 어울릴 뿐이다.

카라바조는 계속 도망 다니며 지낸 나폴리, 몰타, 시칠리아의 세
도시와 다시 나폴리에서 불안하게 지낸 생의 마지막 4년 동안 그의 작
품으로 추정되는 50여 점 중에서 거의 1/3에 이르는 양을 제작한 것
으로 보인다. 카라바조가 사람들을 무력으로 위협하고, 선술집과 길거
리에서 싸우고, 상해와 폭력에 익숙했다고 말하는 것은 과장된 얘기가
아니다. 화가는 분명히 단검과 검, 양날검을 잘 다룰 줄 알았고 싸움에
서 처신하는 방법에도 능숙했다. 사회의 암흑세계에서 살아간 카라바
조의 자유분방한 생활에도 불구하고 사회 최고 계층에 속하는 수집가
와 후원자들을 끌어들이는 데는 어려움이 없었다.

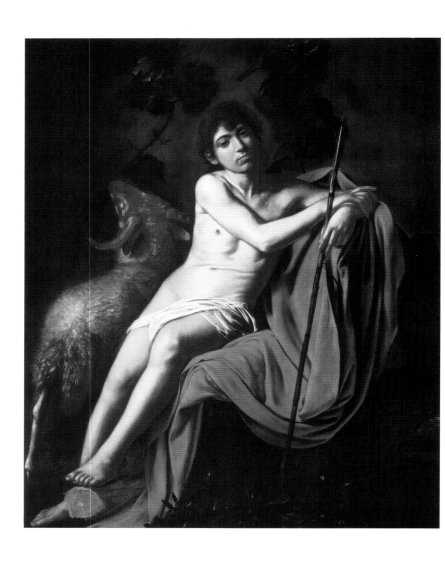

세례자 요한

John the Baptist

1609~10
카라바조
캔버스에 유채, 159×124cm,
보르게세 미술관, 로마

1610년 7월 카라바조는 배편으로 나폴리에서부터 포르토 에르콜레로 갔으며 그곳에서 사망한 것으로 추정된다. 배의 화물 중에는 세례자 요한의 캔버스도 있었는데, 바로 이 그림일 가능성이 있다. 시피오네 보르게세 추기경(Cardinal Scipione Borghese)은 카라바조가 사망하고 며칠이 지나지 않아 작품을 구입해 오늘날까지도 그의 소장품으로 되어 있다. 카라바조는 자신의 범죄를 사면해 줄 힘있는 권력자를 위해서 이 작품을 제작했을 가능성이 있다.

카라바조는 젊은 시절 세례자 요한을 여러 번 그렸다. 작품 속에서 빨간 겉옷을 옆으로 뉘어놓은 성인은 슬퍼 보인다. 숫양은 그에게 등을 돌리고 돌아서서 포도를 자유로이 먹고 있다.

카라바조의 작품에서 가장 중요한 구성요소는 돋보이는 육체와 직접성으로 그는 이를 이용해서 감상자를 그림 안으로 끌어들인다. 작가가 길에서 만난 사람들을 데려다가 모델로 쓰기 좋아한 것도 그의 뛰어난 자연주의 미술에서 중요한 요소를 차지한다.

골리앗의 머리를
든 다윗

David with Goliath's Head

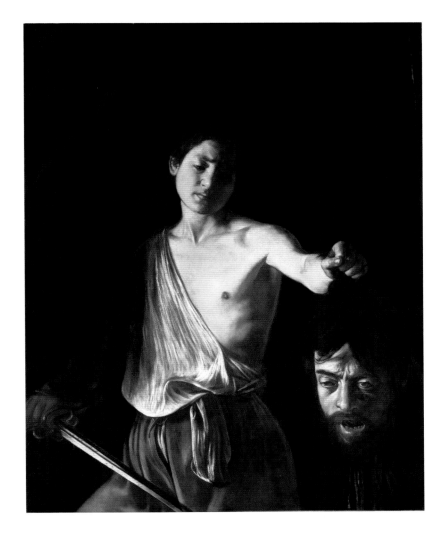

1610
카라바조
125×101cm, 캔버스에 유채,
보르게세 미술관, 로마

이 작품은 카라바조가 활동했던 마지막 도시인 나폴리에 있었으나 신속하게 로마의 시피오네 보르게세 추기경 손에 들어가서 오늘날까지도 그의 소장품으로 되어 있다. 이 주제를 화가 본인의 삶과 1606년 로마에서 참수형을 선고받은 뒤 느낀 죽음에 대한 공포와 연결시키는 것은 솔깃한 얘기다. 그는 골리앗(Goliath)의 참수와 성경에 나오는 목이 베인 다른 인물들에 매료되어 있었다. 예를 들어 유디트에게 참수당한 홀로페르네스(Holofernes)나 살로메(Salome)의 교사로 참수당한 세례자 요한이 있다. 작가는 1606년 이후 후자를 주제로 세 번 이상 그림을 그렸다. 목이 베인 골리앗의 머리를 머리카락으로 쥐고 있는 다윗(David)의 그림 세 점 중에서 두 점 또한 카라바조의 말기 작품에 포함된다.

더욱더 섬뜩한 점은 목이 베인 두상이 화가의 이목구비를 일정 부분 닮았다는 것이다. 그림에서 드러나는 사색이 된 표정과 썩은 치아 그리고 작가가 나폴리에서 얻은 흉터를 암시하는 상처 역시 무자비해 보인다. 다윗은 어두운 배경을 바탕으로 비애와 슬픔에 가득 차 있고 결코 의기양양해 보이지 않는다. 여기서도 카라바조의 사실주의가 그 어느 때 보다도 매력적이다. 성경적인 요소는 찾아볼 수 없으며 다윗의 칼이 환하게 빛나는 부분에 새겨진 글자 HASOS를 어떻게 해석해야 한다는 말인가? 칼을 만든 세공업자의 표시인가? 칼주인의 이름 첫 글자인가? 아니면 다른 숨겨진 의미가 있는 걸까? 우구스티누스 성인(St. Augustine)의 모토 '겸손은 자만을 이긴다(HumilitAS Occidit Superbiam)' 일까?

성녀 우르술라의 순교

The Martyrdom of St. Ursula

1610
카라바조
캔버스에 유채, 143×180cm,
제발로스 스티글리아노 궁전, 나폴리

자료 부족으로 인해 카라바조의 말기 작품들은 제작
연대를 알아내기 쉽지 않다. 이 캔버스는 그런 면에
서 예외적이지만 보존 상태가 좋지 않다. 작가의 마
지막 작품으로, 1610년 5월 27일 나폴리에서 배편으
로 카라바조의 작품을 수집하던 제노바의 마르칸토
니오 도리아(Marcantonio Doria)에게 보내졌다. 배송이
지연되자 고객의 중개상이 작품을 빨리 건조시키기
위해 그림을 직사광선에 말렸다. 그러는 바람에 작
품이 파손되었다. 결국 작가가 직접 보수해야 했다.

중세에 만들어진 약력에 의하면 성녀 우르
술라와 그녀의 로마 순례길에 동행했던 11,000명
의 여인들이 야만인 훈족(Huns)에게 살해당했다. 카
라바조는 이야기의 가장 중요한 뼈대만 남겨서 우르
술라가 화살에 맞는 최고로 극적인 순간에 초점을
맞췄다. 그녀의 어깨 옆에서 사건을 목격하고 경악
하며 입을 크게 벌리고 있는 인물은 화가의 자화상
이다.

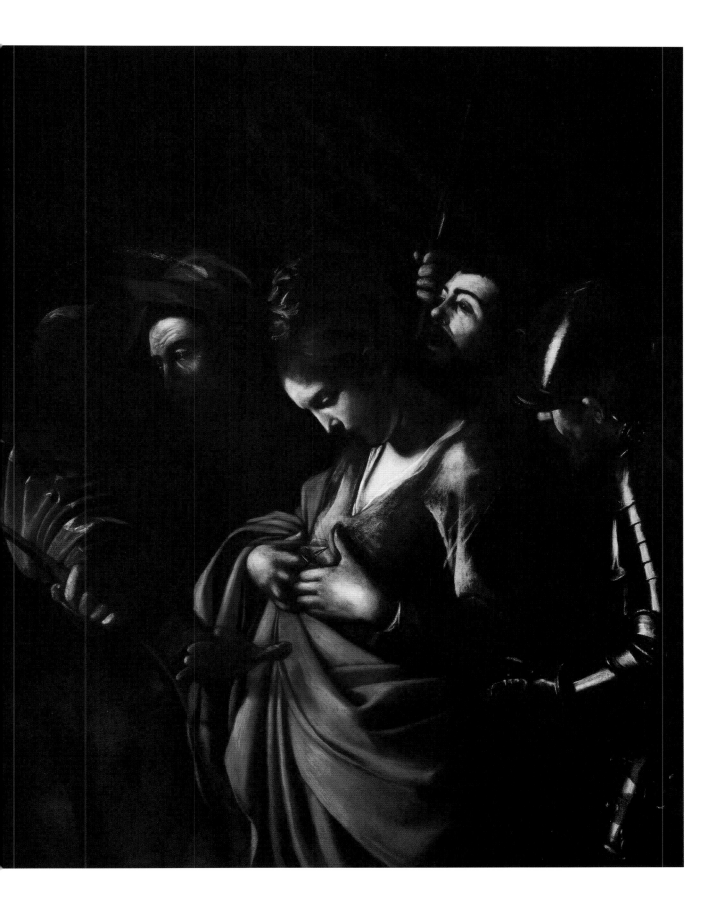

엘 그레코

El Greco

출생 장소와 출생일 그리스 크레타 섬의 칸디아
(오늘날의 헤라클리온), 1540년 또는 1541년

사망 장소와 사망일 스페인 톨레도, 1614년 4월
7일, 산토 토메 교구 사망 기록부에 '도미니
코 그레코(Dominico Greco)'로 기입되어 있다.

사망 당시 나이 73세로 추정

혼인 여부 젊은 시절의 도메니코스 테오토코풀
로스(Doménikos Theotokópoulos)는 아마도 기
혼자였을 것이다. 그러나 1567년 크레타 섬
을 떠난 이후로는 아내에 대한 기록이 없다.
톨레도에서 그는 헤로니마 데 라스 쿠에바스
(Jerónima de las Cuevas)와 관계를 맺었으며
1578년에 아들 호르헤 마누엘 테오토코풀
로스(Jorge Manuel Theotokópoulos)가 태어났
다. 아버지 밑에서 훈련을 받은 그는 1614
년 이후 여러 해 동안 작업실을 운영했다. 엘
그레코가 동성애자였다고 추측하는 소문이
있기도 했다.

사망 원인 일부 현대 의학 전문가들에 의하면
화가가 말년에 한번 이상 뇌경색을 앓아 부
분 마비가 왔을 것으로 추측한다.

마지막 거주지와 작업실 엘 그레코는 톨레도 유
대인 지구에 있는 헤로니마 데 라스 쿠에바
스의 건물을 세내어 사용했다.

무덤 톨레도의 산토 도밍고 엘 안티구오 교회
에 안장됐다. 늦어도 1620년 초에 그의 아
들 호르헤 마누엘이 화가의 유해를 톨레도
에 있던 산 토르쿠아토 수도원 교회에 있는
가족 예배당으로 이장했으나 후에 교회가 없
어졌다.

전용 미술관 톨레도에 있는 '엘 그레코의 집
(Museo del Greco)'. 작가의 말년 작품을 위주
로 전시하고 있으며 엘 그레코가 여러 해 동
안 살았던 지역에 대대적으로 복원한 건물
에 소재한다.

현신가로서의 면모를 화려하게 뽐내다

거만하고, 인생을 즐기며, 분수에 넘치게 살다가 빚을 진 채 죽은 사람.
오만하고 박식한 화가 겸 철학자로 생애와 미술 모두 화려했던 사람.
고립된 외부인이지만 귀족처럼 살았고 인맥을 맹렬히 쌓은 사람. 앞에
쓰인 모든 표현이 도메니코스 테오토코풀로스(엘 그레코)가 살아있을
때, 그를 묘사하는데 사용되었다. 그는 크레타섬에서 태어나 스페인어
로는 도메니코 테오토코폴리(Domenico Theotocopoli)로 알려졌으며, 1570
년 이후 로마에서 지낸 시절에는 '엘 그레코'로 불렸다. 톨레도에 정착
한 뒤 9번 이상 소송을 제기한 사실은 그가 까다로운 사람이라는 명성
을 얻는 데 일조했다. 그러나 이런 갈등을 통해 가장 잘 드러나는 점은
엘 그레코가 자신의 예술적 독립성을 중시했다는 사실이다. 19세기 말
이후에 엘 그레코에 대한 신화가 집중적으로 창조되었으며 그의 작품
은 다방면으로 매우 다양하게 해석되었다. 예를 들어, 중세시대 마지
막 화가로 봐야 하는가 아니면 근대라는 용어가 발명되기도 전에 이미
근대주의자였나? 천재인가 미치광이인가? 실제로 난시로 고통받았나
아니면 사시였나? 동방의 크레타 섬 출신인가, 신분을 숨기는 유대인
인가 아니면 스페인 사람으로 가톨릭교도였나?

엘 그레코의 생애를 살펴보면 주요한 중간 기착지는 세 군데로 크
레타 섬에서 26년, 베네치아와 로마에서 10년, 그리고 1577년부터 톨
레도에서 약 37년을 머물렀다. 톨레도에서 활동하던 때 엘 그레코는
스페인에 정착한 외국인이면서 유일하게 중요시되는 화가였다. 그래
서 이 시기에 반종교개혁의 영향을 받은 작품을 많이 의뢰받았다. 그
는 톨레도에서 건축가 겸 교회와 수도원의 대형 제단화를 그리는 화가
로 자리를 잡았다. 엘 그레코는 산토 도밍고 엘 안티구오 수도원 교회
를 위해 '종합예술작품(Gesamtkunstwerk)'을 작업하면서 활동을 시작했
고, 작가는 1614년에 그곳에 안장됐다. 엘 그레코가 사망했을 당시 아
들과 작업실 조수들의 손을 빌려 타베라 병원을 위한 세 점의 제단화
작업이 한창이었다(58~59쪽 참조). 그에게 제단화는 화가로서 가장 중요
한 작업이었지만 결코 거기에 국한되지 않았다. 진취적인 성격으로 그

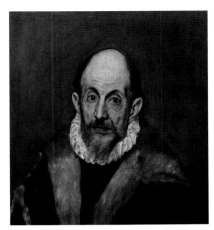

엘 그레코, 〈노인의 자화상 또는 초상화
(Self – Portrait or Portrait of an Old Man)〉,
1595~1600년경, 캔버스에 유채, 53×47cm,
뉴욕, 메트로폴리탄 미술관
당대 기록에 의하면 엘 그레코의 자화상이
적어도 두 점 있다고 보고되었지만 아직까지
어떤 작품인지 밝혀지지 않았다. 오래도록
(일부에서는 지금까지도) 날카롭게 우리를
응시하고 있는 그림 속 인물이 나이 들어가는
화가 자신이라고 알려졌다. 엘 그레코가 그린
것으로 추정되는 더 큰 종교화에서 보여지는
작가의 모습과 비교했을 때, 앞의 가설은
성립되지 않는다. 하지만 일부 학자들이 이
작품을 포함하여 작가의 자화상으로 추정되는
모든 작품에서 유사점을 발견하고 있어 이
문제는 아직까지 해결되지 않았다.

'가장 어려운 미술이 가장 큰 즐거움을 제공할
것이며 그러므로 가장 지성적인 미술이다.
나는 회화와 조각을 모두 사랑하며 조각에
대해 너무 등을 돌리고 싶지 않다. 그러나
아주 솔직히 말해서 감히 단언컨대, 완벽한
인체를 그린 화가는 그 누구도 없는 반면에
평범한 실력의 조각가들은 이를 만들어낼
수 있다. 이것은 이성적인 관점에서 보면
분명해진다.'
―
엘 그레코, 1580년대

는 예술시장에서도 활동하며 새로운 장르였던 풍경화와 심리적 깊이
가 깃든 초상화를 스페인 회화에 도입했다. 많은 수요에 응하기 위해
서 톨레도에 잘 짜인 작업실을 꾸렸고 일종의 개인 화랑까지 갖춰 조
수들이 장인의 작품을 대량생산했다. 이러한 이유로 말기 작품 중 어
떤 작품을 엘 그레코가 직접 제작한 것인지에 대한 의문이 불가피하게
제기되고 있다. 1605년부터 엘 그레코는 작품을 더 널리 퍼뜨리기 위
해서 판화로도 제작했다.

1600년 직전 엘 그레코의 작품세계에 전환점이 찾아왔다. 오늘
날 그의 작품에 대한 인식을 형성하는 데 영향을 주는 변화였다. 엘 그
레코는 결정적으로 자연주의적, 사실주의적 회화를 포기하고 주관적
이고, 창의적이며 혁신적인 자신만의 길을 추구하기 시작했다. 이 시
기부터 나타난 것이 길쭉한 인물과 독특한 색채의 사용, 특이한 조명,
물리 법칙이 적용되지 않고 돌아가는 세상의 재현 그리고 희열에 넘
치고 역동적인 인물들이다. 새로운 접근 방법에 대해서는 평이 갈렸
다. 일부 동시대인들은 '부자연스럽다'거나 '과장되었다'고 일축했지
만, 일부에서는 높이 평가하며 계속 작품을 의뢰했다. 그런데 엘 그레
코의 작품을 난해하게 느끼는 사람들이 있다는 것이 당시만의 현상은
아니다. 이 지성적이며 개성 강한 화가는 19세기 말까지 제대로 인정
을 받지 못했다. 작가가 과찬을 받기 시작한 것은 극적으로 재평가가
이루어지고 스페인 민족주의에 의해 작가의 명성이 만회되었기 때문
이다. 최근 학계에서는 엘 그레코가 이룩한 이론적 토대에 초점을 맞
추고 있다.

1614년 4월 초 작가가 작고했을 때 이미 여러 해에 걸쳐 질병과
싸우고 있었다. 1608년 말에 작성된 계약서에는 화가의 허약한 건강
상태와 사망할 가능성을 충분히 고려하고 있다. 최근 연구결과에 의하
면 그 시점 이후로 작가의 아들이자 수석 조수 역할을 한 호르헤 마누
엘이 조직적으로 작가의 서명을 위조하기 시작했다는 것이 밝혀졌다.
이런 역사적 사실을 고려할 때 1608년과 1614년 사이에 제작된 작품
들에 대해서 우리는 어떻게 생각해야 할까? 엘 그레코 본인이 그렸을
까? 일부만 했을까? 작가였던 엘 그레코의 아들 혹은 그의 작업실에서
주로 제작된 것일까? 어떤 경우든 간에 후기 작품에서는 거장의 관여
도가 서서히 줄어들어 디자인과 습작, 드로잉, 어쩌면 마무리 작업 정
도로 국한된 경우가 많았을 것이다.

성 요한의 환시

The Vision of St. John

1608~14(혹은 그 후?)
엘 그레코
캔버스에 유채, 222×193cm,
뉴욕, 메트로폴리탄 미술관

이 작품은 엘 그레코가 사망 당시 작업하고 있던 세 점의 제단화 중 하나다. 세 점 모두 톨레도 도시 성벽 바로 밖에 위치한 세례자 요한 병원(타베라 병원) 교회 안의 후안 데 타베라 추기경(Cardinal Juan de Tavera) 가족 예배당에 설치될 계획이었다. 정확히 말하자면, 이 그림은 현재보다 1m 정도 더 컸을 것으로 추정되는 제단화의 한 부분이다. 1880년에 작업한 복원가가 캔버스의 크기를 극도로 축소했다.

일종의 환시인 이 작품은 미완성인 상태로 남아 있었다. 그림에는 희열에 넘쳐 하늘로 팔을 뻗은 성 요한이 일곱 명의 벌거벗은 인물들에 둘러싸여 있다. 이 광경은 요한 묵시록(6:9-11)에 나온다. '어린양이 다섯째 봉인을 뜯으셨을 때, 나는 하느님의 말씀과 자기들이 한 증언 때문에 살해된 이들의 영혼이 제단 아래에 있는 것을 보았습니다. 그들이 큰소리로 외쳤습니다. "거룩하시고 참되신 주님, 저희가 흘린 피에 대하여 땅의 주민들을 심판하고 복수하시는 것을 언제까지 미루시렵니까?" 그러자 그들 각자에게 희고 긴 겉옷이 주어졌습니다.'

병원을 위해 제작된 제단화 세 점을 합치면 인류 구원에 대한 하느님의 계획을 요약해서 보여준다. 병원에서 돌보는 병들고 죽어가는 이들을 위한 영적 위안으로 가장 완벽한 주제라고 할 수 있다.

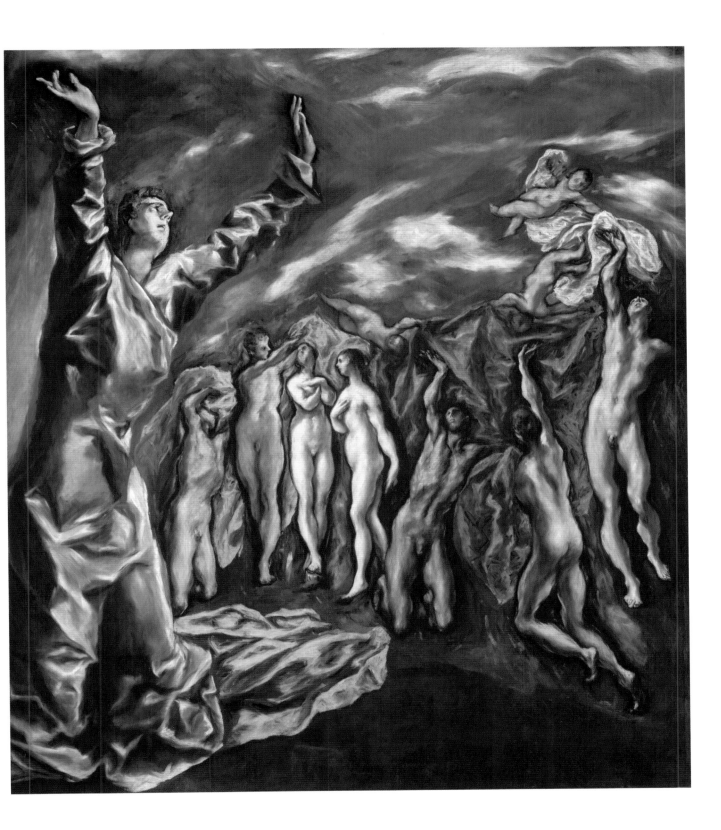

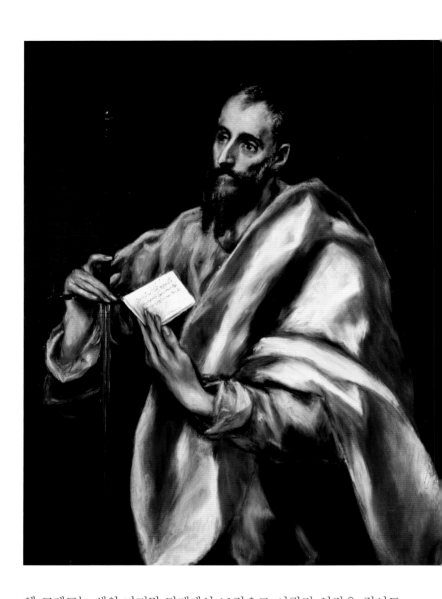

성 바오로

St. Paul

1610~4년경
엘 그레코
캔버스에 유채, 100×81cm,
엘 그레코의 집, 톨레도

엘 그레코는 생의 마지막 단계에서 13점으로 이뤄진 연작을 적어도 3세트 그렸는데, 매우 인간적이고 생생한 그리스도의 제자들과 예수의 '초상화'였다. 톨레도의 '엘 그레코의 집'에 있는 이 연작은 전문가들에게 명작으로 손꼽히는데, 작가가 서명까지 한 세 작품을 제외하고는 미완성으로 남아 있다. 완성작은 예수와 성 베드로 그리고 자칭 사도인 성 바오로의 그림이다. 연작에 포함된 작품이 예비 스케치 단계에서부터 완성작까지 들쭉날쭉한 상태이기 때문에 작가가 작업을 어떻게 진행했는지 알 수 있다.

　　바오로는 전통적으로 자신이 참수형을 당한 칼을 들고 있는 모습으로 묘사된다. 칼날의 윗부분에 '도메니코스 테오토코풀로스가 이것을 만들다(Domenikos Theotokopoulos epiei)'라는 작가의 서명이 담겨 있다. 종이 조각에는 엘 그레코의 출생지인 크레타 섬의 초대 주교에게 보내는 바오로의 서간 시작 부분이 적혀 있어서 그에게 헌정하기 위한 그림으로 예측할 수 있다.

목동들의 경배

The Adoration of the Shepherds

1612~4
엘 그레코
캔버스에 유채, 319×180cm,
프라도 미술관, 마드리드

엘 그레코의 무덤 위에는 화가가 직접 그린 이 커다란 캔버스가 중심이 되는 제단화가 걸려 있었다. 그는 산토 도밍고 엘 안티구오에 있는 가족묘에 안장됐으며, 이곳은 화가가 스페인에서 처음으로 작품을 의뢰받은 곳이다. 이 야경은 동굴 같은 곳에서 벌어지고 있으며 갓 난 그리스도를 보기 위해 제일 먼저 세 목동이 찾아왔다. 놀란 기색이 역력한 그들은 요셉과 마찬가지로 예수를 경배하고 있으며 아기는 강렬한 빛을 내뿜고 있다. 소 또한 무릎을 꿇고 아기의 냄새를 맡고 있는데, 앳되어 보이는 천사 둘이 위에서 맴돈다.

　엘 그레코는 아기 예수에 대한 경배라는 주제를 여러 번 그렸다. 일반적으로 이 그림이 그의 마지막 작품으로 여겨지고 있으며 심지어 그의 '예술적 유언장'이라고도 한다. 그림은 화가가 사망했을 당시 그의 작업실에 있었을 가능성이 있다. 작가의 무덤은 1618년 옮겨졌으나 이 그림은 1954년까지 교회에 남아 있었다. 다재다능했던 엘 그레코가 직접 디자인한 액자는 아직도 그곳에 있다. 의문으로 남은 것은 질병으로 쇠약해진 화가가 이 작품을 포함하여 마지막 작품군에 어느 정도 기여했는가이다.

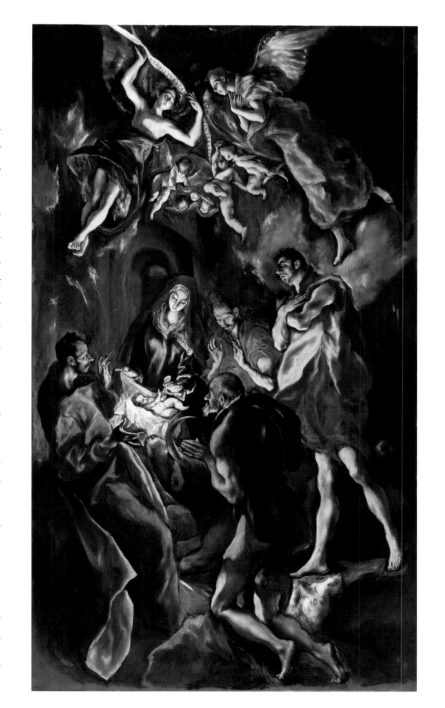

페테르 파울 루벤스

Peter Paul Rubens

출생 장소와 출생일 독일 지겐, 1577년 6월 28일

사망 장소와 사망일 벨기에 앤트워프 와퍼에 소재한 작업실을 겸한 집, 1640년 5월 30일

사망 당시 나이 62세

혼인 여부 1609년 이사벨라 브란트(Isabella Brant, 1626년에 사망)와 결혼했고, 1630년 엘렌 푸르망(Hélène Fourment)과 재혼했다. 브란트와 3명, 푸르망과 5명의 자녀를 뒀다.

사망 원인 몇 주에 걸쳐 통풍과 고열에 시달리다가 심부전으로 사망했다.

마지막 거주지와 작업실 앤트워프에 있는 그의 집

무덤 앤트워프 성 제임스 교회

전용 미술관 앤트워프에 있는 루벤스 하우스는 화가와 가족의 작업실 겸 거주지였던 곳이다. 루벤스의 작품은 유럽과 미국의 모든 주요 미술관에 퍼져 있다. 그의 고향 앤트워프에서는 대성당과 왕립미술관에서 감상할 수 있다.

'내가 전해 들은 것만큼 당신의 상태가 나쁘지 않다는 긴 편지를 나는 아주 기쁘게 읽었습니다. 글씨체로 봐서는 손에 통증이 거의 없는 것처럼 보였습니다. 이제 날씨가 좋아지면 더욱 회복되시길 빌며 마지막으로 한번 더 헷 스테인에서 포옹할 수 있길 바랍니다.'
—
1640년 4월 13일 발타자르 제르비에(Balthasar Gerbier)가 브뤼셀에서 보낸 편지 중에서. 제르비에는 작가이자 영국 국왕 찰스 1세(Charles I)의 대리인이었으며 9년 동안 머문 끝에 브뤼셀을 떠날 계획이었다.

사회활동을 끝낸 지체 높은 화가

페테르 파울 루벤스의 사회적 활동은 1633~4년에 끝났다. 적어도 본인이 '미로' 같다고 표현한 국제 정치무대에서, 비밀리든 아니든, 외교관이자 협상가로서의 역할은 끝났다. '이제 주님의 은총으로 [...] 나는 아내와 자식들과 함께 조용한 삶을 살고 있으며 평화롭게 지내는 것 이외에는 그 어떤 것도 필요 없다.' 곧이어 1635년 5월에 작가는 벨기에 메헬렌 근처 시골에 있는 엘레바이트의 귀족 사유지 헷 스테인을 매입했다. 이는 그가 도달한 지체 높은 신분에 걸맞은 것이었다. 루벤스는 '솔직히 말하자면, 나는 앤트워프에서 꽤 멀고 큰길에서 벗어난 나의 시골집에서 몇 달간 은퇴 생활을 하고 있다'며 그곳에서 말년의 여름을 행복하게 지냈다. 루벤스는 1636년 9월에 평온한 전원생활에 대한 고풍스러운 이상을 떠오르게 하며 이처럼 기록했다. 이외의 나머지 시간에는 앤트워프의 와퍼 광장에 있는 집을 겸한 작업실에서 지냈다.

루벤스가 작가로서 누린 엄청난 성공은 이 시점에서 끝나지 않고 공공 및 개인 후원자로부터 작품에 대한 의뢰가 계속 쏟아져 들어왔다. 1634년에 스페인령 네덜란드의 새 총독이 된 오스트리아의 페르디난드(Ferdinand)가 앤트워프로 거창하게 '환희의 입성(Joyous Entry)'을 하도록 개선문을 포함한 시가(市街) 장식을 디자인했다. 정치적 의도가 담긴 도시 마케팅의 훌륭한 일례였던 이 임무를 수행하기 위해서 루벤스는 작가들을 이끌었다. 같은 기간에 그는 국왕 찰스 1세의 스튜어트 왕조를 찬양하기 위한 런던의 뱅퀴팅 하우스(Banqueting House) 천장화 도안 9점을 제작했다. 1635년 10월 루벤스가 직접 작업을 완성하기에는 너무 건강이 좋지 않아, 그리는 작업은 작업실 조수들이 맡았다. 1636년 말부터 1638년 초까지 루벤스는 작업실에서 최소 120점이 넘는 작품을 동시에 제작했으며 이 중에는 마드리드 근처에 있는 스페인 국왕 필립 4세의 수렵별장 토레 데 라 파라다(Torre de la Parada)를 위한, 신화를 주제로 한 장면도 있었다. 이 시기 루벤스는 처음으로 의뢰받지 않은 작품을 자발적으로 그렸다. 헷 스테인의 모습을 담은 그림을 포함하여 장대하고 독립적인 풍경화와 관능적인 분위기로 가득 찬

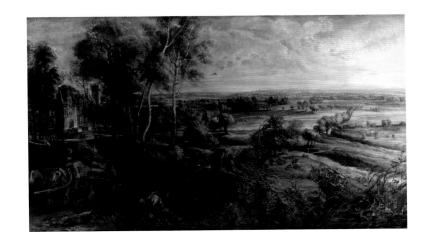

작품들이었다. 이 시기에는 예술적으로 엄청난 자유를 누렸으며 달리
표현한다면 의뢰받아 제작한 그 어떤 그림보다 작가의 개성이 잘 드러
나는 작품을 만들었다. 루벤스는 1628년 말쯤에 통풍으로 인한 통증
을 호소하기 시작했으며 이후 작가의 건강은 서서히 나빠져 특히 말년
에는 그림을 그릴 수 없는 순간도 있었다. 1638년에 그는 병세가 급격
히 악화되는 와중에도 〈전쟁의 결과(The Consequences of War)〉를 포함해
서 걸출한 작품들을 제작했다. 1639년에는 건강이 더욱 좋지 않았는
데 상태는 계속해서 변동이 심했다. 1639년 2월 15일 다음과 같이 기
록했다. '통풍 때문에 펜이나 붓을 들 수 없으며, 통풍이 오른손에 자리
를 잡고 들어앉아서 특히 작은 드로잉을 할 수가 없다.' 플랑탱 모레투
스 출판사에서 발행된 남부 네덜란드 출신 철학자 겸 인문주의자 유스
투스 립시우스(Justus Lipsius)의 문집 속표지를 루벤스가 만들었는데 이
것이 그의 마지막 작품이 된 것 같다. 그가 사망하기 직전인 1640년 2
월, 로마에 있는 아카데미아 디 산 루카(Accademia di San Luca)에서는 그
를 명예 회원으로 추대했다.

작가는 5월 27일에 유언장을 작성했으며 1640년 5월 30일 집에
서 세상을 떠났다. 특출나게 훌륭한 그의 개인 소장품을 경매하기 위
해서 사후에 작성된 목록에는 최소한 324점의 그림이 있었는데 이는
90점의 고대 조각품을 포함해서 그가 당시 소유했던 물건 수천 점 중
일부분에 불과했다. 그의 아들 알버트(Albert)가 작가의 모든 장서를 물
려받았으며 알버트가 사망하자 그것도 결국 매각됐다. 1640년 6월 2
일에 거행된 루벤스의 장례식은 앤트워프 시 차원에서 대대적인 헌정
행사가 됐으며 시 전체가 거장의 죽음을 상당히 오랫동안 애도했다.

성인들과 함께 있는 성모와 아기예수

Virgin and Child with Saints

1634 또는 1639~40
페테르 파울 루벤스
패널에 유채, 211×195cm,
세인트 제임스 교회(신트
야콥스케르크), 앤트워프

루벤스의 가족은 작가의 교구 교회였던 성 제임스 교회에 지하 묘소를 설치하고 이 역동적이면서 따뜻한 색채로 이뤄진, 인물이 가득한 패널을 그 위에 걸었다. 이것은 모두 거장이 임종 때 남긴 바람을 따른 것이었다. 그렇지만 루벤스가 애초에 그 목적을 염두에 두고 이 그림을 그리지 않은 것은 확실하다. 그가 실제로 누구를 위해서 제작했는지는 알려지지 않았다. 성모 앞에 무릎을 꿇고 있는 주교가 밝혀지지 않은 의뢰인이었을까?

마리아와 아기 예수는 어린이들과 마리아 막달레나와 다른 여인들에 둘러싸여 있다. 여기서 가장 중요한 두 성인은 갑옷을 입고 용을 무찌른 성 조지(St. George)와 전경에 자신의 성경 번역본을 움켜쥐고 있는 나이 든 성 제롬이다. 마리아에 대한 신심으로 유명하고 반종교개혁 도시인 앤트워프에서 성 모자를 포함한 그림은 분명 적절한 주제였다. 이 작품에서 묘사하고 있는 주된 성인들도 루벤스의 개인 소장품을 기준으로 판단했을 때 작가에게 매우 소중한 대상이었던 것 같다.

모피를 두른
엘렌 푸르망(작은 모피)

The Fur(Het Pelsken)

1638년경
페테르 파울 루벤스
패널에 유채, 178×86cm,
빈 미술사 박물관, 빈

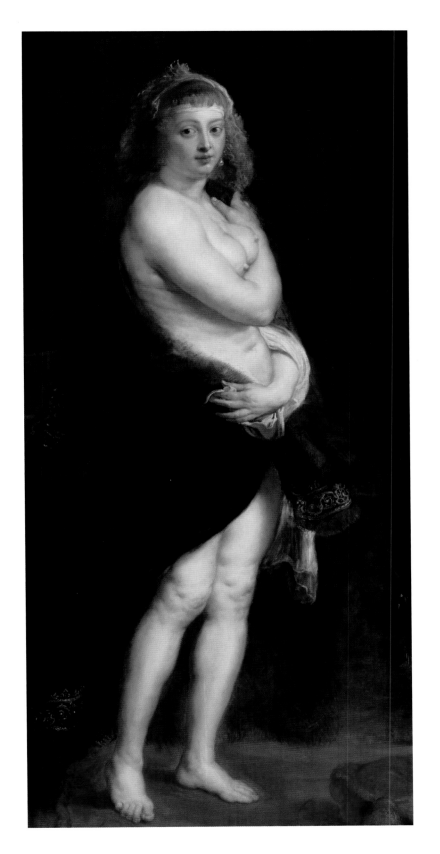

이 패널을 '작은 모피' 또는 '작은 모피 외투'(Het Pelsken)라고 처음으로 부른 것은 루벤스 본인이었다. 그는 유언장에서 그렇게 지칭했으며, 그림의 모델인 두 번째 아내 엘렌 푸르망에게 이 작품을 남겼다. 푸르망은 그보다 37살 연하였으며 실물 크기의 이 그림에서 모피로 몸을 일부 가린 모습으로 묘사되었다. 아니면 탈의를 하던 것이었을까? 작가는 이 그림을 팔거나 다른 사람에게 줘서는 안 된다고 지시했다. 다시 말해서 루벤스 자신이 이것을 사적인 '침실용 그림'으로 여겼다는 뜻이다.

이 작품은 그가 활동 기간 내내 그려온 것을 상징하는데, 대표적인 고대의 두 비너스상과 (분수로 봐서 이것은 야외를 배경으로 하는 초상화다) 작가의 우상이었던 티치아노의 창녀를 연상시킨다. 우리는 또한 플랑드르 미술의 선조들이 추구했던 사실주의와 세부묘사에 대한 열정의 예를 엘렌의 빛나는 피부에서 찾아볼 수 있다. 이 작품은 아내, 어머니이자 연인으로서 엘렌 푸르망을 묘사한 전신 초상일 뿐만 아니라 상징적으로 루벤스 자신을 묘사한 것이기도 하다.

자화상

Self–Portrait

1638~9(?)
페테르 파울 루벤스
캔버스에 유채, 110×85.5cm,
빈 미술사 박물관, 빈

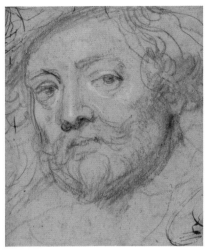

페테르 파울 루벤스, 〈노인의 자화상(Self –
Portrait as an Old Man)〉, 1638~40년경,
검은색과 흰색의 초크와 펜 그리고 잉크,
20×16cm, 윈저성, 왕립 도서관, 윈저

1638년경 이 자화상을 그렸을 때 루벤스는 61세쯤이었다. 작가는 눈에 띄는 복장을 하고 있는데 고급스러운 검정 옷이 흰 깃주름과 대조를 이루며 화려한 모자는 아마도 대머리를 가리기 위해서 쓴 것으로 보인다. 선명하게 드러나는 검 위에 얹은 손은 루벤스가 귀족 신분임을 나타낸다. 스페인 국왕은 1631년에 그가 외교관 그리고 예술가로서 이룬 공헌을 인정하여 그를 귀족의 반열에 올렸다. 견고한 기둥과 루벤스의 자세 그리고 신사의 소지품인 장갑이 초상화에 귀족적인 느낌을 더하고 있다. 다시 말하면 그는 자신을 화가로(예를 들어 티치아노가 그린 말기의 자화상처럼(38~39쪽 참조) 붓을 들고 있는 모습으로) 묘사하지 않고 신분이 높은 신사로 표현하고 있다. 그렇지만 자신을 돋보이게 하는 초상화는 아니다. 루벤스의 손은 통풍으로 눈에 띄게 부어올라 있고, 화가는 지쳐 보인다.

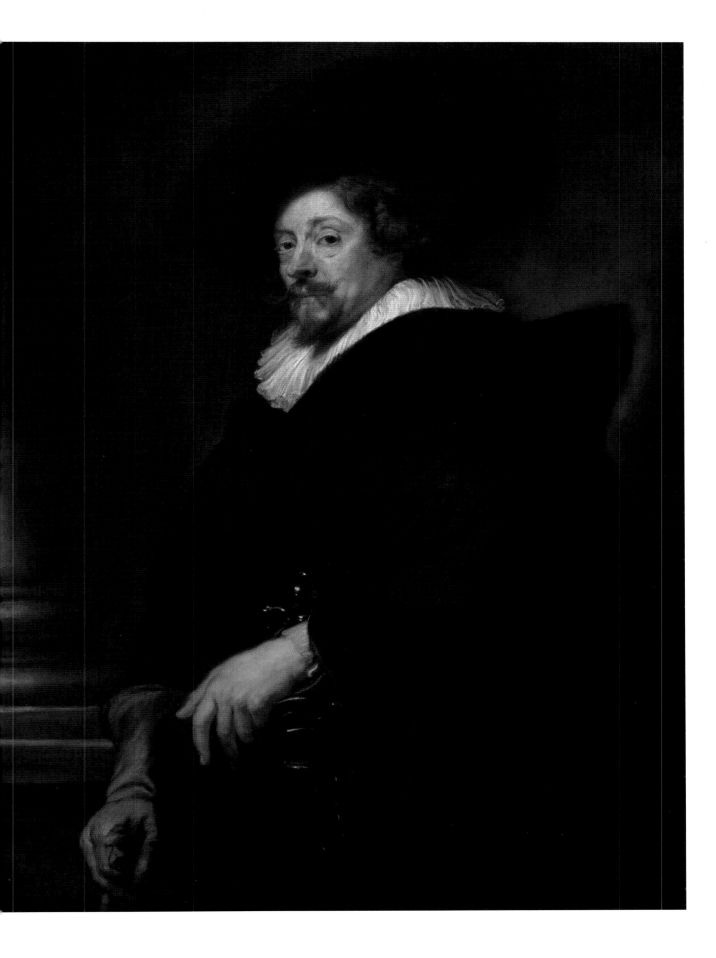

안토니 반 다이크

Anthony van Dyck

출생 장소와 출생일 벨기에 앤트워프, 1599년 3월 22일

사망 장소와 사망일 영국 런던, 1641년 12월 9일

사망 당시 나이 42세

혼인 여부 영국 여왕의 시녀 메리 루스벤(Mary Ruthven)과 1640년에 결혼했으며, 그녀는 1645년에 사망했다. 슬하에 자식이 한 명 있었는데, 딸 유스티니아나(Justiniana)는 그가 사망할 당시 태어난 지 일주일되었다. 반 다이크에게는 마리아 테레사(Maria – Theresia) 라는 혼외로 태어난 딸이 있었는데 그녀는 1642년 초에 아들을 낳았다.

사망 원인 1641년 8월에 기록된 정체불명의 질병. 처음에는 회복된 듯 했다.

마지막 거주지와 작업실 런던 블랙프라이어즈에 있는 그의 작업실 겸 집

무덤 1641년 12월 4일 작성된 유서대로 세인트 폴 대성당 성가대에 안장됐다. 무덤과 관련된 기념물이 1666년 런던 대화재로 파괴됐다.

전용 미술관 반 다이크의 작품은 유럽과 미국의 미술관과 개인 소장처에 퍼져 있다.

일찍이 모든 것을 이루고 단명하다

33살의 성공한 작가였던 안토니 반 다이크는 '궁정화가(Principalle Paynter in ordinary to their Majesties)'로서 1632년 7월 5일 영국 국왕 찰스 1세로부터 기사 작위를 받았다. 반 다이크는 이에 앞서 5개월 전에 런던에 도착했는데, 이 시기에 작가는 이탈리아 제노바에서 지냈으며 (1621~7) 앤트워프에서 5년간 큰 성공을 거둔 뒤였다. 1632년 5월 말에 작가는 템즈강이 내려다보이는 블랙프라이어즈에 정원이 딸린 집으로 이사했다. 반 다이크는 일 년가량 지내며 루벤스와 비슷한 대우를 받았으나, 1634년 봄 앤트워프로 돌아갔다. 영국에 머무는 동안 작가는 런던 남쪽에 있는 엘텀 궁전에서 여름을 보낼 수 있었다. 블랙프라이어즈에 있는 주택은 왕이 직접 집세를 부담했을 뿐만 아니라 이 플랑드르 화가에게 작품 의뢰비를 더해 연봉으로 '수당'을 지급했다. 그러나 1638년에 작가는 5년 이상 수당을 받지 못했다고 불만을 토로했으며 국왕 부부를 위해 작업한 일련의 연작에 대한 보수를 받지 못했다고 했다. 그러는 사이에 이 멋쟁이 화가의 화려한 생활 방식과 연애 무용담에 대한 소문이 무성했다. 그중에는 그가 신화를 주제로 그린 작품에 모델을 선 마가렛 레몬(Margaret Lemon)과의 오랜 관계도 있었다.

젊은 나이에도 이 뛰어난 화가는 1632년에 이미 유명했다. 이탈리아에서 조르조네와 티치아노 같은 대가에 대해 열심히 연구한 결과 그는 영국 기준으로 완전히 획기적인 작가가 되었다. 반 다이크는 상냥하고 쾌활한 친구였으며 인생을 즐길 줄 알았고, 미술 수집가였기에 궁궐에서나 고급 사교계에서 인기를 끌었다. 화가로서 뛰어난 기량을 뽐냈는데 특히 온갖 종류의 직물을 표현하는데 탁월했다. 반 다이크는 초상화 작가로 가장 큰 성공을 거뒀으며 런던 훨씬 너머까지도 대적할 상대가 없었다. 그리하여 찰스왕은 그가 처음 런던에 머물던 1620~1년부터 '이 세상의 영광'으로 불리던 반 다이크를 고용하고자 했다.

짧은 생애의 마지막 몇 해 동안 반 다이크는 본인이 속했던 런던 사교계를 주제로 가장 훌륭하고 야심찬 작품을 그렸다. 작품은 주로

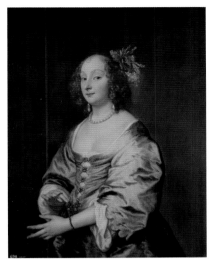

안토니 반 다이크, 〈작가의 아내, 메리 루스벤
부인의 초상화(Portrait of the Artist's Wife)〉,
1640년경, 캔버스에 유채, 104×81cm, 프라도
미술관, 마드리드
메리 루스벤은 귀족 신분이었으나 가난한
스코틀랜드 가톨릭 집안 출신으로 잉글랜드
여왕 헨리에타 마리아의 시녀였다.
그녀는 1640년 초에 반 다이크와 결혼했으며 이
초상화는 혼인을 기념하기 위한 것으로 추정된다.
눈에 띄는 요소로 십자가와 묵주가 있다.
반 다이크의 사망 후에 그녀는 재혼했으나 그녀
또한 일찍이 1645년 10월에 세상을 떠났다.

'안토니 반 다이크는 살아생전 여럿에게
불멸의 생명을 부여했다. 대영제국,
프랑스와 아일랜드의 국왕 찰스 1세가 안토니
반 다이크 경을 기리기 위해 이 기념비를
건립하다.'
—
런던 세인트 폴 대성당에 있는 반 다이크의
묘비명

'우리는 모두 천국에 갈 것이고 반 다이크도
일행이다.'
—
영국 출신 화가 토마스 게인즈버러(Thomas
Gainsborough, 1727~1788)가 했다고 알려진
임종 선언

초상화로 실내와 실외에서 모두 작업했으며 개인, 커플, 가족, 단체, 어린이를 다뤘다. 그는 무려 400점을 제작한 것으로 추정되는데 대략 일주일에 한 점에 이른다. 반 다이크는 평판을 형성하는 일과 마케팅에 탁월한 소질이 있었으며 초상화가로서 그의 영향력은 18세기까지도 이어져 조슈아 레이놀즈(Joshua Reynolds)와 게인즈버러 같은 영국 최고의 작가들에게도 미쳤다. 수요를 감당하기 위해서 그는 이름이 알려지지 않은 조수들의 도움에 의존했는데, 때로는 작품의 질을 해치는 결과를 가져왔다. 그는 또한 종교화와 신화를 주제로 한 작품을 제작한 것으로 알려졌지만 이들은 확인하기 어렵다.

반 다이크는 루벤스가 사망한 직후 1640년에 런던을 떠났다. 영국은 시민혁명이 일어날 조짐으로 점점 불안정해지고 있었다. 이에 그는 베네룩스와 파리로 가 초상화가로서가 아닌 다른 그의 재능을 펼치려고 했다.

늦게 결혼한 그는 오랫동안 건강문제로 시달리고 있었다. 앤트워프, 파리와 런던 그리고 다시 같은 순서로 그들 도시에서 지낸 몇 달은 성과가 없었고 만족스럽지 않은 시간이었다. 1641년 11월에 그는 반복되는 건강 문제 때문에 파리의 마자랭 추기경(Cardinal Mazarin)이 의뢰한 초상화 작업을 중단해야 했다. 연초에 그는 규모가 크고 권위 있는 프로젝트를 맡는데 힘쓰기 위해 파리에 나타났다. 그러나 한 달 뒤 블랙프라이어즈에서 세상을 뜨면서 런던 작업실에 여러 점의 작품을 남겼다. 작가는 앤트워프에 있는 소유물을 누이 수산나 반 다이크(Susanna van Dyck)에게 물려줬고 영국에 있는 그의 유산은 아내 메리 루스벤과 그가 사망하기 불과 일주일 전에 태어난 딸 유스티니아나에게 돌아갔다.

반 다이크는 사후에도 이코노그래피(Iconography)로 계속 성공을 누렸는데 이는 16·17세기의 유명인사 100인의 초상 동판화로 초상화가로서 명성을 굳건하게 만들었다. 반 다이크는 1634년과 1641년 사이에 이 연작을 그렸다. 초판은 1641년 초에 출판됐지만, 모음집은 작가가 세상을 떠난 뒤에야 널리 보급되었다.

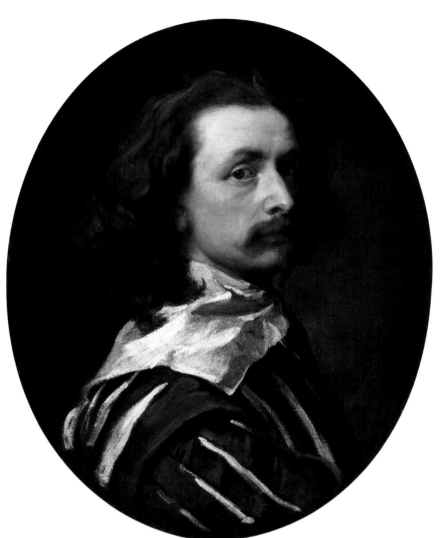

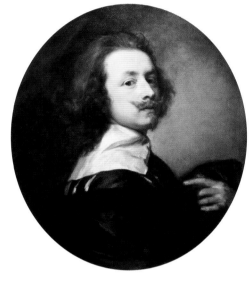

안토니 반 다이크, 〈자화상(Self-Portrait)〉, 1635~41, 캔버스에 유채, 58×73cm, 루벤스의 집, 앤트워프 (개인 소장처에서 대여)

자화상

Self-Portrait

1640년경
안토니 반 다이크
캔버스에 유채, 56×46cm,
국립 초상화 미술관, 런던

반 다이크는 15살경에 첫 번째 자화상을 그렸다. 총 일곱 점의 자화상이 알려져 있으며 그중 세 점이 영국에서 지내는 동안 제작됐다. 이것이 마지막 작품이다. 오른팔을 올리고 있는 자세로 봐서 그림을 그리는 것 같지만 복장은 유행하는 고급옷을 입고 있다. 얼굴과 대조적으로 옷은 미완성 같아 보이는데, 작가가 고객을 위한 공식적인 초상화에서는 감행하기 어려운 어떤 실험을 해보고 싶었던 것일까?

2014년 영국 일대에서 소동이 있었다. 미국인 수집가가 경매에서 이 자화상을 구매하고자 한 사실이 알려지자 즉시 작품에 대한 수출 금지령이 내려졌다. 국립 초상화 미술관의 '국가를 위해서'라는 호소로 이 작품을 사는데 필요한 1천만 파운드가 모금되었으며, 앤트워프 태생인 반 다이크가 영국의 국민 영웅이라는 사실을 다시 한번 입증했다.

성 조지의 순교

Martyrdom of St. George

1641
안토니 반 다이크
패널에 유채, 43×35cm,
크라이스트 처치 대학 미술관, 옥스포드

1640년 5월에 루벤스가 사망하자 반 다이크는 앤트워프로 작업실을 옮기기로 마음먹었던 걸까? 그래서 그해 가을 런던을 떠나 앤트워프에서 받은 작품 의뢰를 수락하고 '영 크로스보우(Young Crossbow, 시민 민병대 조합)'를 위해 대성당의 권위 있는 제단화를 그리기로 했을까? 이 같은 시민 민병대 조합들은 시간이 지나면서 지방 의용군에서 일종의 신사들의 모임으로 그 성격이 변했으며 반 다이크는 작품 비용으로 2,200플로린이라는 예외적으로 큰 액수를 받았다. 이 그림은 역시 앤트워프 대성당에 있는 루벤스의 〈십자가에서 내려지는 예수(Descent from the Cross)〉(1612~4)에 버금갈 것으로 기대됐다.

성 조지가 이 조합의 수호성인이었으며 유혈이 낭자한 그의 순교 장면이 제단화 주제로 선택되었다. 반 다이크가 만든 이 예비 스케치로 본 작업에 들어가기 전에 의뢰인의 승인을 받아야 했다. 그러나 이 경우에 작가의 때 이른 사망으로 웅장한 제단화는 미완성인 채 스케치 상태에서 중단되었다. 제단화 작업은 플랑드르 출신 화가 코르넬리스 슈트(Cornelis Schut)가 인계받았다.

윌리엄 2세, 오라녜 공과
그의 신부 메리 헨리에타, 영국 공주

William II, Prince of Orange,
and his Bride Mary Henrietta, Crown Princess of England

1641
안토니 반 다이크
캔버스에 유채, 182.5×142cm,
암스테르담 국립 미술관, 암스테르담

유년기의 특징과 왕실의 엄숙함이 이토록 매끄럽게 결합되기란 드문 일이다. 이 아이들은 14살인 윌리엄 2세 오라녜 공과 그의 어린 신부 인 마리아 헨리에타로 그녀는 국왕 찰스 1세와 여왕 마리아 헨리에타 의 딸이며 메리라고도 알려져 있다. 그녀는 당시 아직 열 살이 되지 않 았다. 이 두 어린이가 1641년 5월 12일에 혼인하여 앵글로 스코틀랜 드계 스튜어트 왕가와 네덜란드의 오라녜 왕가가 합쳐졌다. 이 그림에 서 메리는 이미 결혼반지를 끼고 있다.

찰스 1세의 궁정화가로서 반 다이크는 메리의 어린 시절을 비롯 해 이미 여러 차례 초상화를 그린 바 있었다.

이 작품은 오라녜가의 의뢰로 그려졌는데 그들 또한 반 다이크의 충실한 고객이었다. 알려진 바로는 그들이 새 공주의 초상화를 더 제 작하길 원했으나 작가의 병환과 죽음으로 인해 이루어지지 못했다. 일 부 평론가들은 윌리엄이 본인의 결혼식을 위해 런던에 갔을 당시인 1641년 4월 혹은 5월에 제작된 이 그림이 너무 차갑게 느껴진다고 평 가하는데 여기에는 반 다이크의 작업실이 제작에 관여해서 그런 게 아 닐까 예측된다. 윌리엄이 5월 17일에 직접 다음과 같이 썼다. '나는 메 리가 그림에 묘사된 것보다 실물이 훨씬 아름답다고 생각한다.'

윌리엄과 메리는 둘 다 젊어서 세상을 떠났다. 그는 24살, 그녀는 29살이었다. 훗날 국왕 윌리엄 3세가 된 그들의 아들은 윌리엄이 사망 하고 일주일 뒤에 태어났는데 마치 반 다이크의 딸이 작가가 사망하기 일주일 전에 태어난 것과 유사하다.

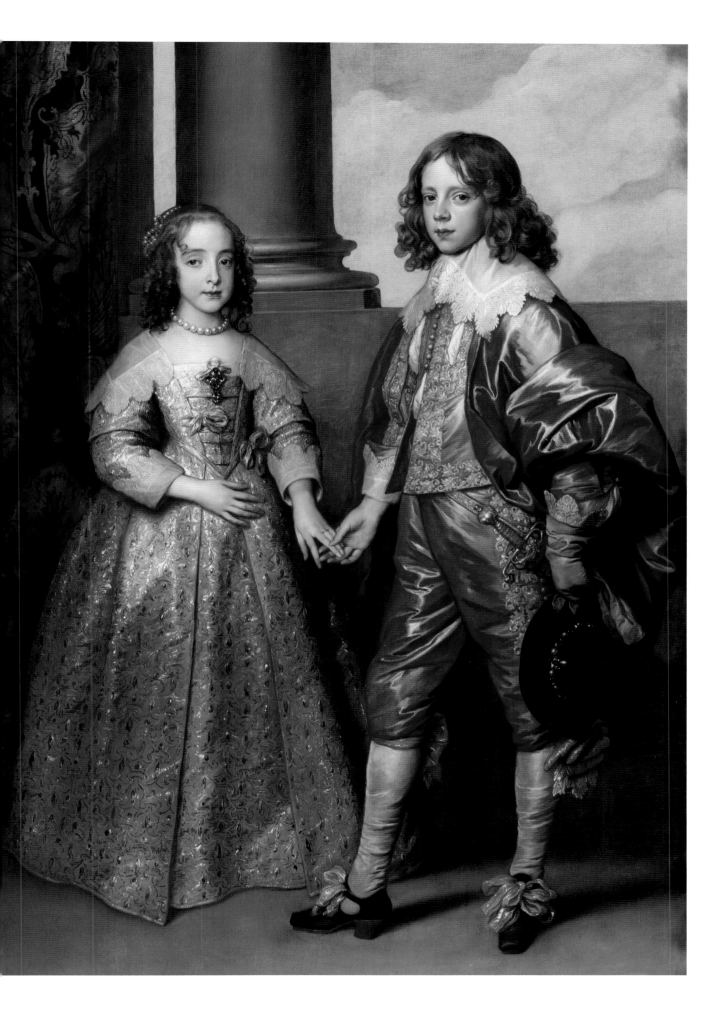

아르테미시아 젠틸레스키

Artemisia Gentileschi

완벽한 화가

출생 장소와 출생일 이탈리아 로마, 1593년 7월 8일

사망 장소와 사망일 이탈리아 나폴리, 1654년 1월 이후

사망 당시 나이 61세 또는 그 이상으로 추정된다.

혼인 여부 피에란토니오 (디 빈첸조) 스티아테시 (Pierantonio (di Vincenzo) Stiattesi)와 결혼 후 헤어졌다. 슬하에 4명 또는 5명의 자녀가 있었으며 그중에 팔미라(Palmira)만 성인이 될 때까지 생존했다.

사망 원인 미상

마지막 거주지와 작업실 미상. 나폴리라는 사실만 분명하다.

무덤 나폴리에 있는 산 조반니 데이 피오렌티니 교회. 간단하게 '아르테미시아 여기에 영면하다'라고 쓰인 그녀의 묘비는 이미 1785년에 없어졌으며 교회는 1952~3년에 철거됐다.

전용 미술관 없음. 젠틸레스키의 작품은 여러 미술관과 개인 소장품으로 흩어져 있다.

'내가 다양한 주제를 변주(變奏)하는 훌륭한 능력을 가졌기에 사람들이 나를 찾는 것이다. 그 누구도 내 작품에서 창의성이 반복되는 경우를 찾지 못한다. 내가 만들어낸 창의적인 요소일지라도 반복되는 것을 볼 수 없다.'
아르테미시아 젠틸레스키가 후원자 돈 안토니오 루포(Don Antonio Ruffo)에게 쓴 편지 중에서. 1649년 11월 13일

유명한 화가의 마지막 작품과 말년에 대해 다루면서 아르테미시아 젠틸레스키를 언급하는 것은 조금 곤란한 면이 있다. 그녀는 분명 같은 반열에 속하고, 지난 사반세기 동안 많은 관심을 받았으며, 일부에서는 그녀가 17살 때 세상을 떠난 혁신적인 천재 카라바조와 대등한 위치에 놓기까지 한다. 그러나 카라바조는 작품에 대한 기록이 충분히 있고, 두 건의 예외를 제외하면 제작 연대도 상당히 잘 밝혀져 있지만, 젠틸레스키의 경우 전혀 그렇지 않다. 그녀의 작품세계에 대한 관심이 급증하는 현 상황에서, 개인이 소장하고 있는 많은 작품을 젠틸레스키의 창작물로 포함할 것인가에 대한 기준이 너무 관대해졌다. 오랜 경력을 가진 전문가 메리 가라드(Mary Garrard)는 젠틸레스키의 작품으로 기록되었거나 어느 정도 확실하게 평가할 수 있는 것으로 130점이 넘는 그림을 목록으로 만들었다. 이 중에서 50점이 넘는 작품이 소실되었으며 제작연도가 밝혀진 것은 전체 중에서 겨우 20점이다. 약 40점은 그녀가 런던과 나폴리에서 지내는 동안(1637~52) 완성되었지만 확실한 날짜를 알 수 있는 것은 그중에서 5점에 불과하다. 젠틸레스키에 대한 연구는 빠르게 진행되고 있으나 아직도 해야 할 일이 많이 남아 있다.

최근에 진행된 상당수의 연구를 통해 몇몇 새로운 사실이 발견되었다. 젠틸레스키가 주고받은 편지와 다른 기록 문서를 통해 그녀가 알려진 것보다 최소 1년 더 살았다는 사실이 밝혀진 것이다. 예전에는 그녀가 1652년이나 1653년에 사망한 것으로 알려졌으나 1654년 1월 31일에 작품을 의뢰받은 사실이 언급된 기록이 발견됐다. 더불어 최근까지도 젠틸레스키에 관해서는 생애의 결정적인 한 사건에 관심이 집중되는 경향이 있었다. 그녀의 아버지 오라치오 젠틸레스키(Orazio Lomi Gentileschi)의 조수인 아고스티노 타시(Agostino Tassi)에게 성폭행당한 뒤 1612년에 벌어진 재판이었다. 그러나 이제는 젠틸레스키에 대한 관심이 재능 있고, 박식하며 야망 있는 화가이자 사업가 그리고 인맥을 잘 활용하는 사람으로 넓혀졌다.

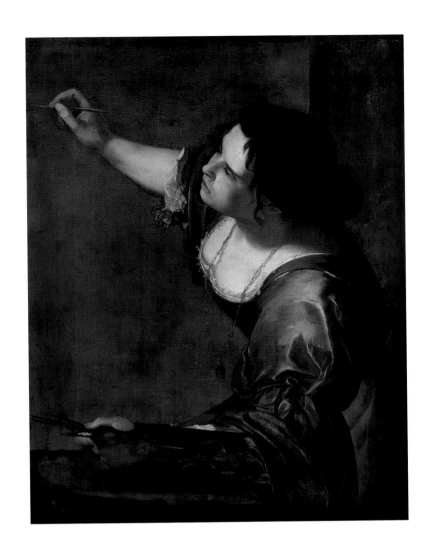

아르테미시아 젠틸레스키,
〈회화의 알레고리로서의 자화상(Self – Portrait
as Allegory of Painting)〉, 1638~9, 캔버스에
유채, 99×75cm, 로얄 컬렉션 트러스트, 런던

'여인의 몸에 카이사르(Caesar)의 정신이
깃들어 있다는 것을 알게 될 것이다. [...] 내가
남자였다면 일이 그런 식으로 풀리지 않았을
것으로 생각한다.'
—
젠틸레스키가 후원자 돈 안토니오 루포에게 쓴
편지 중에서, 1649년 11월 13일

젠틸레스키가 다재다능한 화풍을 구사했기에 이를 어떻게 해석할
것인지에 대해 많은 관심이 쏠리고 있다. 작가는 때때로 편지에서 자
신의 불안정한 재정 상황에 대해 언급했는데, 의뢰인이나 시장의 희망
사항과 요구조건을 그대로 수용했던걸까? 아니면 그녀의 작품에서 보
이는 변화가 바로 그녀의 독창성과 기교를 나타내는 지표인가? 이 여
성 작가에 대한 논란에 젠더 문제 또한 동반된다는 것은 놀라운 일이
아니다. 젠틸레스키의 탁월함과 명성은 남성 중심 사회에서 그녀가 성
경과 고대 그리스 로마에 등장하는 강인한 여성을 극적이고 감정적인
순간 그리고 벌거벗은 연약한 상태로, 계획적으로 그려냈다는 사실과
밀접한 관계가 있다. 작가는 이런 주제로 여러 작품을 만들었는데 각
각 유디트(Judith), 수산나(Susanna), 밧세바(Bathsheba), 마리아 막달레나
(Mary Magdalene), 클레오파트라(Cleopatra), 루크레티아(Lucretia)를 주인공
으로 했다. 그녀가 이런 주제를 선택한 것에 대해 보다 현실적인 이유
가 제기되었는데, 바로 그녀의 작업실에서는 여성들만 모델이 될 수

있었기 때문이다. 한편 가라드는 최근에 발견된 1651년의 문서에서 '완벽한 화가(pittrice perfettissima)'라고 지칭되었던 젠틸레스키가 나이가 들면서 작품이 더 '여성스러워졌다'고 주장했다.

　　젠틸레스키가 1640년 혹은 그 직후에 나폴리로 돌아왔을 때 그녀는 고향인 로마와 피렌체뿐만 아니라 베네치아, 나폴리(1630~8) 그리고 그녀의 아버지 오라치오가 찰스 1세의 궁정화가로 지낸 런던에서도 활동을 한 후였다. 그녀는 왕자와 고위 성직자를 위해 그림을 그렸으며 당시의 주요 장르였던 제단화를 위한 역사화와 신화 이야기, 초상화와 정물화를 거의 모두 다뤘다. 그녀는 나폴리로 돌아와서 세상을 떠날 때까지 머물며 수집가와 팬, 여러 주요 고객한테서 들어온 많은 작품 의뢰로 매우 바빴을 것으로 추정된다. 1640년대 중반, 50대의 나이가 된 젠틸레스키는 일종의 전설적인 존재가 되었으며 시인들은 그녀에게 헌정시를 바쳤다. 그러나 그녀가 경제적으로 쪼들렸다는 증거도 있는데 이 기간에 공공부문에서 주요 작품을 의뢰받은 기록이 하나도 없기 때문이다.

　　계속 반복되는 중요한 논란거리는 그녀의 작업실에서 일하는 조수들과 외주업자들이 얼마나 많이 작품에 기여했는가인데, 특히 나폴리에서의 말년에는 젠틸레스키가 쓴 편지에 건강문제에 대한 불평이 자주 등장한다. 또한 그녀는 여러 작품에 대해 기한을 지키지 못한 것 같다. 그녀가 직접 작업한 것은 어느 작품이고 소위 '안주인(padrona di casa)'의 작업실에서 제작한 것은 어느 것인가? 그리고 이 인기 많은 화가의 작품을 모사하거나 모방해서 서명까지 모조한 작품은 어느 것인가? 그녀가 '생산라인'을 운영했다는 것은 원본 크기의 밑그림들이 입증하고 있으며 말년에는 오노프리오 팔룸보(Onofrio Palumbo)를 비롯해서 가까운 협력자가 몇몇 있었다는 것도 알려져 있다. 젠틸레스키의 이름은 브랜드가 되었다. 그녀는 때로 계약에 따라서 작업하기도 했는데, 계약서에는 작품 제작에 들어가는 화가 본인의 작업량과 조수들의 작업량 비율이 가격에 포함됐다. 그녀와 동시대 작가 루벤스도 유사한 방법으로 운영했다.

　　젠틸레스키가 그녀의 이름이 기록상으로 마지막에 등장하는 1654년 1월 직후에 사망했다면 그녀의 활동 기간은 약 45년에 걸치게 된다. 그리고 남부 이탈리아에 끔찍한 역병이 돌았던 1656년까지 실제로 살았을 가능성도 있다.

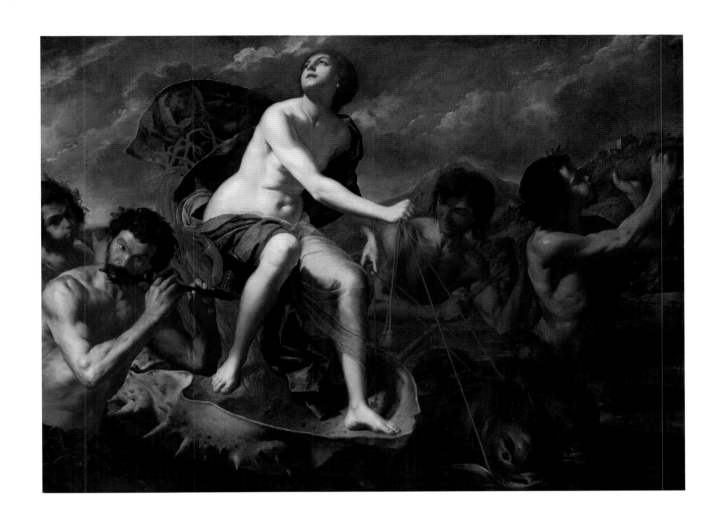

갈라테아의 승리

The Triumph of Galatea

1650년경
아르테미시아 젠틸레스키와 오노프리오 팔룸보
혹은 베르나르도 카발리노
캔버스에 유채, 148.3×203cm,
워싱턴 국립 미술관, 워싱턴

젠틸레스키가 후원자 돈 안토니오 루포에게 보낸 편지에서 '갈라테아'에 대해 여러 번 언급했으며 그 작품의 제작비를 1649년에 받았다. 작가가 기록한 그림의 치수가 이 작품과 일치하지 않기 때문에 다른 그림이 존재했을 것으로 추정된다. 어쨌든, 이 역시 그녀가 나폴리에서도 작업실 조수들의 도움을 받아 같은 주제를 여러 번 반복해서 작업했다는 사례를 보여준다. 그녀는 아마도 루포를 위해 작품을 그린 다음에 이 그림을 제작한 것 같다. 햇볕에 그을린 남성들(반인반어의 트리톤들과 다른 바다 생물체들)은 오노프리오 팔룸보가 작업했을 것으로 예측된다. 그러나 전적으로 감상자의 주의를 끄는 것은 의기양양하고 백합처럼 흰 주인공의 모습이다. 이 고대 이야기는 '미녀와 야수'라는 주제의 한 변형이다. 아름다운 바다의 요정 갈라테아(그녀의 이름을 번역하면 '유백색'이라는 뜻이다)는 흉측한 외눈박이 폴리페모스(Polyphemus) 가까이 살았는데 그 거인은 헛되이 그녀와 사랑에 빠졌다. 라파엘로도 오비디우스의 시에 나오는 이 유명한 이야기를 그렸었다(1512년).

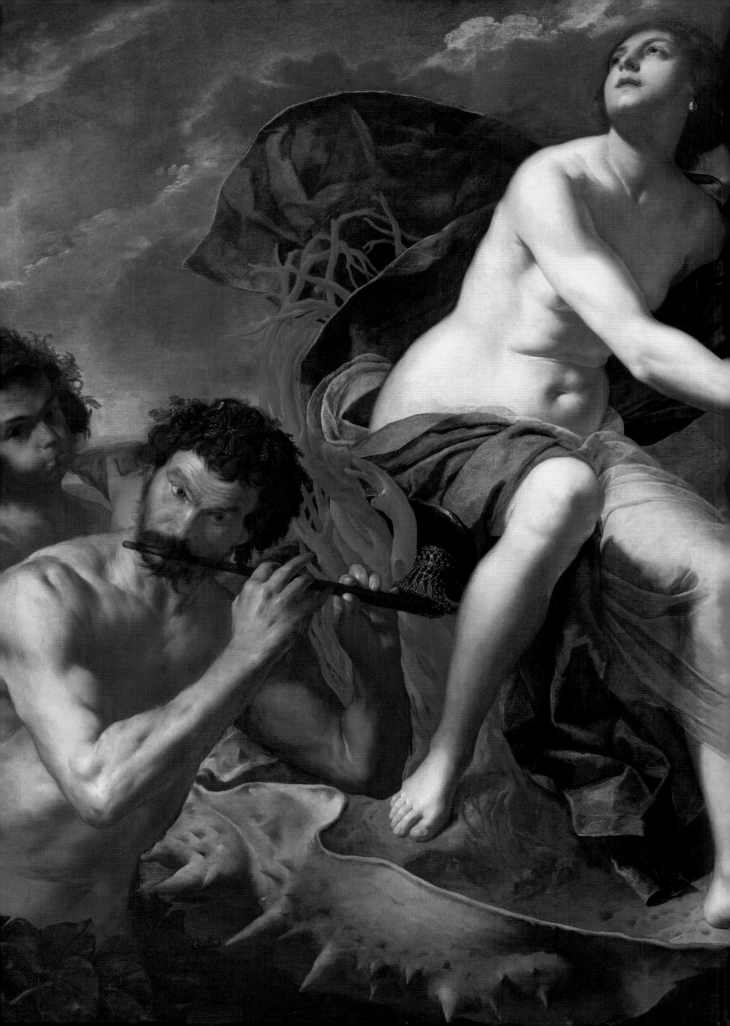

루크레티아의 겁탈

The Rape of Lucretia

1645~50
아르테미시아 젠틸레스키
캔버스에 유채, 261×218cm,
신(新) 궁전, 포츠담

젠틸레스키는 말년을 격동기의 나폴리에서 지냈는데, 1647년에 폭동이 일어났고 1656년에는 역병이 발생했다. 우리는 작가가 고객 중 한 명인 미술품 수집가 안토니오 루포에게 보낸 편지를 통해서 그녀의 생각을 알 수 있다. 이때쯤에 그녀는 초상화와 종교화 그리고 그녀의 작품세계를 관통하는 주제인 강하지만 농락당하고, 연약하지만 강인한 여성인 루크레티아, 유디트, 클레오파트라, 수산나, 밧세바 같은 여성들에 대한 묘사로 유명했다. 이런 인물을 여성 화가가 그렸다는 사실이 주로 남성인 그녀의 고객들에게 의미가 있었을 것이다.

젠틸레스키는 일례로 루크레티아를 여러 번 묘사했다. 이 로마 여인이 자살하려는 장면은 회화에서 가장 빈번하게 묘사된다. 이 그림에서 우리는 그 순간에 이르게 된 과정을 볼 수 있다. 매우 꼼꼼하게 연출된 역동적인 설정 안에 왕의 아들 섹스투스 타르퀴니우스(Sextus Tarquinius)가 연약하고 나체인 루크레티아를 칼로 위협하고 있다. 이 장면에 이어 그는 바로 그녀를 겁탈할 것이다. 로마 역사가 리비(Livy)가 서술한 이 이야기는 다음과 같다. 타르퀴니우스가 커튼을 젖히고 있는 흑인 남성 노예를 죽여서 그의 나체 시신을 루크레티아 옆에 나란히 놓은 뒤 그녀가 노예와 잠자리를 같이 했기 때문에 죽인 것이라고 주장하겠다며 협박했다. 젠틸레스키는 자신과 마찬가지로 성적인 폭력의 피해자인 루크레티아라는 인물에게 필연적으로 끌렸을 것으로 예상된다.

수산나와 원로들

Susanna and the Elders

1652
아르테미시아 젠틸레스키
캔버스에 유채, 200×226cm,
볼로냐 국립 회화관, 볼로냐

구약에 나오는 이야기로 아름답고 정숙한 수산나가 두 원로 재판관들에게 성폭행을 협박당하는 이야기는 반종교개혁 시절에 인기가 있었다. 문제의 남성들은 자신들의 잘못된 행위에 대해 목숨을 잃는 대가를 치렀다. 수산나는 모범적으로 행동했기에 이 목욕 장면에서 그녀를 나체로 그릴 명분을 제공했다.

그림에 서명과 제작 날짜가 있다는 사실이 최근에야 발견되었다 (도판에서는 보이지 않는다). 이 그림은 이전까지 볼로냐의 화가 엘리자베타 시라니(Elisabetta Sirani)가 제작한 것으로 알려져 있었다. 서명이 진본이라면 이 그림은 젠틸레스키의 마지막 작품이 되며 작가가 연로하고 병약해진 뒤 그림의 품질이 떨어졌다는 의견에 대해 강한 반증이 된다. 현존하는 젠틸레스키의 첫 작품이 1610년 17살 때 제작되었는데 그 또한 수산나의 이야기를 묘사한다는 점에서 놀라운 우연이다. 이후 1649년에도 성경에 나오는 같은 주제와 순간을 작품으로 표현했는데 그 그림은 다소 미흡한 점이 있다.

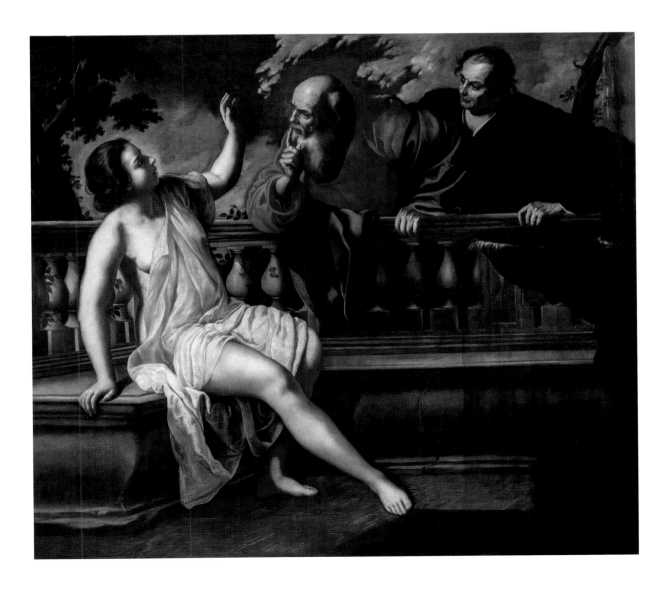

렘브란트

Rembrandt

출생 장소와 출생일 네덜란드 레이던, 1606년 7월 15일

사망 장소와 사망일 네덜란드 암스테르담, 1669년 10월 4일

사망 당시 나이 63세

혼인 여부 사스키아 반 아윌렌뷔르흐(Saskia van Uylenburgh)와 결혼했으나 그녀는 1642년에 사망했다. 그 뒤 여러 해 동안 헨드리케 스토펠스(Hendrickje Stoffels)와 관계를 유지했으나 그녀도 1663년에 사망했다. 자녀가 두 명이었는데 사스키아와는 티투스(Titus, 1668년 사망)를, 헨드리케와는 코르넬리아(Cornelia)를 두었다. 티투스와 막달레나 반 루(Magdalena van Loo)의 딸인 그의 손녀 티티아(Titia)는 1669년 3월에 태어났다.

사망 원인 미상

마지막 거주지와 작업실 암스테르담 로젠그라흐트 184번지로 1659년부터 거주한 곳이다.

무덤 암스테르담 서교회에서 임차한 무덤으로 묘비가 없다. 정확한 위치는 알려지지 않았다.

전용 미술관 암스테르담에 있는 렘브란트 하우스. 이곳은 시내에 있는 그의 과거 거주지로 1656년에 매각할 수밖에 없었다. 렘브란트의 주요 작품들은 유럽과 미국의 가장 유명한 미술관에서 찾아볼 수 있다. 네덜란드에서 볼 수 있는 곳으로는 암스테르담 국립미술관과 헤이그의 마우리츠호이스 미술관이 있다.

개인적 비극이 만든 강렬한 미술

경제적으로 어려운 시기를 거친 뒤 53세의 렘브란트 하르먼손 반 레인(Rembrandt Harmenszoon van Rijn)은 1656년에 파산 선고를 받고 거리에 나앉았다. 그 후 몇 년에 걸쳐 암스테르담에 있던 근사한 집과 수집품 그리고 본인의 작품을 포함한 소유물이 매각되었다. 생전에 이미 유명했던 작가에게는 극심한 사태의 변화였으며 끝내 그 상황에서 완전히 회복하지 못했다. 그럼에도 불구하고 1660년대와 세상을 떠날 때까지 계속해서 작품을 의뢰받았으며 그중에서 개인과 집단 초상화가 두드러지게 많았다. 렘브란트의 고객들은 그냥 평범한 사람들이 아니었는데 부유한 외국인, 그중에서도 프랑스인과 남부 유럽인들이 그를 찾았다.

1656년에 정확히 어떻게 일이 그토록 잘못 풀렸는지는 알려지지 않았다. 1642년 〈야경(The Night Watch)〉을 정점으로 그가 만들어내는 작품 수가 감소해서였을까? 렘브란트가 수집벽에 사로잡혔기 때문이었을까? 혹은 미술품과 자기 집에 투기를 해서였을까? 개인적인 측면에서 볼 때 상황은 점점 최악으로 치달았던 것 같다. 1662년에 그가 암스테르담 시청을 위해 했던 작업에 대해 시청 관계자들이 단호하게 작품을 거부하고 지불을 거절했다. 작가의 마지막 연인이었던 헨드리케 스토펠스가 1663년 흑사병으로 사망했는데, 그들은 14년간 관계를 유지했으며 1654년에 딸을 낳았다. 1668년 10월 초에는 렘브란트의 아들 티투스 또한 27세의 젊은 나이에 세상을 떠났다. 티투스에게는 딸 티티아가 있었는데 그녀는 아버지의 사후에 태어났으며 어머니는 분만 중에 사망했다.

다시 말해서 렘브란트의 말년은 격변의 시기였다고 해도 전혀 지나치지 않다. 그러나 작가의 성격에 대해서 거의 아는 게 없으므로 이 모든 사건에 대해 그가 어떻게 반응했을지 말하기 어렵다. 초기의 전기 작가들은 자기들끼리 서로 영향을 주고받아 서술했는데, 예를 들어, 렘브란트가 사회 고위층이나 권력자들보다 평민이나 미술을 좋아하는 사람들과 함께하기를 선호했다는 이야기다. 이 점은 렘브란트와

가족이 적어도 1661년부터 살았던 곳에서 알 수 있는데, 암스테르담 최고의 노동자 구역인 요르단 지역이었다. 렘브란트가 그곳에서 계속 도제(徒弟)를 받은 것은 알려져 있지만 몇 명인지는 알 수 없다. 그리고 1660년대에 제작된 여러 작품이 작업실에서 만들어졌을 것으로 예측된다. 화가의 말기 작품들이 어떤 값을 받았는지도 기록되어 있는데 당시 그의 동료들이 받던 금액보다 높았다. 이는 그의 명성이 지속되었다는 것을 입증하며 또한 고객들의 취향이 변한 것에 아랑곳하지 않고 자신의 재능을 여전히 믿고 있었다는 사실을 나타낸다.

렘브란트의 '마지막 말년'까지는 아니더라도 말년 양식에 대해서 오늘날 과감하고, 대단히 강렬하고, 감정이 가득 차 있으며, 매우 관조적이라고 묘사되고 있다. 또한 단호하고, 독특하면서 근본적으로 다르고, 놀라운 명암 효과를 선보이며, 직물을 능수능란하게 묘사한 것으로 평가된다. 하지만 언제나 그랬던 것은 아니다. 렘브란트의 전기를 쓴 일부 작가들은 말기 회화 작품이 '선명하지 않고' 새로운 시대와 취향에 맞지 않는다고 봤다. 렘브란트가 너무 '자연스럽게' 그림을 그려서 우연의 여지가 너무 많다고 생각했다. 그러나 시간이 지나면서 그들의 생각이 틀렸다는 것이 밝혀졌다. 노년의 작가는 바로 자기에게 명성을 가져다준 요소를 더욱 강조한 것 같다. 즉, 그의 가장 위대한 작품들을 창조할 수 있게 해 준 감정의 표현과 직물과 빛의 묘사다. 렘브란트를 전문으로 연구하는 학자 에른스트 반 데 웨터링(Ernst van de Wetering)은 지어 말년의 렘브란트가 그림을 그린다는 환상이 무엇인지를 근본적으로 재고한 것이라고 주장했다. 예를 들어 연로한 작가는 표면을 울퉁불퉁하게 만들어 보는 이로 하여금 그림과 그림 속에 묘사된 인물들이 더 실재적이고 더 설득력 있어 보이도록 했다.

렘브란트는 1669년 세상을 떠날 때까지 계속 그림을 그렸다. 그의 직계 중에서 마지막에 함께한 것은 거의 15살이었던 딸 코르넬리아였다.

탕자의 귀환

Return of the Prodigal Son

1666~9년경
렘브란트와 스튜디오
캔버스에 유채, 262×206cm,
에르미타주 미술관, 상트페테르부르크

렘브란트는 활동 말기에 이르러 여러 점의 감동적인 작품을 그렸는데 온전히 자기만의 방식으로 작업했다. 이는 그의 암스테르담 고객들을 사로잡은 보다 밝고 우아한 플랑드르 바로크 양식인 루벤스풍의 새로운 취향과 사뭇 달랐다. 초기 전기 작가들에 의하면 렘브란트는 '명망 있는 후원자들을 뒤쫓는 데서 오는 명예보다 자신의 자유'를 선호했다. 그의 후기 작품에는 사색적이고 내향적인 인물들이 놀라울 만큼 많이 등장하는데, 화가는 특정 사건 안에서 찾을 수 있는 고요한 순간을 선택했다. 이를테면 갈등으로 인해 고조된 감정이 가라앉고 이미 화해의 기운이 맴도는 순간 같은 경우다.

이 그림은 마지막 몇 년 동안 그의 작업실에서 제작된 가장 위대한 작품이다. 주제는 성경의 복음서에서 가져왔으며 바로 그런 화해의 순간을 보여준다. 가족을 버리고 떠난 아들이 방탕한 생활로 물려받은 유산을 탕진해 역경에 처하자 뉘우침에 가득 차 돌아왔고, 아버지는 기뻐하며 받아들이고 있다. 아들이 입고 있는 누더기 같은 옷과 더러운 발을 주목하자. 포옹에 따뜻함이 가득하고 전체 장면에 평온함이 물들어 있다.

성전에서 아기 그리스도와 함께 있는 시메온

Simeon with the Christ Child
in the Temple

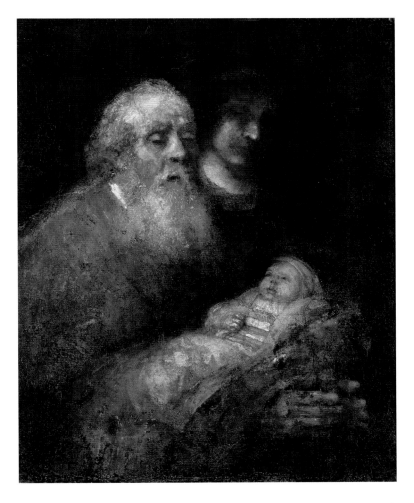

1669년경
렘브란트(와 추종자?)
캔버스에 유채, 98.5×79.5cm,
스톡홀름 국립 미술관, 스톡홀름

렘브란트는 복음서에 나오는 이 이야기를 여러 번 묘사했으며 이 그림은 마지막 작품 중 하나다. 작품은 미완성이며 상태가 좋지 않은데 여성은 나중에 추가되었을 가능성이 크다. 당시의 증언으로 미루어 이 유화 작품이 작가가 사망하기 직전 작업실에 있었던 것으로 추정된다.

시메온은 매우 연로한 남성으로 그가 메시아를 만나기 전까지는 죽지 않을 것이라는 예언이 있었다. 유대교 전통에 따라 성가족(Holy Family)이 예수를 하느님께 봉헌하기 위해 성전으로 데리고 왔을 때 시메온은 아기를 알아보고 두 팔로 안았다. 시메온은 마치 아기를 만지고 싶지 않은 것 같은 어색한 모습이다. 렘브란트는 바로 이 순간을 묘사하기로 했다. 클로즈업으로 표현된 시메온은 시선을 마음속으로 향하고 있다. 이는 같은 주제를 다룬 다른 그림들에서 일반적으로 시메온이 하늘을 향해 바라보고 있는 모습으로 묘사된 것과 대조적이다. 다음 순간 하느님께 감사를 드리고 평화롭게 생을 마감할 수 있도록 기도할 것이다.

이 그림을 암스테르담의 미술 애호가 더크 반 카텐부르흐(Dirck van Cattenburgh)가 의뢰한 것이기 때문에 그 주제에도 불구하고 화가가 자신의 개인적인 작별 인사로 의도한 것은 아니다.

자화상

Self-Portrait

1669
렘브란트
캔버스에 유채, 86×70.5cm,
내셔널 갤러리, 런던

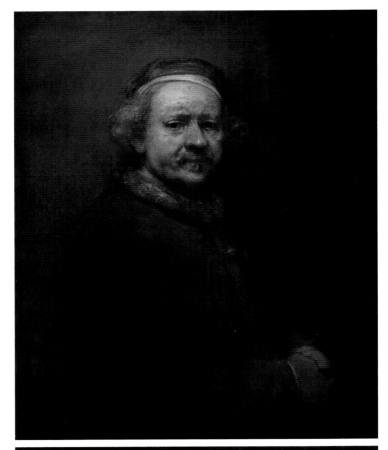

베레모를 쓴 자화상

Self-Portrait with Beret

1669
렘브란트
캔버스에 유채, 71×54cm,
우피치 미술관, 피렌체

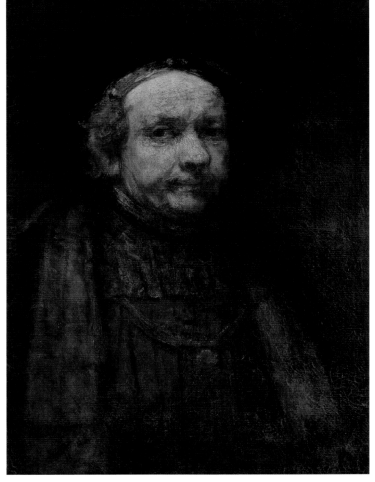

자화상

Self-Portrait

1669
렘브란트
캔버스에 유채, 65×60cm,
마우리츠호이스 미술관, 헤이그

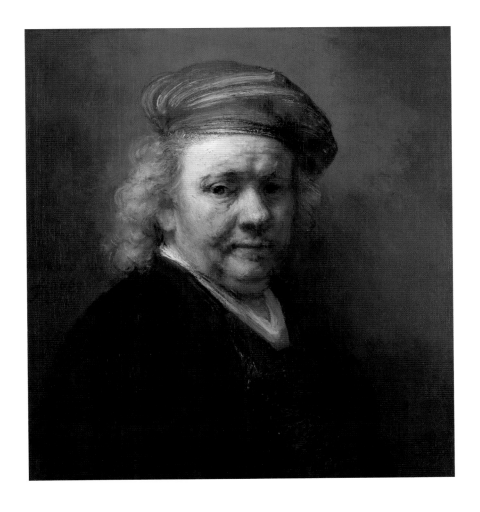

렘브란트는 활동하는 기간 내내 자화상을 제작했다. 모두 합해서 80점가량이며, 이는 작가가 제작한 회화와 동판화 작품의 약 십분의 일에 해당하는 양이다. 그러므로 초상화 뒤에 있는 한 인간을 들여다보며 그의 파란만장한 발자취를 살피는 것은 솔깃한 일이다. 그러나 그런 자전적인 해석에 결함이 있는 이유는 렘브란트가 자화상을 제작하게 된 상황이 매번 달랐기 때문이다. 오늘날까지 이어지고 있는 논의는 자화상이 하나의 장기적인 자기성찰인가 하는 것이다. 혹은 그런 해석은 오늘날의 사고방식을 17세기에 적용하려는 것은 아닐까? 그 많은 자화상이 단순히 위대한 작가의 모습을 갖고 싶어 하는 고객을 위해 손쉽게 판매할 수 있는 상품일 뿐이었을까? 말 그대로 자기 홍보용인가? 우리는 수요가 워낙 많아 제자나 조수가 모사한 자화상도 유통되었다는 사실을 알고 있다.

어떤 상황이었던지 간에, 렘브란트는 사람들과 그들의 개성을 묘사하는 일에 매료되어 있었다. 그리고 당시에는 화가가 마치 연기자처럼 자신의 정서와 감정, 그것이 겉으로 드러나는 결과와 감상자에게 미치는 영향을 면밀히 들여다봐야만 이것이 가능하다고 생각했다.

표현이 풍부하면서도 수수한 말년의 자화상은 걸작이다. 거기서 렘브란트는 가차 없이 쪼그라드는 노년의 효과와 어쩌면 개인적인 시련을 묘사하고 있다. 늘어지고 부어오른 얼굴과 눈 아래의 처짐, 늘어진 볼과 피부를 보자. 화가는 자화상에서도 계속 수정하고 탐구했다. 예를 들어 헤이그 자화상에서 쓰고 있는 화려한 베레모는 원래 흰 모자로 시작했다. 허약하고 창백해 보이는 런던 초상화에서 그는 빛과 그림자의 균형을 바꿨으며, 여기서 펴고 있는 두 손은 원래 붓을 쥐고 있었다. 세 초상화 모두 내성적인 느낌이 든다. 이는 노인들이 자기성찰을 하는 경향이 더 있으며 보다 넓은 세상과 그에 대한 집착이 덜 중요해진다는 고전적인 고정관념을 반영하고 있다.

프란시스코 고야

Francisco Goya

불안정한 열의로 가득 찬 생의 마지막 나날

78세의 프란시스코 호세 데 고야 이 루시엔테스(Francisco José de Goya y Lucientes)는 스페인 국왕 페르난도 7세(Ferdinand VII)의 억압적인 정권을 피해 프랑스 남부의 보르도 지방으로 망명했다. 고야에게는 가족 문제도 있었다. 아들 하비에르와 며느리는 유산을 확보하기 위해 작가가 두 번째 결혼으로 이룬 가족과 경쟁하고 있었다. 유산에는 회화 작품, 판화와 드로잉을 포함한 많은 소장품이 있었다. 그러는 사이에 고야의 건강은 만성적으로 불안정해졌다.

하루하루가 분명 위태로운 상황이었지만, 말년에 변함없이 상당한 양의 작품을 제작했고 새롭게 거듭나는 모습을 보여줬다. 고야는 새로운 예술형식이었던 석판화를 시험하며 시대를 앞서갔고, 또 작은 상아판에 그림을 그리는 기술을 고안해 냈다. 그러면서 내내 친척과 가족들의 초상화를 즉흥적으로 그린 뒤 그림에 자신의 나이를 자랑스럽게 적었다. 그리고 고야는 지난 60여 년 동안 해오던 대로 계속해서 매일 빠짐없이 드로잉 작업을 했다. 그 결과 보르도에서 지내는 동안 총 123점의 드로잉으로 이뤄진 화첩 두 권을 새로 제작했다. 화첩에는 사실과 허구와 판타지를 혼합한 고야 특유의 익숙하고 과감한 주제들을 선보였다. 작가의 드로잉은 도합 약 900장이 현존한다.

고야의 말년 작품 전체에서 두 가지 공통적인 특징을 찾아볼 수 있는데, 첫째는 크기가 작다는 것으로 작가의 병약한 건강상태와 시력이 악화된 것이 가장 큰 원인이다. 두 번째는 그가 스스로 하고 싶어 한 작업이었다는 점이다. 사실 고야가 자신의 창작품을 전적으로 추구하겠다는 결심은 1793년부터 세운 것이다. 고야가 마드리드에 집중된 스페인 왕실과 귀족 계급의 가장 중요한 초상화 작가로 여러 해 동안 일한 뒤였다. 이와 같은 결정을 내리게 된 것은 치명적인 질병의 결과였는데 납 중독이 원인이었을 것으로 추정되며 화가는 소리를 들을 수 없게 되어 수화와 입술 읽기에 의지해 의사소통해야 했다.

스페인은 18세기 말과 19세기 초에 유난히 불안정하고 피비린내 나는 시기를 겪고 있었다. 스페인 왕조의 보수적 절대주의와 가톨릭교

출생 장소와 출생일 스페인 아라곤의 푸엔데토도스, 1746년 3월 30일

사망 장소와 사망일 프랑스 보르도, 1828년 4월 16일

사망 당시 나이 82세

혼인 여부 호세파 바예우(Josefa Bayeu)와 결혼했으며 그녀는 1812년에 사망했다. 슬하에 6명의 자녀를 두었으나 그중에서 아들 하비에르(Javier)만이 1828년까지 생존했다. 고야는 보르도에서 지내는 동안 기혼녀인 레오카디아 조릴라 이 와이스(Leocadia Zorrilla y Weiss)와 그녀의 두 자녀 기예모(Guillermo), 마리아 델 로자리오(María del Rosario)와 함께 살았다. 마리아는 고야의 사생아였을 것으로 추측되며 그녀 또한 작가였다.

사망 원인 종양을 비롯하여 여러 가지 질병으로 몇 년간 고생했다. 사망하기 몇 주 전 뇌졸중을 앓았다.

마지막 거주지와 작업실 보르도에 있는 포세(현재 쿠어) 드 랭탕당스 39번지의 3층 아파트

무덤 고야는 라 샤르트루스 묘지에 있는 마르틴 미구엘 데 고이코체아 가족묘에 묻혔다. 묘지는 1888년에 폐쇄되었으며 고야의 유해는 (없어진 두개골을 제외하고) 마드리드의 에르미타 데 산 안토니오 데 라 플로리다로 이장됐다.

전용 미술관 없음. 푸엔데토도스에 있는 고야의 생가가 일부 살아남아서 '프란시스코 고야 생가'로 복원됐다. 작가의 많은 작품이 현재 마드리드의 프라도 미술관에 있다. 사라고사에 있는 고야 미술관에도 그의 작품이 소장되어 있는데 14점의 회화 작품과 주요 동판화 연작이 포함되어 있다.

'모든 것이 그립습니다. 내가 가진 것은 의지력뿐입니다.'

─ 고야가 호아킨 마리아 페레르(Joaquín María Ferrer)에게 보낸 편지 중에서 1825년 12월 20일

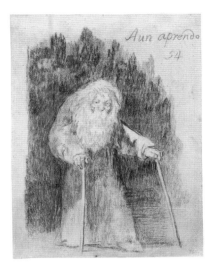

프란시스코 고야, 〈아운 아프렌도 '아직도 배우는 중'(Aun aprendo, 'Still learning')〉, 1824~8, 종이에 검정 연필, 19.2×14.5cm, 프라도 미술관, 마드리드
수염과 백발이 풍성한 한 노인이 길고 헐거운 겉옷을 입은 채 막대기 두 개로 몸을 지탱하고 있다. 그의 뒤편으로 어두운 그림자가 보인다. 생기 있고 호기심 많은 그의 눈이 놀랍다. 그림 속 문구가 '아직도 배우는 중'이라고 설명한다. 남자는 신체적으로 고야를 닮지 않았지만 이 드로잉은 늙어가는 작가의 '비유적 자화상'이라고 자주 해석된다.

'나는 지금 당신의 지극히 아름다운 편지를 처음부터 끝까지 다 읽었으며 너무 기뻐서 덕분에 완쾌되었다고 말해도 지나치지 않습니다. 정말 고맙습니다! [...] 당신의 다정한 고야가 천 번의 입맞춤과 모든 것을 보냅니다.'
—
고야가 연인 레오카디아에게 보낸 것 중 유일하게 현존하는 편지 중에서. 1827년 8월 13일

'내가 얼마나 행복한지 말로 다 할 수 없다. 나는 건강이 좀 좋지 않아 앓아누웠다. 다행히 네가 그들(하비에르의 아내와 아들 마리아노)과 동행할 수 있다면 나는 더없이 기쁠 것이다.'
—
고야가 보르도를 방문할 예정이었던 아들 하비에르에게 보낸 쪽지. 1828년 3월 말

회의 거대한 권력이 계몽주의 사상 그리고 국제적 혁명운동과 충돌했기 때문이다. 1810년에서 1815년 사이의 시대 상황에서 영감을 얻어 고야는 〈전쟁의 재난(Los desastres de la guerra)〉이라는 유명한 동판화 연작을 제작했다. 1814년에 독재적인 국왕 페르난도 7세가 집권하면서 구체제가 복원되었다. 프랑스 국왕 요셉 보나파르트(Joseph Bonaparte)의 궁정화가로 활동을 계속했던 고야는 스페인에 머물며 때때로 새 왕조를 위해 작업하기도 했다. 페르난도는 3년간의 '자유주의 간주곡'이라고 불린 '스페인의 봄'(1820~3) 시기에 권력을 휘두르지 않았지만, 그 뒤에 다시 억압적인 통치를 재개했다. 작가는 계몽주의의 편에 서서 그의 환상적인 동판화, 드로잉과 소위 '검은 그림들(Pinturas negras)'(1819~23)을 통해 인간의 마음을 계속 탐구했다.

1824년 9월 초, 파리에서 여름을 지낸 고야는 예방책으로 보르도에 있는 스페인과 남아메리카 출신 이주자들과 정치적 망명자들의 공동체에 합류했으며 여기에는 오랜 친구, 지인들이 있었다. 이곳으로 여행하는 공식적인 이유는 보주산맥(Vosges Mts.)에 있는 온천 휴양지에서 6개월을 보내기 위해서였으며 1825년 왕으로부터 6개월 더 연장하도록 허락받았다. 고야는 생의 마지막 4년 동안 마드리드에 두 번 돌아갔는데 궁정에서 '왕실' 연금을 주선하기 위한 이유도 있었다. 그는 보르도에서 레오카디아 조릴라와 그녀의 두 자녀 그리고 몇몇 친구들과 함께 평화롭고 소박한 생활을 했다.

1825년 5월의 한 진료 기록에 의하면 작가는 많은 부기를 비롯해 위장, 방광과 관련된 여러 가지 불치 질환을 앓고 있었다. 이후 몇 주가 지나면서 부분적으로 회복된 것으로 보인다. 고야가 매일 계속해서 그림을 그렸다는 기록이 있지만, 당시의 작품은 수준이 떨어져서 대부분 파괴된 것으로 추정된다. 이후 건강이 서서히 악화되었으며, 1828년 4월 초에 뇌졸중을 앓아 오른쪽 반신이 마비됐다. 그로부터 2주간 생존하였는데, 매우 혼란스러워했다. 고야는 레오카디아와 그녀의 자녀들에게 유리한 유언장을 써달라고 청했지만, 며느리가 허락하지 않았다. 고야는 4월 16일에 세상을 떠났으며 그의 모든 유산은 아들 하비에르에게 상속되었다.

고야와 의사 아리에타

Self–Portrait with Dr. Arrieta

1820
프란시스코 고야
캔버스에 유채, 114.6×76.5cm,
미네아폴리스 미술관

고야는 1819년 마드리드의 교외에 있던 정원이 딸린 작은 집(Quinta del Sordo, 이른바 '귀머거리 집')을 매각했는데, 작가의 말에 의하면 그해 말쯤 급성으로 생명을 위협하는 질병을 앓았으며 현재까지 그게 무엇이었는지 밝혀지지 않았다. 1820년에 제작된 이 놀라운 자화상에는 그의 친구인 마드리드의 의사 유지니오 가르시아 아리에타(Eugenio García Arrieta)가 함께 등장하며 그림에 적힌 긴 문구가 설명하듯 '감사의 그림'이었다. 작품은 치료에 대한 감사로 증정된 봉헌물(奉獻物)의 성격을 띠고 있다.

창백하고 쇠약한 환자의 상태가 매우 좋지 않아 보인다. 그는 의사의 부축을 받으며 '임종의 자리'에서 침대 시트를 움켜쥐고 있다. 두 남성 모두 초록색 옷을 입고 있다. 어두운 배경에 세 사람의 머리가 보이는데 그중 한 명은 종부성사를 주기 위해 준비하고 있는 사제나 수도사일 수 있다. 고야는 이 위급한 사태를 겪은 후 8년을 더 살았다. 1820년에 그는 마드리드에 소재한 새 집에서 그의 유명한 '검은 그림' 작업을 시작했다.

Goya agradecido, á su amigo Arrieta: por el acierto y esmero con q.ᵉ le salvó la vida en su aguda y
peligrosa enfermedad, padecida á fines del año 1819. á los setenta y tres de su edad. Lo pintó en 1820.

보르도의 우유 파는 아가씨

The Milkmaid of Bordeaux

1827년경
프란시스코 고야
캔버스에 유채, 74×68cm,
프라도 미술관, 마드리드

이 유화는 고야가 말년에 그린 수많은 작품(소실된 것이 많다) 중 하나다. 이 시기에 작가는 신속하게 작업했으며 더 이상 실력이 절정에 있지 않았다. 〈우유 파는 아가씨〉는 그의 연인 레오카디아가 1830년 초까지 가지고 있던 고야의 마지막 작품이었으며 그 제목을 편지에서 언급한 것도 그녀였다. 그녀는 재정상의 이유로 1830년 말 작가의 친구였던 후안 바우티스타 데 무기로에게(93쪽 참조) 그림을 매각했으며 1945년 프라도 미술관에 기증될 때까지 무기로의 가족이 소장하고 있었다.

레오카디아의 증언에도 불구하고 2001년 이 유명한 작품의 제작자에 대해 의심이 제기되었는데, 작품의 아래 왼쪽 부분에 서명이 있다. 작품은 느슨하게 그려져서 때로는 인상주의의 전신으로 간주되기도 했다. 특이하게도 흐리게 보이는 밑그림은 고야의 다른 작품에서는 찾아볼 수 없으며 그림의 수준이 다소 떨어지는 데다가 우울해 보이는 인물의 모티프나 포즈도 고야의 전형적인 형태가 아니다. 이 작품이 고야와 그의 딸 마리아 델 로자리오가 공동으로 작업한 것이었을까? 혹은 딸이 연습하던 캔버스 위에 작가가 그림을 그린 것일까? 이 민감한 사안에 대해 고야를 연구하는 학자들 간에 제시되는 주장은 서로 반박되고 있다. 어쨌든 간에, 그 수준을 떠나서 이 작품이 고야의 힘들었던 마지막 시기를 대변하고 있다는 점에 대해 많이들 동의한다.

후안 바우티스타
데 무기로의 초상

Portrait of Juan Bautista de
Muguiro

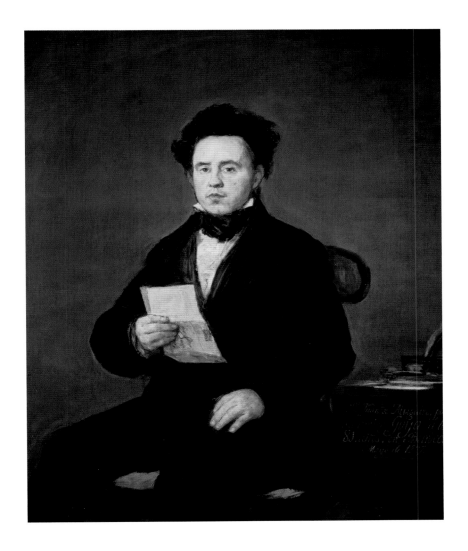

1827
프란시스코 고야
캔버스에 유채, 103×85cm,
프라도 미술관, 마드리드

고야는 말 그대로 마지막 숨을 거둘 때까지 계속 그림을 그렸으며 대부분 친척과 친구들의 친밀한 초상화였다. 1820~7년 사이에 제작한 14점의 초상화는 그 전 수십 년 동안 제작한 200점 이상의 초상화에 더해져 그의 작품세계의 삼분의 일가량을 차지한다. 작가의 마지막 초상화는 그 직접성을 주목할 만하다. 이 작품에서 화가는 장르 특유의 전통적 요소들과 말년 작품에서 보이는 소박함을 결합시켰다.

서명과 1827년 5월이라는 날짜가 눈에 잘 띄게 적힌 이 초상화는 제한된 팔레트를 사용한 것으로 당시 고야가 여러 가지 신체적 질병을 앓고 있었음에도 거장다운 기백을 보여준다. 일부분은 불안정한 손으로 붓질한 것이 명백하게 드러나며, 잉크병과 종이, 깃펜이 놓여 있는 오른편 책상은 최소한의 붓질로 그렸다. 은행가 겸 사업가인 후안 바우티스타 데 무기로는 금방 뜯은 편지를 들고 있는데 감상자를 자신감 있게 응시하고 있다. 작가의 친구이자 먼 친척이었던 그도 보르도에 거주하고 있었다. 무기로는 1827년 7월 2일에 마드리드로 여행하는 허가증을 발급받았으며 81살의 고야와 동행한 것이 거의 확실하다.

조지프 말로드 윌리엄 터너

Joseph Mallord William Turner

출생 장소와 출생일 영국 런던, 1775년 4월 23일

사망 장소와 사망일 영국 런던 첼시 데이비스 플레이스 6번지, 1851년 12월 19일

사망 당시 나이 76세

혼인 여부 미혼. 미망인이었던 사라 댄비(Sarah Danby)와 두 딸 에바리나(Evelina), 조지아나(Georgiana)를 두었다. 미망인 소피아 캐롤라인 부스(Sophia Caroline Booth)와 동거했으며 소피아가 첫 결혼에서 얻은 아들 존 파운드(John Pound)를 자신의 의붓아들로 생각했다.

사망 원인 심장질환을 포함한 여러 가지 질병으로 사망했다. 터너는 매우 비만이었고 당뇨병을 앓았으며 납중독으로 인한 본태성 떨림을 앓았을 것으로 추정된다.

마지막 거주지와 작업실 마지막 거주지는 런던, 첼시, 데이비스 플레이스 6번지였으며, 작업실은 런던 소재 퀸 앤 스트리트 47번지에 위치했다.

무덤 런던 세인트 폴 대성당

전용 미술관 없음. 그러나 그가 기증한 덕분에 그의 작품의 상당한 부분(유화 약 300점과 소묘와 수채화 약 3만 점)을 런던의 테이트 브리튼 클로어 갤러리에서 볼 수 있다.

'사람들이 그를 방문했을 때, 그는 때로 '일에 열중해서' 정신을 못 차리고 어지러워했다. 그러나 안타깝게도 사실은 최근에 그가 그림을 그리는 동안 끊임없이 셰리주를 마시는 것 같다.'
—
월터 톤버리(Walter Thornbury), 1862년에 쓴 작가의 전기 『J.M.W.터너의 일생(The Life of J.M.W. Turner.)』 중에서

끊임없이 태양을 추구하며

조지프 말로드 윌리엄 터너는 60세였던 1835년부터 세상을 떠난 1851년 12월 19일까지 초기 빅토리아 시대 예술계와 갈등하면서 갈수록 고립된 생활을 했다. 이렇게 점점 움츠러 들어간 과정은 1829년 작가의 조수이기도 했던 아버지의 죽음으로까지 거슬러 올라갈 수 있다. 성미가 까다로운 노인인데다 추레하고 괴짜였던 터너는 갈수록 온갖 종류의 일시적이거나 만성적인 질병으로 고생했으며, 말년에는 정신질환도 앓았다. 터너는 교육을 거의 받지 못한 소피아 부스와 오랫동안 알고 지내다가 1846년부터 동거를 했는데 둘의 관계는 작가에게 도움이 되지도 않았고, 부적절하다는 생각에 이 사실을 감추고 살았다. 평론가들은 터너의 새로운 작업을 갈수록 맹렬히 공격했는데, 그들은 작품을 이해하지도 못했고 터너가 신체적으로나 정신적으로 쇠약해지는 증거라고 생각했다. 그러나 이제야 우리가 알듯이 진짜 원인은 터너가 혁신가이자 선지자로서 시대를 너무 많이 앞서갔기 때문이다. 후기 작품들은 작가의 가장 훌륭한 작품들이었는데 인상주의뿐만 아니라 20세기 추상미술을 향한 기틀을 닦았다. 이것이 가능했던 이유는 터너가 고객이나 평단에 신경을 쓰지 않고 아무런 제약 없이 작업을 할 수 있었기 때문이다.

고령의 터너가 '세월과 동떨어진' 화가라는 이미지는 사실 매우 상투적인 클리셰(cliché)일 뿐이며 2014년과 2015년에 런던 테이트 브리튼에서 '말년의 터너: 자유로워진 그림(Late Turner: Painting Set Free)'이라는 전시회가 개최된 이후로 완전히 바뀌었다. 화가가 60~70대였던 1840년대에 이르기까지 줄곧 공적인 역할이나 사회생활에서 적극적으로 활동했다. 터너는 영국 왕립 미술원 모임에서 아버지 같은 존재로 간주되었으며 젊은 작가들에게 조언해 주고는 했다. 이런 상황은

조지프 말로드 윌리엄 터너, 1847, 다게레오타입.
사진: 존 자베즈 에드윈 메이올(John Jabez
Edwin Mayall)
유일하게 알려진 화가 터너의 초상 사진으로
그가 사망하기 4년 전에 촬영됐다. 1839년
프랑스인 루이 자크 망데 다게르(Louis–
Jacques–Mandé Daguerre)가 발명한
다게레오타입은 은칠을 한 구리판에 직접
노출시키는 방법으로 이미지가 특히 선명하고
상세하게 찍혔다. 일부 전문가들은 메이올의
사진이 1799년에 제작된 젊은 시절 작가의
자화상을 모방할 의도였다고 생각한다.

찰스 조셉 허맨델(Charles Joseph
Hullmandel), 알프레드 기욤 가브리엘 도르세
(Alfred Guillaume Gabriel d'Orsay) 모사,
〈조지프 말로드 윌리엄 터너의 초상화 – '희망의
오류'(Portrait of J.M.W. Turner – 'The
Fallacy of Hope')〉, 1851, 종이에 석판화,
32.8×22.5cm, 테이트 미술관, 런던

터너가 사망하기 직전까지 계속되었고 작가의 엄청난 명성은 동료나 동시대 작가가 세상을 떠나는 와중에도 계속되었다. 게다가, 터너의 작품은 단절이 아닌 지속성이라는 성격으로 특징지어졌다. 터너는 이런 성향을 직접 입증했는데, 젊은 시절의 자신과 '대화'를 나누고 초기 작품들을 수정한 다음 다시 전시했다. 터너가 영국민에게 남긴 유명하고 거대한 유산은 이에 걸맞게 생애 전반(全般)에 걸친 작품을 포함한다.

터너의 건강이 악화되었다는 것은 사실이며 점차적으로 공적인 지위와 작품 제작에 영향을 미쳤다. 믿을만한 근거자료가 없어서 그가 정확히 어떤 질병을 앓았는지 밝히기 어렵지만 우리는 비만이었던 터너가 말년에는 치아를 모두 잃고 유동식에 의존했다는 사실을 알고 있다. 잘 알려진 대로 그는 태양을 응시하는 것을 좋아했는데 이런 행동이 백내장을 유발할 수 있음에도 불구하고 근접거리 작업을 위해서 안경을 착용해야 했던 것 외에는 시력이 좋았던 것 같다. 그는 1849년까지도 미술협회에서 회고전을 준비하려는 제안을 거절했는데 아마도 너무 '유고전' 같다는 이유였을 것으로 추정된다. 마지막 순간까지 터너는 최신 미술계와 연관되기를 원했다. 터너는 1850년에 마지막으로 자신의 작품을 전시했다. 그해 노화가 가져오는 신체적 쇠약에 대해 '나는 그것을 항상 진저리나게 두려워했다'라고 기술했다.

1840년대에 이르러서 영국 미술계는(사회도 전반적으로) 터너의 초년에 비해서 급격하게 변했다. 고객은 이제 귀족층뿐만 아니라 주로 상인, 기업가, 산업가들이었고 이 개인 수집가들은 영국 현대 미술에 관심을 보였는데, 자연스럽게 터너에게도 많은 관심을 보였다. 그의 후기 작품은 당대의 급속히 진화하는 격변기가 가져온 기술적 혁신을 소개했다. 새로운 미술 사조가 생겨나고 있었는데 예를 들어 라파엘전파는 기독교적인 주제의 부흥에 집중하면서 초기 르네상스 시대에서 영감을 가져왔다. 예술적 기교와 섬세하게 마감된 밝은 작품들은 점점 더 성공을 누리며 1840년대에 새로운 미의식이 서서히 드러났다.

박식했던 터너는 시각적인 경험의 역동성과 복잡성을 모두 담아

캔버스 위에 해석하는 방법을 찾기 위해서 60년 이상을 노력했다. 시각적 경험이란 다른 무엇보다도 자연 현상과 그 안에서 인간이 차지하는 역사적 위치를 일컫는다. 관찰과 그것을 캔버스와 종이에 동화시키는 것이 바로 터너 작품의 본질이다. 작품의 질감과 공간감, 형체와 형체 상호 간의 정리, (변형된) 색채의 편성 그리고 무엇보다 자연과 인간이 살아가야 하는 세상에서 그가 관찰한 역동성과 가변성, 터너는 '진리'를 찾는 과정에서 이 모든 문제를 다뤘다. 터너를 외형적 개선에만 관심 있는 '모더니스트'라고 부르는 것은 부당하다. 그렇게 평가하기에 터너는 19세기 중반까지도 당대의 사회에 깊이 관여하고 있었다.

터너는 여러 달 동안 병환으로 자리를 보전하다가 1851년 12월 19일 소피아 부스의 집에서 세상을 떠났다. 그가 마지막으로 한 말은 '태양은 신이다!'라고 전해진다. 부스 부인은 그 후 화가가 그녀에게 보낸 많은 편지를 태워버렸다. 터너는 세인트 폴 대성당에서의 성대한 장례식과 안장된 후 세울 기념비에 들어갈 비용을 남긴 채 사망했다.

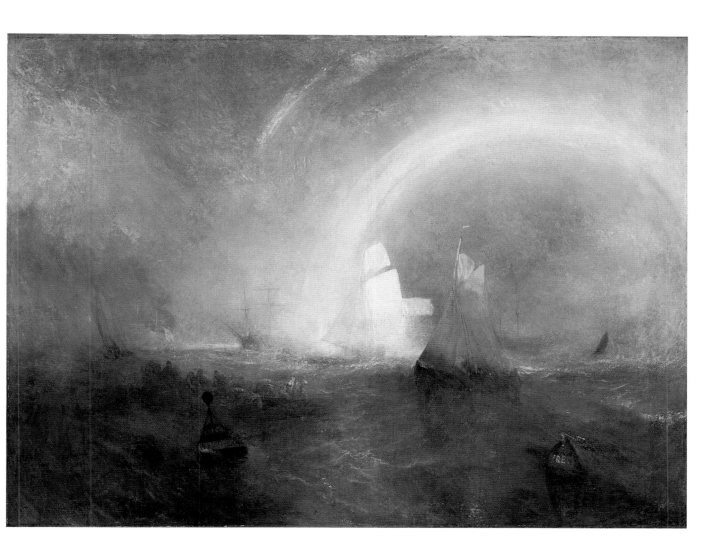

조난선 부표

The Wreck Buoy

1807년경
조지프 말로드 윌리엄 터너
1849년 재작업 및 전시,
캔버스에 유채, 93×123cm,
워커 아트 갤러리, 리버풀 국립 박물관

미술사학자이자 터너의 열렬한 지지자였던 존 러스킨(John Ruskin)은 이 캔버스를 일컬어 '그의 고귀한 손이 재주를 잃기 전에 그린 마지막 유화'라고 불렀다. 이 작품을 발표하기 10년 전부터 터너는 왕립 미술 아카데미에서 서서히 존재감을 잃고 있었다. 〈조난선 부표〉는 그러던 중 1849년 연례 전시회에 선보인 작품들 중 하나이다. 이 작품은 터너의 초기 작품으로 그는 엿새 동안 공들여 다시 작업했다. 그는 온갖 종류의 세부사항을 첨가했고 빛과 그림자의 대비를 더 강화시켰다. 햇살이 짙은 안개를 뚫고 빛나며 수평선에 흐릿한 쌍무지개가 보인다. 대기의 상태에 따라 변하는 빛은 바다, 폭풍우와 함께 터너가 평생을 두고 사용한 주제이며, 자연의 세력 앞에서 그림 속 노 젓는 사람들 같은 인간은 미미한 존재다. 여기서는 상징주의도 찾아볼 수 있다. 무지개가 나타내는 희망은 난파선을 표시하는 부표가 암시하는 상실감과 대조를 이룬다. 1849년에 「더 아트 저널(The Art Journal)」 잡지에서 이 작품을 '터너의 말년 작품 중에서 최고'라고 일컬었다. 다른 간행물에서도 이 작품은 '그가 색채를 사용하는 재능을 보여주는 훌륭한 예'라고 이야기했다.

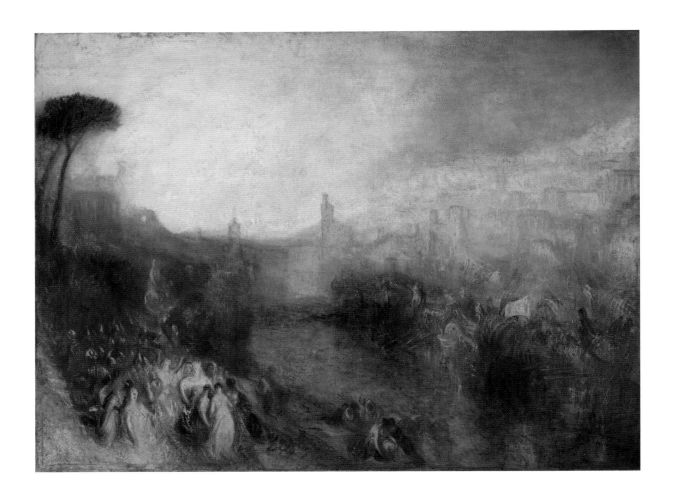

함대의 출발
The Departure of the Fleet

1850
조지프 말로드 윌리엄 터너
캔버스에 유채, 89.9×120.3cm,
테이트 미술관, 런던

터너가 1850년에 로열 아카데미의 연례 전시회에 마지막으로 참가했을 때, 네 점의 유화가 하나의 앙상블을 이루는 작품을 전시했다. 그중에서 세 점이 아직 전해진다. 터너는 버질(Virgil)의 「아이네이드(Aeneid)」에서 영감받았는데 트로이의 아이네이아스(Aeneas)와 사랑에 빠지는 카르타고의 여왕 디도(Dido)의 이야기다. 주인공은 로마 민족을 세울 운명으로 신들의 요구에 따라 이탈리아로의 여정을 계속해야 했으므로 디도와 머물 수 없었다. 이 그림에서 아이네이아스가 함대를 이끌고 출항하는 모습을 보여주며, 디도는 절망하며 수행원들과 왼쪽 아래에서 지켜보고 있다. 터너는 평생 동안 역사적, 신화적 주제를 그렸는데, 도덕적 교훈을 주기 위해서가 아니라 당대에 대해 논평하고 자신의 대표적인 풍경을 그릴 구실을 얻기 위해서였다. 터너는 프랑스 화가 클로드 로랭(Claude Lorrain)을 훌륭한 본보기로 삼았다. 소피아 부스에 의하면 터너는 그녀의 집에서 마지막 네 작품을 그렸다. '그림을 나란히 세워놓고 터너는 하나에서 다음 그림으로, 이것을 그리다가 다른 것을 손보는 식으로, 번갈아가며 작업했다.' 터너는 보통 작품을 전시장에 가서야 완전히 끝마쳤는데 그 유명한 '바니싱 데이(로열 아카데미 전시가 시작하는 날 작가들이 현장에서 마지막으로 작품에 마무리 작업을 하는 날 - 역자 주)'에 대중들 앞에서 자신의 기교를 보여주는 행사로 발전했다. 그러나 1850년에는 그의 건강이 너무 악화되어 그림 네 점을 모두 집에서 완성했다. 이 작품은 「희망의 오류(Fallacies of Hope)」라는 터너의 자작시에 나오는 다음 시구를 동반하고 있다. '뜨는 달이 출발하는 함대를 비췄다/천벌이 불려와, 사제는 독배를 쥐었다.'

이탈리아 제노아

Genoa, Italy

터너는 세상을 떠나는 해까지 수채화를 집중적으로 그렸다. 과거에 유럽 전역으로 여행하며 만든 스케치에서 자주 영감을 받았다. 1830년부터는 수채화 작품을 전시하지 않아 수채화를 둘러싼 아우라가 더욱 강해졌다. 터너는 몇몇의 일부 수집가나 자신의 즐거움을 위해서 수채화를 그렸다.

터너가 만든 수채화 '마지막 세트'에 포함된 이 작품은 스위스와 이탈리아의 풍경으로 1846년과 1851년 사이에 제작됐다. 제목에 주목할 필요가 있는데 터너가 직접 붙인 것이 아니며 이 작품은 전통적으로 '제네바'라고 불렸다. 그림 속 전경에 영국 군인으로 보이는 인물들 때문에 작가가 어떤 풍경을 묘사한 것인지에 대해 논란의 여지가 있다. 이곳이 어디든지 간에 터너가 생애 마지막까지 빛의 움직임을 암시하듯이 종이 위에 전달하는 방법을 탐구했다는 것이 명백하다. 터너는 유난히 느슨하게 붓질했으며 거의 항상 전경에 구상적인 요소로 이뤄진 세부사항을 그려 넣었다.

1851년경
조지프 말로드 윌리엄 터너
종이에 물과 연필,
37×54.3cm,
맨체스터 시티 갤러리, 맨체스터

에두아르 마네

Édouard Manet

출생 장소와 출생일 프랑스 파리, 1832년 1월 23일

사망 장소와 사망일 프랑스 파리, 1883년 4월 30일

사망 당시 나이 51세

혼인 여부 수잔 린호프(Suzanne Leenhoff)와 1863년에 결혼했다. 그녀에게는 이미 레옹(Léon)이라는 아들이 있었으며 마네와는 자식이 없었다.

사망 원인 마네는 매독과 연관된 척수변성을 앓았다. 그는 1879년경부터 만성적인 통증에 시달렸으며 걷고 서는 것이 갈수록 어려워졌다. 1883년 4월 20일에 괴저로 인해 왼쪽 다리를 절단했다.

마지막 거주지와 작업실 마지막 거주지는 파리 상트페테르부르크가, 작업실 역시 파리 암스테르담가 77번지 위층에 있었다.

무덤 파리 드 파시 묘지

전용 미술관 없음. 마네의 작품은 파리의 오르세 미술관, 미국에서는 뉴욕 메트로폴리탄 미술관과 필라델피아 미술관을 포함하여 여러 미술관에서 찾아볼 수 있다.

작고 감성적인 그림을 그린 병든 화가

1882년 5월, 갓 50세가 된 에두아르 마네는 프랑스 화가들의 성패를 좌우하는 주요 행사인 파리 살롱에 참가했다. 그리고 그것이 마지막이 되었다. 그전 해 마네는 레지옹 도뇌르(Légion d'honneur)의 기사 훈장을 수훈하며 처음으로 공식적인 표창을 받았다. 마네는 1863년부터 살롱에 지원했었다. 그 첫해와 향후 몇 번은 탈락했지만 1879년부터는 정기적으로 전시해 왔다. '모던 시티 라이프를 그린 화가'로 알려진 그가 선동가로서의 명성을 얻은 곳도 살롱이었는데 1863년에 완성한 〈올랭피아(Olympia)〉와 〈풀밭 위의 점심 식사(Le Déjeuner sur l'herbe)〉 같은 작품을 통해서였다. 그리고 1874년에 '공식적으로' 출범한 새로운 화풍의 대규모 인물화가 극렬하게 비난받은 것도 살롱에서였다. 1876년에 마네는 탈락한 작품들을 자신의 작업실에서 전시했다. 갈수록 적은 수의 작품을 출품했지만 인상주의자들의 연례 단체전에도 참가했다. 같은 해에 마네의 친구였던 시인 스테판 말라르메(Stéphane Mallarmé)가 「인상주의자와 마네(Les Impressionnistes et Édouard Manet)」라는 수필을 통해 인상주의 작가들을 열렬히 지지했다. 2년 뒤 마네의 작품들은 파리에서 매우 낮은 가격에 사고 팔렸다.

그러나 세상은 변하고 1880년에 마네의 작품 25점이 판매되면서 상업적으로 큰 성공을 거뒀다. 살롱에 마지막으로 전시한 1882년에는 거의 처음으로 많은 이들의 찬사와 인정을 받게 되었다. 그때 전시한 두 작품이 17살의 여배우 잔느 드마르시(Jeanne Demarsy)의 초상화 〈잔느 – 봄(Jeanne – Spring)〉(1881), 그리고 많은 논란을 일으켰던 〈폴리베르제르 바(A Bar at the Folies – Bergere)〉(1882)였다. 〈잔느〉가 찬사를 받은 이유 중 하나는 인상주의 작품이 아니라는 점 때문이었다.

마네는 한동안 건강이 나빠졌는데, 갈수록 거동하기 어려워졌다. 마네의 질환은 척수변성으로, 매독에 의한 진행성 신경 질환이다. 작가는 파리 외곽에서 아내, 아들과 자주 머물면서 물요법(hydrotherapy)을 받았다. 녹음과 화초를 즐길 수 있는 환경이었지만 이따금 무료함과 외로움을 호소하기도 했다. '갇혀 지내는' 마네는 많은 서신을 주고받

「라 비 모데른(La Vie moderne)」
표지 - 데스물랭(Desmoulin)의 마네 초상화,
1883년 5월 12일, 캐나다 국립 미술관의
도서관과 기록 보관소, 오타와

에두아르 마네, 〈팔레트를 든 자화상(Self -
Portrait with Palette)〉, 1879, 캔버스에 유채,
92×73cm, 프랑크 지로 컬렉션

'끔찍한 한 달이었다. 매일 비가 오거나
바람이 분다. 날씨 탓에 기분 전환이 되지
않는데, 특히 병약한 사람한테 더욱 그렇다.
야외에서 작업을 거의 할 수 없었기 때문에
즐거움은 마차를 타는 것과 독서뿐이다.
나한테 해 줄 얘기가 많다고 했는데 다음
편지에 써서 보내주지 그래? 왜냐하면, 내가
이곳 체류 기간을 10월 말까지 연장할지
모르기 때문에 파리로 돌아갈 때까지
기다리려면 너무 오래 참아야 하거든. 나는
어느 정도 회복되어서 돌아가고 싶은데
이곳에서 지낸 두 달이 진정으로 도움이
되었어.'
—
1882년 8월 말 또는 9월 초, 에두아르 마네가
메리 로랑(Méry Laurent)에게 보낸 편지 중에서

으며 편지에 수채화로 삽화를 그리기도 했다.

작가가 파리지앵을 그린 초상화에서 최신 패션이 두드러지게 드
러난다. 마네는 유행을 따라가기 위해 패션 디자이너와 모자상, 의상
실을 최대한 자주 방문했다. 마네의 포부는 당대 파리 여성을 기록하
는 것인 듯 했지만 병환으로 점점 더 작업실에서만 지낼 수밖에 없었
다. 마네는 유화로 그리는 것이 갈수록 더욱 어려워졌다. 1883년 4월
말 작가가 세상을 떠났을 때 작업실에서 상당수의 캔버스가 미완성으
로 발견된 이유가 바로 이 때문이다. 그 당시 찍은 사진에서 미완성작
들을 볼 수 있다. 마네는 유언장에서 판매할 작품과 없애버릴 작품을
선택하는 일을 친구 테오도르 뒤레(Theodore Duret)에게 맡겼는데, 뒤레
는 거의 하나도 없애지 않았다. 몇몇은 겨우 스케치 정도에 지나지 않
았지만, 그 미완성 작품을 다른 작가의 손을 빌려 몇 달에 걸쳐 완성시
켰다. 1884년 초에 거행된 경매 결과가 말해주듯이 작품들은 잘 팔렸
다. 그러나 이 기간에 벌어진 일로 인해서 향후 마네의 말년 작품을 평
가하기가 훨씬 더 복잡해졌다.

한편으로, 변하지 않는 것은 없다. 마네의 후기작은 대부분 잘 팔
리는 작은 여성 초상화와 꽃과 과일을 주제로 하는 정물화를 비롯해서
작가의 건강상 더 작업하기 쉬운 파스텔이나 수채로 작업한 정원 풍경
과 소품이었다. 이 작품들은 모두 서서히 인기를 잃었는데 깊이가 없
고, 무의미하고 유행을 타며, 약하고 과도하게 감각적이고, 순전히 장
식적이라는 이유에서 였다. 상투적인 표현으로, 한때 혁신적이었던 화
가는 확실히 병들고 쇠약해져 갔다. 그는 또 창녀와 어울리기를 좋아
했다. 그의 실력은 무디어지고, 전위적인 요소는 먼 메아리처럼 희미
해지고, 예쁘장한 것만 남아 대중에게 인기 있는 귀여운 그림들을 만
들었으며 그들 대부분은 개인 소장품이 되어 조용히 잊혀졌다.

최근에는 여론이 반대로 돌아섰다. 지난 20년 동안 말년의 보다
'여성스럽고' 화려한 작품에 새로이 초점이 맞춰졌다. 크기가 작은 작
품들로 생동감 있는 가벼움, 친밀함과 자유롭고 밝고 신선한 느낌을
특징으로 한다. 관심이 부활한 일부 요인은 페미니스트들의 영향으로
화가가 말년에 동생의 아내인 베르트 모리조(Berthe Morisot)를 비롯해서
마네와 교류하던 여성 작가들로부터 강한 영감을 얻었다는 사실에 주
목했다.

폴리베르제르 바

A Bar at the Folies-Bergère

1882
에두아르 마네
캔버스에 유채, 96×130cm,
코톨드 인스티투트 아트 갤러리, 런던

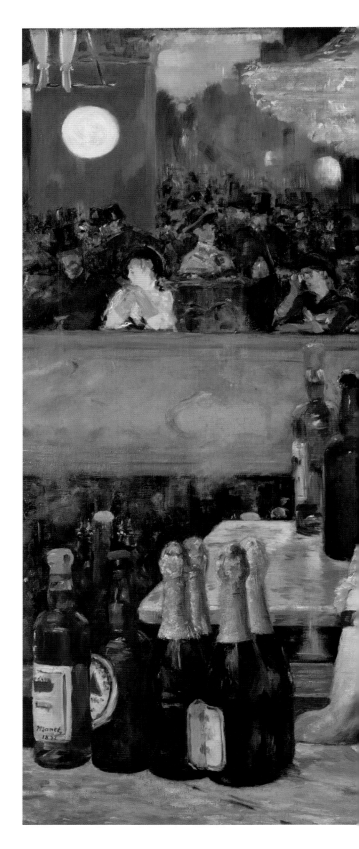

이 멋진 유화 작품은 전통적으로 마네의 마지막 대
규모 걸작으로 평가되었다. 이 작품이 얻은 인기는
그가 후기에 제작한 다른 작품들을 무색하게 만들었
다. 마네는 1882년 살롱에서 이 그림을 처음으로 전
시했고 그 반응은 엇갈렸다. 여자 바텐더가 특이하게
반사된 모습에 대해 다양한 의문이 제기됐다. 반면
축소판 정물화를 이루는 오브제는 즉시 많은 감탄을
자아냈다. 마네는 말년에 사과, 딸기, 복숭아, 귤을 주
제로 하는 소품도 여러 점 그렸다.

파리 중심가에 있는 폴리베르제르는 1869년
에 문을 열었으며 빛의 도시 파리에서 신속하게 가
장 유명한 극장 겸 카바레 클럽이자 근대성의 상징
이 되었다. 그런 면에서 이 기념비적인 그림의 주제
와 대중적인 시각적 언어는 매우 혁신적이다. 마네는
단골손님이었고 예비 스케치를 많이 만들었다. 그는
술병과 그릇에 담긴 과일과 꽃병으로 술집의 구조
를 자신의 작업실에 재현했고 바텐더 중 한 명이었
던 쉬종(Suzon)에게 모델을 서 달라고 청했다. 마네가
말년에 더 이상 외출하기 어려워지자, 그의 작업실은
세련된 파리지앵의 만남의 장소가 됐으며 많은 술과
남성 친구들, 아름다운 여인들이 함께했다. 마네의
부인은 '바텐 카페(작가들이 자주 모이던 파리의 카페 – 역자
주)의 별관'이라고 장난스럽게 표현했다. 덧붙이자면
마네는 남자들보다 여자들이 자기 예술의 진가를 더
잘 알아본다고 생각했다.

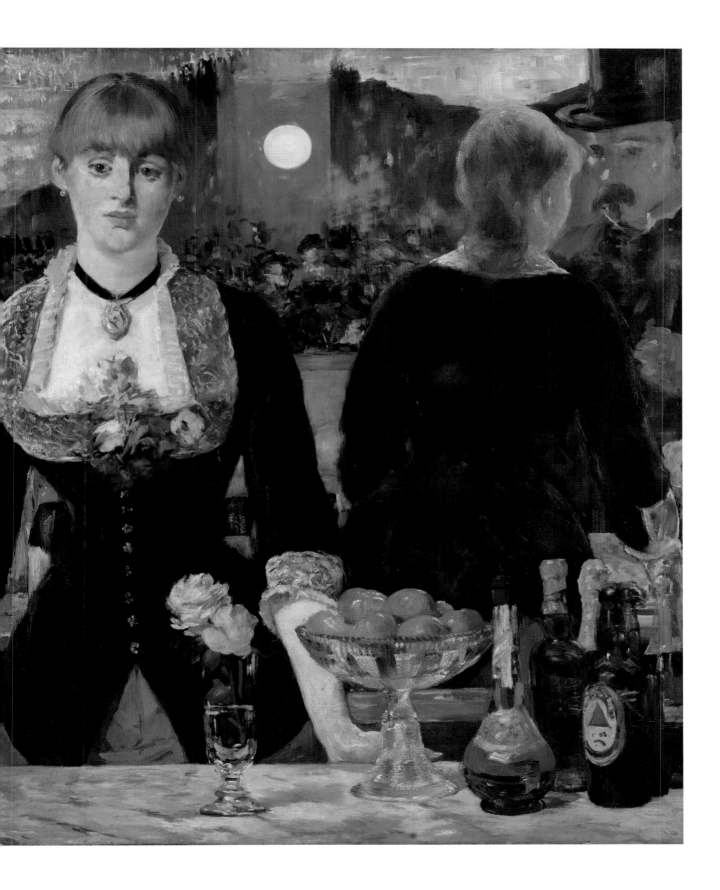

뤼에유 정원의 산책로

A Path in the Garden at Rueil

1882
에두아르 마네
캔버스에 유채, 61×50cm,
디종 국립 미술관, 디종

1882년 여름에 마네는 파리에서 서쪽으로 가까운 뤼에유에 있는 전원 주택을 저술가 겸 극작가인 외젠 라비슈(Eugène Labiche)로부터 빌렸다. 건강이 악화되어 언론에도 보도되었으며 그 뒤 그곳에서 요양하는 시간을 가졌다. 그는 뤼에유에서 일련의 평화롭고 밝은 '정원 그림'을 그렸는데, 이는 마네가 마지막까지 인상주의 방식으로 계속 작업했다는 사실을 보여준다. 뤼에유의 정원을 묘사하는 것이 그에게 가장 중요한 오락거리였다. 그는 파리와 활기찬 도시 생활을 그리워했으며 거동이 점점 불편해지는 사실과 늦여름의 날씨가 자주 좋지 않아 불만스러워했다. 이러한 상황에서 그는 '나는 주의를 환기시키기 위해, 진정으로 건강이 좋다고 느끼기 위해서 작업을 해야 한다'고 기록했다.

꽃이 든 크리스탈
화병

Flowers in a Crystal Vase

화가 겸 수집가인 에티엔 모로 넬라톤(Étienne Moreau
-Nélaton)에 의하면 장미와 흰 백합이 특히 마네
를 '불타오르게' 할 수 있다고 했다. '집안 친구들
이 마네의 꽃 그림을 매우 갖고 싶어 했다. 완전
히 대유행이었다.' 이 그림이 아주 좋은 예다. 모
티프는 마네가 교류하기 좋아하는 도시적이고 유
행에 민감한 여성들에게 어울리는 것이었다. 일
부 수집가들과 마네 일가의 친구들이 실제로 이
런 작품에 열광했으며, 그 결과 대부분이 여러 해
동안 개인 소장품으로 남았다. 이 작품은 불과 몇
십 년 전에서야 새롭게 관심을 받기 시작했다. 논
란이 되었던 1863년 작품에도 꽃이 등장하지만
부수적인 모티프일 뿐이었다. 이 그림의 경우에는
꽃이 주요 소재다. 꽃을 주제로 하는 정물화는 물
론 회화 작품에 수백 년 동안 등장해 온 주제다.

어두운 회갈색 대리석을 배경으로 꽃무늬로
장식된 각진 꽃병이 등장하는 이 유화는 특이하
게도 좌측 하단에 '나의 친구/의사 에반스 선생/
마네'라는 헌정의 글이 적혀 있다. 실제로 작품
을 소유했던 미국인 토머스 W. 에반스(Thomas W.
Evans)는 프랑스에서 나폴레옹 3세(Napoleon III)의
궁정 치과의사였으며 부동산으로 큰 재산을 모
았다. 또 마네는 말년에 전직 여배우 메리 로랑의
후원자였는데, 그녀는 마네의 친밀한 여자 친구
였다. 〈꽃이 든 크리스탈 화병〉은 1979년에 다시
세상에 나타났다.

1882
에두아르 마네
캔버스에 유채, 54.5×35cm,
오르세 미술관, 파리

빈센트 반 고흐

Vincent van Gogh

출생 장소와 출생일 네덜란드 준데르트, 1853년 3월 30일

사망 장소와 사망일 프랑스 오베르쉬르우아즈, 1890년 7월 29일

사망 당시 나이 37세

혼인 여부 미혼. 1882년과 1883년에 걸쳐 18개월 이상 클라시나 호르닉(Clasina Hoornik, 신(Sien)으로 불림), 그녀의 딸 그리고 여름 이후에는 그녀의 어린 아들과 함께 살았다.

사망 원인 자살. 권총으로 자신의 가슴을 쏘고 이틀 뒤에 세상을 떠났다. 반 고흐의 취약한 심리상태는 이미 20대에 두드러진 것이 명백하나 이후로도 계속 의견이 분분한 문제였다. 알코올은 의심의 여지 없이 악영향을 주었으며, 반 고흐는 건강한 방식으로 생활하지 않았지만 편지나 다른 사람들의 증언에 의하면 중간중간 반 고흐가 평온하고 맑은 정신이었던 것이 으레 언급된다. 빈센트의 상태는 간질(생레미에 있던 의사), 조울증처럼 정신병 증세와 우울증을 동반하는 질환으로 추측되며, 보다 최근에는 경계성 성격장애 같은 종류의 성격장애가 제기되기도 했다. 정신 분석가들은 작가의 생애에서 트라우마를 안겨준 경험을 지적한다.

마지막 거주지와 작업실 오베르쉬르우아즈에서 라부(Ravoux) 일가가 운영하는 여인숙

무덤 오베르쉬르우아즈 묘지

전용 미술관 암스테르담의 반 고흐 미술관은 전적으로 반 고흐만 다루는 미술관이다.

병들고, 고뇌에 차고, 지친

남부 프랑스에서 10개월간 지내며 아를 주변에 꽃피는 과수원과 잘 익은 밀밭에서 평화와 영감을 찾은 반 고흐는 1888년 12월 23일 자신의 왼쪽 귀 일부를 잘라냈다. 그 사건은 지난 두 달간 아를에서 함께 지내던 동료 화가 폴 고갱과 잇달아 벌어진 맹렬한 싸움 끝에 일어났다. 빈센트는 고갱이 도착하면 자신이 오래 꿈꿔왔던 '남부지방'의 혁신적인 작가들과 함께 설립하는 공동체의 첫걸음이 되기를 희망했었다.

병원에서 2주를 지낸 뒤 반 고흐는 퇴원했고 다시 작업을 시작했다. 그는 첫 번째 사건을 '단순히 작가의 한바탕 미친 짓'이라고 무시했지만 2월 23일에 재입원해서 이번에는 두 달 반 이상을 머물렀다. 그 사이에 반 고흐가 아를에서 빌려 쓰던 '노란 집' 주변으로 동네에서 소동이 있었다. 30여 명의 동네 주민들은 작가가 정신적으로 불안한 행동을 보이므로 정신병원에 입원시키라는 탄원서를 제출했다. 이에 경찰이 수사에 들어갔으며 노란 집은 봉쇄되었고, 결과적으로 반 고흐는 크게 충격을 받고 모든 생활의 중심으로 삼았던 예술적 활동에 회의를 갖게 됐다. 그런 상황에서도 반 고흐는 암울한 몇 개월 동안 계속 그림을 그렸고 마지막 시기까지 폴 고갱, 폴 시냐크(Paul Signac), 에밀 베르나르(Émile Bernard), 카미유 피사로(Camille Pissarro), 앙리 드 툴루즈 로트레크(Henri de Toulouse-Lautrec) 같은 동료 화가들과 연락하고 지냈으며 그들은 모두 반 고흐의 화가로서 재능을 매우 높이 평가했다. 진지하고, 열정적이고, 고집스러우며 심지어 광신적인 반 고흐는 결코 수월한 성격이 아니었다. 비록 많은 지인들이 반 고흐가 한바탕씩 보인 기행과 성미와 괴상함과 외로움에 대해 언급했지만 작가는 종종 문헌에서 묘사되던 것처럼 외톨이도 아니었다.

1889년 5월 8일에 반 고흐는 자발적으로 생레미에 있는 생폴드모솔 정신병원에 입원했다. 과거 수도원이었으며 아름다운 정원을 가진 그곳에서 반 고흐는 결국 1년간 머물게 된다. 비록 감시하에서였지만 정원과 나중에는 병원 근처 전원에서 그림을 그릴 수 있도록 허락

빈센트 반 고흐, 〈나무뿌리(Tree Roots)〉, 1890,
캔버스에 유채, 50×100cm, 반 고흐 미술관
(빈센트 반 고흐 재단), 암스테르담
어느 정도는 반 고흐가 쓴 편지들 덕분에
사망하기 약 한 달 전까지 예술적 창작물을
상당히 잘 재구성할 수 있다. 마지막 몇 주에
대해서는 상황이 불분명하지만, 운명적인 1890년
7월 27일 아침, 반 고흐가 미완성 캔버스를
작업하는 것이 목격됐다. 그가 그리던 것은
침식된 흙 비탈에서 자라는 나무들의 뿌리와
줄기가 드러나는 그림이다.

받았다. 반 고흐는 기법, 모티프, 색채를 가지고 실험했으며 그 결과에
대해 만족스러워한 것 같다. 그러나 동시에 몇 주씩, 1890년 봄에는 몇
달씩이나 어려운 고비와 쇠약 증세를 겪었으며 그럴 때면 거의 아무것
도 기억하지 못했고, 외롭고 불신을 키우는 격리 기간을 견뎌야 했다.
진정성 있고, 표현력 넘치며 직접적인 작가의 화풍이 브뤼셀의 '레 방
(Les XX)'에서 전시되면서 호평을 받았음에도 불구하고, 곤혹스럽게도
반 고흐는 정신병원에서 상태가 호전되지 않았다. 작품에 대한 긍정적
인 반응은 작가에게 부담만 가중시킬 뿐이다.

(좌)빈센트 반 고흐, 〈자화상(Self-Portrait)〉,
1889, 캔버스에 유채, 51×45cm, 노르웨이
국립중앙박물관, 오슬로
(우)빈센트 반 고흐, 〈수염 없는 자화상(Self-
Portrait without Beard)〉, 1889년 9월 말,
캔버스에 유채, 40×31cm, 개인 소장
이 두 점의 그림은 반 고흐가 그린 여러 자화상
중에서 마지막에 속한다. 첫 번째는 아마도
반 고흐가 정신병 증세로부터 회복할 때
생레미의 정신병원에서 그린 것으로 추정된다.
반 고흐는 스스로 '내가 아플 때 시도했던 것'
이라고 묘사했다. 두 번째는 어머니를 위한
생일선물이었다.

반 고흐는 자신이 회복하는데 정신병원이 아무런 도움도 되지 못
한다는 결론을 내리고 1890년 5월 16일 생레미를 떠났다. 남프랑스로
탐험을 떠나기 전 동생 테오와 함께 2년 동안 몽마르트에서 생활했던
파리로 돌아갔다. 정신병원에 입원한 순간부터 반 고흐는 다시 '북부'
로 돌아가 가족과 연락하기를 갈망했다. 테오와 카미유 피사로는 작가
에게 파리 북서부에 위치한 그림 같은 작가들의 시골 마을 오베르쉬
르우아즈에 대해 얘기해 줬다. 반 고흐는 5월 20일 오베르에 도착하기

'내 인생 또한 그 근간부터 공격을 받고 있고,
내 발걸음도 흔들린다.'
─
반 고흐가 동생 테오(Theo van Gogh)와 그의
아내 요(Jo)에게 보낸 편지 중에서, 1890년 7
월 10일경

전에 동생과 며칠 동안 파리에서 지냈지만 이때쯤에는 빈센트에게 너무 자극이 많은 곳이었다. 오베르는 작가의 마음에 들었으며 반 고흐는 항상 하던 단련된 방식으로 작업에 임했다. 가장 최근에 추정하는 바에 따르면 빈센트는 그곳에서 밝은 색채의 표현력이 뛰어난 회화 작품을 최소한 75점 완성했는데, 같은 주제를 변형한 것이 많았다. 더불어 100점이 넘는 스케치와 드로잉도 함께 완성했다. 그림의 소재는 마을의 농가, 집과 정원, 풍경, 초상화와 꽃이었다. 피사로(Pissarro)를 통해서 작가는 오베르의 의사와 친분을 맺었는데, 아마추어 화가 겸 인상주의 미술을 수집하는 폴 페르디낭 가셰(Paul – Ferdinand Gachet)와 그 가족이었다. 반 고흐는 가셰 박사와 딸의 초상화를 그렸다. 반 고흐는 라부 가족이 운영하는 마을 여인숙에서 묵었으며 그들과도 정이 들었다. 작가와 라부 가족은 서로에게 호의를 가졌으며 마지막 몇 달간 쓴 빈센트의 편지는 꽤 긍정적인 기운이 감돌았다. 그러나 반 고흐가 보내지 않은 편지에서는 작가가 느꼈던 죄책감과 불확실성, 극도의 피로와 패배감 등 솔직한 감정을 드러내고 있다. 그 시기에 테오가 아버지가 되었기 때문에 더 이상 동생의 후원에 의지할 수 없을지 모른다는 생각도 반 고흐를 괴롭혔다.

반 고흐는 7월 27일 한 밀밭에서 스스로 가슴에 총을 쐈다. 부상을 입은 채 라부 여관으로 돌아온 뒤 이틀 후 그곳에서 세상을 떠났다. 반 고흐의 관은 식당에 놓였고 벽에 작가의 그림들이 걸렸다. 이후 채 일 년도 지나지 않아 1891년 1월 말에 반 고흐의 동생이자 친구였던 테오도 매독으로 세상을 떠났다. 반 고흐의 첫 번째 회고전이 이내 열렸으며 1901년 파리에서 빈센트의 작품을 다루는 첫 번째 주요 전시회가 개최되었다.

작가로서 반 고흐의 활동 기간은 겨우 10년이었다. 작가는 극도로 열심히 작업했지만 작품으로 거의 돈을 벌지 못했으며 실질적으로나 상징적으로 동생에게 빚졌다는 부담감을 가지고 있었다. 그래도 반 고흐가 외톨이라고 지속적으로 반복되고 있는 이야기는 사실이 아니다. 미술계의 많은 사람들이 반 고흐의 작품에 진심으로 관심을 가졌으며 감동을 받았다.

도비니의 정원

Daubigny's Garden

1890
빈센트 반 고흐
캔버스에 유채, 53×103.5cm,
히로시마 미술관, 히로시마

반 고흐는 1890년 7월 23일자 편지에서 이 작품에 대해 언급했다. 그림에서 풍경화 작가인 샤를 프랑수아 도비니(Charles – François Daubigny)의 정원을 보여주는데, 도비니는 반 고흐가 오랫동안 존경한 화가이다. 도비니는 반 고흐가 마지막 몇 달을 지낸 여인숙에서 가까운 오베르쉬르우아즈에 살았다. 반 고흐는 도비니가 살던 마을에 도착하자마자 작가가 과거 살았던 집과 정원을 방문했다. 그뒤로 반 고흐는 그곳을 총 세 번 그렸다.

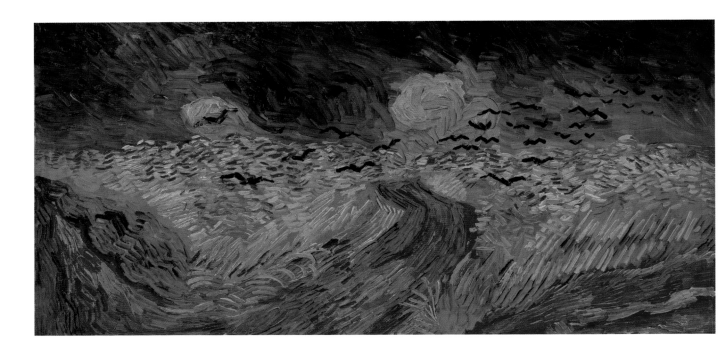

까마귀가 나는 밀밭

Wheatfield with Crows

1890
빈센트 반 고흐
캔버스에 유채, 50.5×103cm,
반 고흐 미술관(빈센트 반 고흐 재단),
암스테르담

강렬한 색채의 조합으로 이뤄진 이 그림을 반 고흐의 마지막 작품으로 여기고 싶어하는 경향이 항상 강했다. 그림은 반 고흐가 권총 자살을 했던 곳과 같이 잘 익은 밀밭을 보여준다. 주변에 초록 잔디가 자라는 작고 붉은 길은 어디로 향하는지 알 수 없고 칙칙한 까마귀가 놀라서 날아오른다. 폭풍우가 올 것 같은 위협적인 하늘은 짙은 청색부터 검은색까지 다양하다. 동생 테오의 아내인 요한나(Jo Bonger) 역시 이보다 더 상징적인 작품은 없을 거라고 생각했다.

편지로 알 수 있는 정보가 부족해서 반 고흐가 마지막 한 달 동안 제작한 작품의 정확한 순서는 알 수 없지만, 실제로는 이 작품 다음에 다른 여러 그림을 그렸다. 반 고흐가 1890년 6월과 7월에 완성한 같은 크기의 작품 13점이 알려져 있으며 그중 하나를 제외하고 모두 풍경화다. 반 고흐는 캔버스 천을 큰 두루마리에서 직접 재단했다. 작가는 요동치는 하늘 아래의 밀밭이 슬픔과 외로움의 표현이라고 명백히 언급했지만 그에 못지않게 '내가 생각하기에 건강하고 기운을 북돋는 시골의 모습'을 보여주는 것에도 열심이었다. 작가는 오베르에서 빠르고 느슨한 붓놀림으로 그림을 그렸다.

피아노를 치는 마그리트 가세

Marguerite Gachet at the Piano

1890
빈센트 반 고흐
캔버스에 유채, 102×50cm,
바젤 미술관, 바젤

마그리트 가세(Marguerite Gachet)는 오베르쉬르우아즈에 있는 의사의 21살 딸이었다. 그녀는 정원을 그리기 위해 가세의 집을 방문한 반 고흐를 위해서 여러 번 모델을 섰다. 가세의 집은 반 고흐가 묵고 있는 여인숙과 가까운 곳에 있었다. 작가는 이 초상화를 위해 습작을 여러 점 만들었다. 가세 박사는 딸이 자신의 환자를 위해서 모델을 섰다는 사실을 좋아하지 않았던 것 같다. 반 고흐는 이 작품에 대한 자신의 입장을 다음과 같이 적었다. '이 인물은 내가 즐기면서 그렸지만 어려웠다.' 일부에서는 반 고흐와 마그리트가 함께 어울리는 것을 가세 박사가 금지한 사실이 자살에 하나의 요인으로 기여했을 것이라고 했다.

폴 고갱

Paul Gaugin

출생 장소와 출생일 프랑스 파리, 1848년 6월 7일

사망 장소와 사망일 프랑스령 폴리네시아 마르케사스 제도 히바오아섬 아투오나, 1903년 5월 8일

사망 당시 나이 54세

혼인 여부 덴마크 출신의 메테 가드(Mette Gad)와 결혼. 고갱이 아내를 떠난 뒤에도 1897년 8월까지 계속 편지를 주고받았다. 부부는 다섯 명의 자녀를 뒀는데 그중에서 알린(Aline)은 1897년, 클로비스(Clovis)는 1900년에 사망했다. 고갱은 줄리엣 휴에트(Juliette Huet)와의 사이에서 제르맹(Germaine)이라는 딸을 낳았으며 한동안 테하아마나(Teha'amana)와 동거하고 미성년자였던 파후라타이(Pahura Tai)와는 1899년 4월에 아들 에밀(Émile)을 낳았다. 그보다 2년 전에는 또 다른 아기가 태어났지만 며칠 만에 사망했다. 고갱은 아투오나에서 14살이었던 배오호(Vaeoho)와 동거했으며 그녀는 1902년 9월에 딸 타히아티카오마타(Tahiatikaomata)를 낳았다.

사망 원인 고갱은 이미 1896년 초에 우울증, 아랫다리 통증(1894년 발목 바로 위 부분 골절로 인해), 고열, 각혈, 자살 충동으로 고통받고 있었다. 같은 해 7월 일주일 동안 병원에 입원했다. 이듬해에는 습진이 너무 심해져 그림을 그릴 수 없었다. 그 밖의 질병으로는 눈의 염증, 발목의 만성적인 문제, 매독과 심근 경색을 연달아 앓는 등 이로 인해 한 번에 몇 달씩 작업을 중단해야 했다. 1901년 초부터 여러 차례 병원에 입원했으며 1902년 여름부터는 제대로 걸을 수도, 이젤 앞에 똑바로 서 있을 수도 없었다. 1903년 4월 다리에 심한 궤양을 앓았다. 최종 사망 원인은 심장마비와 매독의 영향으로 더욱 악화된 합병증이었다.

마지막 거주지와 작업실 히바오아섬의 아투오나 소재 '기쁨의 집(Maison du Jouir)'

무덤 아투오나 위쪽의 천주교 묘지

전용 미술관 과거 타히티에 고갱 미술관이 있었다. 오늘날에는 작품이 여러 미술관에 퍼져 있으며 파리의 오르세 미술관도 그의 작품들을 소장하고 있는 기관 중 하나다.

이국적 정취에 심취하고, 스스로 신화를 만들다

한동안 건강이 좋지 않던 53세의 폴 고갱은 1901년 9월 16일 떠돌이 생활의 종착지에 도착했다. 바로 남태평양 마르케사스 제도 히바오아섬의 중심 마을인 아투오나였다. 고갱은 주교로부터 구입한 터에 자신이 머무를 '기쁨의 집'을 짓고 11월부터 세상을 떠날 때까지 그곳에 살며 작업을 했다. 인생은 즐거웠다. 친구들에 둘러싸여 있었고 드디어 돈도 충분히 있었다. 고갱은 살아있는 마지막 달까지 자청해서 일반 섬 주민들을 '성직자'와 '경찰'이 갖는 전통적인 권력으로부터 보호했다.

대략 15년 전인 1886년에 고갱의 근거지는 브르타뉴 지방 퐁타벤의 작가 마을이었다. 가만히 있지 못하는 고갱은 화가이자 목각 조각가이자 도예가이자 장식미술가로서 1891년부터 프랑스의 식민지였던 타히티에서 지냈으며 처음에는 프랑스 정부로부터 정식으로 고용됐다. 고갱은 점점 그곳이 서양 기독교 문명 때문에 망가지고 있다고 생각했다. 설상가상으로 식민지배 당국자들과 충돌하여 끊임없이 경제적인 어려움에 시달렸다. 고갱은 이르면 1895년 9월에 마르케사스 제도로 옮기려는 계획을 발표했다. 1893년에 타히티를 주제로 한 폴리네시아 미술을 팔아보려고 파리에 갔지만 1895년에 실망한 채 무일푼으로 남태평양으로 돌아왔다.

작가가 선택한 행선지는 1900년 전후로 미술계뿐만 아니라 유럽에서 발생하기 시작한 낭만적인 환상을 반영한다. 무자비하고, 과민하고, 타락하고, 오염된 현대 문화에 직면해서 '전통적'이고 '참된' 삶을 사는 민족과 인종들은 소위 순수함을 칭송받았다. 이런 '고결한 야만인'을 유럽 시골의 농민과 어민, 지상 낙원이라고 상상하는 이국적인 지역에 사는 '부족'에게서 찾을 수 있다고 생각했다. 그들은 지친 서양인이 더 정직하고, 진심을 표현하고, 학문이나 다른 관습으로부터 벗어나 새롭고 '순수한' 미술을 창조할 수 있도록 영감을 줄 거라고 생각했다. 고갱이 갈망한 것이 바로 이것이었다. 1883년까지 성공한 증권 중개인이었던 고갱은 화가로 활동한 지 10년도 되지 않던 42살 때,

타히티에 위치한 고갱의 거주지
사진: 줄스 아고스티니(Jules Agostini)

'나는 그곳의 온전히 미개한 환경과 완전한
고독이 내가 죽기 전 마지막 열정의 불꽃을
피워줄 거라고 믿는다. 그로 인해 내가
상상력을 되찾고 재능의 성과를 이룩할
것이다.'
—
폴 고갱이 프랑스령 폴리네시아의
히바오아섬으로 떠나기 전 찰스 모리스(Charles
Morice)에게 보낸 편지 중에서, 1901년 7월

'나는 내가 옳다고 느끼는데 그것을 긍정적인
방식으로 표현할 기운이 있을지? 어쨌든
나는 나의 의무를 다했고, 나의 작품이
살아남지 못하더라도 과거의 많은 학구적인
결합과 (또 다른 형태의 감상주의인) 상징주의의
결합으로부터 회화를 해방시킨 한 작가에
대한 기억은 언제까지나 계속될 것이다.'
—
폴 고갱이 1901년 11월 조르주 다니엘 드
몽프리드(George - Daniel de Monfreid)에게
보낸 편지 중에서

'열대'에서 얻을 수 있는 새로운 주제를 찾아 프랑스를 떠났다. 고갱은 지난 10년 동안 동시대 작가들 사이에서 촉망받는 선도자로 떠올랐다. 작가는 자기 홍보에 뛰어났음에도 불구하고 바로 상업적인 성공을 거두지는 못했는데, 배를 타고 세계를 여행한 첫 번째 서양 작가로 자기 삶과 공개석상의 모습을 일종의 수수께끼 같은 소설로 만들었으며 그 속에서 자신은 보헤미안, 추방자, 반항아, 잉카의 후손, '아름다운 야만인(beau sauvage)', 순교자였다. 고갱은 실제로 다작하는 저술가였는데 온갖 종류의 편지와 논문, 책을 작성했다. 타히티와 마르케사스에서 머무를 때도 저술한 것으로 드러나 그 기간만 20년이 넘는다. 고갱이 쓴 글은 작가의 작품세계에서 중요한 부분을 차지한다.

고갱이 초기 인상주의 단계를 거친 뒤, 연이어 두 번 태평양 섬에서 체류한 시간은 작가의 그리 길지 않은 인생 중에서 마지막 12년을 차지했다. 이 기간동안 작가는 폴리네시아의 환경에서 영감을 얻어 새로운 예술적 언어를 창조하기로 결심했다. 그 결과로 고갱의 후기 그림으로 잘 알려진 이국적인 소재들이 등장했을 뿐만 아니라 점점 추상화가 진행되고 팔레트는 자유로워져 작가가 묘사하는 사물의 색채와 갈수록 연관성이 적어졌다. 이런 전개가 작가의 기이한 생활 방식과 더불어 고갱을 오래도록 현대 미술의 여러 창시자 중 하나로서 규정짓는 요인이 됐다. 고갱의 시각적 언어는 또한 오세아니아의 미술에서 명백하게 영향을 받았으며 그는 거기에 유럽, 고대 이집트, 힌두교, 불교처럼 전혀 다른 문화의 영적, 시각적 측면을 혼합했다. 이 과정에서 때로는 사진을 활용하기도 했다.

세상을 떠날 때쯤 고갱은 파리는 물론이고 유럽에서 전설이 되어 있었다. 작가의 작품 가격은 급등했고 전시회가 개최됐다. 고갱의 현실도피와 신비하고 감각적인 이국적 정취는 당시 대중들의 마음을 끌

었으며 그 후로도 작가는 계속해서 대중의 상상력을 자극하고 있다. 그 시대의 다른 남성 작가들과 마찬가지로 최근 들어 그의 전설적 요소를 벗겨내는 치열한 과정이 진행되고 있다. 오늘날에 고갱은 자기도취에 빠지고, 지나친 성욕을 가진 남성 우월주의자로, 몹시 서양 중심적이고 식민주의적인 시선으로 '원시적인' 사람들과 사회를 바라봤지만 그들의 구체적인 정체성에 대해서는 공감하지 못한 인물로 널리 비치고 있다. 게다가 고갱은 젊고 '이국적인' 여성들에 대해 주로 성적이고 심미적인 대상으로 생각한 남성이었다. 오늘날의 규범과 가치관을 관습이 달랐던 과거에 적용하는 것을 조심해야 하더라도 이러한 평가에 대해 동의하지 않을 수 없다.

우리는 어디서 왔고,
무엇이며, 어디로 가는가?

Where do we come from? What are we?
Where are we going?

1897~8
폴 고갱
캔버스에 유채, 139×375cm,
보스턴 미술관, 보스턴
톰킨스 컬렉션

이 작품은 고갱이 타히티에서 지내면서 신체적으로 매우 힘든 시기에 제작됐는데, 작가의 예술적 선언문으로 묘사되고 있다. 그의 작업실에 겨우 들어갈 만큼 커다란 이 캔버스는 공공건물에 자기 작품을 설치하고 싶어 했던 고갱의 오랜 야망을 증언하지만 유럽에서는 끝내 실현하지 못했다. 고갱 스스로도 이 그림을 자신의 걸작으로 간주했다. '나는 죽기 전 염원으로 커다란 유화 작품을 그리고 싶어서 한 달 동안 밤낮으로 엄청나게 열렬히 작업했다.' 비록 그는 캔버스에 '던져' 넣듯 한 번에 완성했다는 인상을 주고 싶어 했지만 우리는 그가 구도를 준비하는데 일 년 이상 걸렸다는 사실을 알고 있다. 고갱은 그때 이미 매독과 심한 습진을 앓고 있었다(실제로 일부 섬사람들은 고갱이 나병 환자라고 생각했다). 시력은 나빠지고 있었고 한 번에 몇 달씩 계속 그림을 그리지 못하는 경우도 있었다.

거친 캔버스의 질감이 느껴지는 이 작품은 오른쪽에서 왼쪽으로, 잠자고 있는 아이부터 시작해서 봐야 한다. 왼쪽 상단에 적혀 있듯이 인물들은 실존주의적인 생과 사의 질문을 스스로에게 묻는다. '우리는 어디서 왔는가? 우리는 무엇인가? 우리는 어디로 가고 있는가?' 가운데에 과일을 따고 있는 인물은 '마후(mahu)'라고 불리는데 섬 주민들이 신비스러운 능력을 가졌다고 생각하며 성별이 유동적으로 전환되는 젠더 플루이드(gender-fluid) 존재다. 고갱은 그들에게 매료되어 있었다. 왼쪽 끝에 있는 노파는 자신의 마지막을 받아들이고 있으며 파란색 조각상은 내세 혹은 영원을 상징한다. 그림을 완성시킨 뒤에 고갱은 산속으로 들어가 비소를 삼켰다고 한다. 그러나 이 또한 스스로 신화를 만들어내는데 몰두한 그의 허구 중 하나일 뿐으로 추정된다.

여인들과 백마

Women and a White Horse

1903
폴 고갱
캔버스에 유채, 73×92cm,
보스턴 미술관, 보스턴
존 T. 스폴딩(John T. Spaulding) 기증

중병이 들었지만 고갱은 세상을 떠날 때까지 히바오아섬에 있는 집 주변의 무성한 열대 풍경을 계속해서 그렸다. 이때도 그의 다른 작품에서 많이 찾아볼 수 있는 독특한 팔레트를 사용했다. 이 풍경화에는 세 명의 여성 섬 주민(나체인 사람과 흰옷을 입은 두 사람)이 말 한 마리와 함께 등장하는데, 여기서 말은 백마이다. 흰색과 연관된 마르케사스 제도의 마오리 문화에 따르면 흰색 말은 권력과 죽음의 상징이다. 밝은 파란색 산등성이 위에 보이는 외딴 십자가 역시 같은 의미이며 고갱이 비록 히바오아의 기독교 전도단체를 지지한 것은 아니지만, 그해 후반기에 고갱이 묻힐 장소를 표시하고 있다.

자화상

Self–Portrait

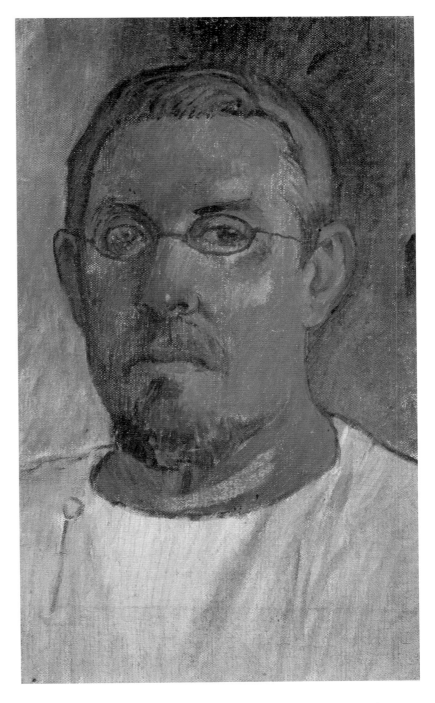

1903
폴 고갱
캔버스에 유채, 41×23.5cm,
바젤미술관, 바젤

고갱은 자화상을 많이 그렸으며 그중 여럿에서 자신을 그리스도와 같은 인물로 표현하고 있다. 그가 제안하려는 것은 자기도 스스로를 희생했다는 점인데 그의 경우에는 미술의 구원을 위해서였다. 마지막 자화상으로 추정되는 이 작품에서 그의 얼굴은 부어있고, 어둡고, 칙칙하다. 고갱은 청회색 배경 앞에서 흰색 상의를 입고 맞춤안경을 쓰고 있다.

지쳐 보이는 작가는 세상을 떠나기 전 몇 년과 마지막 몇 달 동안 건강이 급속하게 나빠졌으며 응우옌 반 깜(Nguyen Van Cam, 까이 동으로 알려졌다)의 간호를 받았다. 이 베트남 출신 왕자는 불교 신자로 인도차이나를 식민지배한 프랑스에 반대해 히바오아에서 망명 생활을 하고 있었다. 두 사람은 친구가 되었고 고갱은 감사의 표시로 이 초상화를 응우옌에게 선사했다. 그림은 그의 생애 마지막 몇 주간을 표현하는 평온과 체념과 비애를 나타낸다.

폴 세잔

Paul Cezanne

출생 장소와 출생일 프랑스 엑상프로방스, 1839
년 1월 19일

사망 장소와 사망일 프랑스 엑상프로방스, 1906
년 10월 23일

사망 당시 나이 67세

혼인 여부 1869년부터 동거한 오르탕스 피케
(Hortense Fiquet)와 1886년 결혼. 둘 사이에
아들 폴(Paul)이 있다.

사망 원인 세잔은 여러 해 동안 당뇨병으로 고
생했으며 말년에는 우울증을 앓았다. 1906
년 10월 야외에서 그림을 그리다가 폐렴에
걸려 세상을 떠났다. 세잔의 아내 오르탕스
와 아들 폴은 주로 파리에서 생활했으며 너
무 늦게 도착해 임종을 지키지 못했다.

마지막 거주지와 작업실 마지막 거주지인 불레롱
가 23번지 아파트와 '레 로브(Les Lauves)' 작
업실 모두 엑상프로방스에 소재했다.

무덤 엑스에 있는 가족묘

전용 미술관 엑상프로방스에 있는 마지막 작업
실 '레 로브'가 일반에게 공개되어 있다. 엑
스에 있는 그라네 미술관에 세잔의 작품 10
점 정도가 있으며 파리 오르세 미술관에 여
러 점이 더 있다.

'그토록 열렬하게 찾고 오랫동안 추구해
온 목표에 나는 도달할 수 있을까? 그러길
바란다. 그러나 이루지 못하는 한 모호한
불안감이 계속될 것이고 내가 항구에 도착할
때까지 사라지지 않을 것이다. 달리 말해서,
과거를 넘어서는 이론을 증명할 때까지. [...]
나는 연구를 계속할 것이다.'

세잔이 에밀 베르나르(Émile Bernard)에게 보낸
편지 중에서. 1906년 9월 21일

마지막까지 본질을 찾아서

폴 세잔이 1902년 9월 말 아들 폴을 유일한 상속인으로 지목하는 유
서를 썼을 때 작가는 63세였다. 작가는 몇 주 전에 엑상프로방스의 슈
망 데 로브에 있는 새 작업실로 들어갔다. 그곳은 올리브나무와 무화과
나무가 심어진 언덕진 장소로 그는 그곳을 근거지로 주변 시골을 탐험
하러 다녔다. 작업실은 미완성의 정물화, 초상화, 목욕하는 남녀의 캔
버스와 더불어 풍경화로 가득 차 있었으며, 작업실 큰 창밖으로 보이는
생 빅투아르 산이 풍경화 속에서 돋보였다. 이때 동료 작가들 사이에서
세잔의 명성은 이미 확고하게 자리 잡은 뒤였다. 1904년에는 파리의
살롱 도톤느에서 세잔 홀로 전시실 하나를 온전히 부여받았다. 그 전
몇 해도 성공적이었는데 파리의 볼라르 화랑에서 1895년과 1899년
두 번의 개인전이 개최됐다. 세잔은 당시 가장 인기의 중심지였던 파
리에 가는 일이 거의 없었지만, 후배 작가와 동료들의 존경을 받았다.
그 대신 상당수의 작가가 세잔을 만나기 위해 그의 고향인 엑상프로방
스를 찾았다. 세잔은 또 지속적으로 활발하게 서신을 교환했다.

엑스는 세잔에게 삶의 배경이었다. '엑스의 은둔자'로 불린 세잔은
스위스를 방문하기 위해 딱 한번 프랑스를 떠났을 만큼 도시보다는 시
골 사람에 가까웠다. 세잔은 프랑스 북부에 있는 오베르쉬르우아즈의
작가 마을에 머물 때나 마르세유 근처 에스타크라는 어촌에서 여름을
지낼 때 마음이 완전히 편안했다. 작가의 아버지가 얼마간의 재산을
모은 곳도 엑스였다. 덕분에 세잔은 재정적으로 자유롭게 온전히 미술
에 전념하며 유행이나 작품의 시장성을 무시할 수 있었다. 그 과정에
서 세잔이 보여준 외골수의 모습에는 강한 자신감에도 불구하고 많은
의구심과 불확실성도 동반됐다. "현재 살아있는 화가는 한 명밖에 없
는데 바로 나다!" 세잔은 때로 이렇게 선언하기도 했고 또 "정치가는
입법기관마다 2천 명씩 있지만 세잔이라는 화가는 2백 년에 한 명밖
에 나오지 않는다!"라고 말하기도 했다. 작가는 결코 남의 환심을 사는
데 관심 있는 사람이 아니었다.

세잔은 생의 마지막까지 활동적으로 지냈지만 여러 가지 신체적

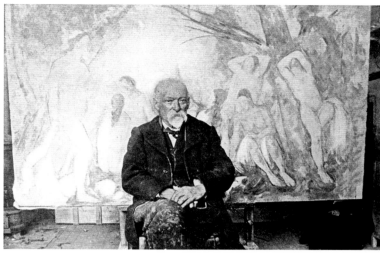

〈정원사 발리에(The Gardener Vallier)〉, 1906,
캔버스에 유채, 65×54cm, E.G. 뷔를레 재단,
취리히/개인 소장, 뉴욕
마리 세잔(Marie Cézanne)에 의하면 그녀의
오빠는 마지막 일주일 동안 '발리에의 초상화'를
작업하고 있었다. 그보다 앞서 폭풍우를 맞으며
밖에서 오래 머물다 몸이 쇠약해져 몇 주 동안
육체적으로나 정신적으로 탈진한 상태였다.
결국, 이 그림이 그의 마지막 작품이 되었으며
수채화로 만든 예비 습작도 남아 있다. 세잔은
'발리에의 초상화'를 여러 번 그렸는데 여기서는
이른 아침의 빛을 받으며 작업실 밖에 있는 나무
아래에 있는 정면 모습이다. 1902년부터 이
자리에서 다양한 사람들이 작가를 위해 포즈를
취했다.

레 로브 작업실에 놓인 〈목욕하는 사람들
(The Large Bathers)〉 앞의 세잔, 1904.
사진: 에밀 베르나르

'계속 어렵게 작업을 하고 있지만, 그것도
의미가 있단다. 나는 그게 중요하다고
생각한다. [...] 사랑하는 폴, 네가 바라는 만큼
만족스러운 소식을 주려면 적어도 20년은
걸릴 것이다. 다시 말하지만, 나는 식사도
잘하고 있고, 정신적으로도 좀 더 편안해지면
훨씬 좋겠지만 그건 작업을 통해서만 가능한
일이다.'
—
세잔이 아들 폴에게 쓴 마지막 편지 중에서,
1906년 10월 15일

질병에 시달렸고 1906년 여름의 폭염으로 많은 어려움을 겪어 레 로
브에서 작업할 수 없었다. 작가는 '그림을 그리다가 죽고 싶다'고 했는
데, 결국 야외에서 소재를 바로 앞에 놓고 작업하느라 죽음에 이르렀
다. 1906년 10월 15일에 세잔은 작업실에서 수백 미터 떨어진 곳에서
심한 뇌우를 만났다. 몸 상태가 나빠진 세잔은 행인의 도움을 받아 귀
가할 수 있었다. 세잔은 바로 다음 날 다시 작업하려 했지만 가능하지
않았다. 그로부터 일주일 뒤 거장은 세상을 떠났으며 사후에야 비로
소 작가가 받아야 할 응당한 대우를 온전히 인정받았다. 그 후 몇 주
동안 작가의 미망인과 아들이 작업실에 있던 많은 작품을 매각했다.

세잔의 사후 성공담은 1907년에 열린 첫 회고전에서 시작되는데
56점의 유화와 많은 수채화 작품이 살롱 도톤느에 전시되었다. 회고전
을 방문한 관람객 중에는 26세의 피카소도 있었다. 이후로 세잔의 인
기는 전혀 줄어들지 않았다. 세잔이 '새롭게 제시한' 직선 원근법과 그
림공간에 대한 새로운 해석, 끝없이 추구한 완벽하고 명료한 기하학적
구조는 입체주의의 기틀을 마련했다. 이로써 세잔은 '현대 회화의 아
버지'라는 칭호를 얻었다.

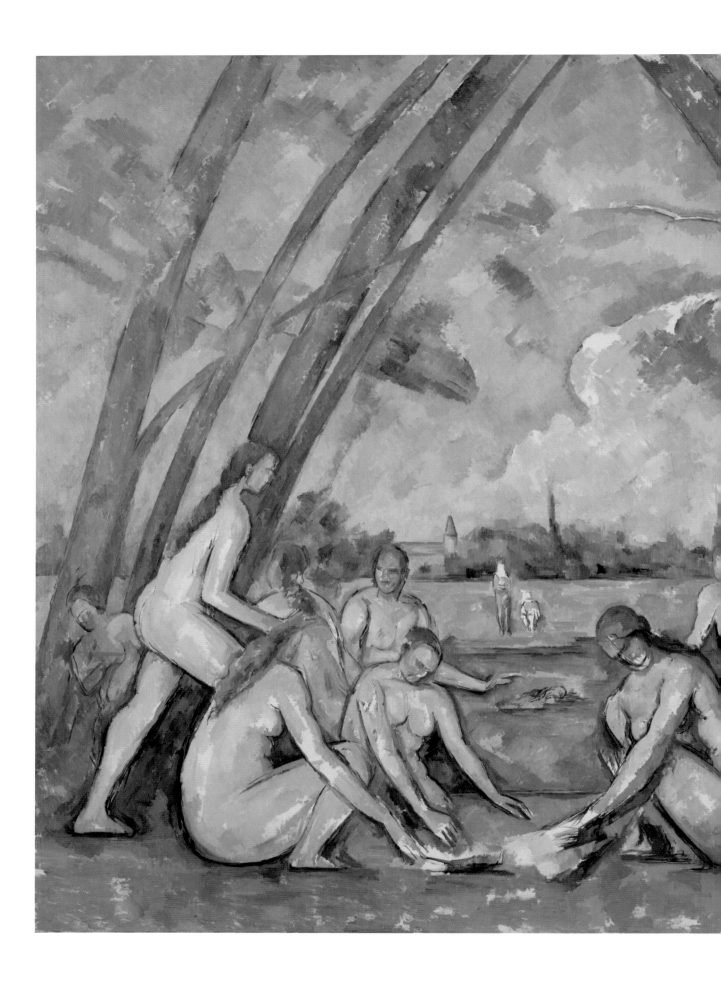

목욕하는 사람들

Large Bathers

1900~6
폴 세잔
캔버스에 유채, 210.5×251cm,
필라델피아 미술관, 필라델피아

세잔은 초록색과 파란색, 갈색을 사용해서 이 기념비적이고 야심찬 작품을 6년간 작업했다. 인체와 땅, 식물들과 중앙으로 굽은 나무줄기, 물의 표면, 인상적인 하늘 등 눈에 보이는 모든 것이 웅장하고, 구조적으로 완벽하다. 오른쪽 하단을 보면 알수 있듯이 이 그림은 미완성으로 남겨졌다. 그럼에도 이 작품은 '세잔의 건축학적 상상력에서 나온 걸작', 고전적인 주제와 현대적 '왜곡'이 혼합되어 균형 잡힌 구도를 보여주는 주옥같은 작품이라고 불린다. 목가적이고 신화적인 소재(목욕하고 휴식하는 나체의 인물)는 고대로 거슬러 올라간다. 여기서 익명의 여인들이 자연스러운 환경에서 감정 없이 앉아 있거나 서 있고, 비스듬히 뻣뻣하게 누워있기도 하다. 세잔은 고전을 잘 알고 있었고, 그 주제를 평생 연구했다. 세잔은 말년에 이 그림을 세 번 그렸으며 그중에서 이 작품이 가장 크다.

레 로브에서 바라본
생 빅투아르 산

Mont Sainte–Victoire viewed
from Les Lauves

1904~6
폴 세잔
캔버스에 유채, 60×72cm,
바젤미술관, 바젤

생 빅투아르 산의 험준한 바위들은 1880년경부터 세잔의 작품에 등장한다. 그는 바위를 가능한 모든 각도와 위치에서 묘사함으로써 그의 작품세계 안에서 일종의 하위 장르를 이루었다. 이 산은 그가 말년에 가장 좋아하는 주제가 되었으며 40점이 넘는 유화 작품과 43점의 수채화를 그리도록 영감을 불어넣었다. 이 작품은 언덕 위에 있던 그의 작업실 '레 로브'와 가까운 곳에서 그렸다.

같거나 연관성 있는 주제를 계속 연구해 대상이 가지는 '제2의 천성'을 그 핵심부까지 꿰뚫고자 했던 화가에게 어울리는 탐구 작업이었다. 세잔에게 있어서 이를 성취할 수 있는 유일한 방법은 작가가 가능한 모든 관찰 방법을 집중적으로 탐색해서 '부수적인 것'은 버리고 주제의 본질에 도달했을 때만 가능한 것이었다. 이런 접근방식이 가져온 결과는 큰 색채 조각 속으로 녹아드는 양감과 선과 색채 하나하나가 서로 연관 있는 매우 독특한 시각적 언어다. 시골은 세잔이 가장 좋아하는 모델이었다. '자연은 항상 같지만, 아무것도 우리가 보는 그 무엇도 그대로 남아있지 않다.' 그는 집요하게 사물의 지속성과 불변성 그리고 본질을 추구했다.

주르당의 오두막

Le Cabanon de Jourdan

1906
폴 세잔
캔버스에 유채, 65×81cm,
국립 현대 미술관, 로마

그의 마지막 풍경화 중 하나인 이 작품은 두 명의 세잔이 작업하는 모습을 보여준다. 색채를 조각으로 또는 넓게 칠한 화가와 선과 기하학을 무척이나 중요하게 생각했던 화가다. 제목에 등장하는 주르당이라는 사람은 그림 속 낮은 황토색 건물인 오두막(cabanon)을 포함해서 엑스의 북동 지역에 꽤 많은 토지를 소유하고 있었다.

구스타프 클림트

Gustav Klimt

시대에 뒤떨어진 말년의 화가

출생 장소와 출생일 오스트리아 빈 바움가르텐, 1862년 7월 14일

사망 장소와 사망일 오스트리아 빈, 1918년 2월 6일

사망 당시 나이 55세

혼인 여부 미혼. 작가가 사망하기 전후로 14건의 친자 청구가 있었는데, 두 명의 자녀가 친자임을 인정했다. 클림트는 여러 해 동안 에밀리 플뢰게(Emilie Flöge)와 친밀한 우정 관계를 유지했지만 결혼하지 않았다.

사망 원인 작가는 1월 11일 집에서 뇌졸중을 일으켜 반신불수가 됐다. 이후 병원에 입원했으나 2월 6일 독감과 폐렴으로 사망했다.

마지막 거주지와 작업실 클림트는 한 번도 자기 집이 없었으며 빈에서 어머니와 두 명의 누이와 함께 살았다. 웨스트반가 36번지에 개인 공간 겸 작업실을 하나 사용했고 다른 작업실은 펠드뮐가세 11번지에 두었다. 1912년까지는 요제프슈타트가 21번지에 작업실을 뒀다.

무덤 빈의 히칭 프리드호프

전용 미술관 클림트의 가장 중요한 작품을 소장한 곳은 빈의 벨베데레 미술관이다. 펠드뮐가세에 있는 클림트 빌라가 대중에게 공개되어 있지만 1923년에 완전히 개조된 것이다.

'나는 자화상이 없다. 그림의 소재로 '나'는 관심이 없고 다른 사람들, 특히 여성, 하지만 그보다 다른 소재에 더 관심이 있다. 나는 내가 한 인간으로서 특별히 흥미롭지 않다고 확신한다. 나는 아무것도 특이한 점이 없다. 그저 매일매일 아침부터 저녁까지 그림을 그리는 화가다. 인물과 풍경, 초상화는 그보다 덜 그린다.'

— 클림트. 날짜 미상의 메모

1914년 제1차 세계대전이 발발했을 때 구스타프 클림트는 50대였으며 작가로서 활동한 지 30년이 넘었다. 젊은 동료들이 병역을 위해 징집될 때도 클림트는 예전처럼 활발하게 문화생활이 계속되던 빈에서 거의 정상적으로 작업을 이어갈 수 있었다. 말년의 클림트는 다른 무엇보다도 여성 초상화 작가로 알려지며 수익이 높은 상류상회의 작품 의뢰를 많이 받았다. 1913년 이후 제작된 이러한 작품만 최소 20점이 넘는다. 반면에 풍경화와 알레고리가 담긴 작품은 본인의 즐거움을 위해 그린 것이었다. '황금시대'에 제작된 유명한 알레고리 그림(1908~9년에 그린 〈입맞춤(The Kiss)〉으로 대표되며 이 작품은 오스트리아 당국이 바로 구입했다)은 우리가 살펴보는 시기에 다소 뒷전으로 밀려났으며 화풍도 극적으로 달라졌다. 작가의 붓질은 느슨해지고, 보다 역동적이며, 덜 '정밀'하고, 색채는 강렬해졌다. 그러나 익숙한 알레고리를 담은 주제는 사라지지 않았으며 이는 작가가 사망한 직후에 찍은 작업실 사진으로 알 수 있다. 클림트의 작품세계에 전쟁이 주제로 등장하지는 않지만 이와 관련해서 일부 논객들은 만년의 풍경화가 침울해 보인다는 점을 지적한다. 그러나 전반적으로 클림트의 작품은 당시의 냉혹한 현실에 대해 아무래도 무관심해 보인다. 작가가 애초에 자신만의 독특한 정신세계를 구축했고, 작품에도 동시대 세상의 흔적이 거의 담겨있지 않은 점을 고려하면 그리 놀라운 일이 아니다.

20세기로 넘어가기 직전에 처음 떠올랐던 클림트의 명성은 말년에 다소 쇠하고 있었다. 1897년 작가는 분리파의 공동 창시자 겸 초대 회장이었는데, 분리파는 빈의 전통적인 퀸스틀러하우스(Künstlerhaus)에서 탈퇴한 오스트리아 작가들의 집단이다. 이들의 새로운 접근법에는 격렬한 논쟁이 동반됐다. 즉, 금기를 깨는 에로티시즘과 노골적이고 심지어 외설적인 추함이 비유의 의도 여부를 떠나 미술에서 어느 정도까지 허용될 수 있느냐는 문제였다. 논쟁은 여러 해 동안 계속됐다. 분리파(Secession)는 클림트에게 영향력 있는 토론의 장을 마련해 줬으며 그 정점이었던 1903년에 중요한 전시회가 개최됐다. 같은 해에 라벤

클림트의 마지막 신분증, 1917년 5월 24일.
노이에 갤러리, 뉴욕
빈의 CM 네비헤이 골동품점 기증

빈 펠드뮐가세 11번지에 위치한 클림트의 마지막 작업실, 1918.
사진: 작자미상
〈신부와 부채를 든 여인(The Bride and Woman with a Fan)〉이 보인다.

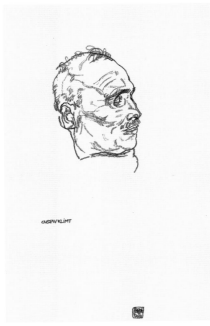

에곤 실레, 〈사망한 클림트의 얼굴(Face of the Deceased Gustav Klimt)〉, 1918, 검정 연필, 46.9×30.1cm, 레오폴드 박물관, 빈

나(이탈리아 동북부의 도시 – 역자 주)에서는 금 바탕의 비잔틴 양식 모자이크가 여럿 발견됐다. 작가는 개인적인 문제와 예술적 견해 차이가 합쳐져서 2년 뒤 큰 소란을 일으키고 분리파에서 탈퇴한 뒤에 쿤스트샤우(Kunstschau)라는 새로운 사조를 창시했다.

1910년부터 빈에서 오스카 코코슈카(Oskar Kokoschka)나 에곤 실레(Egon Schiele) 같은 젊은 작가들이 주목을 받으면서 전위예술(Avant – garde)이 무대의 중심으로 확고하게 옮겨가고 있었다. 그들은 많은 소동과 스캔들을 동반하며 표현주의에 투신했다. 클림트는 그들의 활동을 지지했다. 반면에 클림트의 작품과 일반적인 유겐트 양식이 전쟁 직전 개최된 많은 전시회에서 부재하다는 자체가 이목을 끌었다. 그 배경에는 클림트가 빈에서 더 이상 전시를 하지 않겠다고 거부한 것이 큰 이유였다. 이런 상황은 '클림트 그룹'이 실레가 속해 있던 '노이쿤스트그루페(Neukunstgruppe, 신예술 그룹)'와 합세할 때까지 계속됐다. 그 이후로 클림트를 오스트리아 – 헝가리 제국과 독일에서 개최된 여러 전시회에서 찾아볼 수 있었다.

클림트는 사생활을 외부의 관심으로부터 보호하려고 애썼으며 전쟁 동안 점점 더 공개석상에서 물러나 빈 히칭에 위치한 자신의 새 정원 겸 작업실에서 혼자 지내는 것을 선호했다. 그는 '자신만의' 유겐트 양식을 고수했지만, 이 또한 점차 이국적으로 변하며 시대에 뒤떨어져 갔다. 그러나 작가는 대중들 사이에서는 인기를 유지했으며 휴전이 이뤄지기 10개월 전인 1918년 2월에 세상을 떠날 때까지 스타의 지위를 즐겼다. 같은 해 11월 초에는 에곤 실레가 세상을 떠났는데 다재다능했던 콜로몬 모저(Koloman Moser, 분리파 공동 창시자)가 사망한 지 몇 주 뒤였다. 1918년에 일어난 이 일은 한 시대의 마침표를 찍는 또 하나의 사건이었다.

무희

Dancer

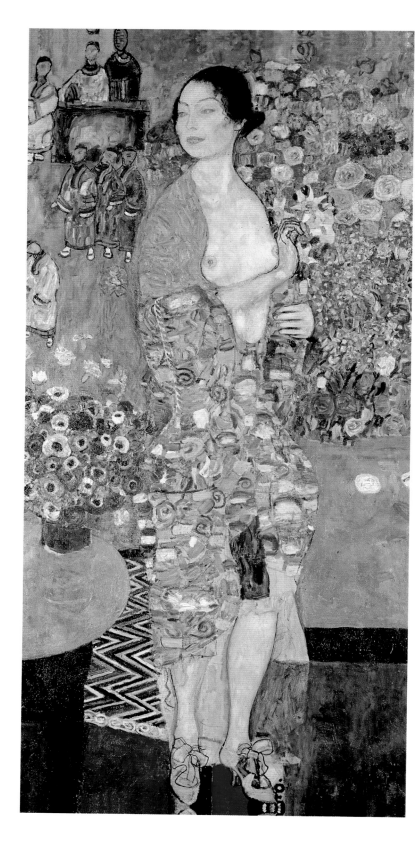

1916~8
구스타프 클림트
캔버스에 유채, 180×90cm,
독일 오스트리아 아트 갤러리, 노이에 갤러리,
뉴욕(개인 소장)

이 작품에는 비극적인 이야기가 얽혀 있
다. 1911년 말 리아 뭉크(Ria Munk)는 24세
의 나이로 불행한 연애 끝에 자살했다. 리
아는 자신의 가슴에 권총을 쐈다. 부유한 그
녀의 부모 알렉산더 뭉크(Alexander Munk)와
아랑카 뭉크 퓰리처(Aranka Munk–Pulitzer)
는 클림트에게 사진을 바탕으로 죽은 딸
의 초상화를 의뢰했다. 이전에 리아의 이
모가 클림트를 위해 모델을 선 적이 있었
으며 클림트의 작품을 꽤 여러 점 소유하
고 있었다. 처음에 클림트는 리아가 꽃에
둘러싸여 임종한 모습을 그렸는데 리아의
부모는 이를 거절했고, 두 번째 그림도 좋
아하지 않았다. 우리가 여기서 볼 수 있는
것은 클림트가 고인이 된 주인공을 전형
적인 빈의 팜므파탈로 재작업한 버전이다.
그는 작품 제목도 다르게 붙였다. '무희'
는 일종의 기모노를 입고 있으며 배경에
는 후광처럼 호화로운 꽃과 일본식 모티
프, 지그재그 무늬의 깔개 그리고 작은 주
황색 탁자가 있다. 세 번째 리아의 초상화
는 클림트가 사망할 당시 미완성인 채로
남아 있었다.

요한나
슈타우데의 초상

Johanna Staude

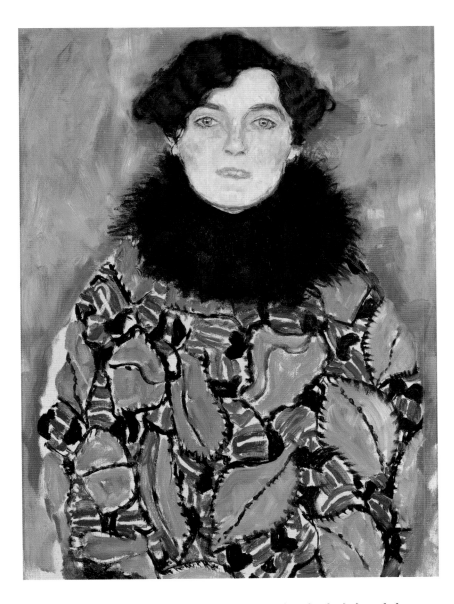

1917~8
구스타프 클림트
캔버스에 유채, 70×50cm,
벨베데레, 빈

클림트는 말년에 35세의 요한나 슈타우데를 그렸으며, 이 반신 초상화는 미완성이다. 모델이 왜 그림을 완성하지 않느냐고 질문하자 작가는 "그러면 당신이 내 작업실에 다시 오지 않을 것이기 때문"이라고 답했다고 한다. 클림트의 기준으로 보면 그림의 구도는 단순한 편이다. 파란색 옷을 입은 요한나 슈타우데가 붉은 주황빛 배경 앞에 정면으로 서 있다. 슈타우데는 짧은 머리 모양과 빈 공방(Wiener Werkstätte)풍 무늬의 블라우스를 입고 있어 이 초상화가 매우 현대적인 인상을 준다. 작가의 작품 속에서 여성은 주인공 역할이었으며, 작가가 쓴 편지를 살펴보면 모델들을 경제적으로 후원하고 추천서를 써 주면서 얼마나 그들을 좋아했는지 알 수 있다. 그는 슈타우데를 위해서도 비슷한 일을 했을 것이다. 그가 많은 모델들에게 성적으로 접근하고 관계를 맺었다는 증언도 있다. 슈타우데는 자신이 에곤 실레를 위해서도 모델을 섰으며 본인도 화가로 알려졌다고 하지만 그녀의 작품으로 밝혀진 것은 없다.

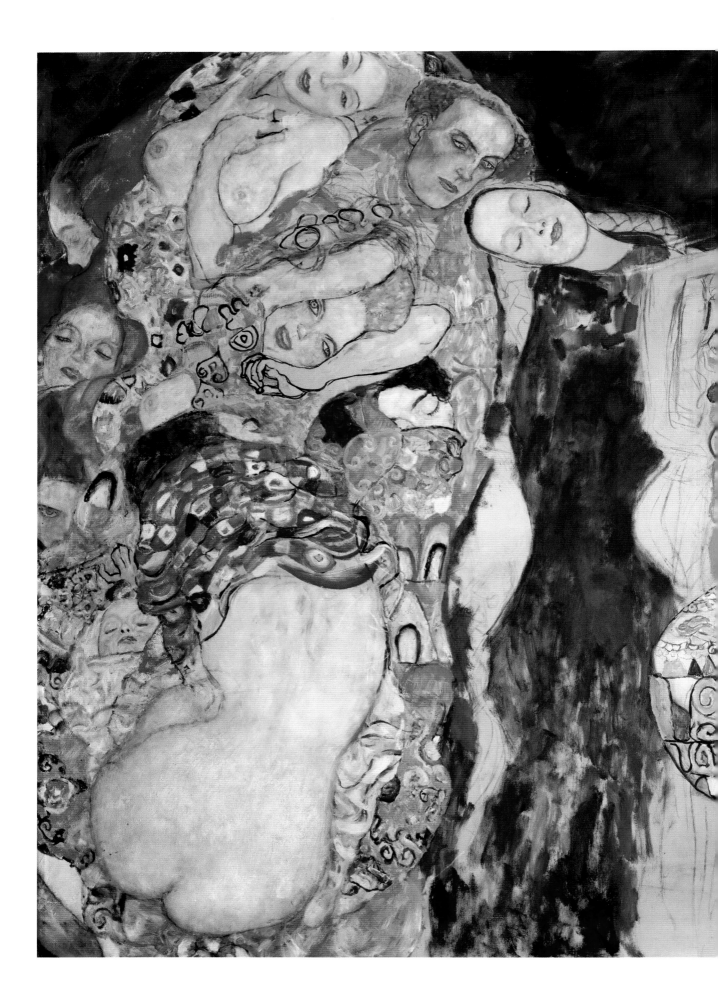

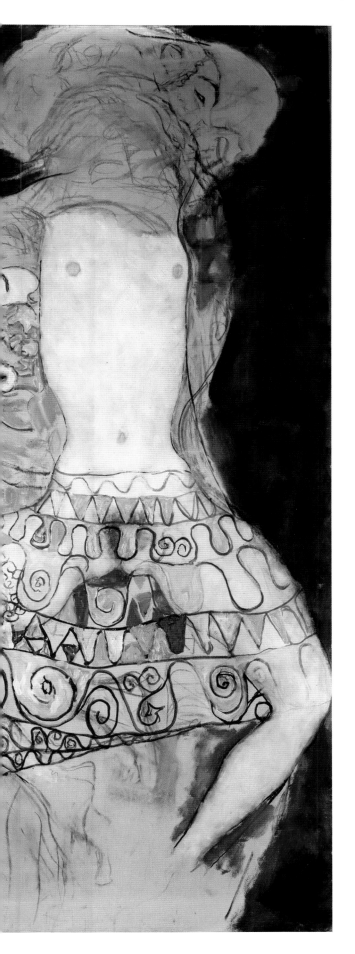

신부

The Bride

1917~8
구스타프 클림트
캔버스에 유채, 165×191cm,
벨베데레, 빈

클림트가 말년에 작업하던 이 미완성의 캔버스는 에로틱한 느낌을 띠는 우화적인 작품으로 작가의 작품 세계에서 가장 잘 알려진 화풍이다. 작가는 여성의 신체에 사로잡혀 있었으며 마지막까지 계속해서 누드를 연구하고 배열하고 묘사했으며 때로는 사진을 보고 작업한 것으로 추정된다.

〈신부〉는 세 부분으로 이뤄졌다. 왼쪽에 여인들의 몸이 뒤엉켜 있고 다양한 표정을 한 다소 현실적인 얼굴과 함께 온갖 종류의 다채로운 천을 볼 수 있다. 잠자는 아기와 남성은 클림트의 작품에서 흔히 볼 수 없는 요소다. 남성은 오렌지색 겉옷을 입고 있으며 수심에 가득 찬 그의 얼굴만 보일 뿐이다. '파란색 신부'가 남성 쪽으로 고개를 기울인 채 중앙에 보이는 반면, 오른쪽에는 허리가 매우 가늘고 미완성 상태인 젊은 여인이 부분적으로 (정확히 말해 거의 완전히) 나체로 있다. 이 여인이 가장 많은 의문점을 불러일으키는데, 미완성이라는 점을 원인 중 하나로 꼽는다. 최근 제시된 의견처럼 그녀의 얼굴은 해골을 나타내려는 의도였을까? 클림트의 우화적인 작품에는 죽음의 형상이 여러 번 등장한다. 죽음을 자초할지도 모르는데 신부는 파란만장한 연애사를 가진 남성에게 자신을 맡기려는 것일까? '죽음과 처녀' 그리고 '죽음의 입맞춤'은 미술에서 둘 다 잘 알려지고 오래된 주제들이다. 〈신부〉는 에로틱한 느낌으로 가득 찬 죽음의 알레고리, 에로스(Eros)와 타나토스(Thanatos, 사랑의 신과 죽음의 신 - 역자 주)의 만남일까?

에곤 실레

Egon Schiele

출생 장소와 출생일 오스트리아 툴른, 1890년 6월 12일

사망 장소와 사망일 오스트리아 빈, 1918년 10월 31일

사망 당시 나이 28세

혼인 여부 월리 노이즐(Wally Neuzil, 또는 월부르가(Walburga) 노이즐)과의 관계를 끝내고 1915년 6월 17일 에디트 하름스(Edith Harms)와 결혼했다.

사망 원인 스페인 독감

마지막 거주지와 작업실 1918년 봄에 실레는 아내와 함께 1917년부터 거주한 빈의 히칭 지역에 있는 와트만가세 6번지에 두 번째 작업실을 임대했다. 실레는 빈 하웁트스트라세 히칭거 101번지 소재 첫 번째 작업실도 사망할 때까지 계속 유지했다.

무덤 빈 히칭 지역에 있는 오베르 세인트 베이트 묘지

전용 미술관 1990년 툴른에 에곤 실레 미술관이 개관했으며 작가의 생가가 대중에게 개방되어 있다. 빈의 알베르티나 미술관, 레오폴드 미술관과 벨베데르 오스트리아 갤러리에서 실레의 작품을 많이 소장하고 있다.

'화가가 되고 싶다면 모든 에너지를 쏟아서 끊임없이, 진지하게 작업해야 한다. 그래서 몇 년 후에는 자신의 정신세계와 세계관과 삶에 대한 느낌을 시각적으로 표현할 수 있는 기량과 재능을 터득해야 한다.'
—
실레가 에리히 레더러(Erich Lederer)에게 보낸 편지 중에서, 1914년 10월 3일

싹이 잘리다

1918년 3월, 27세의 에곤 실레는 빈 분리파 전시회에서 가장 중요한 전시실을 배정받아 19점의 커다란 유화 작품과 29점의 드로잉을 선보였다. 이것이 작가에게 경제적인 면과 인지도 면에서 돌파구가 되었다. 새 벨베데레 미술관 관장은 이전에도 실레의 드로잉을 몇 점 구입했는데, 의미 있게도 이번에는 실레의 회화 작품을 구입했다. 이 작품은 실레가 살아있을 때 미술관에서 유일하게 구입한 그의 유화 작품이다. 화가가 아직 20대 초반이던 1910년, 풍경화와 노골적인 누드화, 초상화가 주를 이루던 작가의 작품에 대해 수집가들은 이미 관심을 보이기 시작했다. 1917년에 드로잉과 수채화 작품이 실물 크기 콜로타이프 인쇄(사진을 응용하여 제판하는 인쇄법의 한 가지 – 역자 주)로 발간되면서 실레의 명성은 더욱 높아졌다. 1918년 봄의 성공에 이어 초상화, 잡지 삽화, 판화, 벽화를 포함해서 많은 작품을 의뢰받았다. 취리히의 쿤스트하우스와 프라하, 드레스덴에서의 성공과 더불어 실레는 빈에 두 번째 작업실을 임대할 수 있는 여력이 생겼다.

실레가 새롭게 얻은 부유함은 세계대전 이전과 극명하게 대조를 이뤘다. 당시에는 다양한 단체전시에 참여하고 몇몇 작품이 애호가에게 사랑받았지만 항상 현금이 부족했었다. 1912년 4월에 작가가 '풍기문란'을 포함한 혐의로 대중의 분노를 사 한 달 동안 수감되었을 때도 상황은 거의 나아지지 않았다. 실레의 불안한 재정 상태는 1914년 9월에 수집가 하인리히 뵐러(Heinrich Böhler)가 그림 레슨을 요청한 뒤로 매달 수입이 들어오고 새로운 연줄이 생기면서 호전되기 시작했다. 한편으로 실레 자신도 목판화와 동판화를 배우기 위해 레슨을 받았고 또 새로운 매체로써 사진을 알아가고 있었다.

그리고는 1차 세계대전이 발발해서 대대적인 징집이 시작됐다. 일부 동료 작가와는 달리, 실레는 열성적인 애국자가 아니었으며 허약한 체력 때문에 처음 두 번은 군복무에 불합격 판정을 받았다. 그러나 1915년 5월에 마침내 징집됐다. 하지만 오래지 않아 예술 활동을 다시 할 수 있도록 허락되었고 기회도 많이 주어졌다. 군사 그림을 제작하

에곤 실레, 〈죽어가는 에디트 실레의 초상화
(Portrait of the Dying Edith Schiele)〉
종이에 검정 초크,
44×29.7cm, 1918년 10월 27일
레오폴드 박물관, 빈
죽어가는 아내를 그린 이 초상화가 실레의
마지막 작품이다. 그는 10월 27일 에디트를
모델로 두 점의 드로잉을 만들었으며 그 다음
날 아침 8시에 세상을 떠났다.

죽음 직전의 에곤 실레, 1918년 10월 31일.
사진: 마사 파인(Martha Fein), 알베르티나
박물관, 빈

'세계대전의 피비린내 나는 공포가 우리에게
닥친 이후로 많은 사람들이 미술이란
부르주아의 사치품 이상이라는 사실을
깨달았을 것이다.'
—
실레가 안톤 페쉬카(Anton Peschka)에게 보낸
편지 중에서, 1917년 3월 2일

'중요한 명사나 위대한 작가는 내게 순수하고,
숭고하고, 고결한 인간(그리스도)보다 의미가
없다. 나는 사랑으로 이 세상에 태어났으며
나는 모든 종류의 동료 인간에 대한 사랑을
가지고 살며, 사랑을 지니고 떠날 것이다.'
—
실레가 카알 라이닝하우스(Carl Reininghaus)
에게 보낸 편지 중에서, 1913년 2월 13일

면서 러시아군 포로도 지켜야 했는데 실레는 그들도 그랬다. 1916년
에 실레는 빈과 그 미술계로부터 멀리 떨어져 뮐링에 있는 포로수용소
에서 여러 달을 지냈다.

그 사이에 작가는 계속해서 전쟁이 끝난 후를 대비하여 여러 가지
계획을 세웠다. 예전 작업실에 미술학교 만들기, 미술관 세우기, 작품
을 선보일 새로운 전시회 열기, 초상화 작품 의뢰받기, 삶의 거대한 주
제를 표현하는 묘소 만들기와 그 밖의 다른 것들도 많았다. 마침내 평
화가 찾아오자 작가는 점점 많은 국제 전시회에 참여해 뮌헨, 드레스
덴, 함부르크, 쾰른, 로마, 브뤼셀과 파리에서 전시했다. 또 실레와 그
의 아내 에디트는 첫 아이의 탄생을 고대하고 있었다. 그러나 운명의
장난인지 에디트가 1918년 10월 28일 임신 6개월 만에 스페인 독감
으로 세상을 떠났다. 에디트가 사망하기 하루 전 실레는 위독한 아내
의 초상화를 그렸다. 실레도 사흘 뒤 불과 28세를 일기로 같은 전염병
의 희생자가 되었으므로 이 작품이 작가의 마지막 작품이 되었다. 에
디트의 여동생에 의하면 작가가 마지막으로 남긴 말은 "전쟁이 끝났
다. 그리고 나는 이제 떠나야 한다."였다. 마지막 말들이 그렇듯 이것
과 다른 내용이 전해지기도 한다. 실레는 오스트리아 – 헝가리 제국이
정전협정에 조인(調印)한 날 안장됐다.

포옹(연인들 II)

Embrace(Lovers II)

1917
에곤 실레
캔버스에 유채, 100×170cm,
벨베데레 오스트리아 갤러리, 빈

나체의 남녀가 사랑스럽게 포옹하고 있다. 조감도 같
은 시점에서 바라보는 감상자에게 남성의 뒷면과 여
성의 앞면이 보인다. 두 사람은 노란색 침대보 위 구
겨진 흰색 시트에 대각선으로 누워 있다. 그들의 얼
굴은 보이지 않는다. 성적인 접촉이 없으며 우리한
테 보이는 손은 V자 모양을 한 여성의 왼손뿐이며
그 손모양은 특히 실레의 자화상에서 자주 볼 수 있
다. 그 의미에 대한 다양한 추측이 전해진다. 여성의
외음부를 뜻하는가? '망가지고' 이중적인 인격을 뜻
하는가? '히스테리성' 환자들의 사진에서 영감을 얻
은 그림일까? 최근의 한 가설은 비잔틴 양식 모자이
크를 인용하며 그리스도가 같은 손모양을 하고 있다
고 주장한다. 작가 스스로 본인의 빛나고 신성한 예
술적 능력에 대해 자주 언급했다. "나는 너무나 가진
게 많아서 나눠줄 수밖에 없다."

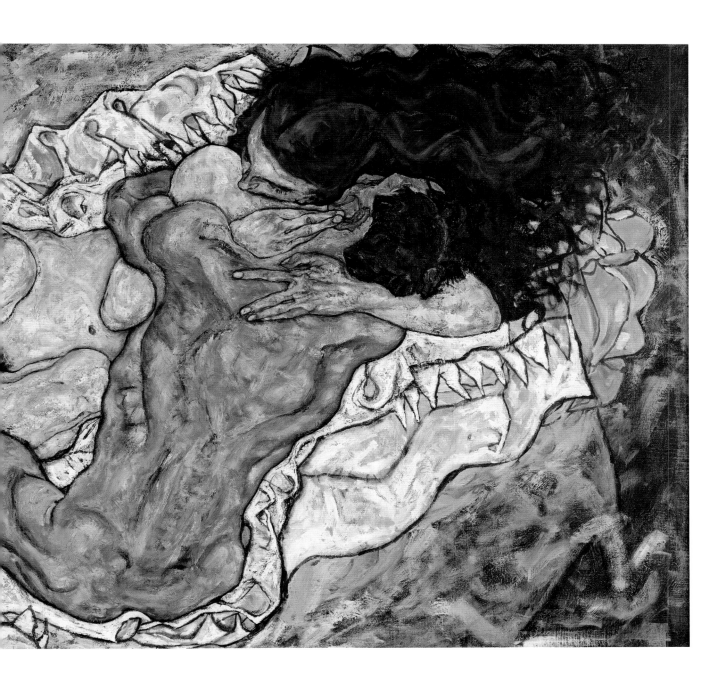

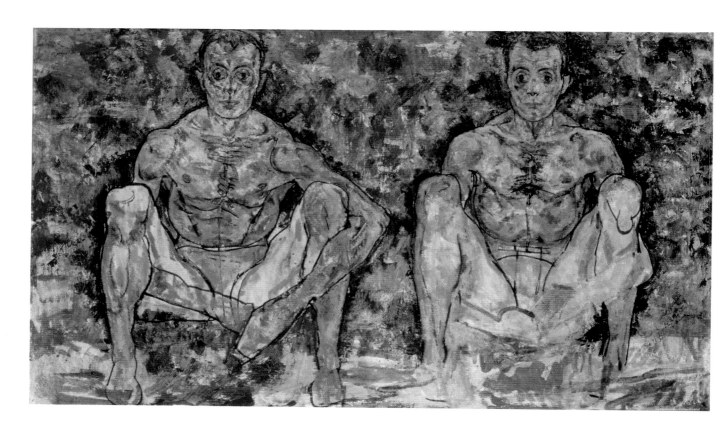

쪼그려 앉은
남자들(두 개의 자화상)

Squatting Men
(Double Self-Portrait)

1918
에곤 실레, 다른 사람에 의해 완성됨
캔버스에 유채, 100×171cm,
개인 소장(벨기에)

에곤 실레는 군 복무 중이었지만 전쟁 동안에도 빈에 자주 머물렀다. 작가는 20세기로 들어서며 전통주의를 거부한 작가들의 단체인 빈 분리파가 1918년 3월에 개최한 49회 전시회에서 큰 성공을 거뒀다. 그 행사는 클림트가 세상을 떠난 다음 달에 열렸으며 오스카 코코슈카(Oskar Kokoschka)와 함께 실레는 이제 오스트리아 - 헝가리제국의 수도에서 예술계의 기수(旗手)가 되었다.

실레가 비록 급진적이며 표현력이 풍부한 작가로 알려졌지만 후기 작품은 보다 사색적이고 우울한 분위기를 자아낸다. 이 2인 초상화에 대해 어느 평론가는 '처음으로, 실레의 그림에서 인간의 얼굴이 내다보인다'고 평했다. 인물들이 더 이상 형체와 구도에 종속되지 않았다. 두 남자가 정의되지 않은 공간에서 손으로 성기를 가리고 앉아 있다. 그림 속 인물은 동일인인것 같고 에곤 실레와 많이 닮았다. 그는 (혹은 그들은) 꿈을 꾸듯 앞을 응시하고 있다. 스케치 같은 이 유화 작품은 미완성인 채로 남아 있었다. 실레가 인물의 윤곽을 그렸지만, 작가가 사망한 뒤에 다른 작가가 배경을 완성했다고 알려져 있다.

색칠한 시골풍 항아리들이 있는 정물화

Still Life with Painted Rustic Pots

1918
에곤 실레
종이에 검정 초크와 구아슈,
44.5×30cm, 개인 소장

드로잉과 회화작품으로 이뤄진 실레의 정물화는 작가의 작품세계에서 다소 도외시되고 덜 화려하며 풍경화와 인물 습작에 비해 그 수도 적다. 1918년 8월 말경 실레는 부인과 함께 의사 후고 콜러(Dr. Hugo Koller)와 화가인 콜러의 아내 브론시아(Broncia)의 시골 별장에서 며칠을 지냈다. 별장은 빈 남쪽 오버발터스도르프에 자리했으며, 실레는 그곳에서 도자기 화병들을 다양하게 배치해 네 점의 생기 넘치는 수채화를 그렸다. 전쟁에 지친 1918년 빈에서, 심지어 문화적 엘리트 사이에서도, 민속문화와 그와 관련된 소박한 물체들이 인기를 끌었다는 사실이 주목할 만하다. 실레도 민속품을 수집해서 소장하고 있었다.

피에르 오귀스트 르누아르

Pierre–Auguste Renoir

출생 장소와 출생일 프랑스 리모주, 1841년 2월 25일

사망 장소와 사망일 프랑스 카뉴쉬르메르, 1919년 12월 3일

사망 당시 나이 78세

혼인 여부 1890년 알린 샤리고(Aline Charigot)와 결혼한 뒤에 상처했다. 부부는 피에르(Pierre)와 장(Jean), 클로드(Claude) 일명 '코코(Coco)'라는 세 명의 아들을 두었다. 르누아르는 또 자신의 첫 모델이었던 리제 트레호(Lise Tréhot)와 두 아이를 낳았지만 그들의 존재가 널리 알려진 것은 2002년경부터다. 그중 아들 피에르와는 절연했고 딸 잔느 로비네 트레호(Robinet – Tréhot)와는 비밀리에 연락을 유지했다. 르누아르는 딸에게 재정적으로 지원했으며 유언을 통해 유산도 남겼다.

사망 원인 폐울혈(肺鬱血). 1888년부터 진행성 류머티스 관절염 증세를 보이기 시작했다.

마지막 거주지와 작업실 카뉴쉬르메르의 레 콜레트. 르누아르는 에소이에도 작업실 겸 거주지를 소유하고 있었으며, 파리에도 아파트를 임차했다. 그가 세상을 떠났을 당시 여러 작업실에 720여 점의 회화 작품이 발견됐다.

무덤 처음에는 니스 소재 샤토 묘지에 있었다. 1922년 6월 작가와 아내의 유해가 에소이로 이장됐다.

전용 미술관 카뉴쉬르메르 레 콜레트에 있는 르누아르 미술관. 르누아르의 작품을 단연코 가장 많이 소장하고 있는 곳은(181점) 미국 필라델피아에 있는 반즈 재단이다. 파리의 오르세 미술관도 상당히 많이 소장하고 있다.

'그림을 그릴 수 있어서 너무나 기쁘다. 이는 말년에도 환상을 일으키고 때로는 즐거움을 창조한다.'
—
르누아르

류머티즘을 앓으면서도 영원한 행복을 그린 화가

매우 역설적인 상황이었다. 피에르 오귀스트 르누아르의 생애에서 마지막 4~5년은 제1차 세계대전의 영향을 크게 받았다. 르누아르의 두 아들 피에르와 장은 전선에서 심하게 다쳤으며, 작가를 여러 해 동안 괴롭힌 류머티즘성 관절염은 더욱 극심해졌다. 작가는 이미 오래전부터 걷지 못했고, 한번 아프면 몇 주씩 자리를 보전했으며, 퓌레로 만든 식사를 빨대로 먹어야 했다. 괴저(壞疽)로 고통받았고, 손은 통풍으로 뒤틀렸다. 설상가상으로 아내 알린 샤리고가 1915년 6월 세상을 떠났는데, 두 사람의 관계가 사반세기에 걸친 서서히 멀어졌기 때문에 노령의 작가에게 과도한 영향을 미친 것 같지는 않다. 동시에, 작가가 공동으로 창립한 인상주의 운동의 일원이었던 친구들이 1880년대에 각자의 길을 간 뒤 모두 연로해지거나 사망했다. 그래도 함께 나이 든 클로드 모네와는 연락을 계속했다.

그럼에도 불구하고, 프랑스의 '현존하는 가장 위대한 화가'라는 명성은 이때쯤 절정에 달했다. 르누아르는 1880년대 후반부터 부유했으며 지인과 동료 작가들의 환대를 받았다. 살아있는 작가에게는 매우 이례적으로 르누아르가 사망하기 3개월 전인 1919년 9월, 루브르 박물관이 작가의 작품을 구입했다. 작가는 휠체어를 탄 채 고위 관리들과 큐레이터들에게 둘러싸여 장엄하게 미술관을 행진했다. 중개상들이 여러 해 동안 작가의 작품을 고가에 판매해왔고 르누아르는 심각한 신체적 질병에도 불구하고 계속 창의적이고 생산적으로 활동했다. 양손에 반창고를 두르고 필요한 부분은 도움을 받아 가며 그림을 그렸는데, 때로는 왼손으로 오른손을 지탱했고 끊임없이 줄담배를 피웠다. 그는 마치 미술을 통해 고통을 완화하려는 것 같았다. 지속적인 생산성과 작품에서 나타난 낙관주의는 16살의 새로운 모델 데데(Dédée)의 등장에서 일부 원인을 찾을 수 있다. 앙드레 마들렌느 헤슬링(Andrée Madeleine Heuschling)이라는 소녀는 르누아르가 사망하고 곧이어 화가의 아들 장과 결혼했다. 실제로 르누아르가 말년에 계속해서 그림을 그렸는지에 대한 의심은 작가가 작업하고 있는 모습을 담은 영화와 사진들

두 손을 사용하여 그림을 그리는 피에르
오귀스트 르누아르,
1916~7년경.
사진: 코코 르누아르.
가르 종교 미술관, 퐁생테스프리

레 콜레트에 있는 스튜디오에서
르누아르와 데데가 〈토르소 – 누드에
대한 연구(Torso – Nude Study)〉를
배경으로 함께, 1918년 3월.
사진: 작자미상(발터 할보슨(Walther
Halvorsen)으로 추측)

'극도로 피곤해서, 정말 끔찍하게 피곤해서
좀 쉬어야 할 것 같다. 나는 건강이 좋지 않고
나이에 비해 지금 생활이 너무 복잡하다. 내가
모든 걸 하고 싶어도 이제 더 이상 그림을
그리거나 조각을 하거나 그릇을 만드는
일조차 할 수 없는 상태가 되었다.'
— 르누아르가 쓴 편지 중에서, 1918년 1월 7일

을 통해 누그러졌다.

빛나는 색채와 끝없을 것 같은 즐거움으로 매혹적인 여인들, 특이
한 색채조합, 감각적인 그리스 로마 황금기에 대한 암시 그리고 루벤
스 같은 화가들의 전통의 영향. 이 모든 것이 '전통 안에서의 독창성'
을 모토로 삼았을 작가가 마지막까지 보여준 작품의 특징이었다. 르누
아르는 정물화, 풍경화, 초상화, 세련된 장르화와 수없이 많은 누드화
를 그렸고 모두 합쳐 4천 점이 넘는 유화 작품을 제작했다. 작가는 말
년에 여러 명의 조수를 뒀는데 그중에서 당시 20대였던 리처드 기노
(Richard Guino)가 가장 유명하다. 기노의 임무는 르누아르가 드로잉과
회화로 그린 습작을 보고 조각품을 만드는 일이었다. 사망하기 이틀
전에 작가는 자기 흉상을 제작하기 위해 모델을 섰다. 르누아르는 또
자신의 아들 장, 코코와 함께 도자기를 제작할 계획이었다. 그 시점에
서 삶의 순환이 돌고 돌아 완성되는 듯했다. 르누아르는 여러 일 중에
서 도자기에 그림을 그리는 것으로 활동을 시작했기 때문에 이러한 공
예 작업에 평생토록 애정을 지녔다.

르누아르가 세상을 떠나자 작가의 작품 전체 혹은 일부에 초점을
맞춰 수많은 전시회가 빠르게 준비됐다. 이를테면 작가가 1860년대
와 1870년대에 동료 인상주의 작가와 함께 감내해야 했던 조롱에 대
해 사후 복수가 이뤄진 셈이다. 그리고 1880년대 후반이 되어서야 최
종적으로 그들 편으로 전세가 뒤집혔다. 르누아르의 후기 작품에 대해
극찬한 신세대 작가 중에는 앙리 마티스와 파블로 피카소가 포함된다.

목욕하는 여인들

The Bathers

1918~9
피에르 오귀스트 르누아르
캔버스에 유채, 110×160cm,
오르세 미술관, 파리

르누아르 본인이 이 작품을 자신의 최종 걸작이라고 선언했다. 이 작품은 1918년 11월 제1차 세계대전이 휴전된 이후에 그린 것이다. 르누아르는 신체적 장애와 전반적으로 쇠약해진 건강 상태 때문에 온갖 종류의 보조기구와 도움을 받아서 작업했다. 작가의 작품세계에서는 중요한 주제가 반복되는데, 지중해처럼 보이는 몽환적 풍경 속에 위치한 연못에서 나체의 여성들이 느긋하게 목욕을 하며 시간을 초월한 것 같은 모습이다. 실제로 '요정들'은 카뉴쉬르메르에 있는 르누아르의 정원에서 포즈를 취했었다.

특이하게 그린 인물들이 초인적으로 거대해 보이는데 작가의 말년 작품에서 흔히 보이는 모습으로, 본인의 쇠약해지는 신체 상태와 현저하게 대조를 이룬다. 이처럼 르누아르의 독특한 시각적 언어에 대한 반응은 처음부터 엇갈렸다. 주제는 여신 다이애나(Diana)가 그녀를 수행하는 요정들과 목욕하는 고대 신화에서 유래했다. 영감을 준 화가로 티치아노와 페테르 파울 루벤스도 거론되지만 같은 프랑스 출신인 에두아르 마네와 귀스타브 쿠르베(Gustave Courbet)도 언급된다. 르누아르는 이 작품을 완성하고 곧 세상을 떠났으며 자식들이 룩셈부르크 미술관에 그림을 기증했다. 현재는 파리의 오르세 미술관에 전시되어 있다.

음악회

The Concert

1918~9
피에르 오귀스트 르누아르
캔버스에 유채, 76×93cm,
온타리오 미술관, 토론토
루벤 웰스 레너드 에스테이트(Reuben Wells
Leonard Estate) 기증

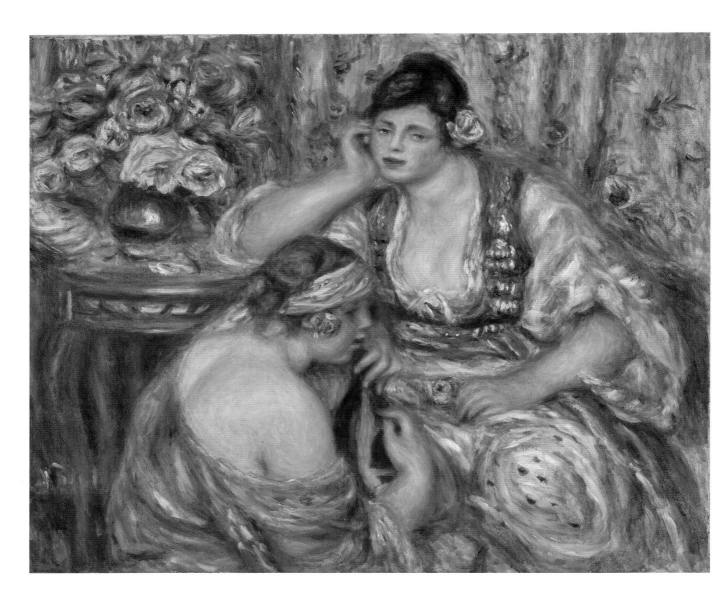

만돌린을 치는 소녀

Girl with Mandolin

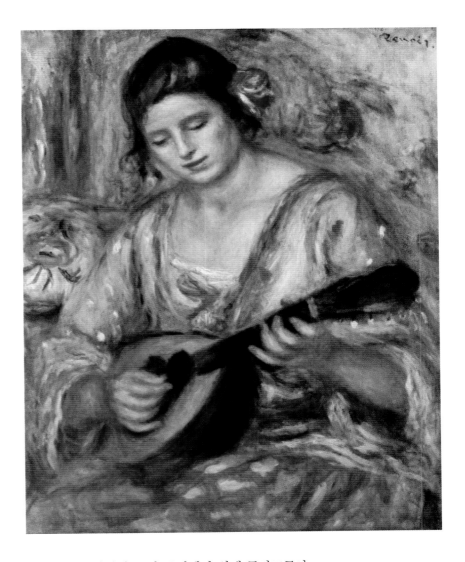

1919
피에르 오귀스트 르누아르
캔버스에 유채, 56×56cm,
개인 소장, 뉴욕

르누아르는 자신이 무척 존경했던 외젠 들라크루아(Eugène Delacroix, 프랑스 낭만주의 화가)의 선례를 따라 활동 초기에 동양적인 장면과 인물들을 그렸다. 마지막 작품들에서도 같은 주제와 거기에 동반되는 분위기로 돌아가서 오달리스크가 긴 의자와 방석에 비스듬히 눕거나, 연주하거나, 차를 마시면서 즐기는 모습을 적어도 10점 이상 그렸다. 이는 계획적으로 수행한 것처럼 보이는데, 작가는 작업실 일부를 꾸미고, 헐렁한 꽃무늬의 동양풍 의상을 준비했다. 작가는 역사적, 민속학적 또는 지리적 정확성에 대해 크게 신경 쓰지 않았다. 모델 데데(여기 두 작품에 등장하는 젊은 여인) 또한 이런 종류의 복장을 하고 노란색 터번까지 두르고 있다.

〈목욕하는 여인들〉에서도 볼 수 있듯이 르누아르는 후기작에서 붓을 더 느슨하게 사용했다. 류머티즘으로 인해 화가가 이미 오래전에 정교한 손재주를 잃은 상태였다. 목욕하는 여인들이 등장하는 그림과 팔레트가 유사하며 꽃무늬 또한 반복된다. 모든 것이 어우러지는 것 같다.

아메데오 모딜리아니

Amedeo Modigliani

짧고 강렬했던 위태로운 생애

출생 장소와 출생일 이탈리아 리보르노, 1884년 7월 12일

사망 장소와 사망일 프랑스 파리 자선 병원, 1920년 1월 24일

사망 당시 나이 35세

혼인 여부 미혼. 1917년부터 잔 에뷔테른(Jeanne Hébuterne)과 관계를 맺었다. 두 사람은 딸을 하나 낳았으며, 모딜리아니가 먼저 세상을 뜨고 곧이어 잔도 사망했다. 그때 잔은 둘째를 임신 중이었다.

사망 원인 결핵성 수막염

마지막 거주지와 작업실 파리 드 라 그랑 쇼미에르 거리

무덤 파리의 페르 라셰즈 묘지. 잔 에뷔테른의 유해는 몇 년이 지나서야 합장됐다.

전용 미술관 없음. 리보르노의 비아 로마에 위치한 모딜리아니의 생가가 대중에게 개방되어 있다.

1920년 신년에 아메데오 모딜리아니는 스케치북에 있는 그림에 이탈리아어와 라틴어로 다음과 같이 썼다. '새해, 이제 새로운 삶이 시작된다(Il Nuovo Anno, Hic incipit Vita Nova).' 병세가 위중한 사람이 아마도 끝이 가까웠다는 것을 깨닫고 던진 죽음에 대한 농담이다. 모딜리아니는 그해 1월 24일 파리에 있는 빈민들을 위한 '자선병원(Hopital de la Charite)'에서 결핵성 수막염으로 세상을 떠났다. 35세였다. 하루하고 반나절이 지난 뒤, 21살에 만삭의 몸이었던 모딜리아니의 애인 잔 에뷔테른이 아파트 건물 5층 창문에서 뛰어내렸다. 그녀는 죽음의 순간을 직면하지 않기 위해 뒤로 뛰었다고 한다. 잔과 배 속의 아기는 즉사했다. 모딜리아니와 잔의 첫째 아이의 이름도 잔이었는데, 당시 갓 한 살이었다.

바람둥이였던 모딜리아니는 친구들이 모디(Modi)라고 불렀으며 유대인 혈통의 토스카나 사람이었다. 화가는 바라던 대로 강렬하고 격동적인 삶을 살았다. 1906년 이후로 작가의 생활은 기본적으로 몽마르트와 몽파르나스를 중심으로 한 파리의 예술계에 집중되어 있었다. 모딜리아니는 셋방을 전전하며 술과 약물에 취한 채 가난하게 살았다. '모디'라는 별명이 불어의 'maudit'와 우연히 발음만 같은 말장난에 그치지 않았다. 단어는 '저주 받았다'는 의미로 사회의 주변인으로 살아가는 보헤미안 예술가에게도 적용되는 말이었다. 모딜리아니는 16살부터 그를 따라다닌 침묵의 암살자 폐결핵을 앓으면서도 전혀 신경을 쓰지 않았다.

모딜리아니는 회화나 조각 작품에 대해 살아생전 거의 인정받지 못했다. 작가는 1909년부터 1914년까지, 더 이상 먼지를 참을 수 없을 때까지 조각작업을 이어갔다. 그러나 모딜리아니가 작고한 후 상황은 급속히 달라졌다. 말년에 유화 작품은 잘해야 150프랑에 팔렸다. 예외적으로 딱 한번 300프랑을 받았는데, 10년 후 500,000프랑에 거래된 것에 비하면 너무나 초라한 금액이었다. 오늘날 21세기에는, 모딜리아니의 작품 가격이 지나칠 정도로 비싸다 보니 많은 위조품이 만들어지

아메데오 모딜리아니, 1919.
사진: 작자미상

'이제 진흙탕을 두고 떠나네. 내가 알아야 할 것은 다 알고 곧 먼지 한 줌으로 변할 걸세. 아내에게 키스를 했네. 그녀를 친정 부모님께 데려다주오. 지금이 적당한 때라네. 무슨 일이 있어도 어쨌든 그녀와 나는 영원한 행복을 확신하네.'
—
모딜리아니가 최후의 순간에 '즈보(Zbo)', 레오폴드 즈보로프스키(Léopold Zborowski)에게 남긴 말

고 있다. 이런 위작이 나타나기까지 오래 걸리지도 않았다.

모딜리아니의 파란만장한 삶은 그의 예술적 명성에 기름을 부었고, 이는 작품이 객관적이고 신중한 평가를 받는데 오랫동안 방해가 되었다. 일단 드로잉과 회화 작품은 주로 친구와 지인들의 초상화 그리고 유명한 여성 누드화로 구성되어 있다. 모딜리아니는 당대의 그 어떤 '주의'에도 속하지 않았다. "작가가 스스로 꼬리표를 붙일 필요가 있다면, 그는 길을 잃은 거다!"라고 말했다. 작가가 영감을 받은 요소들은 이탈리아 르네상스부터 그리스, 로마와 아프리카 미술, 콘스탄틴 브란쿠시(Constantin Brancusi), 폴 세잔과 그 밖에 다른 동시대 작가들에 이르기까지 다양했다.

결과적으로 모딜리아니의 마지막 활동 시기는 1917년에 시작했다. 그전 해에 그는 아마추어 작가이자 시인 레오폴드 즈보로프스키와 친분을 맺었으며 회화 작품을 제작해 주는 대신에 머무를 방과 미술 재료, 음식, 매달 소정의 용돈을 받았다. 또한 모딜리아니는 그 친구가 석탄을 구해다 준 덕분에 1917년 겨울 내내 모델들이 (모델료도 즈보로프스키가 지불했다) 포즈를 취할 수 있도록 방에 난방을 땔 수 있었다. 그러나 이렇게 그린 누드화로 1917년 12월 파리에서 열린 모딜리아니의 유일한 개인전을 홍보하자, 경찰은 전시회가 제대로 시작되기도 전에

폐쇄시켰다.

　모딜리아니가 유망한 학생이자 그의 마지막 연인이 된 19세의 잔 에뷔테른을 알게 된 것도 1917년이었다. 가족들의 극심한 반대에도 불구하고 잔은 곧장 다 쓰러져가는 아파트에서 그와 동거하기 시작했다. 모딜리아니는 과음을 했고 건강이 악화되어 갔지만 잔은 모딜리아니를 무조건적으로 사랑했다. 1918년에 독일이 파리를 폭격하자 즈보로프스키는 거의 1년간 두 연인이 코트다쥐르에서 자기 가족을 포함하여 다른 작가들과 함께 지낼 수 있게 해줬다. 그곳에서 그들의 딸 잔이 태어났다.

　1919년 여름, 잔은 둘째를 임신하고 있었으며, 모딜리아니는 성공을 목전에 두고 있는 것처럼 보였다. 프랑스 화가 모리스 위트릴로(Maurice Utrillo)와 함께 런던에서 열리는 중요한 전시회에서 주목을 받는데 카탈로그에 작가가 그린 초상화에서 '걸작의 모습을 엿볼 수 있다'고 적혀 있었다. 몇 개월 뒤, 파리의 미술계는 작가의 장례식에 대거 참석했고, 미술상(美術商)들은 모딜리아니의 작품을 사기 위해 문상객들에게 접근했다고 한다.

잔 에뷔테른 – 배경에 문이 있는 풍경

Jeanne Hébuterne
in Front of a Door

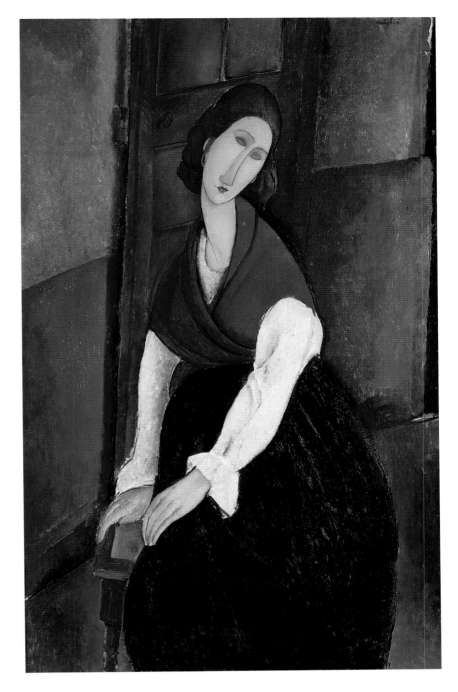

1919
아메데오 모딜리아니
캔버스에 유채, 129.5×81.5cm,
개인 소장

작가가 자신의 연인을 다양한 포즈로 나타냈는데, 그중에서 이 초상화가 마지막 작품이다. 잔은 당시 둘째를 임신 중이었는데, 의자 등받이에 매달려 있는 것처럼 보인다. 모딜리아니의 기준에서 규모가 큰 작품이다. 작가가 그린 누드화와 마찬가지로 잔의 얼굴이 타원형이고 마치 가면처럼 세부사항이 별로 없다. 눈에 띄는 양식화된 눈, 두드러진 코 그리고 작은 입. 몸이 S자 모양을 이루고 목은 길고 가늘다. 황토색, 주황색과 빨간색 색조의 팔레트도 모딜리아니의 작품에서 흔히 볼 수 있는 것이다.

팔레트를 든 자화상

Self-Portrait with Palette

1919
아메데오 모딜리아니
캔버스에 유채, 100×64.5cm,
상파울루 대학교 현대 미술관(MAC), 상파울루

모딜리아니의 자화상으로 알려진 회화 작품은 하나밖에 없는데, 생의 마지막 해에 그린 그림이다. 얼굴의 사분의 삼가량 보이고 몸은 옆모습이다. 작가는 팔레트를 들고 그림 그릴 준비가 되어 있다. 자신을 화가로 묘사함으로써 모딜리아니는 다른 많은 사람들이 시도했던 것처럼 티치아노까지 거슬러 올라가는 전통을 따르고 있다. 당시 사람들의 증언에 의하면 작가는 경제적인 어려움에도 불구하고 항상 자신의 외모를 매우 중요시했다고 한다. 반면에 이 그림에서 묘사된 작가의 창백한 얼굴과 자세, 독특한 눈 모양은 악화되어가는 결핵을 암시하는 것인지에 대해 많은 논란이 있다.

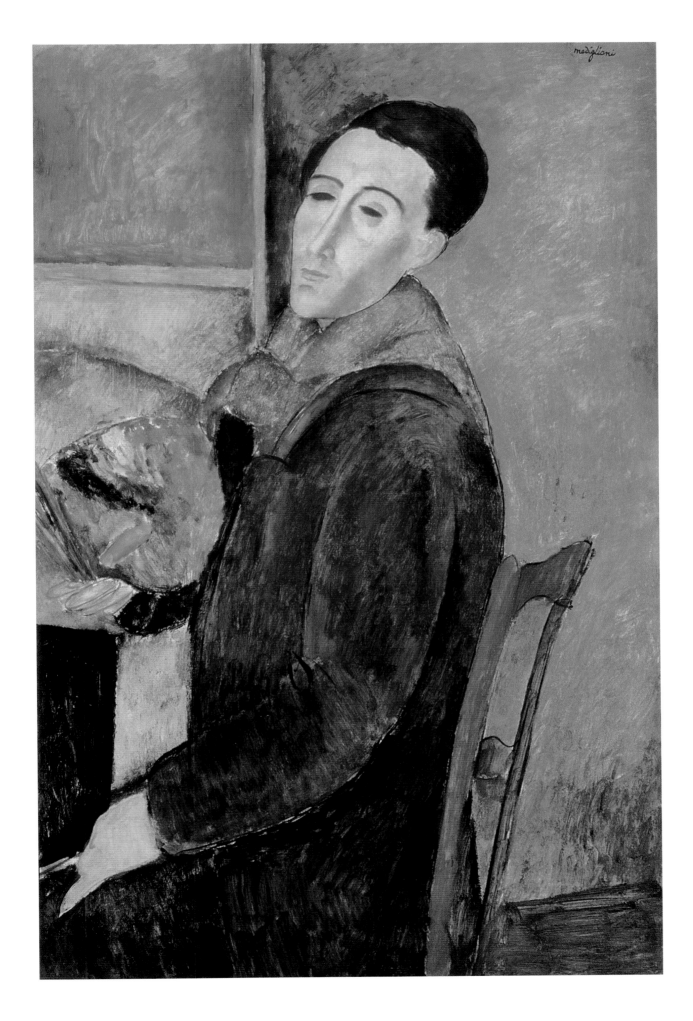

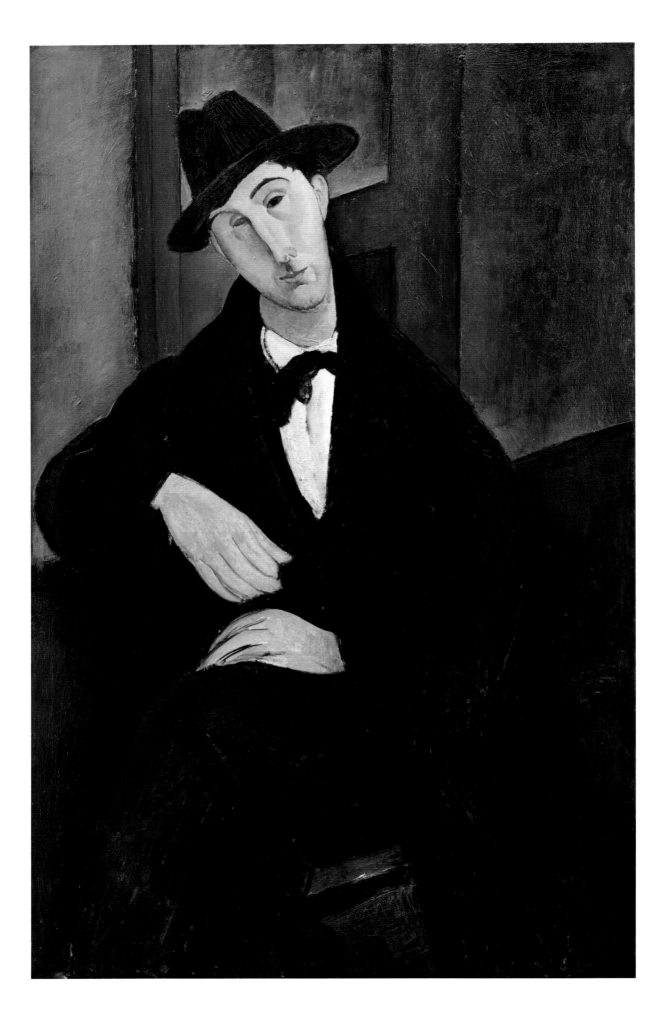

마리오 발보리의 초상

Portrait of Marios Varvoglis

1920
아메데오 모딜리아니
캔버스에 유채, 116×73cm,
개인 소장

그리스 음악가 겸 작곡가 마리오 발보리는 브뤼셀에서 태어나 파리의 음악학교와 스콜라 칸토룸(성가대원 양성학교 – 역자 주)에서 공부하고 1922년까지 머물렀다. 파리에 있는 동안 작가는 주로 예술가들과 교제했다. 모딜리아니의 마지막 작품은 '아름다운 마리우스(Le beau Marius)'를 주제로 하며 작가가 세상을 떠났을 때 이젤 위에 놓여 있었다고 한다. 그것은 발보리의 초상화로 그는 후에 아테네 음악학교에서 가르치며 평론가이자 지휘자로 활동했다. 발보리는 그리스 정부로부터 일련의 훈장을 수여 받았다. 이 초상화에서 '모딜리아니 요법'이 적용됐다. 예를 들어 자세와 색채와 양식화된 얼굴, 소박한 배경에 주목하면 알 수 있다.

클로드 모네

Claude Monet

출생 장소와 출생일 프랑스 파리, 1840년 11월 14일

사망 장소와 사망일 프랑스 지베르니, 1926년 12월 5일

사망 당시 나이 86세

혼인 여부 모네의 첫 아내는 카미유 동시외(Camille Doncieux)였다. 그들 사이에서 장(Jean)과 미셸(Michel) 두 아들이 태어났다. 1892년에 이혼녀인 알리스 오슈데(Alice Hoschedé)와 재혼했으며 그녀에게는 6명의 자녀가 있었다.

사망 원인 폐암

마지막 거주지와 작업실 1890년에 구입한 지베르니의 집과 정원

전용 미술관 파리에 있는 마르모탕 모네 미술관에 화가의 아들 미셸이 기증한 작품이 많이 소장되어 있다. 지베르니에 있는 모네의 집과 정원이 대중에게 개방되어 있다. 작가가 생애의 마지막 10년을 바친 작품은 오늘날 파리의 오랑주리 미술관에서 감상할 수 있다.

시력이 약해지면서도 정원 그리기에 매료되다

1890년 말 즈음, 불과 몇 년 전까지도 가난한 작가로 살던 클로드 모네는 50세에 이르러서야 자기 집을 살 재력을 얻었다. 모네는 파리에서 북동쪽으로 75km 정도 떨어진 센 계곡(Seine valley)에 있는 지베르니라는 마을에 헛간과 커다란 정원이 딸린 시골 저택을 구입했다. 모네는 정원을 가꾸는 일에 열정적이었다. 이는 사소한 사실 같지만 1870년대에 인상주의를 공동 창시한 이 화가에게는 전환점이었다. 작가가 1872~3년에 그린 〈인상, 해돋이(Impression, soleil levant)〉가 새로운 사조(思潮)의 이름이 정해지는 데 간접적인 영향을 미쳤다. 모네는 평생 야외에서 작업하며 자연의 모든 색채와 움직임을 지속적이고 철저하게 연구한 뒤에 작업실에서 그림을 완성했다.

모네는 1883년부터 지베르니의 집에 세 들어 살았다. 모네는 대가족과 함께 살았지만 1880년대의 절반가량은 남부 프랑스와 어린 시절을 지낸 노르망디, 브르타뉴, 런던과 이탈리아의 리구리아를 여행하며 그림의 주제를 찾았다. 이런 여행은 1890년에 갑자기 끝났으며 그 후로 모네는 자신의 정원을 여행했다. 작가와 두 번째 아내 알리스는 지베르니의 첫 정원 '노르망디의 벽(Clos Normand)'을 직접 가꾼 온갖 꽃들로 완전히 탈바꿈시켰다. 그들은 1893년에 두 번째 정원을 만들었는데 수련 연못과 등나무, 일본식 다리까지 갖췄다. 정원의 전체적인 분위기도 일본풍이었다. 이 점에서 모네는 파리 식물원과 1899년 파리에서 열린 세계 박람회에서 본 수련 연못의 영향을 받았을 가능성이 크다.

모네가 가꾼 정원, 특히 꽃과 수초, 물에 반사된 하늘의 모습이 인생의 후반기에는 거의 유일한 모티프가 되었다. 그곳은 족히 25년 동안 그의 소우주, 그만의 '닫힌 정원(hortus conclusus)'이었다. 여기에 두 가지 예외가 있었는데 1900년경 런던의 여러 장소를 그린 100여 점의 회화 작품과 1908년 베네치아를 방문한 뒤에 그

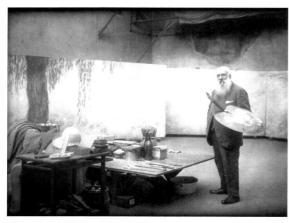

작업실에서의 클로드 모네, 1926.
사진: 아장스 롤(Agence Rol). 프랑스 국립 도서관, 파리

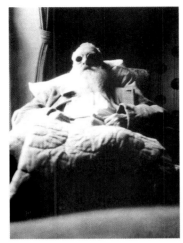

1923년 백내장 수술 후 클로드 모네,
필립 피게 컬렉션

린 29점의 풍경화다. 이 작품이 작가의 마지막 '도시' 작품이다. 수련 (Nymphéas)을 주제로 하는 첫 연작 12점에 그 유명한 일본식 다리도 등장하는데, 1899년에 제작됐다. 그 이후로 작가 겸 정원사였던 모네는 전시를 하거나 작품을 판매하는 일이 거의 없었지만 1909년 파리에서 열린 전시회에서 수련을 주제로 제작한 48점의 작품으로 대단한 호평을 받았다. 모네는 지베르니로 동료 작가들과 수집가와 언론인들을 자석처럼 끌어들이며 급속히 신화적인 지위에 올랐으며 작가 자신도 이를 장려했다. 모네는 모두 500점가량의 '정원'을 완성했다. 이 작품의 공통점이 있다면 사람이 전혀 등장하지 않는다는 점이다.

알리스가 1911년에 세상을 떠난 뒤 모네의 47살 된 아들 장이 1914년에 사망했다. 게다가 72세의 화가 자신도 1912년에 백내장 진단을 받았는데 당시에는 수술이 불가능한 질병이었으므로 시각 예술을 하는 작가에게는 재앙과 같은 일이었다. 그는 그 뒤로 2년간 그림을 그리지 않았다. 그러나 1914년 여름에 그는 거대한 최후의 걸작 〈그랑 데코라시옹〉을 그리기 시작했다. 시력을 잃을까 두려워해 간헐적이지만 집요하게 세상을 떠날 때까지 계속해서 작업했다. 프랑스 정부와의 하찮은 다툼으로 대중이 이 기념비적인 작품을 보게 된 것은 모네가 세상을 떠난 이듬해였다. 화가는 생애 마지막 5년 동안 새로 발생하는 시각의 문제로 힘들어했고 시력이 점차 악화되었지만 시기에 따라 상태가 좋은 경우도 있었다.

모네의 정원 시리즈는 작가가 사망하고도 몇 십년 간 주목받지 못했다. 심지어 〈그랑 데코라시옹〉까지도. 이 시리즈는 자기 방식대로 굳어진 데다가 시력까지 잃어가는, 늙어가는 작가의 열등한 작품이라고 평가받았다. 그 모든 것이 1950년대부터 달라지기 시작했다. 오늘날 모네의 수련은 엄청난 인기를 누리며 크게 인정받는다. 일부에서는 수련을 모네의 최고작으로 꼽으며 나머지는 모두 이를 위한 준비과정일 뿐이었다고 평한다. 영혼을 비추는 거울 역할을 하는 우울한 '수상 그림'이라고 칭해진다.

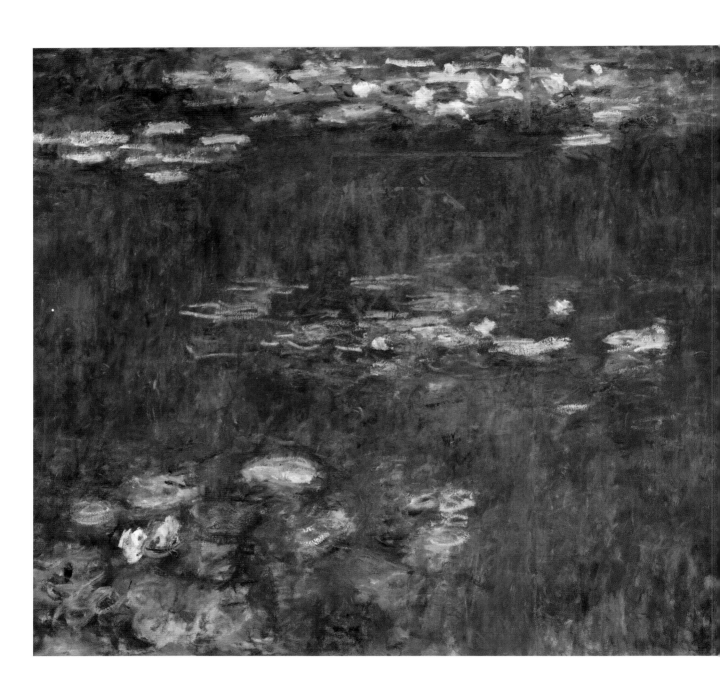

그랑 데코라시옹

Grandes Décorations

1914~25
클로드 모네
캔버스에 유채,
오랑주리 미술관, 파리

모네는 74세부터 세상을 떠날 때까지 〈그랑 데코라시옹〉이라고 알려진 거대한 회화 연작을 작업했다. 그는 제1차 세계대전의 종전을 기념하기 위해 프랑스 정부에 작품을 기부하기로 했지만 긴 다툼 끝에 1922년에서야 합의서에 서명이 이루어졌다. 그 이후에도 분쟁이 여러 차례 뒤따랐다. 낮은 높이에 걸려 있는 대규모의 수상 풍경화들은 작가가 의도한 곳에 전시되어 있는데, 파리 튈르리 정원에 있는 오랑주리에 자리한 두 개의 커다란 타원형 갤러리다. 앞서, 작품을 위한 전용 별관을 지을 계획이 무산되어서 모네는 부득이하게 그림을 그려가면서 이 기념비적인 작품의 개념을 수정해야 했다. 모네는 지베르니에 있는 자신의 저택에 맞춤용으로 지은 작업실에서 작품을 완성했다. 모네가 오랑주리의 두 갤러리에 걸기 위해 제작한 작품 중에서 일부분만 선택됐고 나머지 작품 중 일부가 현재는 마르모탕 모네 미술관에 전시되어 있다.

　다중시점과 독특한 공간감으로 이뤄진 이 작품은 추상/비구상과 구상의 경계가 모호하다. 일부 평론가들은 그림에 파란색 색조가 지배적인 이유는 모네가 앓던 안질환(청색시증)으로 인해 연로한 화가에게 모든 것이 푸르게 보였기 때문이라고 주장한다. 반면에 모네의 말년 작품 중에서 다른 그림들은 모든 것이 노랗게 보이는 황색증의 증상을 나타낸다. 화가의 색채 감각은 1923년 백내장 수술을 받은 뒤에 회복됐다.

일본식 다리
The Japanese Bridge

1918~24
클로드 모네
캔버스에 유채, 89×116cm,
마르모탕 모네 미술관, 파리

모네의 마지막 작품 중 상당수 그림의 소재가 색채와 재빠른(거칠다고도 하는) 붓질의 역동성 속으로 거의 사라져 버린다. 개별적인 형체를 거의 분간할 수 없으며 그림이 얼마나 완성되었는지 때로는 명확하지 않다. 모네의 시각 문제가 분명 요인으로 작용했을 것이며, 이 작품의 강렬한 붉은색 색조도 그렇게 설명된다.

여러 해 전 지베르니에 정원을 설계할 때 둥근 일본식 목조 다리가 설치됐으며 이 다리는 그의 후기 작품에 자주 등장했다. 19세기 말 유럽에서는 일본식 정원이 유행이었다. 지베르니에 있던 다리는 다양한 종류의 등나무로 뒤덮여 있었다.

면밀한 연구결과 모네가 만년에 같은 주제, 즉 자신의 정원을 가지고 다양한 연작을 제작하면서 각각 다른 조명, 구도, 색채조합을 사용했다는 것이 밝혀졌다. 하나의 주제와 장소에 집중해 하루 동안 변화하는 시간, 사계절의 변화, 변화하는 날씨 등에 통달했다.

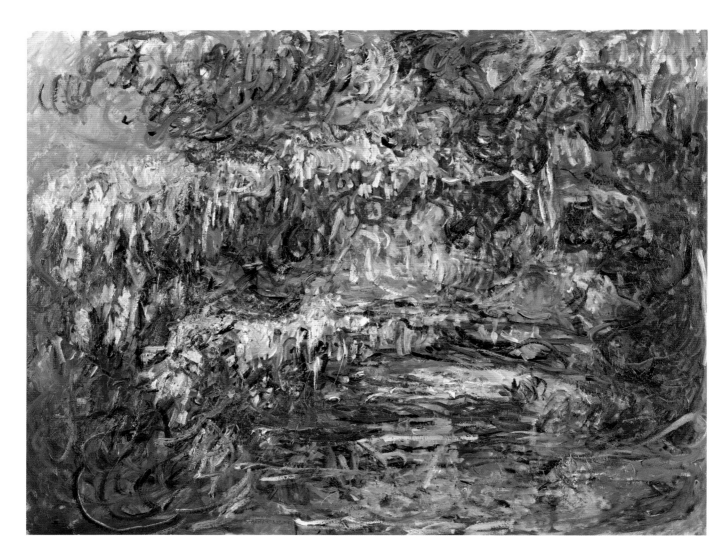

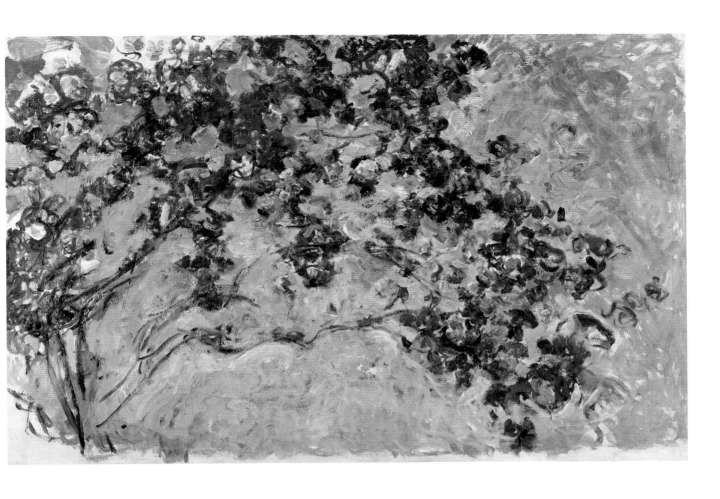

장미

Roses

1925~6
클로드 모네
캔버스에 유채, 130×200cm,
마르모탕 모네 미술관, 파리

이 작품은 모네의 최후 캔버스 중 하나이며 어쩌면 가장 마지막일지도 모른다. 모네는 자신이 화가가 된 것이 장미 때문이라고 말했으며, 긴 작업 활동의 마무리도 자기가 가꾼 지베르니의 장미로 했다. 한때 이런 규모의 유화는 거창한 역사화나 신화 그림에만 사용되었던 만큼 작품의 크기 자체가 일종의 선언과 같다. 장미가 파란 하늘을 배경으로 그려졌는데 1890년에 반 고흐가 그린 아몬드 꽃이 핀 가지와 똑같다. 꽃과 잎사귀의 테두리가 불분명하고, 색채들은 서로 어우러지고, 캔버스 가장자리는 군데군데 칠하지 않은 채로 남아 있다.

에드바르 뭉크

Edvard Munch

출생 장소와 출생일 노르웨이 뢰텐, 1863년 12월 12일

사망 장소와 사망일 노르웨이 오슬로, 1944년 1월 23일

사망 당시 나이 80세

혼인 여부 미혼. 자식도 없었다.

사망 원인 고령과 폐렴

마지막 거주지와 작업실 오슬로 근처에 있는 에클리의 저택

무덤 오슬로 우리 구세주 공동묘지

전용 미술관 오슬로 뭉크 미술관. 오슬로의 국립 미술관도 뭉크의 작품을 많이 소장하고 있다. 작가가 1898년 아스가르드스트랜드에 구입한 집이 지금은 작은 박물관이 됐다.

고통받는 영혼

1933년 말에 70세였던 에드바르 뭉크는 작업 활동을 완전히 재개했다. 1930년에 오른쪽 눈에 있는 정맥이 파열되어 작가는 여러 달 동안 혈전 때문에 고생했다. 그러나 시력이 많이 좋아졌고 실명하게 될지도 모른다는 두려움도 줄어들었다. 뭉크는 고국 노르웨이의 국보이면서 동시에 오랫동안 비판의 대상으로 힘든 위치에 있었지만, 1933년에 성 올라프 대십자 훈장을 받았다. 뭉크의 생애와 작품에 대해 논문이 두 편 발표됐으며 작가는 1920년대부터 독일, 스위스와 미국을 포함해서 국제적으로 전시회를 열고 있었다. 작가를 위한 전용 미술관에 대한 계획이 진행 중이었지만 자기 그림을 가까이에 두고 싶어한 뭉크는 이를 반대했다. 작품이 화랑과 미술관들의 지대한 관심을 받고 있던 독일에서는 파울 폰 힌덴부르크(Paul von Hindenburg) 대통령이 바로 직전 해에 뭉크에게 명망 높은 예술과 과학을 위한 괴테 메달을 수여했다.

뭉크가 독일과 가졌던 친밀한 관계는 그 후 시험대에 오르게 되었는데 작가의 작품이 나치에 의해 '퇴폐미술(entartete Kunst)'로 낙인찍혔기 때문이다. 1937년에 열린 같은 제목의 악명 높은 전시회의 여파로 82점에 이르는 뭉크의 주요 작품이 독일 소장품에서 압수되고, 불태워지고, 매각되거나(극우파 내에서) 저명한 나치 당원의 집에 걸리게 되었다. 이 모든 것이 작가의 묵은 상처를 건드렸는데 일부 노르웨이 비평가들이 오랫동안 '신경증에 걸린' 뭉크와 작가의 '기괴'하고, '병적'이며 완성되지 않은 것처럼 보이는 여러 작품 사이에 연관성을 만들었기 때문이다. 이보다 훨씬 더 심하지는 않더라도 작가가 사랑한 독일에서 유사한 담론이 벌어진다는 것은 추가적인 타격이었다. 요제프 괴벨스(Joseph Goebbels)가 1933년에 쓴 친서에서 뭉크를 '게르만계의 가장 위대한 화가'라고 부른 사실은 별 위안이 되지 않았다. 이런 일들로 인해 작가는 1938년 노르웨이의 한 화랑에서 급하게 전시회를 준비하게 되었다.

2년 뒤에 나치 독일이 노르웨이를 침공하면서 뭉크에게 새로운 공포와 불안을 가져왔다. 그의 작품이 압수되고, 불태워지고, 매각될

에드바르 뭉크, 〈한스 예거의 초상(Portrait of Hans Jæger)〉, 1943~4, 석판화, 38×32cm
뭉크의 마지막 작품은 1889년에 제작했던 한스
예거의 초상을 다시 새롭게 만든 작품이다.
예거는 반항적인 기질의 보헤미안 지식인으로
작가의 젊은 시절에 큰 영향을 미쳤으며
1910년에 사망했다.

'나는 미술이라는 여신에게 충실했고 그녀도
나에게 충실했다... 나는 태어나면서 이미
죽음을 경험했다. 죽음이라 불리는 진짜
탄생이 아직 나를 기다리고 있다. 우리는 죽지
않는다. 세상이 우리를 떠날 뿐. [...] 나의
부패한 육신에서 꽃이 자랄 테고 나는 만발한
꽃 속에 존재할 것이다. [...] 죽음은 삶과
새로운 결정체의 기원이다.'
―
뭉크

것인가? 그는 이미 여러 해 동안 오슬로 외곽 에클리에 있는 화실 겸
거처에서 자신의 회화와 드로잉 작품, 판화와 글에 둘러싸여 살고 있
었다. 뭉크는 추가로 두 곳에 더 부동산을 소유하고 있었지만 1916년
에 구입한 에클리의 목가적인 녹음이 작가의 후기 캔버스 작품에서 특
히 자주 배경으로 등장한다. 뭉크는 나치에 찬동하는 노르웨이인들이
예술인 전국 명예위원회에 참여하도록 포섭하려 했으나 거절했다. 그
들은 노르웨이의 '국민 화가'라는 명성을 지닌 뭉크를 선전 목적으로
이용하려 했다.

한편, 뭉크가 오래도록 독일과 누렸던 친밀한 관계 때문에 많은
동포들이 그를 나치 동조자로 생각했다. 미혼인데다 자식도 없던 뭉크
는 작품을 압수당하는 위험을 피하고자 자신의 도시 오슬로, 더 나아
가 노르웨이에 거대한 유산이 기증되도록 주선했다. 거의 아무도 보지
못한 이 '에클리의 보물'은 1천 점이 넘는 회화 작품(뭉크는 이걸 자기 자
식들이라고 불렀다)과 4,400점의 드로잉에 이르렀으며 거기에 판화와 무
수한 사진 및 뭉크의 저작물과 개인 소장 도서가 포함됐다. 유산의 일
부는 전쟁 중에 보호하기 위해서 다른 곳에 보관됐다.

문제가 많았던 뭉크의 사생활이 얼마나 작품에 영향을 미쳤는지
는 수년간 되풀이해서 거론됐다. 반 고흐의 경우와 마찬가지다. 정신
적, 육체적 고통 없이는 예술도 없었을까? 본인이 스스로 자기 미술을
'영혼의 일기'라고 불렀던 뭉크는 신경증과 미술 사이의 직접적인 연
관성을 방대한 저술에서 여러 번 강조했다. '불안감과 아픔이 없었으
면 나는 키가 없는 배와 같았을 것'이라고 1930년에 말했다. 일부 미
술사학자들은 이 발언을 극단적으로 해석해서 마치 모든 그림과 다른
모든 작품이 어떤 기분, 자각, 어두운 생각이나 망상에서 나왔다고 생
각했다. 그러나 고뇌에 찬 성격을 떠나서 뭉크는 사업가, 협상가, 전문
적인 애호가, 부유한 작가이자 사교 생활을 하는 사람으로 단순히 고
통받는 영혼 이상의 여러 가지 정체성을 가졌다. 더불어 뭉크가 고뇌
를 신화와 같은 방식으로 이용했다고 주장할 수도 있다.

작가가 말년에 그린 수많은 자화상에서 죽음이라는 주제가 지배적이고 홀로 있는 남성이 묘사되는데, 이를 두고 뭉크의 전기 작가인 수 프리도(Sue Prideaux)는 다소 시대에 뒤진 설명을 한다. '전쟁 중에 점령당한 국가에서는 자화상을 많이 그린다. 처한 상황 속에서는 전문 모델보다 거울이 구하기 쉽기 때문이다.' 어쨌거나, 젊은 모델들이 계속해서 연로한 화가 앞에 자발적으로 나타났고 자화상은 일생을 통틀어 화가가 가장 좋아한 장르였다.

1943년 가을에, 끝없이 불안해하던 뭉크는 자주 앓았던 기관지염에 걸렸다. 작가는 또 하나의 숙환이었던 불면증에도 시달려 거의 매일 저녁 주치의 슈라이너(Schreiner) 박사와 전화 통화를 했다. 그해 12월 작가는 80번째 생일에 작업하며 보냈는데 지지자들이 보낸 축전과 꽃에 둘러싸여 있었으며 노르웨이 작가 대표단도 축하를 보냈다. 같은 달 19일에 오슬로 근처에 있는 독일 군수품 창고에서 폭발이 있었으며 에클리에서 봤을 때 온 도시가 불타는 것처럼 보였다. 아마도 뭉크는 야외에서 그 광경을 보다가 결과적으로 치명적인 감기에 걸린 것 같다. 세상을 떠나던 날 뭉크는 도스토옙스키(Dostoevskii)의 소설 『악령(The Devils)』(1871~2)을 읽고 있었다. 뭉크는 혼자 죽기를 원했다.

뭉크의 장례식은 이를 국가적 차원의 선전용 기회로 삼은 나치에게 이용당했다. 그는 소망하던 소박한 가족묘가 아닌 오슬로 시영 묘지의 명예로운 자리에 안장됐다.

시계와 침대 사이의 자화상

Self–Portrait between the
Clock and the Bed

1940~3년경
에드바르 뭉크
캔버스에 유채, 149×120cm,
뭉크 미술관, 오슬로

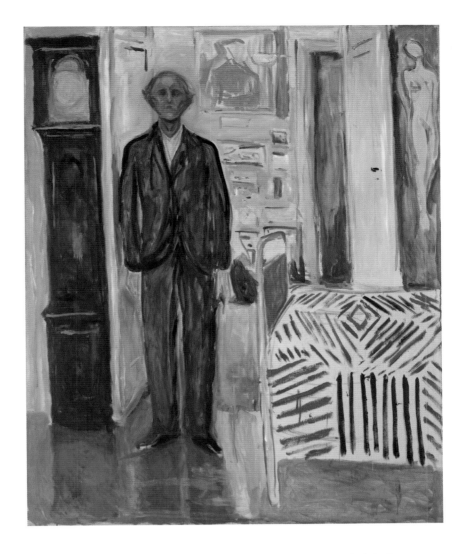

뭉크는 모든 '주의'를 거부하고 자기만의 길을 가려고 노력했음에도
주로 표현주의자 겸 상징주의자로 분류된다. 이 그림에서 작가는 죽
음을 상징하는 두 가지 물체, 관 같은 모양의 괘종시계와 (죽음을 맞이하
는) 침대 사이 한가운데 자신을 표현하고 있다. 그의 작품에서 비애와
버림받는 것에 대한 공포, 실존주의적인 절망이 실제로 핵심을 이룬
다면 이 작품은 그것에 대한 말년의 증언이다. 그렇지만 뭉크는 모순
이 가득한 화가이기도 했으므로 이 작품은 어쩌면 희비극적으로 의도
된 것일 수 있다. 플랑드르 출신 시인 겸 수필작가 베르나르트 데울프
(Bernard Dewulf)가 말한 대로. "이제 화가 자신이 점점 더 유령 같은 '바
니타스(vanitas, 삶의 덧없음을 상징적으로 표현한 정물화)' 속의 상징물이 되어
가고 있었다. 미로 같은 방을 떠도는 노쇠한 유령, 죽음에 둘러싸여 있
으면서도 버텨내려고 노력하는 남자. 가장 감동적인 자화상으로 꼽히
는 그림 속 남자는 비록 불안해하는 모습이지만 똑딱거리는 시계와 주
인을 기다리는 침대 사이에서 우리를 무심히 바라본다. 그리고 그 뒤
에는 자신보다 오래갈 작품이 찬란한 빛에 휩싸여 있다."

호박을 든 여인

Woman with Pumpkin

1942
에드바르 뭉크
캔버스에 유채, 65×51cm,
뭉크 미술관, 오슬로

뭉크의 다면적인 작품에서 화가 자신 외에 마지막까지 중심이 되는 두 번째 주제는 바로 '여인'이다. 저변에 깔린 메시지는 주로 소통의 부족(남자와 여자 사이에서), 외로움 그리고 주의를 기울여 달라는 '절규'다. 뭉크의 전기 작가 수 프리도는 이 작품을 뭉크의 마지막 모델과 연결시켰다. 모델은 1942년에 작가를 찾아간 19살의 학생으로 정체가 밝혀지지 않았다. 전하는 바에 따르면, 이 여성은 마지막 시기에 뭉크를 매우 행복하게 해주었다고 한다. 이 작품의 두 번째 '캐릭터'는 풍성한 정원이 딸린 에클리에 있는 뭉크의 거처다.

파스텔을 쥔 자화상

Self-Portrait with Pastel Stick

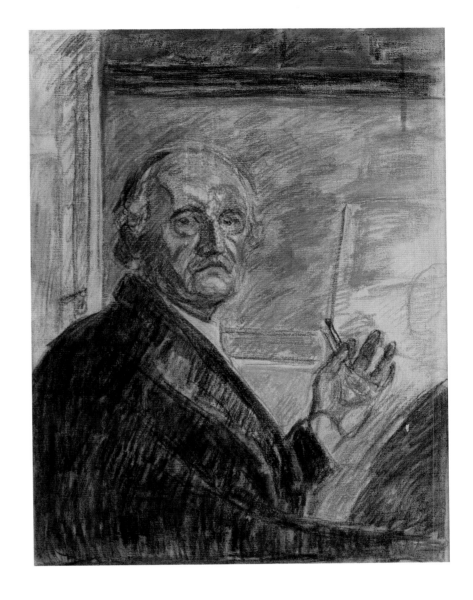

1943
에드바르 뭉크
캔버스에 파스텔, 80×60cm,
뭉크 미술관, 오슬로

통설에 따르면 이 그림이 뭉크의 마지막 작품이다. 작가가 그린 자화
상이 60점이 넘게 알려져 있지만 스스로를 작가로 표현한 것은 3점 밖
에 없다. 여기서는 파스텔을 손에 쥐고 있어서 렘브란트의 자화상을
연상시킨다. 화가가 작업하고 있는 자신의 모습을 묘사하는 것은 고전
적인 미술 장르의 하나로 일부에서는 이 작품이 뭉크가 죽을 때까지
열심히 작업하며 '활동하겠다'는 갈망의 표현으로 해석하기도 한다.

피에트 몬드리안

Piet Mondrian

출생 장소와 출생일 네덜란드 아메르스포르트, 1872년 3월 7일

사망 장소와 사망일 미국 뉴욕 머레이 힐 병원, 1944년 2월 1일

사망 당시 나이 71세

혼인 여부 미혼

사망 원인 폐렴

마지막 거주지와 작업실 뉴욕 이스트 59번가 15번지

무덤 뉴욕시 브루클린 사이프레스 힐스 묘지

전용 미술관 몬드리안의 작품을 가장 많이 소장하고 있는 곳은 쿤스트뮤지엄 덴하그다. 아메르스포르트에 있는 작가의 생가는 대중에게 개방되어 있으며 초기 작품이 소장되어 있다.

새로운 세계를 그린 화가

66세였던 피에트 몬드리안이 1938년에 파리를 떠날 당시는 결코 희망적인 시기가 아니었다. 먼저 런던으로 가서 나치의 진군이 계속되는 가운데 1940년 9월 말/10월 초에 뉴욕으로 가는 마지막 수송대에 올랐다. 작가는 말년을 뉴욕에서 보내게 된다. 출항하기 전 몇 주 동안 런던은 공중폭격을 받았고 대서양을 횡단하는 선박도 공격받아 승객들을 공포에 떨게 했다.

몬드리안은 27점의 작품을 가지고 뉴욕으로 갔다. 그때쯤에는 이미 여러해 전부터 뉴욕에서 이름이 알려진 뒤였다. 도착하자마자 그는 당대의 가장 중요한 추상화 작가(몬드리안은 '비구상'이란 용어를 선호했다)로 환영받았으며 미술계의 명사로 대접받았다. 몬드리안은 1930년 전후로 국제적인 도약에 성공했지만, 결코 화가로서 윤택한 생활을 누리게 된 것은 아니었다. 그래서 몬드리안은 미국으로 오는 경비를 대준 젊은 작가이자 자신의 팬이었던 해리 홀츠만(Harry Holtzman)으로부터 도착 후에도 지지와 경제적인 지원을 받았다. 홀츠만은 1942년까지 도움을 계속 주었으며 그때서야 네덜란드 출신의 몬드리안은 드디어 자립할 수 있었다.

작가는 전쟁으로 유럽에서 쫓겨오기 전부터 미국을 방문하고 싶어 했다. 몬드리안의 전기 작가 한스 얀센(Hans Janssen)에 의하면 뉴욕이라는 대도시는 몬드리안에게 '평화와 행복'을 안겨주었다. 잠들지 않는 도시에서 새로운 세계가 열렸는데, 작품에도 마지막으로 중요한 변화가 일어났다. 그를 놓고 벌어진 마케팅 활동이 만들어낸 인상과는 달리 몬드리안은 실험을 멈추지 않았으며 작품 활동의 기본 원칙을 계속 새롭게 바꾸면서 인간 존재의 본질을 포착하고자 했다. 작가는 보편적인 진리를 객관적으로 표현하고 그 체계를 제안할 수 있는 것은 추상미술만이 할 수 있다고 믿었다.

몬드리안이 뉴욕에서 즐긴 열정적인 사회생활을 고려한다면 근엄하고, 별나고, 고독한 은둔자라는 이미지 역시 수정될 필요가 있다. 재즈와 부기우기 춤을 즐기며 지낸 밤은 작품에 영감을 주었으며 중요한

엘리자베스 '밥시' 굿스피드(Elizabeth 'Bobsy' Goodspeed), 〈빅토리 부기우기〉 앞에서 포즈를 취한 몬드리안, 1943년 8~10월.
저작권: 길버트 W 채프먼 부인(Mrs. Gilbert W Chapman)

'나는 그림을 원하지 않는다. 그저 이치를 알아내고 싶을 뿐이다. [...] 그림을 많이 만드는 게 중요한 것이 아니고 하나의 제대로 된 그림을 만드는 것이 중요하다.'
—
몬드리안, 생의 끝 어느날 뉴욕에서

'압도적이었다. 마치 금방 세상을 떠난 사람, 그것도 자기만의 환상에 사로잡혀 있는 사람이 마지막에 무슨 생각을 했을지 깊게 빠져드는 느낌이었다.'
—
사진가 페르난드 폰사그리브스(Fernand Fonssagrives), 사망한 지 얼마 되지 않은 몬드리안의 작업실을 방문한 후에

재료가 되었다. 이는 기밀한 구조에 즉흥성과 직관의 여지를 주는 음악의 조합 덕분이었다. 작가는 1942년 초 뉴욕에서 전시회를 열었으며 또 같은 해 페기 구겐하임(Peggy Guggenheim)이 새로 만든 '금세기 미술 화랑(Art of This Century Gallery)'에서 3점의 작품을 선보였다. 이 전시회를 관람한 많은 초현실주의자들은 몬드리안의 작품이 차갑다고 느꼈으며 심지어 회화에 대한 부정이라고 생각했다. 몬드리안으로서는 구겐하임의 화랑에서 알게된 젊은 잭슨 폴록의 그림에 흥미를 느꼈다. 몬드리안은 또 「현실의 참된 통찰을 향해(Toward the True Vision of Reality)」(1941~3) 같은 간행물을 통해 자기 예술의 본질에 대해 서술했다.

뉴욕 미술계의 활력, 유쾌함, 자유, 낙관성과 에너지는 몬드리안의 마지막 작품들에 근본적인 영향을 줬다. 그중 많은 작품이 예전에 제작한 그림을 재작업한 것으로 때로는 한 번에 몇 주씩 작업을 진행했다. 작가는 색면과 흰색 조각, 선의 위치와 수, 물감의 레이어링과 두께, 수직과 수평의 조화, 시각적 연결성, 리듬 및 검은색의 사용에 대해 다시 고민했다. 새로운 요소로는 가로지르는 선으로 이룬 깊이감이 있었다. 또 새롭게 가느다란 색종이를 활용했는데 몬드리안은 이것을 자르고 위에 칠하며 구도를 시험해 보았다. 거기에다가 작가가 가게에서 발견한 빨간색, 노란색, 파란색 접착테이프는 캔버스에 빨리 붙였다 떼었다 할 수 있었다. 작가의 마지막 두 작품에서는 검정 선 대신에 노란색, 빨간색, 파란색 선이 사용됐다.

몬드리안은 인생의 마지막 해에 오랫동안 앓아온 각종 신체적 질병(기관지염, 만성 인후염, 치과 질환, 안질, 요통, 관절염, 발의 염증 등)과 싸워야 했

다. 작가는 매주 한 번씩 뉴욕 현대 미술관의 회화와 조각 담당 큐레이터 제임스 존슨 스위니(James Johnson Sweeney)가 계획하고 있던 책을 위해서 자신의 삶에 관한 이야기를 나눴다. 네덜란드 출신인 그에게 이 대화는 온갖 기억을 떠오르게 했다. 몬드리안은 또 피로에 시달렸지만, 재정 형편이 나아지자 1943년 9월 말/10월 초에 더 넓고 환한 작업실과 아파트로 이사했다. 그는 모든 벽을 흰색 유채 물감으로 칠했고, 색색의 판지 조각을 붙이며 끊임없이 재배열했다. 몬드리안에게 작업실은 단순히 작업만 하는 공간보다 훨씬 더 큰 의미가 있었다. 새로운 곳에 자리 잡은 뒤에 작가는 마지막 캔버스 〈빅토리 부기우기〉를 주로 작업했다. 작품은 1943년 11월에 완성되었지만 몬드리안은 그가 세상을 떠날 무렵까지 계속 수정했기에 일부 미술사학자들은 그 그림이 미완성이라고 생각한다.

여덟 개의 선과 빨간색의
마름모 모양 구성(3번 그림)

Lozenge Composition with Eight Lines and
Red (Picture No. III)

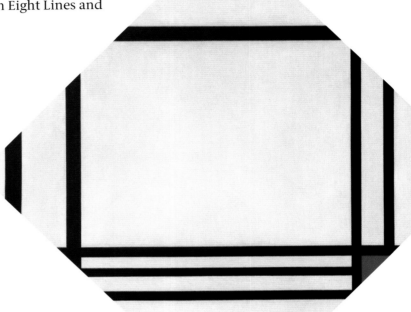

1938~42
피에트 몬드리안
캔버스에 유채, 100.5×100.5cm,
바이엘러 미술관, 바젤

마름모 모양의 캔버스에 수평과 수직의 검정 선이 여러 가지 방법으로 교차해서 중앙에 밝은 흰색 사각형을 이룬다. 몬드리안은 이 그림을 파리, 런던, 뉴욕에서 1942년 초까지 계속 작업했는데, 작품은 오래전에 이미 판매된 상태였다. 작가는 구도를 크게 바꾸지 않았지만, 선을 살짝 이동하거나 두께를 바꾸며 조정했다. 예를 들어, 왼쪽과 위에 있는 선들이 더 두껍다. 마름모의 각 모서리는 한 개, 두 개 또는 세 개의 다양한 두께와 간격으로 이뤄진 선으로 막혀 있다. 이를 통해 원근법이 작용하는 것 같지만 작은 빨간색 삼각형 때문에 바로 상쇄된다. 몬드리안 전문가이자 화가의 전기를 저술한 한스 얀센은 이렇게 이야기했다. "몬드리안은 1920년대부터 단순하고, 중앙을 중심으로 구성된 고전적인 조화에 사로잡혀 있었으며 1930년대에는 이를 매우 복잡한 경지까지 끌어올릴 수 있었다. 이 마름모 형태가 그 개념을 기반으로 하는 마지막 작품이다."

브로드웨이 부기우기

Broadway Boogie Woogie

1942~3
피에트 몬드리안
캔버스에 유채, 127×127cm,
뉴욕 현대 미술관, 뉴욕

몬드리안은 1943년 봄, 뉴욕에서 작품 6점을 전시했으며 그중 3점은 각 그림이 제작된 도시의 주요 명소에 경의를 표하고 있다. 그 작품은 〈트라팔가 광장(Trafalgar Square)〉(1939~43), 〈콩코르드 광장(Place de la Concorde)〉(1943), 그리고 그가 완성한 마지막에서 두 번째 작품인 〈브로드웨이 부기우기〉였다. 이 제목은 물론 작가가 뉴욕에서 아주 강렬하게 인상을 받은 활기차고 멋진 음악 형식을 지칭하는 것이다. 가장 먼저 눈에 띄는 것은 1919년부터 작품에 변함없이 등장하던 검정 선과 격자무늬를 사용하지 않았다는 사실이다. 대신에 색색의 작은 사각형(노란색이 대부분이지만 부분적으로는 회색, 선이 교차하는 곳에는 빨간색과 파란색)을 사용해 역동적인 리듬을 창조했다. 그림 속에 재현된 격자무늬 거리와 차량, 네온 불빛, 맥박 같은 박자에서 뉴욕이 느껴진다.

브라질 출신 작가 마리아 마르틴스(Maria Martins)가 1943년이 가기 전에 이 작품을 800달러에 사서 바로 뉴욕 현대 미술관에 기증했다. 〈빅토리 부기우기〉라는 작품은 일 년 뒤에 그 10배의 가격에 팔렸다.

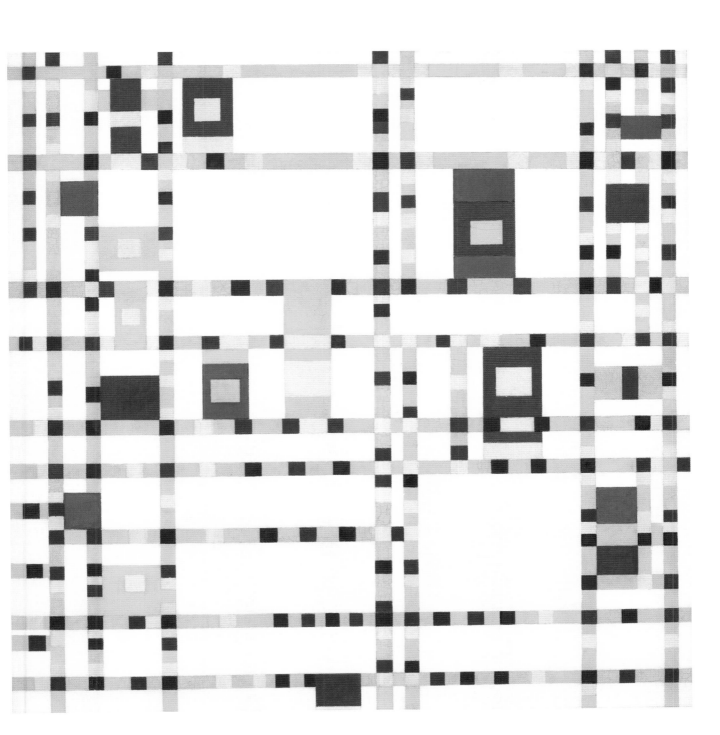

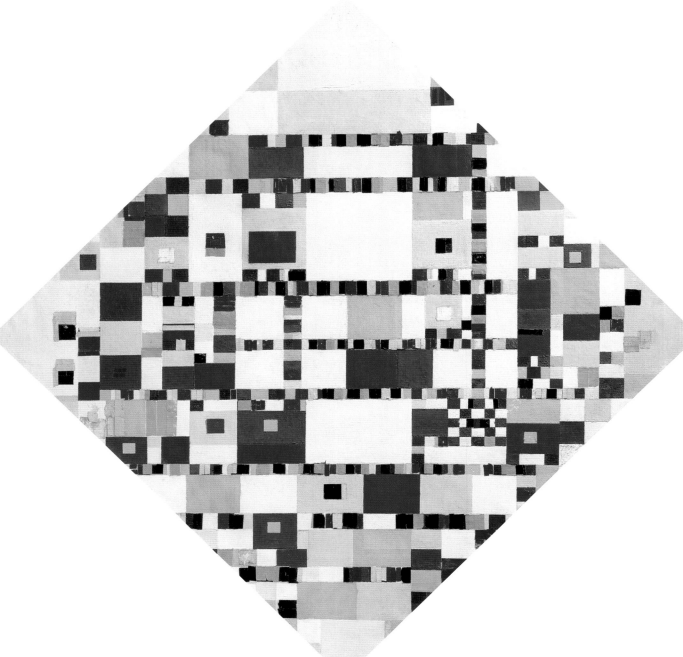

빅토리 부기우기

Victory Boogie Woogie

1942~4
피에트 몬드리안
캔버스에 유채, 테이프, 종이, 목탄과 연필
127.5×127.5cm,
쿤스트뮤지엄 덴하그, 헤이그

몬드리안은 전쟁 중 뉴욕에서 지내는 동안, 1940년 9월 런던에서 적은 것처럼 한 번도 '우리의 승리(끝)'에 대한 믿음을 잃지 않았다. 작가는 승리를 위해 미술이 해야 할 역할이 있다고 생각했으며, 전쟁 끝날 무렵 제작된 마지막 작품이 작가의 견해가 옳았음을 증명하는 것 같다. 몬드리안은 1942년 6월부터 이 작품을 작업했는데 끊임없이 테이프와 판지 조각을 재배열했고, 사이사이에 깊은 성찰과 무아지경의 시간을 가졌다. 더 이상 검정 선을 찾아볼 수 없고 대신에 복잡하고 리드미컬하게 역동적인 다양한 색채 조각과 면, 직사각형과 정사각형, 조금씩 크거나 작은 사각형을 볼 수 있다. 마름모 모양을 자세히 보면 여러 가지 색의 테이프, 다른 두께로 칠해진 물감, 다채로운 붓질에서 일종의 불안정함이 느껴지지만 모든 것이 수직과 수평의 선으로 귀착되는 것을 볼 수 있다. 아랫부분은 수평 위주고 더 윗부분에는 수직이 강조되면서 흰색과 회색이 보다 넓은 부분들을 차지한다. 얀센의 전기에서는 이렇게 서술했다. '몬드리안은 고전적인 조화로부터 근본적으로 탈피하기 위해 시각적으로 역동적인 비대칭을 찾고 있었다. 너무 오랫동안 그를 옭아매고 있었던 것으로부터. [...] 넓은 흰색 부분이 전체의 춤에 가담하기 시작했다. [...] 일곱 겹까지 쌓아 올린 부분이 있어서 표면 자체에 리듬을 만들었고 역동성이 생겨서 그를 기쁘게 했다.' 이 작품은 1998년부터 이전 헤이그 시립 미술관이었던 쿤스트뮤지엄 덴하그에 전시되어 있으며 그 전에는 개인 소장품이었다.

앙리 마티스

Henri Matisse

출생 장소와 출생일 프랑스 르 카토 캉브레지, 1869년 12월 31일

사망 장소와 사망일 프랑스 니스, 1954년 11월 3일

사망 당시 나이 84세

혼인 여부 1898년 아멜리 파레르(Amélie Parayre)와 결혼. 이들은 1939년 또는 1940년에 이혼했다(일부 자료에 의하면 그들은 끝까지 공식적으로 갈라서지 않았다). 마티스는 마그리트(Marguerite, 그의 모델 카롤린 조블로(Caroline Joblaud)와의 자식), 장(Jean) 그리고 피에르(Pierre) 이렇게 세 명의 자녀를 뒀다.

사망 원인 연로했던 마티스는 위경련, 천식, 현기증, 불면증과 심장 질환으로 고생했으며 시력도 급격히 나빠졌다. 그는 사망하기 이틀 전에 심장마비를 일으킨 뒤 작업을 중단했다.

마지막 거주지와 작업실 니스 시미에 지구에 있는 호텔 레지나의 작업실

무덤 마티스가 요청한 대로 니스 시미에 묘지에 안장됐다.

전용 미술관 르 카토 캉브레지에 있는 마티스 미술관이 1952년에 일찍이 개장했으며 2012년에 작가가 사용하지 않고 남긴 종이 오리기 조각 수백 점을 자손들이 기증했다. 니스에도 마티스 미술관이 있다.

'아이의 눈으로 세상 모든 것을 봐야 한다.'
—
마티스. 1953년 저서 『미술에 대한 글과 논평(Écrits et propos sur l'art)』 중에서

변신을 꾀한 노령의 화가

앙리 마티스는 그의 첫 '종이 오리기(불어로는 papier decoupe 또는 gouache decoupee)' 작품을 1936년에 만들었다. 작품은 구아슈를 칠한 종이를 작가가 특정한 모양으로 오려낸 다음 다른 종이에 풀로 붙여서 만들어졌다. 마티스에게 특히 흥미로웠던 점은 이렇게 오려낸 형체들로 이루어진 작품은 아주 손쉽게 수정할 수 있다는 점과 폭발적인 색채를 이룬다는 점이었다.

작가는 이 기법과 장르로 1940년대 초반부터 1954년 세상을 떠날 때까지 집중적으로 작업했다. 작가는 종이 오리기 작품으로 자신이 추구하는 미술의 본질에 이르렀을까? 그것은 수십 년 동안 빛을 주인공으로 해온 예술적 활동의 정점을 이룬 것일까? 이 강렬하고 활력 넘치는 선과 색채의 통합이 그림 그리기의 핵심을 표현하고 있는가? 마티스 자신도 '색채로 그리기'란 말을 했으며 이미 여러 해 동안 색채의 거장으로 존경받아왔다. 이 기법 또한 그에게 공간, 즉 삼차원을 정복하게 해 줬는가? '장식'미술이나 '응용'미술 또는 공예가 항상 '순수미술'보다 (마티스의 견해에서는 부당하게) 못한 취급을 받는 전통적인 체계를 일부러 깨트린 것인가? 아니면 그 반대의 경우인가? 일부 동시대인들이 처음에 주장한 것처럼 종이 오리기는 점점 고령이라는 부담과 노환에 시달린 작가의 이류(하급이라고 하지는 않더라도) 작품들인가? 그는 회

니스의 레지나 호텔 작업실에서 종이 오리기 (papiers découpés) 작업 중인 앙리 마티스, 1952(마티스 아카이브).
옆에 앉아 있는 여인은 러시아 출신의 리디아 델렉토르스카야(Lydia Delectorskaya)로 그녀는 약 20년간 작가의 조수이자 모델이었다. 마티스 전문가인 미셸 안토니오즈(Michel Anthonioz)는 작가의 종이 오리기가 벽과 책(미니어처 형태)이라는 역사적으로 가장 오래된 회화 방식을 상기시킨다고 주목했다. 4년간의 작업 끝에 마티스의 유명한 작품집 『재즈(Jazz)』가 1947년에 출판됐다.

방스의 로사리오 예배당, 1948~51.
종이 오리기 작업 외에 또 하나의 마지막 대작은
프랑스 남부 마을 방스에 위치한 도미니코
수도회의 로사리오 예배당을 위한 디자인이었다.
마티스는 신앙심이 깊지 않았지만, 그럼에도 몇
가지 위대한 전통이 통합된 이 예배당을 자신의
걸작으로 여겼다. 작가는 1948년부터 1951년
까지 작업을 진행했다. 스테인드글라스 창문과
타일 벽화, 제단, 전례용 제의, 촛대 심지어
전반적인 건축물까지 디자인했다. 여기서도
마티스는 오려내기 기법을 사용했다.

'분명 일부 평론가나 동료 작가들이 말할
것이다. "늙은 마티스가 말년에 오려내기를
하면서 재미있어하고 있다. 그는 안 좋게
늙어가면서 다시 아이로 되돌아가고 있다."
나는 당연히 그게 싫다.'
— 마티스, 1952년 인터뷰에서

'나는 35세에 〈삶의 기쁨(de vivre)〉을 그릴
때부터 82세에 종이 오리기를 하는 지금까지
같은 사람이다. 왜냐하면 다른 방법으로
실현시켰을지 몰라도 내내 같은 것을
추구했기 때문이다.'
— 마티스, 1951년. 〈삶의 기쁨〉은 1905~6년에
제작한 야수파(fauvisme) 계통의 유화 작품이다.

화 작업을 할 능력과 열망을 잃어버렸나? 최근에 들어서는 종이 오리기의 혁신적이고 특출나게 독창적인 특징에 대해 찬사가 꾸준히 증가하고 있다. 그리고 마티스의 종이 오리기는 분명히 아주 많은 작가들에게 영향을 미쳤다.

말년에 제작된 최근 작품에 대해서 이야기하자면, 마티스는 자신의 나머지 작품세계와의 연속성과 더불어 그 혁명적인 성격도 강조했다. 하지만 그것은 더 나중에 가서야 이해받을 거라고 예상했다. 사실, 붓을 사용하지 않는 이 새로운 기법은 과거와의 근본적인 단절을 상징했다. 마티스의 생각에 그가 새로운 애정을 갖게 된 이 기법은 유채 물감으로 그림을 그리는 것보다 열등하지도 우월하지도 않았다. 그의 첫 종이 오리기 작품이 1936년에 제작되었다는 것은 확실하지 않다. 그는 세르게이 디아길레프(Serge Diaghilev)가 세운 발레 뤼스(Ballets Russes, 프랑스 발레단)의 '나이팅게일의 노래(Le Chant du rossignol)'를 위해 무대 장치와 의상을 디자인하면서 1919~20년에 그 기법을 이미 사용했으며 종이로 무대의 축소 모형을 만들기도 했다. 차이점이라면 앞서 만든 종이 오리기는 1930년대에 벽화를 디자인했을 때와 마찬가지로 독립적인 작품이 아니고 다른 작품을 위한 보조 준비물이었다는 사실이다. 또한 마티스의 후기 회화 작품들이 마치 종이 오리기처럼 분리되고 독립적인 요소들로 이루어진 것 같다고 주장할 수도 있다.

마티스는 1940년대 이후부터 심각한 건강문제와 씨름했는데 1941년에 생명을 위협하는 수술을 받았고 이어 장기간에 걸쳐 요양이 필요했다. 그 이후로 작가는 휠체어나 침대에 앉아서 작업해야 했으므로 활동 범위가 급격하게 축소됐다. 그때 이미 별거 중이었던 마티스의 아내는 제2차 세계대전 동안 게슈타포에 의해 투옥되었으며 레지스탕스로 활발하게 활동하던 딸은 강제추방 당했다. 작가는 말년에 여러 명의 조수로부터 도움을 받았는데 그들은 종이를 구아슈로 칠하고 오려낸 모티프들을 벽에 붙였다.

파란 간두라를 입은 여인

Woman in a Blue Gandoura

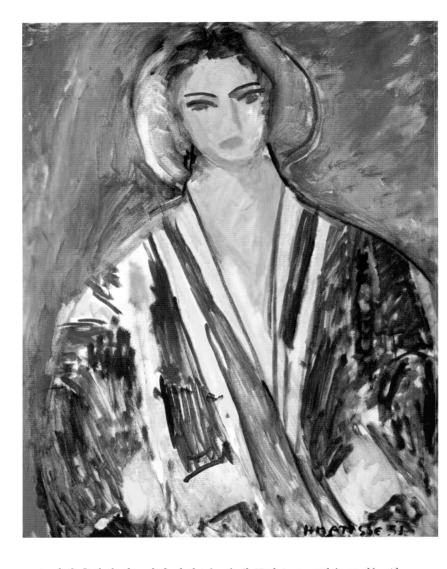

1951
앙리 마티스
캔버스에 유채, 81×65cm,
마티스 미술관, 르 카토 캉브레지

1940년대 후반에 이르러서 마티스는 유채 물감으로 그림을 그리는 일이 점점 더 줄어들었고 1949년에는 완전히 멈추었다. 작가의 시력이 악화되어간 것도 분명 원인이었을 것이다. 그래도 작가의 마지막 캔버스 작품 두 점은 1951년에 제작됐다. 휴식을 취하던 때에 만들어진 간주곡 같은 작품이었다. 이 작품이 그중 하나다. 1946년에 마티스는 자신의 그림을 취급하는 미술상 폴 로젠버그(Paul Rosenberg)가 새로운 계약서를 제안했을 때 만들어내는 그림의 양을 줄이겠다고 밝혔다. '언제까지가 될지 모르지만 나는 태피스트리나 벽화 같은 장식용 작품을 만들기 위해 회화 작업을 잠시 중단하려고 한다.'

카티아(Katia, 본명은 카르멘 레셴)는 스위스 출신이었으며 1951년에 마티스의 모델 중 한 명이었다. 마티스는 카티아에게 밝고 선명한 색상의 이국적인 의상을 입히기를 좋아했다. 이 그림에서 카티아가 입고 있는 노랗고 파란 '간두라'는 소매가 달린 긴 가운이며 전통적으로 아랍 세계에서 남성들이 입는 옷이다.

앵무새와 인어

The Parakeet and the Mermaid

1952~3
앙리 마티스
종이에 구아슈, 컷 아웃과 종이에 풀칠,
캔버스에 고정, 337×768.5cm,
암스테르담 시립 박물관, 암스테르담

마티스는 1930년에 타히티를 방문했으며 여행 중에 본 풍경과 동식물에서 깊이 감명받았다. 거기서 영감을 받아 종이 오리기로 해초, 나뭇잎, 그 밖의 양식화된 자연의 형체를 모티프로 만들었다. 두 벽면을 전부 차지하는 이 작품에서도 같은 영향을 받은 것을 볼 수 있다. 이 작품은 마티스 생애 마지막 해에 만들어졌으며 니스의 호텔 레지나에 있는 그의 거처에 전시되었다. 이때쯤에는 유명한 파란색 누드 작품뿐만 아니라 추상적인 작품을 포함해서 종이 오리기의 여러 단계를 거친 뒤였다. 여기 나타난 결과는 장난스러운 구성으로 해양 생물(인어)과 공중 생물(앵무새) 하나씩으로 이루어졌다. 많은 종이 오리기 작품들이 본래 스테인드글라스 창문이나 책 표지 디자인에 활용하기 위해서 만들어졌으며 그렇지 않더라도 이 작품의 경우처럼 실용적인 미술품이었는데 거주 공간의 벽면에 붙여놓았다. 침대에 누워 지내던 작가는 그 결과물에 대해서 "내가 거닐 수 있는 작은 정원이다. 그 안에 있는 것은 나뭇잎과 과일(특히 석류)과 새 한 마리..."라고 말했다. 종이 오리기는 또 페르시아식 미니어처를 연상시킨다. 마티스의 작품세계 전체를 봤을 때 가장 중요한 특징은 어쩌면 일종의 기쁨이 있는 태평함일 것이다.

달팽이

The Snail

1953
앙리 마티스
종이에 구아슈, 컷 아웃과 종이에 풀칠,
캔버스에 고정, 286.4×287cm,
테이트 미술관, 런던

무엇인가를 시각적으로 어떻게 표현할 수 있는가? 빛과 색채란 실제로 무엇인가? 순전히 모방하는 것 이상을 목표로 한다면 이미지는 어떤 기능을 하는가? 이런 중대한 질문들이 마티스를 평생 사로잡았으며 또한 작가가 전통적인 미술에 도전하는 방법이었다. 우리는 이 작품의 제목과 그 기초가 된 충실한 달팽이 드로잉을 통해 이 색채 블록이 추상미술 작품이 아니며 다양한 형체, 그리고 대비와 보색을 이루는 색조가 거대한 달팽이를 표현하고 있다는 사실을 알 수 있다. 마티스는 가장 본질이라고 생각한 이 껍데기 형체에 다다를 때까지 계속해서 작업을 이어갔다. 이 작품의 다른 제목인 〈색채 구성(La Composition chromatique)〉은 이 종이 오리기 작품이 색채 사용에 관한 연구라는 사실도 알려준다. 그리고 추상화에 바로 가까이 도달해 있다는 사실도.

프리다 칼로

Frida Kahlo

출생 장소와 출생일 멕시코 멕시코시티 근처의 코요아칸 아베니다 론드레스에 있는 '파란 집(Casa Azul)', 1907년 7월 6일. 'Frieda'라는 이름으로 세례를 받았지만 1930년대에 이름에서 'e'를 뺐다(아버지는 독일 출신 이민자였다). 칼로는 스스로 1910년에 태어났다고 생각하길 좋아했는데 멕시코 혁명과 멕시코의 '부활'이 시작된 해였다.

사망 장소와 사망일 멕시코 멕시코시티 근처 코요아칸의 파란 집, 1954년 7월 13일

사망 당시 나이 47세

혼인 여부 1929년 디에고 리베라(Diego Rivera)와 결혼했고, 1939년에 이혼했다(리베라는 1935년 칼로의 여동생 크리스티나(Cristina)를 비롯해 여러 여성과 불륜을 저질렀다). 그들은 1940년 말에 재결합했다. 칼로는 1930년에 첫 번째, 1932년에 두 번째로 유산했다. 칼로는 아이를 원했지만 끝내 소원을 이루지 못했다.

사망 원인 폐색전. 약물을 과다 복용했다는 주장도 있다.

마지막 거주지와 작업실 파란 집

무덤 시신은 화장했으며 유골함은 파란 집에 있다.

전용 미술관 파란 집에 있는 프리다 칼로 박물관. 칼로의 많은 회화 작품이 멕시코와 미국에서 개인 컬렉션으로 소장되어 있다.

'세상은 나를 초현실주의자라고 생각했지만 나는 그렇지 않다. 나는 꿈을 그린 적이 없으며 나만의 현실을 그렸다.'
— 칼로가 「타임지(Time Magazine)」와 했던 인터뷰 중에서, 1953년

연약하고 파란만장한 생애

프리다 칼로는 뉴욕과 파리에서 제2차 세계대전 이전에 어느 정도 성공을 거두었으며 특히 평화가 회복된 1946년에 고국 멕시코에서 본격적으로 작품이 인정받기 시작했다. 칼로는 온갖 단체전에 참여했고 명예로운 국립 예술 과학상을 수상했다. 수집가들이 갈수록 칼로의 작품에 관심을 보이는 동안 작가는 라 에스메랄다 미술대학에서 가르치고 있었다. 그러나 같은 해에 의료용 코르셋을 착용하고도 앉거나 설 수 없게 되어 뉴욕으로 가서 척추에 대수술을 받아야 했다.

칼로는 1925년 9월 17일에 끔찍한 교통사고를 당한 뒤로 인생이 달라졌고, 20년 동안 일련의 의료 시술을 받으며 고통에 시달렸다. 18살 때 타고 있던 버스가 전차와 충돌하면서 칼로의 몸이 내던져졌고, 척추와 발이 골절되고 골반이 부서지는 부상을 입었다. 당시 칼로는 여섯 살에 소아마비를 앓아 이미 다리를 절고 있었다. 이후 9개월 동안 석고 코르셋을 착용한 채 움직일 수 없는 상태로 입원해 있었는데, 작가는 그동안 집중적으로 독서를 했다. 퇴원 후에는 집에 설치한 침대에서 자화상을 포함한 그림을 그렸다. 1927년 말이 되어서야 석고로 만든 코르셋에서 벗어날 수 있었다. 일 년 뒤에 칼로는 멕시코 공산당에 입당했다. 그곳에서 당시 멕시코에서 가장 유명한 작가이면서 칼로가 매우 존경했던 디에고 리베라를 만났다. 두 사람은 1929년에 결혼했고 격동적인 관계를 유지했다.

전쟁 뒤에 뉴욕에서 받은 척추 치료는 실패로 돌아갔고, 1950년에 멕시코시티에 있는 잉글리쉬 병원에 다시 여러 달 입원했다. 그러는 사이 칼로는 오랜 통증을 견디기 위해 약물과 알코올에 의존했으며 동시에 우울증을 앓아서 이 모든 것이 짧은 여생 동안 작가를 괴롭혔다. 칼로가 멕시코에서 첫 번째 개인전을 열었을 때 그녀가 살 수 있는 날은 채 일 년도 남지 않은 상태였다. 칼로는 일반 공개에 앞선 사전 특별 전시회 초대의 글을 직접 작성했다. '우정과 사랑으로/마음에서 우러나/나의 보잘것없는 전시회에/당신을 기쁘게 초대합니다.' 갤러리 한가운데에 기둥이 4개 달린 침대가 설치됐고, 작가는 1953년 4월 13

'나의 그림은 민첩하지 않을지라도 끈기 있게 잘 그려졌다. 나의 그림에는 고통의 메시지가 담겨 있다. 나는 적어도 몇몇 사람들이 관심을 가질 것이라고 생각한다. 그림은 혁명적이지 않다. 왜 계속 적개심을 찾아내려고 하는 걸까?'
—
칼로, 1953년

프리다 칼로, 사망하기 11일 전인 1954년 7월 2일 과테말라에 CIA가 개입하는것을 반대하는 시위에서 디에고 리베라와 함께

프리다 칼로가 죽은 후 파란 집에 있는 작업실에 미완성된 스탈린의 초상화가 이젤 위에 올려져 있다.
사진: 레오 마티즈(Leo Matiz)

'나는 기쁘게 떠나가길 바라고 다시는 돌아오지 않길 바란다.'
—
칼로가 일기장에 마지막으로 적은 내용.
1954년 7월

일 구급차를 타고 개막식에 참석했다. 몇 달 뒤 칼로의 오른쪽 다리가 무릎 아래까지 절단됐다. 칼로는 '발이란, 내게 날 수 있는 날개가 있는데 왜 필요하랴?'라고 일기장에 적었다.

칼로는 활동 기간 내내 자신의 신체적 특징을 탐구했다. 특히 의상을 통해 세상에 자신을 나타내는 방법과 남성 중심 사회에서 여성에 대한 고정관념의 역할에 대해 집중했다. 작가는 그런 면에서 젠더에 대한 진부한 표현, 모호한 성 정체성을 즐겁게 가지고 놀며 시대를 앞서갔다. 칼로의 작품은 대체로 자전적이며 멕시코인으로서의 정체성(Mexicanidad)에 대한 자부심을 나타낸다. 그와 동시에 초기 서양 회화(히에로니무스 보스(Hieronymus Bosch), 대 피터르 브뤼헐(Pieter Bruegel the Elder), 산드로 보티첼리(Sandro Botticelli)의 작품 등), 콜럼버스가 신대륙을 발견하기 이전의 문화(특히 아즈텍 문화), 동양적 영성(靈性)과 신비주의(특히 작가의 후기 작품에서), 기독교와 가톨릭교(봉헌화를 통해서), 초현실주의자들과 같은 아방가르드 운동 등의 다른 전통에서도 탐구를 이어갔다. 그 결과로 탄생한 작품세계는 표면적으로 단순하면서 겹겹이 층이 있고, 때로는 수수께끼 같고, 색채 또한 상징의 수단이며 죽음과 죽음을 피할 수 없다는 개념이 중요한 위치를 차지했다.

칼로는 근대 역사에서 단연코 가장 유명한 여성 화가로서 불멸의 위치에 오르게 되었다.

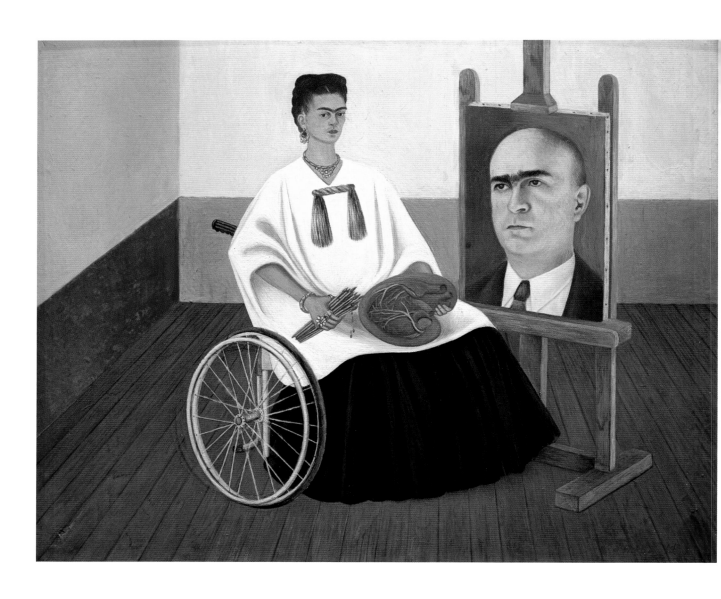

파릴 박사의
초상화가 있는
자화상

Self-Portrait with Dr. Farill

1951
프리다 칼로
메이소나이트에 유채, 41.5×50cm,
프리다 칼로 미술관, 멕시코시티

칼로는 '파릴 박사가 나를 구해줬다. 그는 내 삶의 기쁨을 되찾아줬다.'라고 일기장에 적었다. 파릴은 칼로가 1950년에 멕시코시티의 잉글리쉬 병원에서 거의 1년을 입원했을 때 수술을 집도하고 치료해 준 의사였다. 그녀는 이 자화상을 통해 그를 칭송하고 있다. 티치아노까지 거슬러 올라가는 화가 특유의 전통에 따라 칼로는 자신을 붓과 팔레트를 든 작가로 표현하고 있다. 팔레트는 심장의 형태와 모습을 하고 있어서 일종의 봉헌화 같다. 붓에서 그녀의 무릎으로 피가 뚝뚝 떨어지는데, 칼로의 작품에서 반복되는 모티프다. 병들고 연로한 고야도 자기 생명을 구해 준 의사와 함께 등장하는 자화상을 그렸었다(90~91쪽 참조).

비바 라 비다

Viva la vida

초상화와 약 55점의 자화상 외에 칼로의 작품세계에서 가장 중요한 장르를 이루는 것이 정물화다. 그림에 등장하는 과일과 여러 물체는 그녀의 내면세계를 상징한다. 그녀의 정물화는 특히 17세기 네덜란드 회화로부터 내려오는 오랜 전통을 잇고 있다.

〈삶이여 영원하라(Viva la vida의 의미)〉는 정물화 장르로써 그녀의 최종 작품이며, 아마도 통틀어 그녀의 가장 마지막 작품일 것이다. 그림에는 서명과 날짜뿐만 아니라 장소도 코요아칸의 파란 집으로 적혀 있다. 원제가 단순히 '수박(Sandias)'이었던 〈비바 라 비다〉는 삶에 대한 송가로서 여기서는 즙이 많은 수박을 썰어 놓은 것으로 표현됐다. 수박은 멕시코 문화에서 망자의 날 축제에 자주 등장하는 과일이다.

1954
프리다 칼로
메이소나이트에 유채, 52×72cm,
프리다 칼로 미술관, 멕시코시티

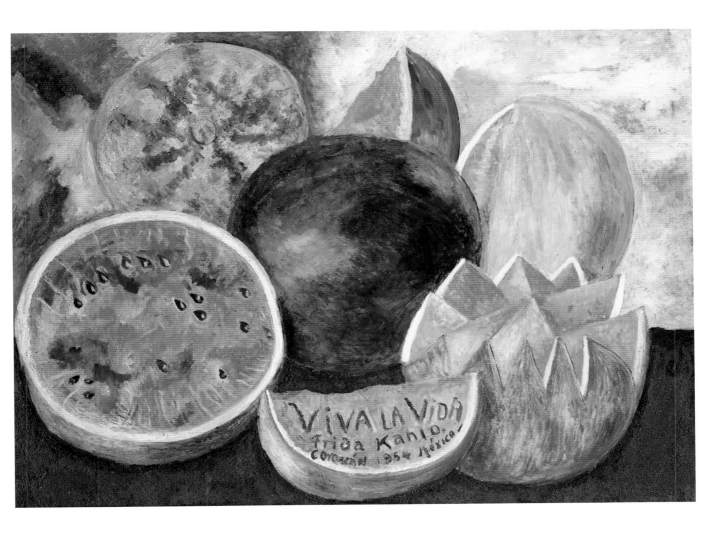

마르크스주의가 병자들을 낫게 할지니

Marxism Will Heal the Sick

1954
프리다 칼로
메이소나이트에 유채, 76×61cm,
프리다 칼로 미술관, 멕시코시티

유아기에 1910년의 피비린내 나는 멕시코 혁명과 그 여파를 겪은 칼로는 학창시절 급진적 공산주의에 동조하기 시작했고, 그 신념은 결코 저버리지 않았다. 남편 디에고 리베라도 마찬가지였으며 그는 벽화 제작을 통해 혁명을 지지했다. 칼로의 정치적 견해는 비교적 후반에서야 작품에 표현되었지만, 화가는 자주 일기장에 마르크스(Marx), 스탈린(Stalin)과 마오(Mao)를 찬양했다.

작가가 살아있던 마지막 해에 제작된 그림은 이에 대한 예찬적인 성격을 띤다. '질병', '치유에 대한 희망'과 관련된 주제를 지닌 자화상을 전후 멕시코에서 이미 쇠퇴하던 정치 운동에 대한 비유와 혼합하고 있다. 칼로는 손에 빨간색 책을 들고 있다. 마르크스주의가 작가를 치유하고 고통으로부터 해방시킬 수 있을까? 세계 평화를 가져올 수 있을까? 아니면 악이 승리할 것인가? 칼로는 세상을 떠나기 불과 2주 전에도 CIA를 반대하는 시위에 참여해 핵실험 반대 서명을 모았다.

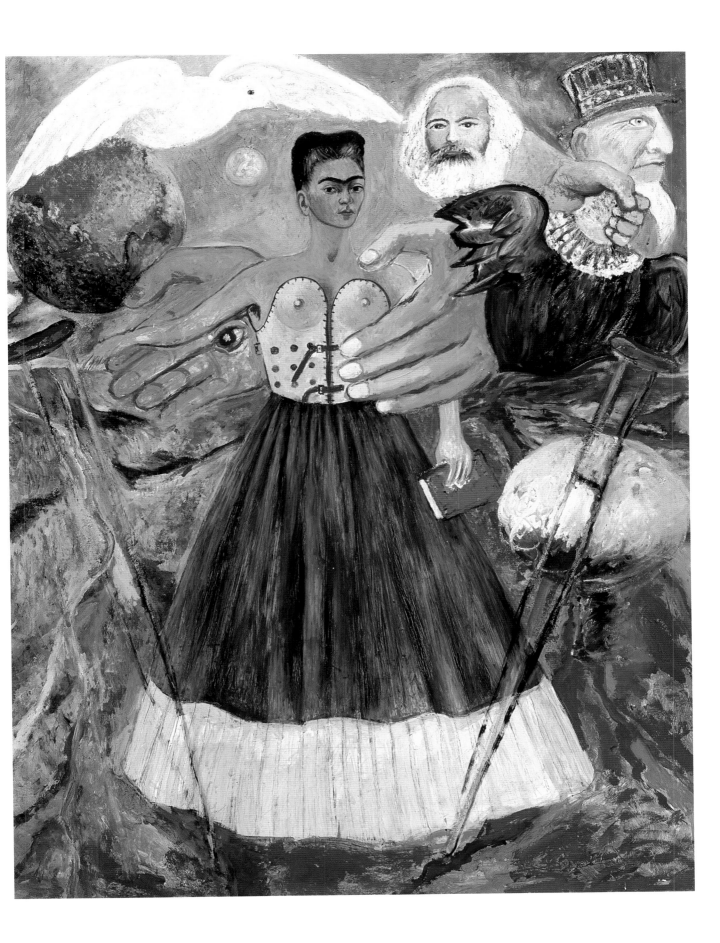

잭슨 폴록

Jackson Pollock

출생 장소와 출생일 미국 와이오밍주 코디, 1912년 1월 28일

사망 장소와 사망일 미국 뉴욕주 서포크 카운티 이스트 햄프턴/스프링스, 1956년 8월 11일

사망 당시 나이 44세

혼인 여부 1945년에 작가인 리 크래스너(Lee Krasner)와 결혼했다. 크래스너는 폴록이 사망한 후에 그의 유산을 관리했다. 폴록은 말년에 루스 클리그만(Ruth Kligman)과 사귀고 있었다.

사망 원인 롱아일랜드에서 일어난 교통사고. 폴록은 음주운전으로 과속을 하다가 나무에 충돌했다. 작가와 클리그만의 친구 에디트 메츠거(Edith Metzger)는 사망하고 클리그만은 중상을 입었다.

마지막 거주지와 작업실 뉴욕 롱아일랜드 이스트 햄프턴에 있는 아카보낙 크릭 스프링스 파이어플레이스가 830번지

무덤 뉴욕 이스트 햄프턴 그린 리버 묘지

전용 미술관 이스트 햄프턴에 있는 폴록의 집과 작업실이 대중에게 개방되어 있다(폴록-크래스너 하우스). 뉴욕에 있는 현대 미술관과 구겐하임 그리고 베네치아에 있는 페기 구겐하임 컬렉션에 폴록의 작품이 많이 소장되어 있다.

캔버스 위의 악령들

잭슨 폴록의 생애 마지막 몇 년은 지옥으로의 추락으로 묘사된다. 작가는 1947년부터 벽면을 가득 채우는 추상 '드립 페인팅'을 작업해 미국에서 생존하는 가장 유명한 화가였으며 1950년경 성공의 정점을 찍었다. 1950년 후반 뉴욕에서 열린 네 번째 개인전에서는 드립 페인팅을 32점 선보였다. 속도감과 즉흥성, 중력, 틀에 고정하지 않은 캔버스. 이 모든 요소의 상호작용이 작업과정 속에 녹아있었으며, 폴록은 그 작품 속에서 실존적인 존재감을 드러내며 액션 화가로서의 신화를 만들었다. 작가와 극적인 예술이 하나로 합쳐져 작품 안에 있다. 폴록의 추상은 캔버스 위에 세상을 정리하기 위해 합리적이면서 지능적인 계산을 펼친 게 아니다. 자기를 잃어버리는 열정적인 포기의 결과로 '추상 표현주의'라는 이름을 얻게 된 회화의 한 가닥이다.

폴록의 사생활은 1950년 이후로 내리막을 달렸는데, 여러 해 동안 씨름해 온 문제에 내몰렸다. 음주와 실패에 대한 두려움, 1930년대 후반부터 치료받아 온 우울증에 불륜, 1953년 무렵 생긴 화가로서의 슬럼프가 그것이다. 그로부터 3년 뒤 1956년 8월 11일, 폴록은 음주 상태에서 과속으로 운전하다가 나무에 충돌했다. 작가와 동승자 중 한 명이 사망했다. 이 사고에서 폴록의 여자 친구 루스 클리그만은 중상을 입었지만 살아남았다. 폴록이라는 신화는 비극으로 끝났지만 바로 새 출발이 시작됐다. 작가가 세상을 떠나고 4개월 뒤에 뉴욕 현대 미술관에서 첫 번째 회고전이 개최됐다.

폴록이 1951년부터 1953년 사이에 제작한 '블랙 푸어 페인팅(물감을 부어서 그리는 기법 – 역자 주)' 또는 '블랙 푸어링'(작가 자신은 이름을 붙이지 않았다) 작품들에 대해서는 의견이 갈린다. 여러 해 동안 그 그림은 '전면(all-over) 드립 페인팅'에 비해 확실히 주목을 받지 못했다. 격동적인 전환점이었던 1951년에는 이런 캔버스가 28점 제작되었으며 1952년에 16점, 1953년에 10점이 추가됐다. 어떻든 간에 '블랙 작품(black work)'은 근본적인 변화를 상징한다. 폴록은 희석된 에나멜 물감과 처리되지 않은 베이지색 면 캔버스를 사용했는데, 물감을 칠하지 않은

넓은 면적을 남겨서 물감을 붓는 푸어링 효과가 어떻게 이루어졌는지 알 수 있다. 이를 통해 폴록은 스스로에게 큰 명성과 함께 많은 비판을 가져다준 드립 페인팅에서 벗어나려고 시도했다. 일부 비난은 드립 페인팅이 안이하고(또는 안이해졌고) 내용이 없으며 성의가 부족하다는 것이었다. 심지어 어느 비평가는 '무의미하게 장식적'이라고까지 했으며, 게다가 노골적으로 성적(性的)이라는 비난도 있었다.

폴록의 후기 블랙 캔버스는 '검은색'과 '우울함'을 연결시켰는데 훨씬 더 고심해서 만든 느낌을 주는 동시에 특정한 형태의 구상이 다시 사용됐다는 것을 보여준다. 그러나 이런 종류의 해석은 조심해야 한다. 작가 본인에 의하면 드립 페인팅을 포함한 시각적 언어에는 구상과 추상 사이에 끊임없는 변증의 방식이 있었다고 한다. 그럼에도, 다층적인 데서 오는 예전 작품의 무한한 가능성이 여기서는 명확한 경계와 더 높은 집중력을 보이며(단색이라는 성격 때문에) 캔버스와 에나멜 물감이라는 단 두 개의 층으로 바뀐다. 1940년대 말로 가서 작가는 오랫동안 하고 싶어 했던 조각 작업도 시작했다. 생애 마지막 해에는 더 이상 회화 작품을 제작하지 않았고 조형물만 만들었다. 이 전환의 계기는 1949년 출간된 피카소의 조각 작품에 관한 책에서 받았을지도 모른다. 동일 선에서 생각해 보았을 때, 폴록이 '블랙' 시기에 보인 급진적 변화는 동료들로부터 받은 자극 때문일 수 있는데 1940년대 후반부터 빌럼 데 쿠닝(Willem de Kooning), 바넷 뉴먼(Barnett Newman), 로버트 라우센버그(Robert Rauschenberg) 등이 흑백으로 그림을 그리기 시작했었다.

큐레이터 개빈 델라헌티(Gavin Delahunty)는 폴록의 작품세계 중에서 블랙 페인팅을 주제로 '잭슨 폴록: 보이지 않는 부분들(Jackson Pollock: Blind Spots), 2015~2016' 전(展)을 기획했는데, 그는 "폴록의 블랙 페인팅이 보여주는 명료함과 집중력은 한때 유행했던 해석을 반박한다. 즉, 여론과 알코올 중독과 불확실성이 뒤섞인 최악의 상황에 처한 작가의 마지막 몸짓이었다는 설명이다. 폴록의 추잡한 일대기는 이 중요한 작품들에 대한 평론에 방해만 됐다."라고 최근 폴록의 '블랙 페인팅'에 대해 재평가하며 그것이 가진 큰 영향력뿐만 아니라 급진적인 전환의 상징성에 주목했다. 심지어 델라헌티는 '블랙 페인팅'이 폴록의 '전면 드립 페인팅'보다 20세기 미술에 더 중요한 기여를 했다고 제안했다.

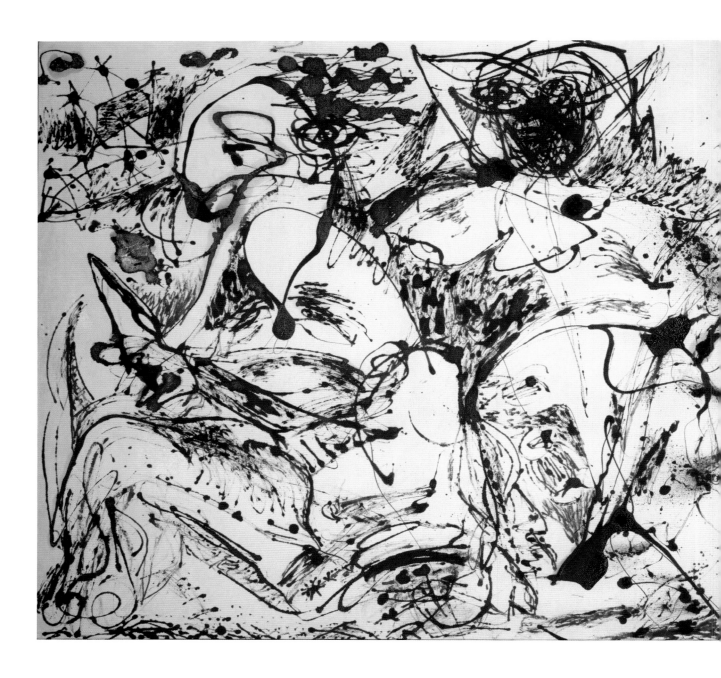

초상화와 꿈
Portrait and a Dream

이 큰 캔버스는 폴록이 마지막으로 제작한 중요한 작품이라고 자주 일컬어진다. '블랙 시기(black years)'에 만들어졌는데 분명하게 반으로 나뉘어 두 폭 제단화를 닮았다. 왼편의 '꿈'은 흑백으로 이뤄져 있으며 물감을 부어서 만든 선과 여기저기 고인 모습이 있다. 나체의 여성이 누워있는 윤곽을 알아볼 수 있고(어쩌면 한 명 이상?) 오른쪽 상단에 뾰족뾰족한 머리가 있다. 폴록은 이 그림을 '달의 뒷면'이라고 불렀으며 달은 여성, 밤, 꿈(몽정)과 섹슈얼리티를 상징한다. 다년간의 정신치료 후 작가는 온갖 사물에서 상징성을 발견했다. 그는 작품의 오른편을 '내가 술에 취했을 때'의 자화상이라고 했다.

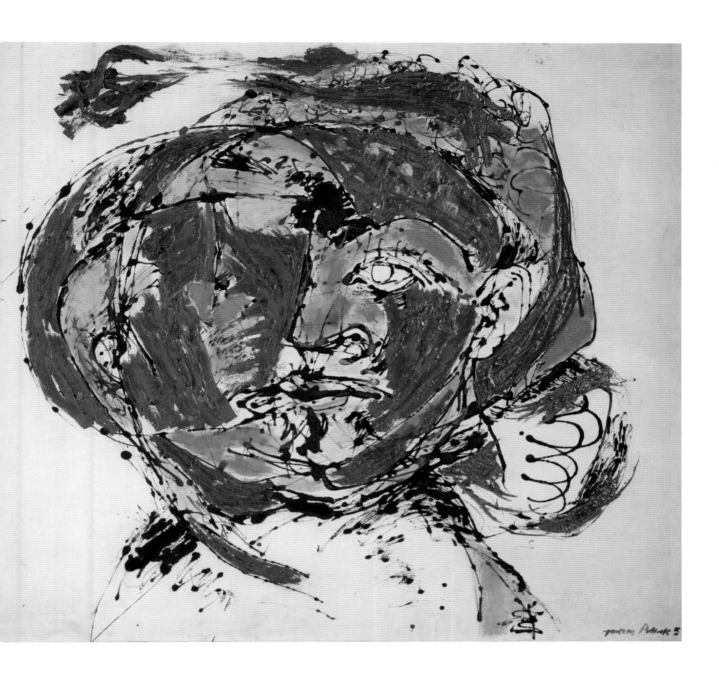

1953
잭슨 폴록
캔버스에 유채와 에나멜,
148.5×342cm,
댈러스 미술관, 댈러스

생기 넘치는 색채들이 터져 나와 왼편과 대비를 이루는 두상은 비록 '가면'을 써 괴상하며, 검정 선이 나선형과 조각들을 형성하고, 한쪽 눈구멍이 비어 있고, 몸은 너무 작지만 실제로 정면 초상화라고 일반적으로 해석되어 왔다. 우리는 왼편에서 폴록의 머릿속 '내용물'을, 오른편에서 내면세계를 보고 있는 것인가? 그는 그것들로부터 분리되어 있는가? 혹은 작가들이 성적 에너지를 작품에 쏟아붓는 게 맞느냐는 오래된 질문에 대해 말하고 있는가? 끊임없이 스스로의 모습만 들여다보며 에코 요정의 접근을 피하는 나르키소스(Narcissus)처럼 되는 것이 항상 더 나은가?

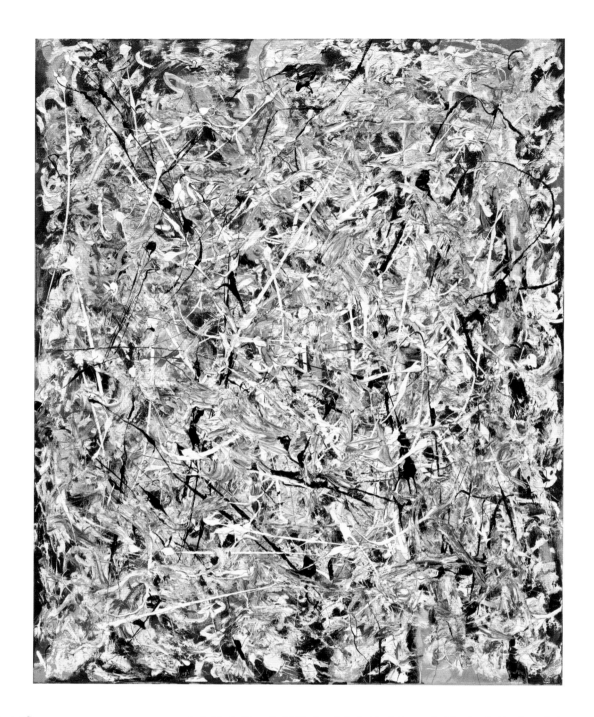

하얀 빛

White Light

1954
잭슨 폴록
캔버스에 유채, 에나멜과 알루미늄 페인트,
122×97cm,
뉴욕 현대 미술관, 뉴욕

우울증과 알코올 중독에 시달린 폴록은 그의 '블랙 시기' 이듬해인 1954년에 단 하나의 작품만 완성했다. 〈하얀 빛〉은 그의 기준에서 비교적 작은 작품이다. 어떤 곳에는 물감을 튜브에서 직접 짜 발랐는데 이를 표면층에서 볼 수 있다. 다른 곳에서는 젖은 물감에 붓과 나이프를 사용해서 대리석 무늬 효과를 만들어 냈다. 평론가들은 폴록이 말년에 부딪힌 어둡고 힘겨운 교착 상태와 이 작품의 활기차고 외견상 낙관적인 모습과의 대비를 강조해 왔으며, 그림은 전체적으로 빛나는 하얀 빛이 제목에 부응한다.

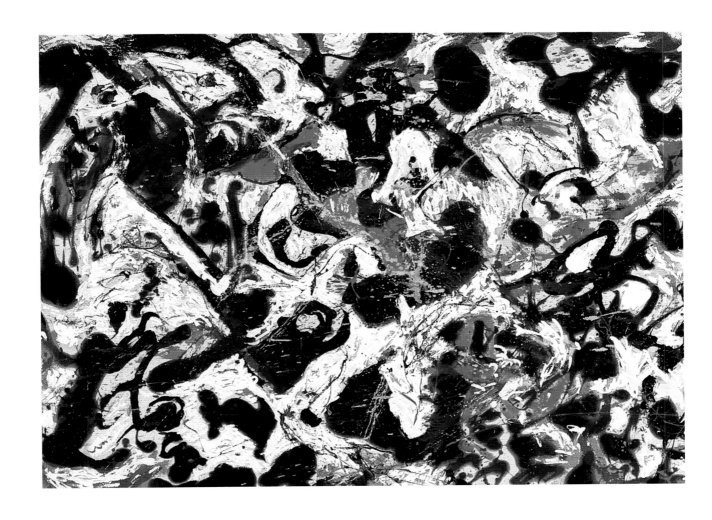

수색
Search

폴록의 '블랙 시기' 이후에 이어진 말년에는 작가의 그림에서 색채와 다층적인 기법을 다시 찾아볼 수 있다. 이때는 작품이 드물게 만들어졌다. 마지막 3년 동안 다해서 5~6점의 그림을 완성했고, 1955년에는 그림 그리는 것을 완전히 중단했다. 여기에는 알코올 중독이 어느 정도 원인으로 작용했다.

날짜와 서명이 적힌 〈수색〉은 〈향기(Scent)〉와 함께 폴록의 마지막 작품이다. 원래 〈수색〉은 세로로 계획된 작품이다. 그렇게 만들어졌다면 에너지가 매우 달랐을 것으로 예측된다. 여기서 볼 수 있는 것은 물감을 두껍게 칠한 부분과 끈적하게 떨어트린 물감이 강한 대비를 이루는 조합이다. 일부 평론가들은 자기 자신과 싸우고 있는 작가를 표현한 것이라고 여긴다. 이 캔버스는 1955년 말 뉴욕에 있는 시드니 재니스 화랑에서 열린 전시회에 등장했다. 폴록 생전 마지막 전시였으며 새로 선보일 신작이 거의 없었으므로 대략 회고전의 형태를 띠었다. 그래도 작품은 잘 팔렸으므로 폴록과 아내 리 크래스너가 경제적으로 안락하게 지낼 수 있었다. 작가는 이듬해 세상을 떠났다.

1955
잭슨 폴록
캔버스에 유채와 에나멜, 50×80cm,
개인 소장

에드워드 호퍼

Edward Hopper

출생 장소와 출생일 미국 뉴욕주 나약, 1882년 7월 22일

사망 장소와 사망일 미국 뉴욕시 노스 워싱턴 스퀘어 3번지에 있는 아파트(작업실 소재), 1967년 5월 15일

사망 당시 나이 84세

혼인 여부 1924년에 작가인 조세핀 버스틸 니비슨(Josephine Verstille Nivison)과 결혼했다. 부부는 자녀를 두지 않았다.

사망 원인 심장마비

마지막 거주지와 작업실 케이프 코드에 있는 트루로와 뉴욕시 노스 워싱턴 스퀘어 3번지. 호퍼 부부는 여러 해 동안 이 두 곳에 집을 유지했다.

무덤 나야크의 오크 힐 묘지에 자리한 가족묘

전용 미술관 없음. 뉴욕에 있는 휘트니 미술관이 호퍼의 작품을 가장 많이 소장하고 있는데 호퍼 비퀘스트와 호퍼 아카이브 덕분이다. 나약에 있는 작가의 생가는 현재 에드워드 호퍼 하우스 박물관과 학습 센터로 모습을 바꿨다.

'50세에는 끝에 대해 별로 생각하지 않지만 80세에는 많이 생각하게 된다. 나의 노년에 위안을 줄 철학자를 찾아 주면 좋겠소.'
— 호퍼, 1963년 인터뷰에서

햇살 가득한 그림자의 세계

1964년 9월에 에드워드 호퍼의 회고전이 1950년 이후 처음으로 개최됐다. 전시회는 뉴욕의 휘트니 미술관에서 열린 뒤 시카고, 디트로이트와 세인트루이스에서 순회 전시가 이어졌다. 호퍼는 그 외에도 여러 방면에서 인정받았는데 명예 박사학위를 받았고, 온갖 종류의 심사위원으로 위촉되었으며 인터뷰도 자주 했다. 그즈음 화가는 82세였고 전국적인 저명인사였다. 호퍼의 아내 조(Jo, 그녀는 남편에게 강한 영향력을 가졌지만 작가로서 본인은 과소평가되었다고 생각했다)에 의하면 이미 과묵하고, 진지하고, 차분하고, 천연덕스런 유머 감각을 지닌 호퍼는 갈수록 내성적이고 은둔자 같은 생활을 하고 있었다. 부부는 화려하고 주목받는 라이프 스타일을 좋아하지 않았으며, 말년에는 더더욱 그랬다. 이 시기에 부부는 미술계와 관련된 용무를 볼 때 외에는 모든 시간을 집에서 지냈으며 유일하게 받아들인 현대식은 석탄 벽난로를 전기 난방으로 교체한 일이다. 연로한 화가는 이런 고립된 생활 때문에 힘들어하지 않은 것 같다. 호퍼 부부는 오랫동안 두 곳에 집을 꾸렸다. 두 사람은 여름과 가을이 되면 보스턴에서 160마일 정도 떨어진 케이프 코드의 트루로에 있는 언덕 위의 집에서 지냈으며, 겨울과 봄에는 74계단을 올라야 하는 뉴욕 워싱턴 스퀘어 있는 아파트에 살았다. 호퍼는 화창한 날에 그림 그리는 것을 선호했다. 날씨가 우중충할 때면 영화광이었던 호퍼와 조는 영화를 자주 보러 갔다.

1964년은 호퍼가 미국에서 처음으로 성공을 거둔 지 무려 40년이 지난 뒤였고 첫 성공 당시 작가는 이미 40대의 나이였다. 호퍼의 작품을 처음으로 구입한 공공기관은 브루클린 미술관이었으며 1924년에는 수채화 작품이 모두 팔렸다. 호퍼는 이미 에칭(etching)을 제작하고 있었으며 매우 싫어하는 일이었지만 1925년까지 잡지 삽화 그리는 것을 계속했다. 국제적으로 전위 미술이 전혀 다른 방향으로 가고 있을 때 호퍼의 사실주의와 '미국스러움'은 평단으로부터 찬사를 받았다. 호퍼가 전업 작가로 활동한 지 8년가량 지난 1933년, 미국인으로서는 세 번째로 뉴욕 현대 미술관에서 회고전을 가졌다. 미국 미술계

미국 예술 문학 아카데미에서 호퍼와 조,
1964년 12월 11일.
사진: 시드니 웨인트롭(Sidney Waintrob)

에서 사실주의와 추상미술의 단절은 제2차 세계대전 이후에 더욱 심해졌다. 호퍼와 작가의 지지자들은 추상 표현주의자들(특히 폴록과 데 쿠닝(De Kooning))이 언론과 뉴욕 현대 미술관이나 휘트니 미술관 같은 주요 미술관들로부터 과도한 관심을 받는다고 생각했다. 그 결과 그들은 호퍼와 같이 구상적이고 인본주의적이며 문학에서 영감을 받은 방식으로 그림을 그리는 화가가 희생되고 있다고 여겼다. 호퍼는 1900년과 1910년 사이에 파리를 여러 번 방문했으며 평생토록 프랑스 문화, 특히 문학과 영화의 팬이었다. 1950년대와 1960년대에 '사실주의자'들이 벌인 승산 없는 싸움이 아마도 작가가 만년에 가장 중점을 둔 일이었을 것이다. 회화의 원로로서 호퍼는 추상 표현주의에 대한 반군에서 핵심적인 역할을 했다. 그러나 특이하게도 작가의 작품은 '반대편'으로부터 높이 평가되었으며 소위 사실주의적 회화작품 중 일부도 추상의 한계를 탐색했다. 게다가 작가가 이의를 제기한 기관 중의 하나인 휘트니 미술관은 호퍼의 생전에도 작가에게 중요한 장소였으며 오늘날에는 호퍼를 다루는 가장 대표적인 미술관이 되었다.

호퍼는 적은 수의 작품을 천천히 그렸으며 수십 년 동안 자신의 신념을 지켰다. 1924년부터 1966년까지 제작된 호퍼의 유화 작품을 합쳐보면 약 100점 정도가 된다. 이는 대략 1년에 두 점인 셈이다. 그 중에서 1960년부터 1967년에 세상을 뜰 때까지 8점을 그렸다. 호퍼의 작품에서는 햇빛이 주역을 차지하며 주로 작고 조용한 일상의 비극을 조명하고 있는데 도시인들이 불안정한 사회성으로 서로에게 아웃사이

더 같은 모습이다. 화가로서 호퍼는 엄격한 사실주의를 적용했으나 동시에 표면적으로는 극적이고 영화 속 꿈같은 세계를 표현한다.

호퍼는 2차 세계대전 후에 되풀이해서 한 차례씩 건강문제에 시달렸다. 우울증을 앓았다고도 하며, 1950년대에는 전립선 수술을 몇 차례 받기도 하였고, 탈장으로 고통받기도 했다. 그럼에도 호퍼와 조는 변함없는 생활방식을 이어갔다. 부부는 축음기를 사서 즐겼으며 1965년에 건강이 악화되어 더 이상 여행할 수 없을 때까지 예술계에서 활발하게 활동을 계속했다. 1967년 5월 호퍼가 작고하고 몇 달 후 제9회 상파울루 비엔날레에서 젊은 미국 팝 아티스트들과 함께 작가의 작품 40점이 전시되면서 호퍼는 미국관의 주인공이 됐다. 호퍼의 인기는 그 후로도 식지 않았으며 그는 예술의 아이콘으로 자리 잡았다.

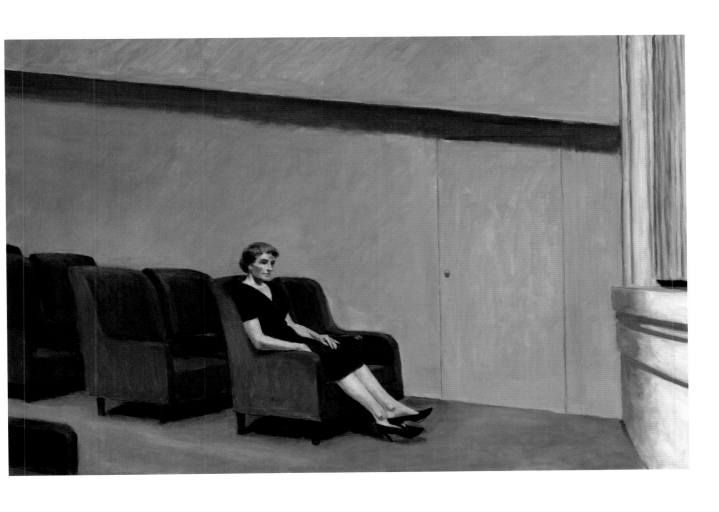

휴식시간

Intermission

1963
에드워드 호퍼
캔버스에 유채, 102×152cm,
샌프란시스코 현대 미술관, 샌프란시스코

1920년대 후반부터 호퍼의 작품에 영화관과 극장이 등장하기 시작했으며 셰익스피어(Shakespeare)의 유명한 연극 대사 '온 세상은 무대요/모든 남녀는 배우라네'를 바로 떠오르게 한다. 플라톤의 동굴의 비유 같은 요소도 있는데, 그림자의 그림자를 응시하는 사람들, 그들은 너무나 눈부시게 밝은 실제 햇빛을 생전 볼 수 없다는 것이다. 이 그림은 수수하게 꾸민 실내에 혼자 있는 여인을 보여준다. 그녀는 넉넉한 자리에서 높은 무대 쪽을 응시하고 있는데 커튼이 올라갔는지 아닌지 분명하지 않다. 예비 스케치에서는 호퍼가 원래 세 번째 열에 또 한 명의 관객을 그리려고 계획했었다는 것을 보여준다.

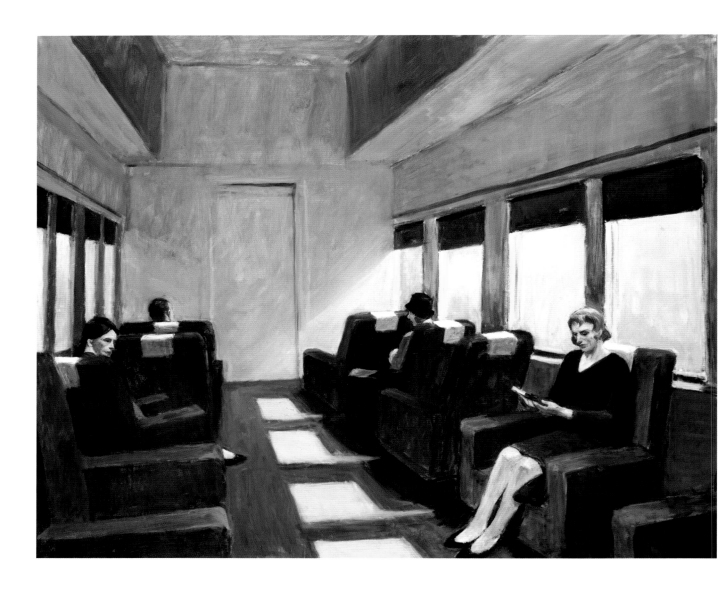

체어 카

Chair Car

1965
에드워드 호퍼
캔버스에 유채, 102×127cm,
개인 소장

호퍼는 1964년 말 휘트니 미술관에서 개최된 대대적인 회고전에 이어 1964년 성탄절 즈음 새로운 캔버스를 작업하기 시작, 1965년 1월 말에 완성했다. 1933년부터 호퍼의 아내가 작품의 탄생에 대해 기록해둔 일기 덕분에 작가의 여러 작품에 대한 기원을 자세하게 살펴볼 수 있다. 조는 호퍼의 유일한 모델이기도 했다.

작가는 어린 시절부터 기차와 철도에 매료되어 있었지만 이 그림에서는 그런 장소라는 사실을 거의 알아차릴 수 없다. 철로와 역이라는 고전적이고 특징적인 세부사항이 없기 때문이다. 작가의 작품이 대부분 그러하듯 이 캔버스에서도 인물 간에 접촉이 거의 없으며, 거의 두 가지 색채로만 완성되었고, 원근법의 효과에 따라 그림을 보는 사람의 시선이 높고 하얀 문으로 향하게 된다.

두 코미디언
Two Comedians

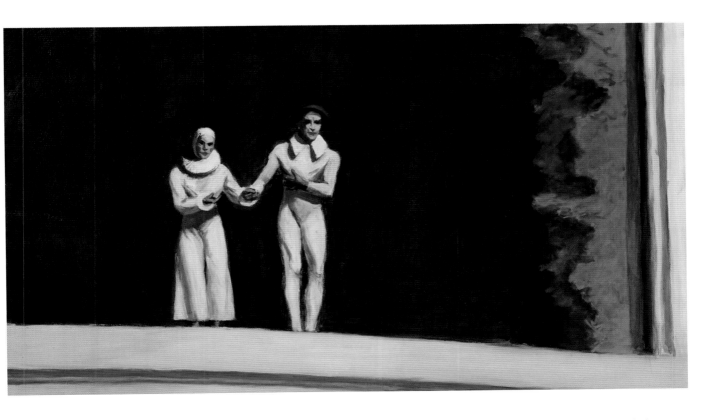

1965~6
에드워드 호퍼
캔버스에 유채, 74×102cm,
개인 소장

'호퍼가 느낀 자신과 피에로의 평행관계는 작가가 광대나 다른 연예인들이 아웃사이더로서 갖는 외로움을 공유한다는 의식을 반영한 것이다.' 호퍼의 전기 작가 게일 레빈(Gail Levin)은 화가의 마지막 작품에 대해 이렇게 묘사했다. 그림에는 높은 무대에 서 있는 두 명의 광대가 보이지 않는 관객에게 작별을 고하면서 서로에게 경의를 표하는 모습이다. 인물들은 필연적으로 '코메디아 델라르테(commedia dell'arte, 16~18세기 이탈리아에서 인기가 있던 즉흥 코미디)'와 장 앙투안 와토(Jean-Antoine Watteau)의 그림 〈피에로(Pierrot, 이전 제목: Gilles)〉(1718~9)을 생각나게 한다(어떤 증언에 따르면 에드워드나 조를 인용하며 이들이 호퍼 부부를 상징한다고 한다). 호퍼는 파리에서 지낼 동안 와토의 그림을 봤으며 여기서 그 작품에 경의를 표하고 있다. 이 작품은 여러 해 동안 가수 프랭크 시나트라(Frank Sinatra)가 소장했는데 유명한 그의 많은 노래 중에는 1973년에 녹음한 뮤지컬 곡 '어릿광대를 보내주오(Send in the Clowns)'가 포함되어 있다.

파블로 피카소

Pablo Picasso

출생 장소와 출생일 스페인 말라가, 1881년 10월 25일

사망 장소와 사망일 1961년부터 피카소가 살았던 프랑스 무쟁의 집 노트르담 드 비, 1973년 4월 8일

사망 당시 나이 91세

혼인 여부 1961년 자클린 로크(Jacqueline Roque)와 결혼했는데, 두 사람은 10년 전부터 알던 사이이며 그녀에게는 이전 결혼에서 얻은 딸 캐서린(Catherine)이 있었다. 피카소는 일생동안 여러 여성들과 길고 짧은 관계를 가졌다. 페르낭드 올리비에(Fernande Olivier), 에바 구엘(Eva Gouel)이 있었고, 그의 첫 부인 올가 코클로바(Olga Khokhlova)와는 아들 파울로(Paulo)를 뒀으며 1918년에 결혼한 뒤 끝까지 정식으로 이혼하지 않았다. 마리 테레즈 월터(Marie-Thérèse Walter)와는 딸 마야(Maya)를 두었다. 도라 마르(Dora Maar), 프랑수와즈 질로(Françoise Gilot)와는 아들 클로드(Claude)와 딸 팔로마(Paloma)를 뒀다.

사망 원인 1972~3년 겨울에 앓은 독감을 제대로 치료하지 않아 1973년 4월 초 폐가 감염되었으며, 결국 치명적인 심장질환을 불러왔다.

마지막 거주지와 작업실 프랑스 무쟁의 노트르담 드 비

무덤 엑상프로방스 근처 보브나르그 성 안의 공원. 이곳은 피카소가 1958년에 구입해서 1961년까지 거주 했다.

전용 미술관 바르셀로나의 피카소 미술관은 거장 본인이 기증한 작품을 포함해서 작가의 작품을 많이 소장하고 있다. 피카소의 이름이 붙여진 미술관이 파리, 발로리스, 말라가, 마드리드(국립 소피아 왕비 예술센터에 소장된 피카소의 작품 포함), 뮌스터, 앙티브(첫 전용 미술관)에 있다. 유럽과 미국의 많은 현대 미술관이 피카소의 작품을 소장하고 있다.

거장 중의 거장

파블로 루이즈 피카소(Pablo Ruiz Picasso)의 나이가 80대와 90대 초반이었던 말년에는 강박적으로 창의적이고 생산적이었다고 묘사되어 왔다. 본인 말대로 시간은 점점 더 없어져 가는데 표현하고 싶은 것은 점점 더 많아지는 것 같았다. 작가가 마치 죽음을 이기려고 노력하는 것 같았고, 또 다른 주장처럼 잃어버린 성적(性的) 능력을 변형시켜 창의적 에너지로 분출하는 것 같았다. 수많은 동시대와 후배 작가들에게 미친 지대한 영향을 생각한다면 연로한 거장이 미술사에 이름을 남기기 위해서 그렇게 할 필요는 없었다. 1971년 10월 이 스페인 출신 작가의 80번째 생일을 기념하여 루브르 박물관은 그랑 갤러리에 피카소의 작품을 전시할 공간을 만들기 위해 역대 가장 위대한 화가들의 작품을 내려서 옮겼다. 이는 생존하는 화가로서 누린 전례 없는 영광이었다. 이전 10년간에도 크고 작은 많은 전시가 주로 유럽과 미국, 캐나다와 일본에서 열렸다.

피카소는 생애 마지막 6년 동안 수백 점의 에칭, 드로잉과 회화 작품을 제작했으며 세상을 떠나는 날까지 작업을 계속했다. 완벽하게 기록된 화가의 '작품 분류 목록(catalogue raisonne)'에는 약 15,000점의 회화 작품이 포함되어 있으며 이 외에도 수 천 점의 드로잉과 일러스트레이션, 에칭과 입체 작품이 있다. 그러나 1966년에는 단 한 점의 그림도 제작하지 않고 지나갔다. 그전 해에 전처 프랑수아즈 질로가 쓴 책 『피카소와의 삶(Life with Picasso)』이 불어와 스페인어로 출간됐다. 성차별주의자이자 남성우월주의자로 묘사되며 너무나 혹평을 받은 작가는 명예훼손으로 질로를 고소했다. 피카소는 또 1966년 11월에 전립선 수술을 받았으며 시력과 청력에 대해 점점 더 불편함을 호소했다. 그러나 1967년에는 모든 상황이 차차 나아져 다시 집중적으로 그림을 그리기 시작했다. 피카소에게 익숙한 주제들이 말년 작품에서 온갖 변형된 형태로 반복되며 인간이 주된 모티프로 등장한다. 머스킷 총병의 두상, 서커스 연기자, 음악가, 투우사와 파이프를 피우는 사람들, 작가와 모델, 뒤엉킨 신체의 노골적인 표현 그리고 무엇보다 무수히 많은

여성의 나체와 몇몇 남성 나체이다. 피카소는 많은 후기 작품의 모델이었던 당시의 아내 자클린 로크의 초상화를 수백 점 그렸으며, 노령이라는 것 자체가 연로한 호색가에게 모티프가 됐다. 작가는 만년에도 여전히 과거의 위대한 거장들로부터 영감을 찾았는데, 같은 고국 출신의 엘 그레코와 벨라스케스(Velázquez), 푸생(Poussin), 렘브란트, 마네, 드가(Degas), 반 고흐, 세잔 같은 작가들이다.

제작한 작품의 양에 있어서 피카소의 말년은 명백한 정점을 이루었다. 그러나 작품의 질에 대해 처음에는 전문가(작가의 친구들과 지지자들을 포함해서)들의 반응이 미온적이었다. 피카소의 신작이 갖는 값어치를 고려할 때 거장의 측근이 자신들의 경제적 이익을 위해 최대한 많은 작품을 제작하도록 다그친다는 소문이 나돌았다. 평론가들은 작가가 같은 것을 반복하고 판에 박힌 (급하고 엉성하게 제작된 저급한) 작품을 제작한다고 비난했으며 불안정하고 쇠락한 천재, 시대에 뒤떨어진 작가가 됐다고 한탄했다. 1980년까지만 해도 뉴욕 현대 미술관은 일찍이 피카소를 미술계의 천재로 떠받들었음에도 불구하고 피카소의 후기 작품을 회고전에서 거의 제외하다시피 했다. 대조적으로 뉴욕의 구겐하임 미술관은 1984년에 '피카소: 그의 말년(The Last Years), 1963~1973'이라는 전시로 많은 관심을 끌었다. 그리고 1988년에 런던 테이트 미술관이 '피카소 후기작(The Late Picasso)'이라는 전시회를 개최했을 즈음에는 여론의 흐름이 완전히 바뀌었다. 긴 활동 기간과 많은 '시기'를 거친 20세기 미술의 거인이며 끊임없이 변신한 피카소에게 있어서 후기와 말년은 사실 수차례 정점을 이룬 많은 시기 중의 하나였을까? 분명 후기 작품은 소묘나 회화 작가로서 모든 것이 가능한 사람의 작업이었으며 작가의 엄청난 경험 덕분에 가능했다. 그리고 피카소는 언론에 정통했고, 실제로 시류에 보조를 맞추었고, 작가에게 '아이 같다'는 말은 비난이 아니고 칭찬이었다. 항상 그렇듯이 아마도 진실은 중간 어디쯤에 있을 것이다.

제2차 세계대전 후에 피카소는 프랑스 남부에 정착했다. 1961년부터는 새 아내 자클린 로크와 함께 칸느의 북동쪽에 있는 무쟁이라는 마을에 노트르담 드 비라는 넓은 시골 저택에서 살며 작업했고, 종내 그곳에서 세상을 떠났다. 바빴던 사교 생활이 줄어들자 언론에서는 피카소에게 '무쟁의 은둔자'라는 별명을 붙였고, 자클린의 영향을 부정적으로 평했다. 기자들은 새로운 애정관계보다 작가가 점점 더 고립되어간다는 것에 중점을 뒀다. 미술 전문가 존 버거(John Berger)는 피카소의 말년이 성(性)에 대한 독백이 되고 말았다고 썼다.

'이미 우리가 너무나 잘 알고 있는 것인데, 누군가를 자극하느냐의 문제가 아니고 새로운 발견을 할 수 있도록 습관을 깨는 것이 중요하다.'
— 피에르 덱스(Pierre Daix)가 『피카소: 생애와 미술(Picasso: Life and Art)』(1977)에 인용한 피카소의 발언

'내가 라파엘로처럼 그릴 수 있을 때 까지 4년이 걸렸지만 어린아이처럼 그리기 위해 평생이 걸렸다.'
— 피터 어스킨(Peter Erskine)이 그의 책 『드럼의 관점(The Drum Perspective)』(1998)에 인용한 피카소의 발언

자화상

Self-Portrait

1972
파블로 피카소
종이에 연필과 파스텔,
65.5×50.5cm,
후지 텔레비전 갤러리, 도쿄

피카소는 드로잉과 회화 작품으로 많은 자화상을 그렸고 말년까지 계속 그 작업을 이어갔다. 이 그림은 1972년 6월 30일에 제작되었으며 마지막 자화상으로 추정된다. 면도도 제대로 하지 않은 90세의 피카소가 퀭한 볼과 깊이 파인 얼굴로 우리를 바라본다. 초근접으로 묘사된 모습이 지면을 가득 채우면서 흡사 죽음을 직면하고 있는 것 같다. 피카소의 친구이자 전기 작가, 기자, 미술사학자인 피에르 덱스(Pierre Daix)는 7월 1일에 작가를 방문했을 때 바로 이 작품에 대해 언급했다며 회상했다. '피카소는 이 드로잉을 자기 얼굴 옆에 가져다 대며 자화상에서 보이는 공포심은 지어낸 것이란 사실을 분명하게 밝혔다.' 실제로 이 시기에 제작된 피카소의 자화상과 다른 두상에서 크고 검은 눈이 (죽음에 대한) 공포를 표현한다는 해석이 자주 있긴 했다. 아니면 우리는 데스마스크(사람이 죽은 직후에 얼굴에 직접 본을 떠서 만든 안면상…역자주)를 보고 있는 건가? 아니면 살아있는 해골?

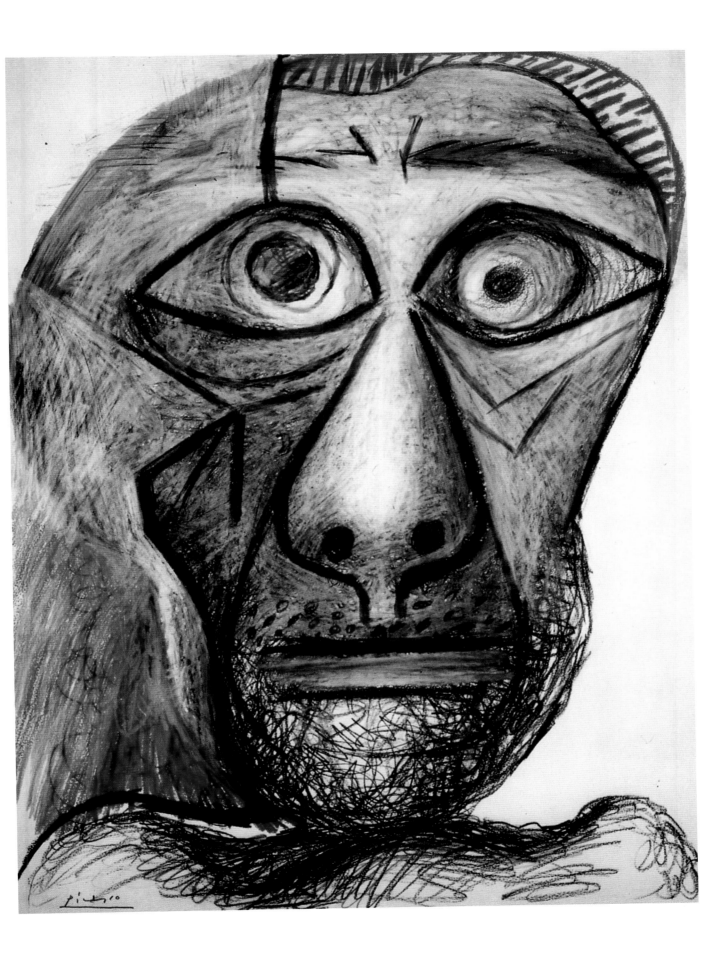

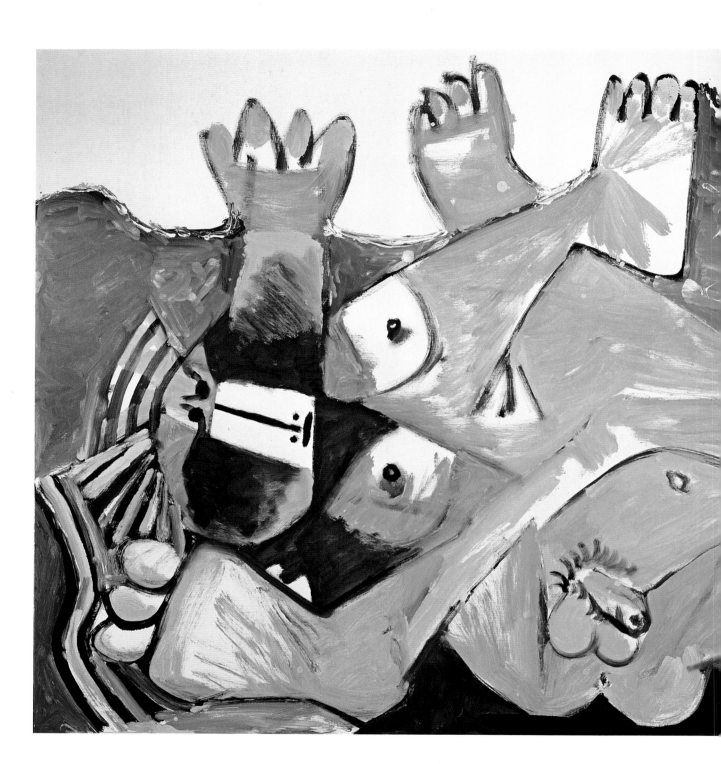

포옹

Embrace

1972
파블로 피카소
캔버스에 유채, 130×194cm,
가고시안 갤러리, 뉴욕

서로 안고 있는 남자와 여자의 모습을 피카소의 초기 작품(〈포옹(L'Etreinte)〉) 중에서 찾아볼 수 있다. 이 그림 속의 두 인물은 고통스럽게 뒤틀리고 복잡하게 얽혀 있다. 함께 두 사람은 신화에 등장하는 머리가 두 개 달린 괴물을 이루면서 거품이 이는 푸른 바다를 배경으로 해변에서 뒹구는 것 같다. 거품은 흰색 물감을 튜브에서 바로 짜서 직접 발랐다.

피카소는 두 신체라는 주제를 수많은 회화, 드로잉, 에칭을 통해 변형시켰으며 금기시되는 것을 깨는 것도 두려워하지 않았다. 또 다른 전기 작가이자 작가의 친구였던 존 리처드슨(John Richardson)에 따르면 이런 장면은 작가가 텔레비전으로 본 레슬링 경기에서도 영감을 얻었다고 한다.

참고문헌

이 책을 준비하기 위해서 아래 목록에 포함된 출판물 이외에도 많은 박물관과 미술사 관련 웹사이트를 참고하였다. 박물관의 경우 주로 책에서 언급되는 작품을 소장하고 있는 기관들의 웹사이트다. 또한 작가의 작품목록을 가능한 폭넓게 참고하면서 보다 최근 연구와 여기 적힌 논문들과 비교하였다.

General

David Rosand (ed.), *Old–Age Style*, Special Issue of *Art Journal*, 46, 2, 1987

Thomas Dormandy, *Old Masters: Great Artists in Old Age*, Hambledon and London, London/ New York, 2000

Edward W. Said, *On Late Style: Music and Literature against the Grain*, Pantheon, New York, 2006

Nicholas Delbanco, *Lastingness: The Art of Old Age*, Grand Central Publishing, New York/London, 2011

Nico Van Hout, *The Unfinished Painting*, Ludion, Antwerp, 2012

Bernard Chambaz, *Le Dernier Tableau*, Seuil, Paris, 2017

Jan van Eyck

Till–Holger Borchert, *Van Eyck*, Taschen, Cologne, 2008

Till–Holger Borchert, 'Jan van Eyck: mythos en documenten', in: Stephan Kemperdick and Friso Lammertse (ed.), *De weg naar van Eyck*, Museum Boijmans Van Beuningen, Rotterdam, 2012. See the following work by the same author: http://vlaamseprimitieven.vlaamse-kunstcollectie.be/nl/biografie/jan–van–eyck

Maximiliaan Martens, Till–Holger Borchert, Jan Dumolyn et al., *Van Eyck: An Optical Revolution*, Hannibal, Veurne, 2019

Bellini

Johannes Grave, *Giovanni Bellini: The Art of Contemplation*, Prestel, Munich/London/New York, 2018

David Alan Brown, *Giovanni Bellini: The Last Works*, Skira, Milan, 2019

Raphael

Paul Joannides, Tom Henry, Bruno Mottin et al., *Raphaël. Les dernières années*, Hachette, Paris, 2012

Marzia Faietti and Matteo Lafranconi, *Raffaello 1520~1483*, Skira, Milan, 2020

Albrecht Dürer

Thomas Schauerte, *Dürer. Das ferne Genie. Eine Biographie*, Philipp Reclam jun., Stuttgart, 2012

Stefano Zuffi, *Dürer*, Prestel, Munich/London/New York, 2012

Johann Konrad Eberlein, *Albrecht Dürer*, Rowohlt Taschenbuch Verlag, Hamburg, 2014

Titian

Peter Humfrey, *Titian: The Complete Paintings*, Ludion, Ghent, 2007

Mark Hudson, *Titian: The Last Days*, Bloomsbury, London/Oxford/New York, 2009

Tom Nichols, *Titian and the End of the Venetian Renaissance*, Reaktion Books, London, 2017

Tintoretto

Miguel Falomir (ed.), *Tintoretto*, Museo Nacional del Prado, Madrid, 2007

Robert Echols and Frederick Ilchman (eds), *Tintoretto: Artist of Renaissance Venice*, National Gallery of Art/Yale University Press, Washington/New Haven/London, 2018

Caravaggio

John T. Spike, *Caravaggio*, Abbeville Press Publishers, New York/London, 2001

Stefano Zuffi, *Caravaggio in Detail*, Ludion, Antwerp, 2016

Sebastian Schutze, *Caravaggio: The Complete Works*, Taschen, Cologne, 2017

El Greco

El Greco. Domenikos Theotokopoulos 1900, BAI Publishers, Schoten, 2009

Fernando Marías, *El Greco: Life and Work. A New History*, Thames & Hudson, London, 2013

Fernando Marías (ed.), *El Greco of Toledo. Painter of the Visible and the Invisible*, Fundación El Greco, Toledo, 2014

Peter Paul Rubens

Frans Baudouin, *Pietro Pauolo Rubens*, Mercatorfonds, Antwerp, 1977

Kristin Lohse Belkin, *Rubens*, Phaidon, London, 1998

Kristin Lohse Belkin and Fiona Healy, *A House of Art: Rubens as Collector*, Rubens House/Rubenianum/BAI, Antwerp/Schoten, 2004

Nils Büttner, *Rubens*, Verlag C.H. Beck, Munich, 2007

Leen Huet, *Pieter Paul Rubens. Brieven*, De Bezige Bij, Antwerp, 2014

Anthony van Dyck

Katlijne Van der Stighelen, *Van Dyck*, Lannoo, Tielt, 1998

Christopher Brown, Hans Vlieghe et al., *Van Dyck 1599–1641*, Royal Academy Publications/Antwerp Open, London/Antwerp, 1999

Stijn Alsteens and Adam Eaker, *Van Dyck: The Anatomy of Portraiture*, Yale University Press, New York, 2016

Artemisia Gentileschi

Alessandro Grassi, *Artemisia Gentileschi*, Pacini Editore, Pisa–Ospedaletto, 2017

Sheila Barker (ed.), *Artemisia Gentileschi in a Changing Light*, Harvey Miller, London/Turnhout, 2017

Letizia Treves, Sheila Barker, Patrizia Cavazzini et al., *Artemisia*, National Gallery Company, London, 2020

Rembrandt

Stefano Zuffi, *Rembrandt*, Prestel, Munich/London/New York, 2011

Ernst van de Wetering, 'The "late Rembrandt", second phase (1660~1669)', in: *A Corpus of Rembrandt Paintings*, VI, Springer, Dordrecht, 2014

Jonathan Bikker and Gregor J.M. Weber (eds), *Rembrandt: The Late Works*, National Gallery/Rijksmuseum, London/Amsterdam, 2014

Jonathan Bikker, *Rembrandt: Biography of a Rebel*, Rijksmuseum, Amsterdam, 2019

Francesco Goya

Sarah Symmons, *Goya*, Phaidon, London, 1998

Jonathan Brown and Susan Grace Galassi, *Goya's Last Works*, The Frick Collection/Yale University Press, New York/New Haven/London, 2006

J.M.W. Turner

David Blayney Brown, Amy Concannon and Sam Smiles (eds), *The EY Exhibition: Late Turner. Painting Set Free*, Tate Publishing, London, 2014

Edouard Manet

Scott Allan, Emily A. Beeney and Gloria Groom (eds), *Manet and Modern Beauty: The Artist's Last Years*, The J. Paul Getty Museum/The Art Institute of Chicago, Los Angeles/Chicago, 2019

Vincent van Gogh

Jan Hulsker, *The Complete Van Gogh*, Harry N. Abrams, New York, 1984

Laura Prins, Louis van Tilborgh and Nienke Bakker, *On the Verge of Insanity: Van Gogh and his Illness*, Mercatorfonds/Van Gogh Museum, Brussels/Amsterdam, 2016

Sjraar van Heugten, Laura Prins and Helewise Berger, *Van Goghs intimi. Vrienden, familie, modellen*, WBooks/Het Noordbrabants Museum, Zwolle/'s–Hertogenbosch, 2019

Paul Gauguin

Raphaël Bouvier and Martin Schwander, *Paul Gauguin*, Fondation Beyeler/Hatje Cantz, Bazel/Ostfildern, 2015

Nienke Denekamp, *The Gauguin Atlas*, Yale University Press, New Haven/London, 2019

Paul Cézanne

John Rewald, *Paul Cézanne. Correspondance*, Bernard Grasset, Paris, 1937

Theodore Reff et al., *Cézanne: The Late Work*, Thames & Hudson, London, 1978

John Rewald, *Cézanne: A Biography*, Harry N. Abrams, New York, 1986

Bernard Fauconnier, *Cézanne*, Gallimard, Paris, 2006

Roberta Bernabei, *Cézanne*, Prestel, Munich/London/New York, 2013

Gustav Klimt

Gilles Neret, *Gustav Klimt, 1862–1918: The World in Female Form*, Taschen, Cologne, 1998

Renée Price (ed.), *Gustav Klimt: The Ronald S. Lauder and Serge Sabarsky Collections*, Neue Galerie, Museum for German and Austrian Art, New York, 2007

Agnes Husslein–Arco and Alfred Weidinger (eds), *Gustav Klimt & Emilie Floge Photographs*, Belvedere/Prestel, Vienna/Munich/London/New York, 2009

Beyond Klimt. New Horizons in Central Europe, Hirmer, Munich, 2018

Egon Schiele

Johann Thomas Ambrozy, Christof Metzger, Klaus Albrecht Schröder et al., *Egon Schiele*, Albertina/Hirmer, Vienna/Munich, 2017

Pierre–Auguste Renoir

Roger Benjamin, Claudia Einecke, Emmanuelle Heran et al., *Renoir in the 20th Century*, Los Angeles County Museum of Art/Philadelphia Museum of Art/Hatje Cantz, Los Angeles/Philadelphia/Ostfildern, 2010

Barbara Ehrlich White, *Renoir: An Intimate Biography*, Thames & Hudson, London, 2017

Amedeo Modigliani

The Modigliani Project (catalogue raisonné online), see https://modiglianiproject.org/catalogue–raisonne

Kenneth Wayne, *Modigliani and the Artists of Montparnasse*, Harry N. Abrams, New York, 2002

Werner Schmalenbach, *Modigliani*, Prestel, Munich/London/New York, 2016

Nancy Ireson and Simonetta Fraquelli, *Modigliani*, Tate Publishing, London, 2018

Claude Monet

Carla Rachman, *Monet*, Phaidon, London, 1997

Felix Krämer, *Claude Monet*, C.H. Beck, Munich, 2017

Ross King, *Mad Enchantment: Claude Monet and the Painting of the Water Lilies*, Bloomsbury Paperbacks, London, 2017

Marianne Matthieu and Frouke van Dijke, *Monet: The Garden Paintings*, Hannibal/Kunstmuseum Den Haag, Veurne/The Hague, 2019

Edvard Munch

Sue Prideaux, *Edvard Munch: Behind the Scream*, Yale University Press, New Haven/London, 2005

Angela Lampe and Clément Chéroux (eds), *Edvard Munch: The Modern Eye*, Tate Publishing, London, 2012

Mai Britt Guleng, Birgitte Sauge and Jon–Ove Steihaug (eds), *Edvard Munch. 1863–1944*, Skira/Nasjonalmuseet/Munch Museet, Milan/Oslo, 2013

Karl Ove Knausgård, *So Much Longing in So Little Space: The Art of Edvard Munch*, Harvill Secker, London, 2019

Piet Mondrian

Cees W. de Jong (ed.), *Piet Mondrian: The Studios. Amsterdam, Laren, Paris, London, New York*, Amsterdam University Press, Amsterdam, 2015

Hans Janssen, *Piet Mondriaan. Een nieuwe kunst voor een ongekend leven. Een biografie*, Hollands Diep, Amsterdam, 2016

Henri Matisse

Hilary Spurling, *Matisse: The Life*, Penguin Books, London, 2009

The Oasis of Matisse, Stedelijk Museum Amsterdam, 2015

Olivier Berggruen and Max Hollein (eds), *Henri Matisse. Drawing with Scissors: Masterpieces from the Late Years*, Prestel, Munich/London/New York, 2015

Frida Kahlo

Emma Dexter and Tanya Barson (eds), *Frida Kahlo*, Tate Publishing, London, 2005

Christina Burrus, *Frida Kahlo: I Paint my Reality*, Thames & Hudson, London, 2008

Jackson Pollock

Deborah Solomon, *Jackson Pollock: A Biography*, Cooper Square Publishers, New York, 2001

Gavin Delahunty (ed.), *Jackson Pollock: Blind Spots*, Tate Publishing, London, 2015

Edward Hopper

Gail Levin, *Edward Hopper: A Catalogue Raisonné*, Norton, New York, 1995

Gail Levin, *Edward Hopper: An Intimate Biography*, Rizzoli, New York, 2007

Didier Ottinger and Tomàs Llorens, *Hopper*, Museo Thyssen–Bornemisza/Grand Palais/Réunion des musées nationaux, Madrid/Paris, 2012

Bernard Dewulf, 'Een mate van overbelichting. In het spoor van Edward Hopper', in: *Toewijdingen. Verzamelde beschouwingen*, Atlas Contact, Amsterdam/Antwerp, 2014, pp.118–28

Pablo Picasso

Patrick O'Brian, *Picasso: A Biography*, HarperCollins Publishers, London, 2003

Frieder Burda, Heiner Bastian and Klaus Gallwitz, *Picasso. Von Mougins nach Baden–Baden. Der späte Picasso*, Museum Frieder Burda, Baden–Baden, 2005

Picasso. Das späte Werk. Aus der Sammlung Jacqueline Picasso, Prestel, Munich/London/New York, 2019

사진출처

사진의 저작권자와 연락하기 위해 최대한의 노력을 기울였다. 연락이 닿지 않았거나 저작권 표시에 오류가 있었다면 출판사에 알려주기를 바란다.

Amsterdam, Rijksmuseum: p.73

Amsterdam, Stedelijk Museum: Album/Scala, Florence: p.175

Amsterdam, Van Gogh Museum: p.110; Vincent van Gogh Stichting: p.107 top

Basel, Fondation Beyeler: akg–images p.167

Basel, Kunstmuseum Basel: Bridgeman Images p.111, p.124

Belgium, private collection: Erich Lessing / akg–images p.136

Bernard, Émile: World History Archive: Alamy Stock Photo p.121

Bruges, Stedelijke Musea, Groeningemuseum: www.artinflanders.be / Hugo Maertens p.11

Boston, Museum of Fine Arts: Bequest of John T. Spaulding / Bridgeman Images p.118; Tompkins Collection / Bridgeman Images pp.114–17

Dijon, Musée des Beaux–Arts: Peter Willi / Bridgeman Images p.104

Florence, Galleria degli Uffizi: Bridgeman Images p.32, p.86 bottom

Gilbert W. Champman, Mrs.: p.165

Hiroshima, Museum of Art: p.109

Kroměříž, Archbishopric of Olomouc, Olomouc Museum of Art: Derek Bayes/Bridgeman Images: p.40

Le Cateau–Cambrésis, Musée départemental Matisse: p.174

Liverpool, National Museums, Walker Art Gallery: Bridgeman Images p.97

London, The Courtauld Institute of Art: Bridgeman Images pp.102–3

London, Hampton Court Palace: Her Majesty Queen Elizabeth II 2021 / Royal Collection Trust, p.75

London, The National Portrait Gallery: p.70 left

London, Tate: p.95 bottom; Succession Henri Matisse/DACS 2021 p.177

Madrid, Museo Nacional del Prado: p.89

Matiz, Leo: p.179

Mexico City, Museo Frida Kahlo: akg–images p.180

Munich, Bayerische Staatsgemäldesammlungen, Alte Pinakothek: Tarker / Bridgeman Images p.31

New York, Gagosian Gallery: Succession Picasso / DACS, London 2021 / Bridgeman Images pp.200–201

New York, Metropolitan Museum of Art: p.57

New York, Neue Galerie. Museum for German and Austrian Art: Fine Art Images / Heritage Images / Scala, Florence p.128; Gift of C. M. Nebehay Antiquariat, Vienna p.127

The Final Painting
파이널 페인팅

초판 인쇄일 2022년 5월 24일
초판 발행일 2022년 5월 31일

지 은 이 파트릭 데 링크
옮 긴 이 장주미

발 행 인 이상만
발 행 처 마로니에북스
등 록 2003년 4월 14일 제 2003 – 71호
주 소 (03086) 서울특별시 종로구 동숭길 113
대 표 02 – 741 – 9191
편 집 부 02 – 744 – 9191
팩 스 02 – 3673 – 0260
홈 페 이 지 www.maroniebooks.com

ISBN 978–89–6053–622–7

※ 책값은 뒤표지에 있습니다.